ÉTUDES
SUR
L'ÉCOLE FRANÇAISE

(1831-1852)

— PEINTURE ET SCULPTURE —

PAR

GUSTAVE PLANCHE

TOME DEUXIÈME

PARIS

MICHEL LÉVY FRÈRES, LIBRAIRES ÉDITEURS

RUE VIVIENNE, 2 BIS

—

1855

L'Auteur et les Éditeurs se réservent tous droits de traduction et de reproduction.

DU MÊME AUTEUR :

Format grand in-18.

PORTRAITS D'ARTISTES PEINTRES ET SCULPTEURS. 2 vol.

SOUS PRESSE :

ÉTUDES SUR LES ARTS. 1 vol.
ÉTUDES LITTÉRAIRES. 1 vol.

PARIS. — TYP. DE M^{me} V^e DONDEY-DUPRÉ, RUE SAINT-LOUIS, 46.

ÉTUDES

sur

L'ÉCOLE FRANÇAISE

SALON DE 1836

(SUITE).

VII

MM. Larivière, Court et Alfred Johannot.

L'*Arrivée du lieutenant général à l'Hôtel-de-Ville*, le 31 juillet 1830, par M. Larivière, semble donner gain de cause à ceux qui proscrivent dans la peinture l'emploi du costume moderne ; mais, selon nous, la question est assez grave pour n'être pas résolue au pas de course. Pour fixer l'opinion publique, il faudrait une autorité plus imposante que M. Larivière ; avant d'admettre comme irrécusable, comme un argument sans réplique, l'exemple de M. Larivière, il faudrait commencer par prouver que l'auteur de cette toile immense est un artiste sérieux. Or, sur quoi se fonderait cette démonstration ? Sur le tableau envoyé de Rome, qui représente la *Peste sous Nicolas V*? Si les pensionnaires de la villa Medici n'avaient, pour la plupart,

trente ans accomplis, une pareille œuvre pourrait mériter des encouragements et des louanges, car elle indique une certaine habitude du pinceau ; mais quand on pense que la *Peste sous Nicolas V* n'est pas le début d'un jeune homme, il est naturel de se montrer plus sévère et de blâmer l'incohérence de la composition. D'après ce gage unique, il n'est donc pas permis d'invoquer le nom de M. Larivière ; mais, à notre avis, la question mérite d'être examinée en elle-même.

Le sujet proposé à M. Larivière par M. Montalivet n'est assurément pas un sujet poétique, et nous avouons bien volontiers qu'il était possible de choisir, dans l'histoire française, un épisode plus heureux sous le point de vue pittoresque. Mais, puisque tous les gouvernements tiennent à consacrer, sous toutes les formes, l'origine de leur puissance, puisque tous les rois, à peine assis sur le trône, s'empressent de demander au marbre et à la couleur des panégyriques obéissants, tout en plaignant les artistes dévoués à ce travail ingrat, il est bon et utile de discuter à quelles conditions ce travail peut être louable. Un préjugé populaire exclut l'invention des sujets modernes ; la critique se prévaut de l'incrédulité générale pour condamner l'allégorie, et demander l'exacte représentation de la réalité. Mais, au-dessus du préjugé, au-dessus de la critique, il y a une autorité plus impérieuse, l'autorité de l'histoire. Or, que voyons-nous dans l'histoire de la peinture ? Raphaël et Rubens, interprétant la biographie de Léon X et de Marie de Medicis ; le premier, par un perpétuel et volontaire anachronisme, le second, par une allégorie assidue, encadrant le seizième siècle dans les premiers temps du christianisme, personnifiant les motifs de la guerre civile, et ne craignant jamais de mettre l'idée au-dessus de la chose,

l'invention au-dessus de la réalité. Il nous semble que ces deux hommes illustres, habitués, malgré leur fécondité, à ne pas concevoir étourdiment ce qu'ils exécutaient, pèsent dans la balance autant que les préjugés populaires ou les scrupules d'une critique prosaïque. Si Léon X et Marie de Medicis ont permis à Raphaël et à Rubens d'agrandir et de commenter la réalité, nous ne comprenons pas pourquoi Louis-Philippe défendrait à M. Larivière de se modeler sur l'exemple de ces maîtres éminents. Le beau tableau de M. Eugène Delacroix, exposé au Louvre en 1831, réfute victorieusement les objections élevées contre l'interprétation poétique des sujets modernes. Le principe pour lequel nous combattons est, à nos yeux, hors d'atteinte; mais M. Larivière a toujours le droit de nous répondre qu'il ne sait pas inventer.

Quel que soit le parti adopté par le peintre en ce qui touche l'invention, le costume n'est-il pas un obstacle insurmontable? Si nous ne consultions que l'auteur du tableau accroché au Louvre, nous serions forcé de nous prononcer pour l'affirmative; mais heureusement pour la peinture et pour nous, il s'est rencontré, dans le siècle présent, un artiste sérieux qui a su tirer parti du costume moderne, et cet artiste que tout le monde a déjà nommé, c'est Thomas Lawrence. Toutes les capitales de l'Europe ont aujourd'hui un costume à peu près uniforme. Madrid et Lisbonne, Vienne et Berlin, Londres et Paris, envisagées sous ce point de vue, ne sont pour la peinture qu'une seule et même chose. Le problème résolu pour l'Angleterre l'est donc aussi pour la France. Or, nous connaissons, tous, les beaux portraits de Thomas Lawrence; nous avons tous admiré, depuis dix ans, l'élégance et la gravité des compositions où, sans violer la réalité, il a su ennoblir ses

modèles. Personne, à coup sûr, ne conteste la fidélité de ces portraits, et pourtant chacun des portraits de Lawrence est supérieur au modèle; le peintre a scrupuleusement respecté le costume des personnages qu'il avait à représenter, et pourtant il a trouvé, pour les membres de l'aristocratie anglaise, une ampleur majestueuse qui semblait étrangère à nos vêtements. Comment a-t-il conquis cette faculté inattendue? N'est-ce pas en interprétant le costume, comme il interprétait la physionomie? N'est-ce pas en disposant logiquement les plis du gilet et de l'habit, comme il disposait le pli des lèvres et des paupières, les rides du front et des joues? Je ne pense pas qu'il y ait deux manières de résoudre cette question. Eh bien! ce que Lawrence a fait pour le costume dans ses admirables portraits, M. Larivière ne pouvait-il le faire, ou le tenter, dans l'*Arrivée du lieutenant général?* En réponse à nos interpellations, nous dira-t-il qu'il ne veut pas s'aventurer sur les traces de Lawrence?

Lors même que nous admettrions l'impossibilité de l'invention, lors même que nous consentirions à regarder le costume moderne comme un obstacle insurmontable, il resterait encore à M. Larivière une ressource importante; il pourrait racheter, par l'ordonnance, le caractère prosaïque du sujet et des personnages. Je conçois très-bien que la disposition réelle des lignes et des masses suffise à une toile de trois pieds, et si cette disposition, même pour une toile aussi petite, n'est pas ce qu'on peut imaginer de mieux, du moins elle n'excite ni impatience, ni regret. Mais, pour une grande machine comme l'*Arrivée du lieutenant général*, il faut inventer des ressorts, il faut créer une ordonnance toute spéciale. Copiez la réalité, reproduisez la scène historique d'après le témoignage des

gazettes, comptez les coutures du pantalon, les boutons du gilet, luttez d'exactitude avec le *Moniteur ;* mais si vous voulez enchaîner l'attention, ou seulement plaire aux yeux, n'omettez pas l'ordonnance ; car sans l'accomplissement de cette condition, il n'y a pas de tableau possible. Dans la toile de M. Larivière, bien qu'il y ait un milieu et deux côtés pour les lecteurs de gazettes, bien que le lieutenant général soit placé entre Lafayette et Dupin, cependant toutes les parties de cette toile ont la même importance pittoresque, et le regard ne sait où s'arrêter. Tous les personnages sont échelonnés sur la même ligne, il n'y a pas de centre pour la curiosité. Je ne dis pas que la scène représentée par M. Larivière n'est pas fidèlement reproduite ; je dis qu'elle n'est pas reproduite d'une façon pittoresque. Le même spectacle, offert aux yeux d'un artiste éminent, aurait pu se transformer et s'ordonner de vingt manières diverses dont chacune eût été plus grande, plus heureuse, plus conforme aux lois de la peinture. Si l'on me demande comment je comprends l'ordonnance d'une pareille scène, je répondrai que je désire, même dans la représentation d'un fait accompli sous nos yeux, la présence visible de la volonté. Or, je crois que M. Larivière serait fort embarrassé, s'il lui fallait expliquer et justifier la position de ses personnages. Excepté le témoignage du procès-verbal, je ne vois pas quel argument il pourrait faire valoir. Il y a dans l'attitude de ses figures, dans la place qu'elles occupent, une vraisemblance grossière, qui ne laisserait rien à regretter sur le papier peint d'un paravent, mais qui ne satisfait pas les amis sérieux de la peinture. C'est pourquoi je pense que, sous le triple rapport de l'exécution, du costume et de l'ordonnance, l'*Arrivée du lieutenant général* est un tableau absolument nul.

M. Court avait à traiter un sujet encore plus prosaïque et plus difficile que M. Larivière : la signature de la proclamation adressée aux habitants de Paris par le duc d'Orléans. Assurément, c'est là une donnée assez froide par elle-même, et qui ne se prête pas sans résistance aux conditions pittoresques. Outre ce premier inconvénient, que personne ne voudra contester, M. Court avait devant lui un obstacle plus sérieux : il avait à triompher des habitudes énergiques de son pinceau. Les trois grandes compositions par lesquelles il s'est signalé, *le Déluge*, *la Mort de César* et *Boissy d'Anglas à la Convention*, attestent chez lui une affection spéciale pour les mouvements animés, et s'il ne possède pas la faculté de composer les grandes scènes, du moins il exécute, avec une force remarquable, plusieurs parties du sujet qu'il a choisi. Dans *le Déluge*, comme dans *la Mort de César*, comme dans *Boissy d'Anglas*, il y a de l'emphase, de l'exagération, mais il y a de la vie et de la grandeur. Était-il possible à M. Court de renoncer à ses habitudes et de peindre une scène immobile? Lui confier la signature d'une proclamation, n'était-ce pas une singulière inadvertance? voulait-on le dédommager de la préférence accordée à M. Vinchon? Le *Boissy d'Anglas* d'Eugène Delacroix était bien supérieur à celui de M. Court, et si quelqu'un pouvait réclamer une réparation, c'était Eugène Delacroix; mais je pense qu'il eût été mieux avisé que M. Court, et qu'il aurait refusé la *Signature de la proclamation;* il eût mieux aimé se croiser les bras que de peindre un tableau insignifiant, un tableau contraire aux habitudes de son pinceau.

Cependant je suis loin de considérer, comme indigne de la peinture, le sujet proposé à M. Court. Terburg et Benjamin West ont prouvé, surabondamment, le parti que l'on

peut tirer de ces sortes de scènes, et, pour ne citer que la *Déclaration du congrès américain en* 1776, n'est-il pas évident que la donnée acceptée par Benjamin West offrait, à peu près, les mêmes difficultés que la *Signature de la proclamation*? Je sais bien qu'une assemblée entière offre plus de ressources qu'une douzaine de députés réunis autour d'une table; mais je crois que si West eût entrepris la tâche dévolue à M. Court, il aurait, sans sortir du sujet, inventé un thème vraiment pittoresque. Ce thème, il l'aurait trouvé en se pénétrant profondément de l'idée à exprimer. Or, quelle est cette idée? N'est-ce pas la conscience d'un devoir politique impérieux, irrésistible? N'est-ce pas l'intelligence et l'accomplissement d'un rôle inévitable? Et dans l'expression de cette idée unique, n'y avait-il pas l'étoffe d'un tableau sérieux?

Les personnages de ce tableau, bien que placés sous nos yeux, ne se refusaient cependant pas à l'idéalisation. Sans doute, il eût mieux valu pour le peintre avoir à représenter des figures du seizième siècle; sans doute, l'imagination est plus à l'aise dans le domaine de l'histoire accomplie; mais je suis sûr que West, ou Terburg, aurait trouvé moyen d'ennoblir et d'accorder le visage et l'attitude des douze députés réunis autour d'une table. Était-il défendu à M. Court de changer l'ameublement de la pièce où le duc d'Orléans a signé la proclamation de la lieutenance? Si jamais pareille défense a été prononcée, c'était une faute grave, mais non pas une faute irréparable. Louis-Philippe, malgré les goûts bourgeois qu'il a trop souvent manifestés, malgré l'incroyable empressement avec lequel il a ordonné les travaux désastreux de M. Fontaine aux Tuileries, n'aurait pu fermer les yeux à l'évidence, et si le peintre lui eût déduit clairement les motifs de sa ré-

pugnance, il aurait certainement obtenu la permission d'orner à son gré l'appartement où la proclamation a été signée.

Une fois résolu à traiter les murs, la table et les fauteuils selon les conditions pittoresques, M. Court aurait compris bien vite que, tout en respectant la ressemblance, il ne devait pas accepter ses modèles comme une lettre inflexible. Il ne pouvait se soustraire à l'obligation de reproduire fidèlement la tête de chaque personnage ; mais il n'était pas forcé de copier tous les détails de chaque tête, il n'était pas condamné à compter les cheveux ou les verrues : à plus forte raison, pouvait-il omettre l'abat-jour en taffetas vert placé sur le front d'un de ses personnages. Dans le système de littéralité qu'il s'est imposé, il n'y a pas de peinture possible. S'il copie l'abat-jour, pourquoi ne copierait-il pas le gilet et le mouchoir? S'il plaît à un député de tenir à la main un foulard écarlate ou azuré, le peintre a-t-il le droit de ne pas représenter ce foulard, partie authentique de la réalité?

Dans ses bustes innombrables, David a montré comment les types les plus divers, et les plus singuliers en apparence, peuvent être amenés aux conditions de la beauté, ou du moins révéler la beauté qui leur est propre. Dans ses portraits de Siéyes, de Merlin, de Chateaubriand et de Berzélius, il a prouvé que, sous la main d'un artiste habile, chaque visage conserve l'accent individuel qui le caractérise, et s'élève, cependant, jusqu'aux lignes les plus harmonieuses. Traités dans le même style que les portraits de David, les députés qui assistaient à la signature de la proclamation seraient devenus des personnages pittoresques, sans cesser d'être historiques.

C'est avec un plaisir bien sincère que nous avons vu

M. Alfred Johannot aborder enfin, cette année, la grande peinture. Il y a toujours quelque chose d'intéressant dans le spectacle d'un artiste livré à lui-même, ne prenant conseil que de sa seule conscience, marchant d'un pas sûr et mesuré vers le but qu'il entrevoit, se faisant, de chaque œuvre à peine achevée, un marche-pied vers une œuvre plus élevée. Or, ce spectacle est précisément celui que nous offre M. Alfred Johannot. Il suffit de se rappeler le point d'où il est parti, pour admirer le point où nous le voyons parvenu. Débuter par des vignettes ingénieuses, et arriver à peindre une page aussi importante que celle de cette année, c'est une preuve remarquable de courage et de persévérance ; et lors même que cette page ne présenterait pas des qualités recommandables, nous serions encore obligé de louer l'artiste à qui nous la devons. Mais, heureusement pour nous, notre tâche ne se réduit pas à la bienveillance, et, sans tenir compte des antécédents de M. Alfred Johannot, sans rapprocher ce que nous voyons de ce que nous avons vu, à ne considérer *François de Lorraine après la bataille de Dreux* que sous le rapport pittoresque, nous serions amené à signaler dans ce tableau plusieurs mérites d'un ordre sérieux. Si nous consultons nos souvenirs, si nous comptons les pas faits par M. Alfred Johannot depuis cinq ans, il nous semble que bien peu de peintres, dans l'école française, peuvent prétendre au même respect, aux mêmes égards de la part de la critique, car l'auteur de cette toile a toujours été en progrès.

M. Alfred Johannot avait à traduire la réponse de Catherine de Médicis. On sait quelle fut cette réponse. Le duc de Guise, accompagné de ses officiers, demandait un moment d'audience à Charles IX et à la reine-mère : « Jésus ! mon cousin, lui répondit Catherine, que parlez-vous d'au-

dience? Doutez-vous du plaisir que le roi et moi aurions à vous entendre? » Je ne devine pas quel motif politique a pu décider le choix d'un pareil sujet ; s'il y a dans ces paroles une flatterie détournée pour quelque vanité de cour, j'avoue humblement que j'ignore à qui cette flatterie s'adresse. Si M. Montalivet a vu dans la réponse de Catherine un thème pittoresque, il faut qu'il ait sur la peinture et sur les ressources dont elle peut disposer une opinion toute spéciale ; car cette réponse, qui s'accorde bien avec le caractère de Catherine, n'est assurément pas un des épisodes les plus animés de la vie de cette reine. En feuilletant Brantôme, il eût été facile de trouver dans la biographie de Catherine quelque chose de mieux. Mais M. Johannot a bien fait de ne pas se montrer dédaigneux et d'accepter le sujet qui lui était proposé ; car l'occasion de faire de la grande peinture ne se présente pas assez souvent, aujourd'hui, pour permettre aux artistes prévoyants de tenter le sort du héron ; et s'il est facile d'atteindre la popularité en multipliant ses ouvrages, en peuplant les galeries de ses improvisations, il n'est donné qu'à la grande peinture de développer les facultés d'un artiste. C'est pourquoi, tout en regrettant que la liste civile n'ait pas choisi, dans la biographie de Catherine, un épisode plus dramatique, nous félicitons M. Johannot sur sa résignation.

Les personnages de ce tableau sont bien disposés. Charles IX et Catherine appellent d'abord l'attention ; les yeux savent où se fixer ; la pensée n'hésite pas un seul instant, et trouve sans effort le centre où doivent se diriger toutes ses études. La tête du roi est d'une expression maladive bien conçue et bien rendue. Le visage de Catherine respire tout à la fois la ruse et la fierté. François de Lorraine a

quelque chose de hautain et d'insolent. Les trois acteurs ont chacun la physionomie qui leur appartient. Sous ce point de vue, M. Johannot ne mérite que des éloges. Les officiers qui suivent François de Lorraine ont l'attitude, militaire et grave, qui convient à des seigneurs aventuriers. Mais peut-être sont-ils trop nombreux, peut-être n'était-il pas nécessaire, pour remplir la composition, de couvrir tous les points de la toile. A notre avis, M. Johannot s'est exagéré l'étendue de ses devoirs. Dans la crainte de laisser des trous dans son tableau, il s'est cru obligé de garnir l'espace entier qui lui était confié. Je pense qu'il aurait pu, sans inconvénient, se dispenser de cette obligation. En donnant au roi, à la reine mère et au duc de Guise la physionomie spéciale que l'histoire leur attribue, en imaginant pour chacun de ces personnages une attitude claire et logique, il avait résolu la difficulté capitale du sujet; il devait se contenter de traiter avec soin les parties accessoires, mais ne pas les multiplier à plaisir. Cependant, les officiers, dont le nombre, selon moi, pourrait être diminué, sont en eux-mêmes de bons morceaux. Mais je blâmerai, dans la couleur générale de cette composition, l'imitation trop évidente des toiles anciennes. La plupart des têtes, sans être copiées, rappellent la gamme de Velasquez. Je n'aperçois aucune trace de plagiat; je suis sûr que M. Johannot a cherché pour chacune de ses figures une expression individuelle, qu'il n'a emprunté aucune des têtes placées sur sa toile, et cependant, malgré moi, je crois contempler un tableau espagnol. Ce défaut, qui pour le plus grand nombre des spectateurs est un mérite incontestable, n'est pas sans importance, et si je le signale, c'est moins pour blâmer le tableau de cette année que dans l'intérêt de l'auteur. Il est à souhaiter que, dans ses compositions ultérieu-

res, il cherche, non pas la couleur d'un maître, mais la couleur de la nature. Le ton des personnages, dans la toile de cette année, pourra séduire les antiquaires, mais nous ne l'acceptons pas comme irréprochable. D'ailleurs, pour peu qu'on réfléchisse, il est facile de se convaincre que ce ton n'est pas celui que Velasquez a trouvé, mais bien le ton que le temps a donné aux ouvrages de Velasquez. Le maître espagnol ne mêlait pas le chrome ou le bitume au blanc de plomb, et les têtes hardies qu'il a fixées sur la toile n'avaient pas, en sortant de ses mains, la couleur qu'elles ont aujourd'hui. M. Johannot est trop sincère avec lui-même pour ne pas s'avouer que l'imitation, si habile qu'elle soit, n'est qu'un moyen et ne sera jamais un but définitif.

Je dois ajouter que les vêtements, et généralement tous les accessoires de ce tableau, sont traités avec trop d'importance et surtout avec trop de détail. L'exécution patiente de ces parties nuit à l'effet des têtes. Il est visible que M. Johannot a péché par excès de persévérance, et qu'il a dépensé, sur cet ouvrage, le temps qui aurait suffi à l'achèvement de deux tableaux. Le reproche que nous lui adressons pourra paraître singulier, et nous aurons bien rarement l'occasion de le renouveler; l'exemple ne sera pas contagieux, et l'industrie, qui de jour en jour prend la place de l'art, ne sera pas assez folle pour se fourvoyer sur les traces de M. Johannot. Mais nous croyons utile, néanmoins, d'avertir l'auteur de François de Lorraine, et d'affirmer qu'il ferait mieux encore à moindres frais. Qu'il se rappelle son premier ouvrage, *l'Arrestation du conseiller Crespierre*, où chacun des personnages semblait peint pour lui-même; qu'il se rappelle *Mademoiselle de Montpensier*, où les groupes accessoires manquaient de nécessité, et qu'il se de-

mande si, en achevant chacune de ces toiles, il n'a pas senti de plus en plus l'utilité du sacrifice, s'il n'a pas compris, d'année en année, que l'unité pittoresque est à ce prix. En cinq ans, il a parcouru, sans autre secours que son ambition, une route bien longue et bien laborieuse; il s'est initié, par la seule pratique de son art, aux conditions suprêmes de l'invention. Le jour n'est pas loin où il se résignera au sacrifice que nous lui demandons. Il ne voudra plus être parfait sur tous les points; il saura subordonner à l'effet principal l'exécution des parties accessoires; il négligera volontairement, au profit des acteurs importans, la forme et le relief des acteurs secondaires. Ce qu'il a fait nous répond de ce qu'il fera.

VIII

MM. Champmartin, Rouillard et Dubufe, M^{me} L. de Mirbel.

Cette année encore M. Champmartin est à la tête des portraitistes. A ne considérer ses ouvrages que sous le point de vue relatif, nous devrions le combler d'éloges, car il fait mieux et plus simplement que les autres; mais si, au lieu de le comparer à ceux qui s'intitulent ses rivaux, nous le comparons à lui-même, nous serons forcé d'être plus sévère, et notre impartialité ne pourra s'interdire la réprimande. Pour les gens du monde, pour les salons du faubourg Saint-Germain, M. Champmartin est toujours un artiste ingénieux, habile, élégant, le seul qui sache composer un portrait de bonne compagnie; et, sans doute, ces qualités sont assez précieuses et assez rares pour être si-

gnalées. Mais le souvenir involontaire des précédents ouvrages de l'auteur nous oblige à lui demander autre chose, à l'interroger sur l'emploi des facultés énergiques et hardies qu'il a révélées plus d'une fois, et qui, aujourd'hui, se dissimulent et s'effacent comme si elles n'avaient jamais été. Nous lui redirons, cette année, ce que depuis cinq ans nous ne cessons de lui répéter : qu'il oublie l'art pour le métier. S'il n'avait pas derrière lui les antécédents glorieux que nous connaissons, s'il n'avait pas fait le *Massacre des Janissaires*, nous accepterions comme des compositions éminentes les trois portraits de cette année. Mais quand nous rapprochons les têtes de ces portraits des têtes du *Massacre*, quand nous opposons les lignes pures et la couleur franche de 1827 aux lignes indécises, à la couleur savonneuse de 1836, nous ne pouvons nous défendre d'un regret sincère ; nous déplorons le gaspillage d'un talent qui, en restant fidèle à ses promesses, eût été certainement l'un des premiers de l'école française. Pourquoi faut-il que M. Champmartin, en réponse à nos critiques, puisse alléguer l'obscurité de ses premiers travaux, de ceux-là même que nous admirons, et que nous lui citons aujourd'hui pour lui montrer combien il est déchu? Pourquoi faut-il qu'il puisse combattre nos reproches, en nous rappelant les luttes qu'il a soutenues contre l'indifférence? Serait-il vrai que, le jour où il s'est mis à peindre exclusivement le portrait, il touchait aux dernières limites de la résignation, et qu'il était désormais incapable d'attendre la justice? Sans doute il avait mérité de publics encouragements, qui lui ont manqué ; sans doute il était digne de décorer les plafonds du Louvre, les chapelles de Saint-Sulpice, de Notre-Dame de Lorette, et ces travaux, qui lui appartenaient comme un légitime héritage, ont été, sauf un très-

petit nombre d'exceptions, distribués à des hommes qui ne le valent pas. Mais n'a-t-il rien lui-même à se reprocher? A-t-il fait tout ce qu'il pouvait faire? Ne s'est-il pas renfermé, trop longtemps, dans le cercle des esquisses et des ébauches? Ne s'est-il pas contenté de prouver à ses amis, à ses camarades d'atelier, ce qu'il ferait si l'occasion se présentait de réaliser ses projets? N'a-t-il pas trop présumé de la clairvoyance de l'administration? Ne s'est-il pas abstenu, avec un entêtement coupable, de solliciter l'attention par des œuvres définitives? N'est-il pas tombé dans le piège où tant d'esprits élevés se suicident? N'a-t-il pas attendu, comme un encouragement, la popularité qui n'arrive qu'après des travaux multipliés? Ne s'est-il pas trompé? C'est à lui de répondre, et la question que nous posons est assez triste pour que nous ne soyons pas tenté de la résoudre. Sans doute, c'est une douleur bien grande d'apercevoir, entre soi et le but qu'on a marqué, un espace infranchissable, et de s'avouer qu'on a rêvé l'impossible; mais c'est une douleur bien plus grande encore de sentir en soi-même la force d'atteindre le terme de son ambition, et de se dire: Je serais arrivé si j'avais persévéré; des hommes plus faibles que moi ont parcouru la route; si je suis resté en arrière, si je n'ai pas achevé le voyage, c'est que j'ai manqué de hardiesse et de volonté. Maintenant il n'est plus temps de recommencer la lutte. Je puis encore tenter la richesse, mais la gloire m'échappe et je ne la ressaisirai pas. J'obtiendrai la vie facile et opulente, j'aurai les compliments du monde, mais jamais les éloges de mes anciens rivaux. S'il arrive à M. Champmartin de converser avec lui-même, et de peser la destinée qu'il s'est faite, j'ai grand'peur qu'il ne s'accuse d'avoir manqué sa vie.

Le portrait de madame la marquise de M. est assurément un ouvrage recommandable, et s'il n'était pas signé du nom de M. Champmartin, nous pourrions l'exalter. Depuis la mort de Lawrence, l'Angleterre n'a pas un peintre capable de faire un pareil portrait. Ni Pickersgill, ni Morton, ne trouverait pour les orbites et pour les lèvres cette simplicité savante. La robe est légère, et si elle manque d'élégance, ce n'est pas le pinceau de M. Champmartin qu'il faut accuser. Quoiqu'il fût permis à l'auteur de ne pas obéir servilement aux caprices de son modèle, et de ramener aux conditions pittoresques les éléments d'une toilette mesquine et mal conçue, cependant il faut lui pardonner sa docilité et lui savoir gré de ce qu'il a fait. Les épaules et le cou ne valent pas la tête. Les mains, qui peut-être aux yeux de la famille passent pour un chef-d'œuvre de grâce et de délicatesse, sont modelées avec une négligence inexcusable : les ongles et les phalanges se confondent ; il n'y a ni précision ni fermeté.

Le portrait de mademoiselle R. séduit d'abord par la beauté du modèle. Les lignes pures et harmonieuses de la tête suffiraient pour enchaîner l'attention, lors même que ce morceau serait exécuté par un pinceau malhabile. Pour le talent de M. Champmartin, c'était une occasion magnifique; mais nous pensons qu'il n'en a pas tiré tout le parti possible. Car il y a dans mademoiselle R. tous les éléments que le peintre peut souhaiter, la jeunesse, la fierté, la franchise du regard, la mollesse de l'attitude. M. Champmartin s'est contenté d'un à-peu-près. Il a copié rapidement, avec une facilité heureuse mais indolente, le modèle qu'il avait devant les yeux; placé devant une riche nature, il a cru que l'admiration était acquise d'avance à la reproduction, même incomplète, de la figure qu'il avait

choisie. A notre avis il s'est trompé; car l'intérêt qui s'attache à ce portrait est contre le peintre un argument sans réplique. Puisque mademoiselle R., traitée avec négligence, est d'une admirable beauté, que ne fût-elle pas devenue sous un pinceau consciencieux? Le corsage est lourd, indiqué gauchement. Le bras gauche n'a pas de forme déterminée. Le coude, le poignet et la main sont à peine ébauchés, et attendent la volonté de l'artiste pour se dessiner, pour se mouvoir, pour vivre. M. Champmartin n'est pas appelé à rencontrer souvent de pareils modèles, et il se reprochera, tôt ou tard, de n'avoir pas mieux profité de l'occasion qui lui était offerte.

Chose singulière! M. D., une des têtes les plus pauvres et les plus mesquines qui se puissent imaginer, M. D. a trouvé dans M. Champmartin plus de courage et d'habileté que mademoiselle R. A coup sûr, M. D. n'a pas une tête pittoresque, le ton des joues et des lèvres n'a rien d'éclatant ni d'animé. Mais, pour tous ceux qui ont assisté aux débats de la Chambre, il est évident que M. Champmartin a prodigieusement embelli son modèle; et je crois, après mûre réflexion, que le portrait de M. D. vaut mieux que ceux de madame la marquise de M. et de mademoiselle R. Il paraît que M. Champmartin se glorifie dans la difficulté vaincue.

M. Rouillard, qui se fit en 1827 une réputation assez bruyante par le portrait de M. de Villèle, a envoyé, cette année, trois portraits destinés au musée de Versailles : Bonaparte, Dumouriez et le maréchal duc de Reggio. Entre ces toiles nous choisirons la première, parce qu'elle résume les qualités et les défauts de l'auteur. Ce que nous dirons du général en chef de l'armée d'Italie s'applique, littéralement, au duc de Reggio et à Dumouriez. M. Rouillard, hâtons-nous de le reconnaître, possède les secrets du

métier, et peint adroitement la manche d'un habit ou la poignée d'une épée. Il copie avec patience, et souvent avec fidélité, les rides du front et le pli des lèvres. Mais son adresse est toute matérielle, et dès que le visage du modèle a de l'élévation et de l'idéalité, le pinceau de M. Rouillard ne sait plus quelle route suivre. La tête de M. de Villèle n'offrait à résoudre aucune difficulté de cet ordre; elle réunissait au plus haut degré toutes les conditions de la laideur, et pour la peindre il n'était pas nécessaire d'avoir vécu familièrement avec les maîtres d'Italie. M. Rouillard, habitué à reproduire des physionomies bourgeoises, n'eut besoin, pour achever le portrait de M. de Villèle, que de persévérance et d'exactitude; et s'il ne fit pas un chef-d'œuvre, comme se plaisaient à le répéter ses admirateurs, du moins il fit un ouvrage recommandable. Le général Bonaparte exigeait la réunion de plusieurs qualités que M. Rouillard est loin de posséder, l'élégance, la grandeur, la pensée. Aussi le portrait du général victorieux accroché au Louvre, quoique matériellement aussi bon que le portrait du ministre, est-il cependant un ouvrage pitoyable. Nous ne pouvons nous résigner à voir sur les épaules de Bonaparte une tête vulgaire. Or, M. Rouillard, tout entier à la peinture de l'habit galonné, et n'ayant d'ailleurs aucun modèle devant les yeux, s'est abstenu d'inventer une tête, et n'a pas osé copier les portraits connus. Je ne parle pas des lauriers qu'il a placés, en touffes serrées, derrière le général; c'est une balourdise vulgaire et qu'il est inutile de signaler. Mais l'ensemble de cette toile est d'une mesquinerie déplorable. Pour trouver dans Bonaparte le sujet d'un pareil tableau, il faut être incapable de penser. Si du moins j'apercevais dans ce portrait les traces d'une tentative, même avortée, je serais moins sévère; mais rien ne

ressemble moins à la gaucherie que la peinture de M. Rouillard; l'auteur a fait tout ce qu'il voulait faire; il a terminé, avec un aplomb imperturbable, un ouvrage désespérément prosaïque.

Nous espérions ne pas parler de M. Dubufe; mais notre silence pourrait être mal interprété, et c'est pour nous un devoir d'expliquer toute notre pensée. Quoiqu'il soit pénible, assurément, de crier à midi qu'il fait jour, nous sommes forcé de démontrer ce qui paraît évident à tous les hommes sensés, que M. Dubufe n'est pas et ne sera jamais un peintre. Nous omettons, volontiers, toutes les comtesses et toutes les marquises qui n'ont pas craint de s'exposer à son pinceau; permis aux modèles, dont nous ne connaissons que les initiales, d'accepter le travestissement que M. Dubufe impose à tous ses portraits. Qu'il les enlaidisse tout à son aise! Peu nous importe. Mais le maréchal Grouchy est une figure historique, et, quoique ce portrait n'appartienne pas à la liste civile, c'est pour nous un ouvrage important. Or, la tête et les mains du maréchal sont d'une mollesse inqualifiable. Les badauds admirent tout haut les dorures de l'habit, et proclameraient volontiers M. Dubufe le plus habile tailleur du royaume. Mais lors même que ces dorures seraient traitées d'une façon irréprochable, ce que nous sommes loin d'admettre, on nous accordera bien que la tête et les mains sont quelque chose dans un portrait. Dans la toile que nous examinons, la tête et les mains sont désossées. Si le maréchal ouvrait la bouche, il ne serait pas sûr, en la refermant, de remettre ses lèvres à la même place; s'il levait les yeux pour regarder un oiseau, ses orbites se déformeraient. Que dire de ses phalanges? Les mains que nous voyons ne pourraient jamais tenir une épée ou la bride d'un cheval.

Cependant chaque matin les éloges retentissent devant cette toile inanimée. Le succès banal des *Regrets*, de *l'Attente*, du *Réveil*, du *Souvenir*, a fait au nom de M. Dubufe une popularité si grande, qu'un avis franc et sincère sur ses ouvrages ressemble à un paradoxe. En disant aujourd'hui ce que nous pensons du maréchal Grouchy, nous étonnerons la majorité. Peut-être même se rencontrera-t-il, parmi les visiteurs du Louvre, plus d'un enthousiaste obstiné qui nous traitera d'insensé, et nous accusera de contredire l'opinion générale pour l'unique plaisir de nous singulariser; mais nous ne sommes pas gens à lâcher pied pour si peu. Nous étudions depuis longtemps le mécanisme et la formation des idées générales; nous savons que, pour établir la vérité d'un avis, il ne suffit pas de le proclamer dix fois, que nous parlons à des oreilles paresseuses; aussi n'hésitons-nous pas à nous prononcer sur l'absurdité des compositions de M. Dubufe, comme si nous n'avions pas déjà répandu des flots d'encre pour qualifier sa peinture. Tant que le public ne se lassera pas d'admirer les portraits de M. Dubufe, nous serons à notre poste et nous crierons de toutes nos forces, jusqu'à nous enrouer : Vous tous qui aimez la peinture, ou qui voulez faire accroire que vous l'aimez, sachez bien que M. Dubufe n'est pas un peintre.

Les deux portraits envoyés par madame L. de Mirbel offrent la même perfection que ses précédents ouvrages. La critique est, désormais, incapable d'inventer de nouvelles formules, pour louer l'auteur de ces deux belles miniatures. Les vêtements et le visage sont traités avec tant de souplesse, tant de grâce et de légèreté, les chairs se distinguent si nettement de l'étoffe, les yeux regardent si bien, les lèvres semblent tellement prêtes à parler, que

nous sommes réduit à souhaiter que madame de Mirbel ait toujours à peindre de beaux modèles. Quelle que soit la tête qui posera devant elle, nous aurons toujours des ouvrages excellents ; mais nous verrions, avec regret, son pinceau s'employer à reproduire des physionomies insignifiantes. Le reproche que nous avons plusieurs fois adressé à madame de Mirbel, sur l'importance exagérée du vêtement, n'est pas applicable aux deux portraits de cette année. Elle a compris l'utilité du sacrifice, elle s'est résignée à faire moins pour mieux faire : la critique ne sait plus où trouver le sujet d'une espérance ou d'un vœu. Ces ouvrages admirables sont tout ce qu'ils doivent être, simplement et largement peints, dignes de servir de modèles, non-seulement aux miniaturistes, mais encore aux peintres qui inventent ; car je sais peu de tableaux vantés et méritant de l'être, où les têtes soient mieux étudiées et plus finement dessinées que dans les miniatures de madame de Mirbel. Qu'elle continue, et nous n'aurons rien à lui demander.

IX

MM. E. Delacroix, L. Boulanger, Charlet, L. Robert, V. Schnetz, Comairas, A. Hesse, Bodinier, Lehmann.

Le *Saint Sébastien* de M. Eugène Delacroix déroutera bien des conjectures. Ceux qui suivent avec une attention assidue tous les travaux entrepris et achevés par l'auteur, depuis quatorze ans, ne verront pas, sans étonnement, cette nouvelle transformation d'un génie aventureux et novateur. Tout en décorant une salle de la chambre des dépu-

tés que nous n'avons pas vue, mais qui, s'il faut en croire les curieux privilégiés, ne rappellera aucun de ses précédents ouvrages, M. Delacroix a trouvé le temps de peindre un grand tableau religieux. Cette infatigable activité révèle chez lui un sérieux amour de son art, amour que pour notre compte nous n'avons jamais révoqué en doute, mais qui s'attiédit trop souvent en raison directe des travaux demandés. Nous félicitons l'auteur du *Saint Sébastien* de n'avoir pas suivi l'exemple général. L'ouvrage que nous avons à juger présente deux qualités qui semblent s'exclure, et qui pourtant se concilient très-bien dans la toile de M. Delacroix ; il est original par la composition, et cependant la couleur est imitée. Il est impossible de nier la nouveauté des figures, la création des lignes et des attitudes ; mais, en même temps, il n'est pas permis de méconnaître l'analogie qui unit la couleur de ce tableau aux toiles de Titien. La composition est simple et grave, la tête du saint exprime à la fois la souffrance et la résignation ; la mort n'a pas altéré la paisible sérénité de son visage. Le corps s'affaisse naturellement, sans pesanteur et sans gaucherie. Toutes les conditions de la réalité sont fidèlement observées ; mais peut-être convient-il de relever, dans les lignes des bras et des jambes, une reproduction trop littérale de la nature. Il n'y a rien d'invraisemblable ni de singulier dans le mouvement général du cadavre ; et si la vérité devait être le seul mérite d'un tableau, comme le pense la foule, l'ouvrage de M. Delacroix serait irréprochable. Mais je crois que les artistes éminents, et M. Delacroix est du nombre, se proposent un but plus élevé, je veux dire la beauté, la vérité transfigurée, la vérité splendide. Or, les lignes du *Saint Sébastien* sont vraies sans être belles. Les deux angles formés par les deux jambes, et

par la jambe droite et le bras droit, bien que naturels et faciles à rencontrer, ne plaisent pas à l'œil, manquent d'élégance et de pureté. C'est la nature telle qu'elle se montre, ce n'est pas la nature choisie, transformée; c'est quelque chose de moins que le style, que l'invention. Les muscles de la poitrine pourraient donner lieu à la même remarque. Évidemment ces muscles sont copiés avec une exactitude scrupuleuse; aucune dépression, aucune saillie n'est escamotée; et ce mérite est assez rare dans la peinture de notre temps. Mais cette réalité musculaire ne suffit pas à la beauté pittoresque, et d'ailleurs n'est pas en harmonie avec la tête du saint, car la tête n'est pas seulement réelle, mais d'une beauté idéalisée. Après avoir articulé franchement ces courtes réprimandes, je me hâte d'ajouter que les deux femmes sont dignes des premiers maîtres d'Italie. La femme placée à droite, et qui se détourne pour guetter les bourreaux, est d'une élégance divine; celle qui retire les flèches du cadavre est d'une délicatesse, d'une vérité absolument vivante. Le ciel, le fond et l'arbre sous lequel repose le cadavre se marient merveilleusement avec le ton des figures. Aux yeux de l'esprit le plus sévère, le *Saint Sébastien* de M. Delacroix est un grand et beau tableau, une composition religieuse tout à la fois élevée, naïve et savante, achevée par un pinceau vénitien.

La couleur de ce tableau rappelle évidemment la couleur de Titien; l'année dernière, la *Madeleine au pied de la croix* rappelait Rubens; en 1834, les *Femmes d'Alger* rappelaient le Véronèse. Comment M. Delacroix mène-t-il de front, avec une persévérance infatigable, l'imitation et l'originalité? Comment, tout en conservant le caractère individuel, le type ineffaçable de sa pensée, reproduit-il tour

à tour le style flamand et le style vénitien? Pourquoi, parmi les maîtres de Venise, choisit-il tantôt le Véronèse et tantôt Titien? Quel est le secret de cette imitation originale, de cette obéissance impérieuse? N'est-ce pas le désir immodéré de bien faire? Ne faut-il pas croire que M. Delacroix, sincère dans chacun de ses ouvrages, de bonne foi dans chacune des volontés qu'il réalisé, n'est jamais content de lui-même, et cherche perpétuellement une manière nouvelle, comme s'il n'avait encore rien trouvé? Cette conclusion ne se présente-t-elle pas, naturellement, en présence des ouvrages de l'auteur, si multipliés et si divers? S'il n'avait pas cette ambition insatiable, il suivrait pendant dix ans la route qu'il aurait frayée, et attendrait, pour changer de manière, qu'il eût à traiter un ordre d'idées véritablement nouveau. Dans la mobilité que nous signalons, il dépense les forces qui suffiraient à défrayer la vie de plusieurs artistes glorieux. Espérons que, dans la salle qu'il décore, il trouvera l'occasion de se fixer et d'inventer, pour des œuvres nombreuses, un style individuel et durable.

Le *Triomphe de Pétrarque*, par M. Louis Boulanger, est assurément très-supérieur aux précédents ouvrages de l'auteur. Dans la *Judith* de l'année dernière, il y avait plusieurs qualités recommandables; mais le souvenir des maîtres italiens avait tellement préoccupé le peintre, que son tableau semblait n'être pas un ouvrage nouveau. Les têtes graves et fines qui couvraient cette toile paraissaient dérobées au Vinci, au Corrége; et quoique une pareille illusion fît le plus grand honneur à M. Louis Boulanger, cependant nous étions tenté de ne voir dans son œuvre qu'une habile imitation, un tâtonnement laborieux, plutôt qu'une volonté accomplie. Depuis son *Mazeppa* de 1827, *Judith* était son ouvrage le plus important; les *Noces de*

Gamache, composition ingénieuse et vivante, étaient plutôt un délassement qu'une transformation de son talent. Or, de *Mazeppa* à *Judith*, et de *Judith* au *Triomphe de Pétrarque*, le progrès est évident, je dirai même qu'il est direct et logique. Le torse de Mazeppa était un beau morceau, mais le reste du tableau n'était pas à la hauteur du personnage principal. Dans *Judith*, malgré l'inégalité de certaines parties, on remarquait un acheminement glorieux vers l'invention harmonieuse et une. Dans le *Triomphe de Pétrarque* l'invention est définitive, l'unité est trouvée.

Le sujet choisi par M. Boulanger convenait bien à l'ardeur de sa pensée. Cette poétique et splendide apothéose du génie devait éveiller en lui le désir de bien faire, et de faire grandement. J'ai lieu de croire que ça été pour l'artiste un bonheur véritable de concevoir le tableau qu'il nous montre aujourd'hui, qu'il a contemplé longtemps, dans une extase complaisante, les masses lumineuses et variées, avant de leur assigner la place qu'elles occupent sur sa toile. Or, c'est là précisément une des conditions les plus fécondes de la pensée. Pour produire quelque chose de grand, il faut rencontrer dans l'idée qu'on veut traduire un élément d'excitation et de sympathie, il faut se sentir heureux dans la société de cette idée, il faut y découvrir chaque jour des mondes inconnus et merveilleux. Le triomphe de Pétrarque offrait à M. Boulanger l'élément précieux dont je parle. Aussi avons-nous un beau tableau.

Cette grande machine est d'une admirable ordonnance. La foule qui escorte le poëte est innombrable, sans être confuse. Les têtes qui se pressent au fond de la toile, placées sur une ligne à peine ondulée, donnent l'idée d'une multitude infinie. Le peuple regarde, mais n'est pas acteur.

M. Boulanger l'a compris, et il a voulu que le triomphe de Pétrarque, devant Rome entière, offrît à l'œil du spectateur des personnages revêtus d'une importance individuelle, nettement distingués les uns des autres, assez nombreux pour garnir tout le premier plan, mais séparés cependant de façon à s'expliquer clairement. C'était là, je l'avoue, une grande difficulté, que le peintre a surmontée glorieusement. Dans les tableaux de ce genre, l'invention se concentre dans l'ordonnance. Vouloir suppléer à l'absence du drame, en multipliant les épisodes, serait une puérilité indigne de la peinture. Pour un artiste aussi élevé que M. Boulanger, l'écueil n'était pas à craindre. Son esprit devait naturellement aller droit au but, c'est-à-dire à l'ordonnance. Or, nous pouvons affirmer que l'auteur a pleinement réalisé son ambition. Il a disposé ses personnages d'une façon tout à la fois simple et grande. Les yeux se portent d'eux-mêmes sur la figure de Pétrarque, et parcourent sans effort, sans distraction et sans impatience, la ligne entière des acteurs qui concourent à ce magnifique spectacle.

Les différents morceaux de cette toile sont, pour la plupart, dignes de l'ordonnance. L'Enthousiasme, les Grâces et la Rêverie, représentées par de jeunes Romaines, sont traitées avec une élégance et une pureté remarquables. Le groupe placé derrière le poëte est admirable de noblesse et de simplicité. Autour du char, les Muses, les poëtes et les guerriers, qui marchent d'un pas majestueux, composent un ensemble difficile à rêver, plus difficile à traduire, et assurent à M. Boulanger le suffrage des esprits les plus sévères. L'architecture qui encadre le triomphe ajoute encore à la grandeur de la scène. Les lignes simples et savantes de ces bâtiments semblent trouvées exprès pour assister au couronnement de Pétrarque. Elles sont si belles

et si harmonieuses qu'elles ne pourraient voir, sans se troubler, un spectacle vulgaire. J'ai beau chercher dans cette toile vivante et enthousiaste, je ne trouve à blâmer que le dessin des chevaux, dont le torse est trop court et le cou trop mince. Ce défaut, qui n'échappe pas à une étude attentive, est à peine sensible pour les spectateurs clairvoyants; car il règne dans le tableau tout entier une lumière si abondante, les couleurs sont variées avec tant de bonheur et d'unité, que les chevaux eux-mêmes, malgré l'incorrection que je signale, ne peuvent faire tache, et passent inaperçus au milieu des Muses, des guerriers et des poëtes. Le *Triomphe de Pétrarque* est un beau tableau, et, pour peu que M. Boulanger suive une progression régulière, avant trois ans il aura sa place marquée dans les premiers rangs de l'école française.

Un Épisode de la campagne de Russie, par M. Charlet, doit être compté parmi les ouvrages les plus importants du salon de cette année. Les aquarelles de l'auteur nous avaient inspiré de la défiance; admirateur sincère et passionné des compositions lithographiées de M. Charlet, nous ne pouvions accepter le ton violet de ses aquarelles; heureusement, en présence de son tableau, toutes nos conjectures et toutes nos craintes ont été réduites au silence. Si le peintre, et nous n'en doutons pas, s'est proposé d'émouvoir, il a touché le but qu'il avait marqué; en regardant l'épisode qu'il a retracé, il est impossible de ne pas sentir un frisson douloureux. La ligne militaire inventée par M. Charlet est simple et vraie. Habitué qu'il est à reproduire la vie de l'armée, il n'avait pas de précaution à prendre pour éviter l'emphase et la singularité. En restant lui-même il a été ce qu'il devait être, pathétique à force de naturel. Peut-être eût-il bien fait de donner plus

de gravité aux figures du premier plan. Mais il y a, sur la toile entière, une misère si profonde et si désespérée, que l'œil ne songe pas à s'arrêter sur la physionomie individuelle des personnages. La couleur n'avait pas besoin d'être éclatante; aussi M. Charlet n'a-t-il rien à se reprocher dans le ton de son tableau. Quant à la pâte de sa peinture, elle n'a pas une fermeté suffisante. Les têtes sont modelées timidement. Vues à distance, elles sont bonnes; vues de près, elles n'ont que la peau; la chair, et surtout la charpente de la chair, sont absentes. Toutefois, malgré ce défaut, le tableau de M. Charlet est un ouvrage d'un grand mérite.

Les *Pêcheurs*, de Léopold Robert, sont loin de produire un effet aussi puissant que les *Moissonneurs*. Cependant la peinture des *Pêcheurs* vaut mieux que celle des *Moissonneurs*. Mais il manque au dernier ouvrage de Robert l'unité poétique et pittoresque, l'unité de lignes et de pensée, qui, en 1831, conquit aux *Moissonneurs* une admiration unanime. Étudiés séparément, les différents morceaux des *Pêcheurs*, non-seulement soutiennent la comparaison avec le tableau de 1831, mais encore offrent certainement des mérites supérieurs. La jeune femme placée à gauche, qui tient son enfant dans ses bras, est sans aucun doute le chef-d'œuvre de Robert; mais le regard ne sait où s'arrêter pour saisir le centre de cette composition. Il compte les acteurs et ne trouve pas le drame. En présence des *Moissonneurs*, il n'éprouvait pas le même embarras; il était subjugué par l'unité impérieuse du sujet. Pour moi, je l'avouerai, plus j'étudie les *Pêcheurs* et plus je suis tenté de croire que Robert s'est tué parce qu'il avait rêvé l'impossible. Il voulait lutter avec la nature, et, dans cette lutte insensée, il a perdu la faculté d'inventer. Lui-même, j'en

suis sûr, il sentait mieux que personne ce qui manque aux *Pêcheurs;* et l'éparpillement des personnages de cette toile a dû l'affliger sérieusement. Je préfère aux *Pêcheurs* le *Repos en Égypte.* Outre le ton, qui est admirable, je trouve dans cette esquisse, comme dans les *Moissonneurs,* l'unité que Robert savait rendre quand il la rencontrait, mais qu'il ne savait pas établir là où elle n'était pas.

Je regrette bien vivement que M. Schnetz, depuis l'*Inondation* et les *Vœux à la Madone,* n'ait rien produit d'important. *Charlemagne* et la *Prise de l'Hôtel-de-Ville* sont des aberrations déplorables, dont il faut, je le sais bien, accuser la liste civile et le ministère plutôt que l'artiste; mais si le Château a manqué de clairvoyance, en désignant pour de pareils travaux le pinceau sévère et naïf de M. Schnetz, M. Schnetz, à son tour, a manqué de bon sens en acceptant une tâche en contradiction avec son talent. La *Mort du connétable Anne de Montmorency à la bataille de Saint-Denis* n'est assurément pas un retour vers les *Vœux à la Madone.* Les *Funérailles d'un enfant aux environs de Sonino* rappellent, dans quelques parties, les ouvrages envoyés par M. Schnetz en 1831; mais il est temps qu'il se relève et qu'il reprenne la place qui lui appartient. Les *Prophètes,* qu'il a peints pour Notre-Dame de Lorette, répareront sans doute l'impression fâcheuse de *Charlemagne* et de l'*Hôtel-de-Ville,* car le talent de M. Schnetz se prête naturellement à l'invention des sujets religieux. Mais nous craignons qu'il ne s'égare en représentant, pour le musée de Versailles, le *Siége de Paris par les Normands.* Si M. Schnetz méconnaît la spécialité de ses facultés, il s'expose à rester fort au-dessous des hommes qui ne le valent pas, mais qui, par leur médiocrité même, sont appelés à traiter indifféremment tous les sujets.

Le *Christ au Tombeau*, de M. Comairas, atteste chez l'auteur des études consciencieuses et le goût du style élevé, mais rappelle, trop évidemment, la couleur de Sébastien del Piombo. M. Comairas a même exagéré les tons violacés du maître italien. Toutefois, il a fait preuve dans cet ouvrage d'une gravité bien rare aujourd'hui, et je ne doute pas qu'en abandonnant l'imitation littérale, il n'arrive à produire des tableaux plus que recommandables.

Nous avons à constater le décès prématuré de M. Alexandre Hesse. En recueillant les éloges exagérés prodigués à ce jeune peintre, il y a deux ans, pour les *Funérailles de Titien*, nous avions prévu le malheur qui l'atteint aujourd'hui. Son pastiche vénitien n'excitait en nous qu'une admiration assez tiède. Son *Léonard de Vinci* rappelle la première manière de l'école lyonnaise; l'auteur s'achemine vers la porcelaine.

L'Angelus du soir, de M. Bodinier, est une composition très-heureuse et d'un grand effet; je ne saurais louer la peinture individuelle des figures. Les piferari, les chiens et les moutons sont loin d'être irréprochables. La végétation des premiers plans est seule traitée franchement; mais le ciel et la terre sont si bien fondus ensemble, il règne sur la toile entière un si profond sentiment de paix et de piété, que la pensée admire, tandis que le regard analyse. Sans doute M. Bodinier a vu ce qu'il nous montre; il a été heureux, et nous devons le remercier de nous associer à son bonheur. Nous lui souhaitons de peindre plus solidement; mais s'il rencontre encore des spectacles pareils à son *Angelus*, il fera bien de les copier, dût-il même ne pas faire un pas dans la pratique de son art.

Nous n'avons pas le courage d'analyser la *Fille de Jephté*, de M. Lehmann. Ce jeune peintre avait montré dans son

Tobie un talent plein d'espérances. Il s'est laissé étourdir par les éloges comme M. Hesse, et il prend le même chemin que lui; à moins que la critique ne se résigne au silence, M. Lehmann est perdu sans retour. Nous craindrions, par une opposition formelle, de l'encourager dans la voie maniérée où il est entré.

X

MM. Bidauld, J.-V. Bertin, Watelet, Rémond, Brune, Garneray, C. Roqueplan, E. Isabey, T. Gudin, Cabat, J. Dupré, E. Bertin, Rousseau et P. Huet.

MM. Bidauld, J.-V. Bertin et Watelet composent un triumvirat inamovible, et quoiqu'il soit possible de signaler quelques différences entre les ouvrages de ces messieurs, cependant j'ai la ferme confiance que M. Bidauld sera remplacé, dans la quatrième classe de l'Institut, par M. J.-V. Bertin, et que M. J.-V. Bertin laissera son fauteuil à M. Watelet. M. Watelet ne suit pas exactement les mêmes traditions que ses deux confrères, mais il se distingue par la même sagesse et la même sobriété de pinceau, et pour peu qu'il consente à recueillir leurs conseils, il ne peut manquer de les égaler. Je l'avouerai franchement, ce n'est pas sans un tressaillement de joie que j'ai découvert trois paysages de M. Bidauld ; car il est de la plus haute importance d'étudier, dans les œuvres du maître, les principes qu'il soutient aux Petits-Augustins, à l'Institut et au Lou-

vre. Laissons de côté la *Vue de Montmorillon* et la *Vue de Montecavo*, et concentrons nos regards sur la *Vue de Montmorency*, prise de la terrasse du petit Mont-Louis, où Jean-Jacques Rousseau fait danser de jeunes paysannes. Certes il n'y a pas de porcelaine qui puisse lutter avec la toile de M. Bidauld ; jamais vase placé sur la cheminée d'un bourgeois du Marais n'a présenté, aux yeux éblouis, des détails plus précieusement achevés. Ne croyez pas cependant que la roideur soit rachetée par la précision. Il y a dans les figures, dans les terrains, dans les bouquets d'arbres, un mélange de gaucherie, de pesanteur et de timidité, qui afflige et surprend chez un maître inexorable comme M. Bidauld. Faut-il accuser la main tremblante du vieillard ? Mais les admirateurs de M. Bidauld se plaisent à reconnaître que l'unique paysagiste de la quatrième classe de l'Institut n'a jamais fait ni mieux ni pire, qu'il est demeuré fidèle aux promesses de ses débuts. En vérité, je ne comprends pas que M. Bidauld puisse exciter la colère des peintres qu'il juge et qu'il exclut du Louvre, car ses trois paysages plaident éloquemment en faveur de son ignorance. En présence de pareils ouvrages, je n'admets qu'un seul sentiment, c'est la pitié.

Un site de la Phocide, par M. J.-V. Bertin, se place naturellement à côté de la *Vue de Montmorency*. On trouve dans ces deux toiles académiques la même niaiserie de pinceau. Les jeunes bergers qui s'exercent à la course, sur le premier plan, feraient envie aux confiseurs de la rue des Lombards, et je serais fort étonné si les personnages de ce tableau n'étaient pas reproduits en sucre candi.

Dans la *Vue du pont de pierre à Lyon*, de M. Watelet, il faut noter une singularité que MM. Bidauld et Bertin n'ont jamais offerte à l'avide enthousiasme de leurs élèves : le

pont, les bateaux, les terrains et les acteurs sont taillés dans la même pâte, et céderaient sous le doigt. Je pense qu'il n'y aurait aucun inconvénient à déclarer, dès aujourd'hui, que MM. Bertin et Watelet auront la survivance de M. Bidauld, car ils ont des droits incontestables.

Une vallée des Vosges, de M. Rémond, et le *Sommet du Puy-de-Dôme*, de M. Brune, sont des ouvrages difficiles à qualifier ; plus je les regarde et plus je les confonds. Autrefois M. Rémond peignait exclusivement le paysage romain, et le premier coup d'œil suffisait à reconnaître chacune de ses toiles. Mais depuis qu'il s'est mis en tête d'abandonner les traditions de l'école pour copier la nature, ses ouvrages sont devenus inintelligibles. M. Brune, qui n'a pas les mêmes antécédents, est arrivé au même résultat. Je ne sais pas à quelle heure du jour MM. Brune et Rémond regardent le paysage qu'ils copient, mais je sais que jamais les rochers ni les plantes n'ont eu la couleur que ces deux peintres leur attribuent. On est convenu de louer dans les ouvrages de ces messieurs l'ordonnance et la clarté ; il m'est impossible de souscrire à cet éloge. Je ne vois, sur ces toiles immenses, que de très-petits tableaux, des aquarelles de six pouces mises au carreau par des ouvriers patients, dont l'insignifiance et la nullité s'exagèrent à mesure que le cadre s'élargit. Vraiment ces deux paysages, qui appartiennent au ministère de l'intérieur, et qui sans doute seront accrochés dans quelque musée de province, seraient fort déplacés dans la salle à manger d'une auberge. C'est l'emphase dans le néant.

MM. Eugène Le Poittevin et Louis Garneray traitent la marine comme MM. Brune et Rémond traitent le paysage. C'est à regret que nous les mentionnons ; mais il y a dans le public du Louvre tant de routine et d'insouciance, les

promeneurs et les parleurs sont tellement habitués à répéter, tous les ans, les mêmes formules admiratives, que MM. Le Poittevin et Garneray finiraient par avoir une réputation stéréotypée, si nous ne prenions soin de briser les *formes* du panégyrique tandis qu'il en est temps encore. La *Pêche aux truites*, de M. Garneray, et la glorieuse fin du vaisseau *le Vengeur*, de M. Le Poittevin, sont deux ouvrages d'une trivialité qui échappe à l'analyse, et ne diffèrent entre eux que par des qualités où la peinture n'est aucunement intéressée. Ainsi, par exemple, M. Le Poittevin taille ses personnages dans le carton, et M. Garneray construit ses vaisseaux avec de la laine ou du chanvre mouillé. Carton ou chanvre, que nous importe? Ce qu'il y a de certain, c'est que ni l'un ni l'autre ne sont capables de faire un tableau. Il faudra le répéter souvent pour que le public le sache.

Aucun des paysages envoyés cette année par M. Camille Roqueplan ne vaut les *Côtes de Normandie*, exposées par l'auteur en 1831, et placées maintenant au musée du Luxembourg. C'est toujours la même adresse, la même abondance, mais ce n'est pas la même vérité. M. Roqueplan paraît abandonner le paysage pour la figure, et nous croyons qu'il a tort. Le *Lion amoureux*, *Jean-Jacques Rousseau cueillant des cerises et les jetant à mesdemoiselles Graffenried et Galley*, sont assurément des compositions gracieuses et spirituelles, mais fort inférieures aux *Côtes de Normandie*. Je reconnais volontiers que, depuis *Rob-Roy* et *Diane de Turgis*, M. Roqueplan a fait de grands progrès dans le dessin de la figure humaine, et cependant je persiste à penser que le paysage est sa véritable vocation. J'entends dire partout que *Jean-Jacques* est un Watteau: non pas vraiment; car Watteau n'aurait pas dessiné

les bras de mademoiselle Graffenried ou de mademoiselle Galley ; dans ses débauches les plus hardies, il n'allait pas si loin que M. Roqueplan. Et quand même *Jean-Jacques* serait un Watteau, à quoi bon? Le plus grand défaut du *Lion amoureux* est de ne pas ressembler à un lion ; la femme est coquettement ajustée, et je suis sûr que dans le demi-jour d'un atelier ou d'un boudoir, elle doit produire un effet très-séduisant ; mais, dans le salon carré, les incorrections du dessin frappent les moins clairvoyants. La gorge est sculptée dans la pierre, et les bras sont de chêne. C'est de la peinture adroite, mais non pas de la peinture sérieuse.

Je ne dirai rien du *Cabinet d'un alchimiste*, par M. E. Isabey. C'est, je crois, la trentième répétition du même sujet, et nous ne pourrions que répéter sur les fioles et les parchemins de M. Isabey ce que nous disions en 1831 ; les détails sont habilement faits, les murs dansent, et il n'y a pas de tableau. Les *Funérailles d'un officier de marine sous Louis XVI* sembleraient indiquer, chez l'auteur, l'intention d'abandonner les barques et les galets où il se complaît si obstinément depuis quelques années. Cette volonté nouvelle, si elle se soutient, pourra être utile au nom de M. Isabey ; car, depuis longtemps, il a épuisé ses cartons et fatigué la toile de ses croquis. Mais je ne saurais voir, dans son tableau, l'exécution du sujet qu'il a choisi. Le rôle des personnages ne s'explique pas clairement ; il faut chercher l'aumônier, il faut deviner la douleur de l'équipage. La seule chose qui frappe, c'est la sculpture du navire. M. Isabey a fait le portrait d'un vaisseau avec talent, je l'avoue, mais n'a pas traité les funérailles dont il est question dans le livret.

Au risque de me compromettre parmi les badauds du

Louvre, je déclare que la vue de Naples de M. Théodore Gudin est plus désespérément bourrée que toutes les compositions précédentes de l'auteur. Les vagues si vantées de M. Gudin ne sont qu'un jaune d'œuf où plongent des lames de rasoir. Les maisons placées à gauche ont évidemment du vin dans les jambes, et ne pourraient retourner chez elles sans donner le bras à un ami. Quant aux figures, elles sont, comme toujours, incapables de marcher ou de lever le bras, et tiennent le milieu entre le ver et le tronc d'arbre. Que les bâilleurs désœuvrés, qui ont passé quinze jours à Naples, nous vantent à leur aise la vérité locale de ce tableau ; nous n'admettrons jamais que la mer, même en Italie, puisse ressembler à un jaune d'œuf.

Une vue d'Angleterre, de M. Jules Dupré, est assurément très-supérieure au paysage de la *Bataille d'Hondschoote.* La toile entière est lumineuse et vivante ; les premiers plans sont d'une étonnante vérité. Les chevaux sont d'un dessin qui dépasse les bornes du ridicule ; mais, à la distance de quelques pas, ils font bon effet dans le paysage ; et si l'œil ne les excuse pas, du moins la pensée se résigne à les accepter. Seulement, je crains que M. Dupré ne s'obstine dans l'empâtement, comme M. Bidauld s'obstine dans les glacis. De ces deux entêtements, le meilleur ne vaut rien, car tous deux aboutissent aux lazzi.

Entre les petites toiles de M. Cabat, il en est plusieurs que j'admire comme des chefs-d'œuvre de finesse et de pureté. La *vue de Ciray* et les *plaines d'Arques* offrent des parties comparables aux plus beaux flamands. C'est la nature prise sur le fait, copiée littéralement. Pour transformer ces toiles en tableaux, il faudrait interpréter, agrandir les motifs choisis par le peintre ; et malheureu-

sement M. Cabat paraît concentrer toutes ses études dans l'habileté de la main.

L'Hiver, vue prise dans la forêt de Fontainebleau, me plaît beaucoup moins que les petites toiles de M. Cabat. Les terrains ressemblent à une toile grise, et sans les branches dépouillées, et que l'auteur a dessinées avec précision, l'œil ne devinerait pas l'hiver. Ce qui manque à ce tableau, c'est la composition, c'est la pensée. Jeune et déjà rompu au maniement du pinceau, M. Cabat serait coupable envers lui-même, s'il ne se hâtait de diriger ses études vers le côté idéal du paysage.

La vue prise dans les Apennins, sur le sommet du mont Lavernia, par M. Edouard Bertin, est une composition très-poétique et très-heureuse. Quoique les roches n'aient pas une solidité suffisante, cependant le regard s'arrête complaisamment sur l'ensemble de cette toile. Il n'y a pas d'invention, mais le morceau copié est admirablement choisi. M. Bertin conçoit le paysage, comme Léopold Robert comprenait les mœurs italiennes. Il se borne à reproduire le mieux possible ce qu'il a vu. Ce n'est pas l'art tout entier ; mais si l'auteur rencontre encore des toiles toutes faites comme celle de cette année, il aurait grand tort de ne pas nous les montrer.

Une vue prise à Freleuse, près de Gisors, par M. Rousseau, soutient dignement la réputation de l'auteur. Mais nous devons regretter que M. Bidauld ait fermé les portes du Louvre à une toile de M. Rousseau exposée maintenant dans l'atelier de M. A. Scheffer ; car cet ouvrage serait compté parmi les meilleurs et les plus importants du salon. C'est une vue prise dans les Alpes. La toile est en hauteur ; un troupeau de génisses descend le long d'une gorge escarpée ; l'heure choisie est le soir ; la végétation est gigan-

tesque et profuse; les plantes s'entrelacent comme dans une forêt vierge de l'Amérique méridionale. A mesure que l'œil regarde plus attentivement, il découvre, de minute en minute, de nouvelles richesses qu'il n'avait pas même soupçonnées; c'est, je vous assure, un magnifique spectacle. La couleur des génisses, des plantes et des terrains, est éclatante sans monotonie. Le seul défaut que l'analyse puisse signaler dans cette toile splendide, c'est peut-être la diaphanéité apparente des premiers plans. Quoique, très-probablement, M. Rousseau ait aperçu ce qu'il nous montre; quoique la nature, à l'heure indécise qu'il a choisie, présente des singularités souvent inexplicables, cependant j'incline à penser qu'il eût mieux fait de simplifier l'effet, pour le rendre plus sûrement. Les tons vifs et tranchés, qui se pressent sur le devant de la toile, nuisent à la netteté des objets. Les génisses se confondent avec la végétation; mais, malgré ce défaut facile à corriger, le paysage alpestre de M. Rousseau est assurément un très-bel ouvrage, plein de grandeur et de poésie, nouveau sans bizarrerie, imposant sans emphase. Les précédents ouvrages de M. Rousseau ne promettaient pas une composition de cette importance. L'auteur, depuis quelques années, s'était fait remarquer par la naïveté avec laquelle il reproduisait tantôt un bouquet d'arbres, tantôt une vallée modeste et nue; mais jamais il n'avait laissé entrevoir la faculté de choisir et de traduire une scène, comme celle qu'il a peinte cette année. Nous engageons tous ceux qui aiment sérieusement le paysage à visiter l'atelier de M. Scheffer et à contempler longtemps l'ouvrage de M. Rousseau; car M. Bidauld sera l'année prochaine, comme aujourd'hui, obstiné, ignorant; il pourrait bannir encore du Louvre les toiles de M. Rousseau; il pourrait traiter comme un déver-

gondage effronté le paysage alpestre qu'il ne comprend pas. La seule manière de venger l'auteur du bel ouvrage dont nous parlons, c'est d'aller le voir comme s'il était au Louvre. Quand l'opinion unanime des connaisseurs aura popularisé le nom de M. Rousseau, M. Bidauld hésitera, nous l'espérons, avant d'exclure ce qui lui paraît insensé. Dans la crainte d'être bafoué, il prononcera contre la tradition de la quatrième classe.

Il est fâcheux que le *Souvenir d'Auvergne*, de M. Paul Huet, soit placé deux pieds trop haut, et ne soit pas vu sous un angle convenable. Il faut regarder ce tableau, plusieurs fois et à des heures différentes, avant de voir la composition telle qu'elle est, telle que l'a conçue et voulue l'auteur. Le chemin placé à gauche, et qui sépare la masse moyenne des terrains adossés au cadre, est souvent à peine perceptible, et la toile entière paraît divisée par une diagonale ingrate. Mais la patience est amplement récompensée, quand on aperçoit la ligne vraie de cette composition. La pâte est riche, mais n'a pas une épaisseur exagérée; c'est de la peinture franche et hardie, plus vraie que la peinture littérale, plus animée que la peinture traditionnelle, fidèle aux deux conditions suprêmes et inséparables de l'art, participant à la fois de l'invention et de la réalité. La *Lisière du bois*, envoyée l'année dernière par M. Huet, offrait des qualités aussi solides que la toile dont nous parlons, mais n'avait pas la même importance de composition. Quoique cette *Lisière* fût par elle-même un morceau complet, cependant ce n'était qu'un morceau. Le *Souvenir d'Auvergne* est un poëme qui rappelle les grandes époques du paysage, et qui place M. Huet fort au-dessus de l'école réaliste de nos jours. Pour ceux qui ont vu de près et par leurs yeux les Turner et les Constable, et qui ne jugent pas

les originaux sur les traductions, M. Huet ne relève que de lui-même, et ne doit qu'à sa seule volonté les ouvrages qu'il produit. Le public n'est pas encore arrivé jusqu'à lui ; mais que M. Huet se rassure et persévère, qu'il attende patiemment l'heure de la popularité, car cette heure est plus prochaine qu'il ne pense. En restant à la place où il est, en multipliant ses œuvres dans le cercle qu'il s'est tracé, il fera plus de chemin qu'en essayant chaque jour une voie nouvelle : qu'il n'aille pas au-devant des passants, qu'il ne flatte pas les caprices inconstants de la foule, en se métamorphosant chaque jour ; mais qu'il demeure paisible dans son immobilité féconde, et les passants, quoi qu'ils fassent, seront bien forcés de s'arrêter pour le regarder. C'est la meilleure et la plus digne manière de conquérir l'admiration.

Une marine du même auteur, refusée par M. Bidauld, est exposée dans l'atelier de M. A. Scheffer, à côté du beau paysage de M. Rousseau. Je suis sûr que la marine de M. Huet aurait rallié tous les critiques dissidents. Cette composition, moins importante que le *Souvenir d'Auvergne*, est plus facile à saisir, et aurait frappé tous les yeux. Les arbres placés à la droite du spectateur sont un chef-d'œuvre de précision. Les flots sont d'une légèreté à laquelle M. Gudin, multiplié douze fois par lui-même, n'atteindrait jamais. Mais, puisqu'il a plu à M. Bidauld d'exclure cette admirable marine, il faut que M. Huet traite, l'année prochaine, un sujet de même nature sur une plus grande échelle.

XI

MM. Jazet, Girard, Prevost, Ruhière, Forster, Lorichon, Fauchery, Jacquemin, H. Dupont.

Les gravures de M. Jazet sont aussi populaires que les portraits de M. Dubufe ; c'est un fait que nous devons constater ; mais la popularité de M. Jazet ne repose pas sur des fondements plus solides que celle de M. Dubufe. Rien ne ressemble aux portraits de M. Dubufe autant que les planches de M. Jazet, et réciproquement. Des deux parts c'est la même trivialité, le même escamotage, la même faculté d'improvisation, c'est-à-dire la même activité mécanique. Donnez six mois à M. Dubufe, et il peindra tous les généraux de la Convention et de l'Empire ; donnez six mois à M. Jazet, et il gravera les *Loges* et la *Chapelle Sixtine*. Il est malheureusement vrai que, pour le public, faire beaucoup signifie plus que bien faire. Aussi MM. Dubufe et Jazet sont, pour la majorité des salons, des hommes très-grands et très-illustres. Mais il n'est pas permis à la critique sincère d'accepter l'erreur de l'opinion, ni même de la dédaigner comme une chose indifférente, comme un engouement sans portée. Il est bon, il est utile de dire et de répéter, sans se lasser, que M. Jazet travestit les belles choses qu'il touche, et trouve moyen de descendre fort au-dessous des choses médiocres qu'il se charge de populariser. Quand il copie les compositions bibliques de Martin,

il réduit à rien l'œuvre de l'artiste anglais ; quand il traduit les croquis d'Horace Vernet, les idylles de Destouches, les fables de Grenier, ou les mélodrames de Steuben, il va plus loin que ces messieurs dans la nullité, la niaiserie ou l'emphase. Nous ne dirons rien de l'*Orpheline* ni du *Départ pour la ville*, d'après M. Destouches ; rien des *Petits Voleurs*, d'après Grenier ; rien de *Rebecca*, d'après Horace Vernet ; mais nous ne pouvons passer sous silence *la Bataille de Waterloo*, d'après M. Steuben. Le tableau gravé par M. Jazet nous a toujours paru un pitoyable mélodrame, et, malgré les éloges qui l'accueillirent au Louvre, nous persistons à croire que l'auteur est incapable de grandeur et de simplicité. Pour peindre Waterloo, il eût fallu Géricault, Delacroix ou Decamps. La *Méduse*, le *Massacre de Scio*, ou la *Défaite des Cimbres*, eussent été, tout au plus, des gages suffisants. Mais si le tableau de M. Steuben est médiocre, du moins il est d'une médiocrité laborieuse. La gravure de M. Jazet est absolument nulle, mais d'une nullité facile et impardonnable. C'est le néant fier de lui-même, plein de confiance et de sécurité ; c'est moins que rien, c'est quelque chose qui n'a de nom dans aucune langue.

Le *Richelieu* et le *Mazarin* de M. Girard, gravés d'après M. Paul Delaroche, sont assurément très-supérieurs aux planches de M. Jazet, mais ne méritent pas une attention sérieuse. Ces deux compositions, si fort applaudies en 1831, aujourd'hui si parfaitement oubliées, ne se distinguaient pas, on le sait, par une grande pureté de dessin, mais offraient au regard curieux un grand nombre de détails coquettement peints. A la vérité, les figures, les vêtements et les meubles étaient lourdement touchés ; mais M. Delaroche avait trouvé moyen de concilier la lourdeur et la coquetterie. Malgré la dureté générale de ces deux

tableaux, il était impossible de méconnaître les études et la patience de l'auteur. Ce n'était pas, comme le répétaient à l'envi les admirateurs de M. Delaroche, deux toiles dignes de Terburg ou de Metzu, mais bien deux panneaux de chêne laborieusement enluminés, et qui présageaient aux hommes clairvoyants la *Mort du duc de Guise*, exposée en 1835. Du chêne à la porcelaine la transition était toute naturelle, et, pour ne pas la prévoir, il fallait fermer ses yeux à l'évidence. Or, le caractère de la peinture n'est pas reproduit dans la gravure. Étant donné M. Girard, M. Paul Delaroche ne se devine pas. Si M. Girard, à l'exemple des graveurs anglais, eût corrigé, c'est-à-dire interprété son modèle, s'il eût donné aux contours plus de précision et de pureté, s'il eût déterminé plus nettement le centre lumineux de la composition, nous serions des premiers à le louer. Mais ce qu'il nous donne pour une traduction de M. Delaroche vaut moins que l'original. Pour atteindre un pareil résultat, ce n'était pas la peine d'être infidèle. Au lieu d'un tableau dur et composé de tons criards, nous avons une gravure molle, indécise, cotonneuse, où les figures et les vêtements sont traités de même façon. Ce que je dis s'applique également au *Mazarin* et au *Richelieu*. Cependant cette dernière planche vaut peut-être moins encore que la précédente. *Cinq-Mars* et *de Thou* sont d'un dessin plus que singulier. Mais cette différence s'explique facilement. Pour la mort de Mazarin, un ébéniste et un tapissier suffisaient amplement; pour la mort de Cinq-Mars il fallait deux poëtes. MM. Delaroche et Girard ont trop de modestie pour prétendre à la poésie.

Quand au *Boissy d'Anglas* gravé d'après M. Vinchon, je ne me permettrai pas de le reprocher à M. Girard. La toile préférée par la quatrième classe de l'Institut à l'ad-

mirable composition de M. Delacroix est si gauche, si maniérée, si emphatique et si nulle, qu'il y aurait plus que de l'injustice à chicaner le traducteur de cette œuvre déplorable. Contentons-nous d'affirmer que M. Girard n'est pas resté au-dessous de M. Vinchon, ce qui est une faute assez malheureuse.

M. Prevost a gravé à l'aqua-tinta deux compositions de M. Decamps, les *Singes musiciens* et un *Boule-dogue*. Il y a dans ces deux planches une grande habileté, mais la seconde manque de relief, et, quoique je ne connaisse pas l'original, je doute fort que la sépia, l'aquarelle, ou le tableau de M. Decamps justifie l'œuvre de M. Prevost. Dans le boule-dogue exposé au Louvre, je vois bien la peau, mais je n'aperçois ni la chair ni les os : or, une telle négligence n'est pas familière à M. Decamps, et si par hasard il lui arrivait de manquer à ses habitudes sérieuses, je suis certain qu'un graveur comme M. Prevost, éprouvé et recommandé par des ouvrages consciencieux, obtiendrait facilement de lui des corrections utiles. Les singes musiciens sont pleins de vie et de gaieté. S'il était possible à l'aqua-tinta de remplacer les couleurs franches de l'aquarelle, cet honneur appartiendrait à M. Prevost.

Je regrette que le traducteur ingénieux des *Singes musiciens*, qui avait, précédemment, si bien interprété la *Leçon de haute philosophie et de politique transcendante* de Charlet, ait consenti à graver le *Mauvais ménage* de Pigal. Quelle que soit la vérité du tableau de M. Pigal, vérité dont je ne suis pas juge, je n'hésite pas à déclarer qu'un pareil sujet, traité avec cette hideur systématique, est indigne de la peinture, et que la gravure se dégrade en essayant de le reproduire. Depuis quelques années, M. Pigal semble vouloir tenter la véritable peinture : nous espérons qu'il

ne commettra plus de compositions conçues et exécutées dans le même goût que le *Mauvais ménage*.

Les *Enfants gardant du gibier*, d'après M. Robert Fleury, sont, je crois, le premier échantillon d'une manière nouvelle : ce n'est précisément ni la manière noire, ni l'aquatinta. M. Ruhière, auteur de ce nouveau procédé, aurait agi sagement, en choisissant pour sujet d'exercice un modèle plus précis que le tableau de M. Robert Fleury. La gravure rappelle le tableau ; mais le tableau était-il digne d'étude? Il est permis d'en douter. D'après cet échantillon unique, nous ne pouvons nous prononcer définitivement sur la valeur du procédé ; nous entrevoyons seulement que M. Ruhière a voulu trouver une méthode expéditive pour colorer la gravure, et, sous ce rapport, il a réussi.

La Vierge au bas-relief, gravée par M. Forster, d'après Léonard de Vinci, est sans contredit l'ouvrage d'un homme exercé, mais je ne saurais retrouver, dans cette planche, la manière simple et savante du maître. Le chef de l'école milanaise n'aurait pas accepté la gravure que nous voyons au Louvre. Il aurait loué assurément l'habileté du burin, mais il n'aurait pas consenti à prendre pour la traduction de son œuvre les tailles symétriques de M. Forster, car ces tailles sont loin de reproduire la sobriété de l'artiste italien, et ont l'air de se montrer pour leur compte, avec l'unique intention de se faire admirer ; c'est une gravure égoïste, mais non pas une gravure fidèle.

La Vierge du palais Pitti, gravée d'après Raphaël, par M. Lorichon, est tout à la fois lourde et infidèle. C'est un travail plein de gaucherie et d'insignifiance, et qui ne rappelle en rien l'idéale pureté du peintre des Loges. Je ne crois pas qu'il y ait, dans M. Lorichon, autre chose qu'un ouvrier patient.

Le Vœu à la madone, gravé par M. Fauchery, d'après M. Schnetz, n'est pas tout à fait exempt de dureté, mais la planche est bien éclairée et rappelle heureusement l'original. Il serait fort à souhaiter que le beau tableau de M. Schnetz, placé maintenant à Saint-Étienne du Mont, fût gravé avec la même habileté.

Le Tasse demandant l'hospitalité aux religieux de Saint-Onufre, gravé par M. Dien, d'après M. Robert Fleury, est une planche absolument indigne d'analyse. C'est du cuivre taillé à coups de serpe; mais la critique perdrait son temps, si elle voulait relever tout ce qu'il y a de misérable dans cet ouvrage.

Les Dames romaines, de M. Cyprien Jacquemin, d'après Camuccini, sont d'une médiocrité très-inoffensive, mais peuvent servir à estimer le nom du peintre italien. Si *les Dames romaines* sont un morceau capital parmi les œuvres de cet artiste vanté, nous inclinons à penser que Camuccini n'est pas supérieur à M. Bruloff, célébré, on le sait, dans les gazettes milanaises, comme un homme du premier ordre.

Le *portrait du général Ségur*, par Henriquel Dupont, est un ouvrage plein d'élégance et de finesse. Le visage est, tout à la fois, d'une grande ressemblance et d'un travail très-simple. C'est évidemment l'œuvre d'un artiste consommé. Pour ceux qui ont pu voir le général Ségur, ce portrait sera certainement un sujet d'admiration et d'étude. Seulement nous regrettons que les mains soient inégalement achevées. Les phalanges sont modelées d'une façon définitive, tandis que l'espace compris entre le poignet et les phalanges est à peine indiqué. Sans cette négligence, la planche de M. Dupont serait irréprochable.

La partie analytique de notre tâche est maintenant

achevée. Si nous avons omis quelques ouvrages estimables, c'est que ces ouvrages, malgré le mérite qui les recommande, ne représentent aucune idée nouvelle et ne seraient d'aucune utilité dans la discussion; et comme nous professons le dédain le plus absolu pour la critique travestie en catalogue ou en prospectus, nous avons dû nous renfermer dans l'appréciation sommaire des toiles ou des marbres qui ont une signification déterminée. Or, quelles sont les idées représentées au salon de cette année?

La tradition aveugle, obstinée, ignorante, non-seulement de l'avenir qu'elle ne prévoit pas, mais du passé même qu'elle ne sait pas interpréter, la tradition défend encore, pied à pied, le terrain où elle s'est réfugiée. Au Louvre comme aux Petits-Augustins, comme à l'Institut, elle soutient ce qu'elle prend pour la vérité pure, inviolable; elle multiplie au nom d'une loi invisible, insaisissable, ses ouvrages énervés; sous le prétexte ambitieux de continuer la Grèce et l'Italie, elle enlumine la toile et taille le marbre, et passe à côté de la statuaire et de la peinture. Elle est plutôt digne de compassion que de colère, et nous ne serons pas assez impoli pour la gourmander, car elle est moribonde et sera bientôt rayée de la discussion.

L'innovation aventureuse, imprévoyante, pleine de courage et de vantardise, envahit de jour en jour les rangs de l'école française. C'est elle qui peuple maintenant le plus grand nombre des ateliers, et qui bientôt peuplera les galeries. Elle se confie dans sa force et dans sa jeunesse, et croit pouvoir tenter l'expression de sa pensée par la forme et par la couleur, sans tenir compte des générations qui l'ont précédée. Elle commence l'art à ses risques et périls, comme si l'art n'avait pas déjà préexisté; elle abolit la mémoire des monuments glorieux, dans la crainte de les

copier. Elle ne mesure pas la tâche qu'elle se propose, et veut achever, dans l'espace d'une seule vie, ce qui ne peut être accompli que par une suite de siècles. Tant qu'elle ne brisera pas le cercle où elle s'est enfermée, elle s'agitera dans la douleur d'un perpétuel apprentissage.

La conciliation n'est qu'un nom honorable, sous lequel se cache la lâcheté de l'intelligence. Cette idée, qui se popularise sans s'exposer à aucun danger, qui ne sait ni résister comme la tradition, ni s'aventurer comme l'innovation, s'est malheureusement logée au cœur de l'école française, comme le ver au cœur d'une pêche. Elle réussit, par ses basses flatteries, à séduire et à enchaîner l'attention et les suffrages de la foule. Elle est complimentée dans les salons, encouragée par l'administration; elle se partage les murs de nos églises et les panneaux des maisons royales. Mais elle est frappée d'impuissance par la nature même de son ambition. En essayant d'accorder le passé, pour lequel elle n'a qu'un tiède respect, avec le présent où elle n'est pas engagée, elle n'arrive qu'à éteindre les derniers restes de sa virilité.

A côté de ces trois idées, je n'ose dire au-dessus ni au-dessous, grandit le réalisme, doctrine sérieuse, mais transitoire, qui pourra bien servir à la régénération de l'art, mais qui, à coup sûr, n'est pas l'art lui-même. Le réalisme, qui pour bien des jeunes gens est le dernier terme, le but suprême de la peinture et de la statuaire, ruinera la tradition entêtée, corrigera l'innovation étourdie, tiendra tête à la conciliation, et retrempera, j'en ai l'assurance, le métal amolli de la pensée. Il brisera l'importune monotonie des compositions copiées d'âge en âge, et usées le jour où elles paraissent, comme les monnaies frappées sous un coin effacé; il disciplinera les caprices excentri-

ques, ignorants et fanfarons, qui prennent trop souvent la bizarrerie pour la nouveauté ; il luttera toujours sans désavantage, parfois avec bonheur, contre ces ouvrages poltrons qui ne sont d'aucune religion, qui sourient à tous les autels et n'adorent aucun dieu ; mais, quoi qu'il fasse, il ne suffira jamais aux besoins de l'art : il ne reproduira pas les merveilles de Phidias et de Raphaël.

Les quatre idées dont nous venons de parler résument, assez nettement, les diverses tentatives de l'école française depuis vingt ans. Cependant il y a, parmi les artistes contemporains, plusieurs esprits éminents qui s'élèvent au-dessus de ces idées. Il y a des peintres et des statuaires, en petit nombre il est vrai, qui comprennent la valeur de la tradition, mais qui savent l'interpréter ; qui ne répudient pas la nouveauté, mais qui s'interdisent les tâtonnements aventureux ; qui n'essayent pas de concilier la renaissance et le dix-neuvième siècle, le Parthénon et le culte catholique ; qui ne voient pas le dernier mot de l'art dans l'imitation d'un brin d'herbe ou d'un faisceau musculaire. Quels sont ces artistes ? Je n'ai pas besoin de les nommer. L'idée qu'ils représentent est peut-être ignorée d'eux-mêmes. Ils multiplient laborieusement des œuvres admirées, sans soupçonner le principe qui les gouverne et les conduit. Ils sont grands et glorieux, sans pénétrer le secret de leur grandeur et de leur gloire. Ils vivent et produisent à la manière des artistes du premier ordre, et s'abstiennent sagement de poursuivre les idées en tant qu'idées ; ils créent et n'analysent pas ; ils sont statuaires et peintres, ils ne sont pas philosophes. Mais l'idée qu'ils représentent peut se résumer dans une formule claire et compréhensible : *Inventer dans le cercle de la nature et de la tradition*. Inventer, c'est-à-dire atteindre le but suprême de l'art ; respecter la tradi-

tion, c'est-à-dire profiter du travail des générations; renouveler, par le spectacle assidu de la nature, les facultés inventives, et en même temps agrandir, par l'étude quotidienne de la réalité, l'enseignement des siècles révolus; multiplier perpétuellement la tradition par la nature, et réciproquement : tel est le secret des grands artistes à qui l'école française devra sa régénération.

SALON DE 1837.

I

Le Jury. — MM. E. Delacroix et P. Delaroche.

Cette année encore, le jury du Louvre s'est recommandé à l'attention publique par une conduite plus que singulière. Si les décisions prises par messieurs de la quatrième classe n'étaient que sévères, nous ne songerions pas à les incriminer; quoique nous pensions, avec beaucoup d'hommes sensés, que les mauvais tableaux et les mauvaises statues ont, aussi bien que les mauvais livres, le droit de se montrer et d'affronter les sifflets, cependant un égoïsme bien naturel, et que le droit n'abolit pas, nous porterait peut-être à la reconnaissance. Tout pénétré que nous sommes de la vérité que nous affirmons, nous serions disposé à remercier messieurs de la quatrième classe de la prudence avec laquelle ils auraient administré nos plaisirs. Mais plusieurs des ouvrages refusés sont, malheureusement, très-supérieurs aux ouvrages que le public est admis à regar-

der. Il y a plus que de la sévérité, plus que de l'ignorance, plus que de l'injustice volontaire ou involontaire : il y a de la honte et du ridicule. Croira-t-on, et cependant il faut le croire, croira-t-on que les architectes et les musiciens siégent parmi les jurés du Louvre? Tel homme applaudi autrefois, qui ne réussit plus même à réveiller les sifflets de l'Opéra-Comique, décide souverainement sur le mérite des marbres et des toiles qui lui sont soumis. Parce qu'il a, sous le Directoire ou le Consulat, rechauffé de ses fredons les paroles niaises d'un livret, il se pose comme un juge sans appel et tranche du connaisseur en peinture; il ne distinguerait pas un Albane d'un Poussin, et il ferme les portes du Louvre aux artistes contemporains. Celui-là est entré à l'Institut pour avoir copié trente fois un chapiteau corinthien, pour avoir composé, de ses souvenirs, une macédoine ingénieuse qui s'appelle invention parmi ses confrères; il confondrait, sans se faire prier, le Bernin et Michel-Ange, et pourtant il n'hésite pas à déclarer détestables, à rejeter comme indignes, les ouvrages exécutés d'après des notions qu'il n'a jamais possédées. C'est-à-dire que le jury du Louvre échappe à la haine par la bouffonnerie. De toutes les missions confiées à la quatrième classe, il n'en est pas une qui la déconsidère aussi sûrement que le jury du Louvre. Les ennemis les plus acharnés de la quatrième classe ne pourraient lui souhaiter une besogne plus ridicule, une tâche plus niaise. Pour nous, qui ne sommes animé d'aucun sentiment de haine envers les musiciens qui ne chantent plus et les architectes qui n'ont jamais rien bâti, nous ne pouvons nous défendre d'une pitié douloureuse, en présence de la conduite singulière tenue par le jury du Louvre. Car il n'est plus permis de l'ignorer, et les affirmations réitérées de la plupart des

peintres et des sculpteurs qui appartiennent à la quatrième classe ne peuvent laisser aucun doute à cet égard, le sort des artistes contemporains est remis entre les mains des musiciens et des architectes. Les hommes qui par leurs études bonnes ou mauvaises, par leurs ouvrages connus ou inconnus, sembleraient appelés à juger les peintres et les statuaires, s'abstiennent, ou du moins se vantent de s'abstenir, et laissent le champ libre aux tireurs de lignes et aux faiseurs de partitions. Pourquoi les architectes et les musiciens, qui votent sur la peinture et la statuaire, ne seraient-ils pas chargés, de temps en temps, des travaux du conseil d'Etat? Cette nouvelle absurdité ne serait pas plus forte que la première, et n'aurait peut-être pas des conséquences aussi graves, car les bévues de ces messieurs, dans les questions politiques, ne seraient pas irréparables. Nous voulons croire, et nous croyons, que plusieurs peintres et plusieurs statuaires de la quatrième classe se retirent, par pudeur, du jury du Louvre. Mais cette retraite, si elle est réelle, n'est qu'une faiblesse, un enfantillage qui ne peut s'excuser, quels que soient d'ailleurs les motifs honorables qui l'ont décidée. Ce n'est pas en s'abstenant qu'il faut protester contre l'ignorance ou l'injustice du jury, c'est en soutenant son opinion par des paroles et par des actes; c'est en aidant de tout son pouvoir à la célébrité des talents ignorés, c'est en protégeant, de sa voix et de sa volonté, les noms qui se recommandent par une série d'œuvres glorieuses contre la jalousie et la rancune. Je conçois très-bien que les peintres et les sculpteurs de la quatrième classe trouvent plus commode de ne pas siéger parmi les membres du jury, et disent en apprenant les injustices commises : Je m'en lave les mains! Mais nous le disons hautement, et pas un homme de réflexion ne nous démen-

tira, le devoir n'est pas seulement de s'abstenir du mal, mais bien de le prévenir, de le corriger, de le réparer, de le diminuer selon ses facultés. Or, en généralisant dans tous les rangs de la société, dans tous les ordres de fonctions, la conduite que nous blâmons, on travaillerait sûrement au triomphe de l'ignorance et de l'envie. Et lors même que les sculpteurs et les peintres de la quatrième classe s'abstiendraient réellement de voter au Louvre, croirons-nous que les musiciens et les architectes n'écoutent, pour voter, que leur parfaite incompétence, et ne consultent jamais les inimitiés des sculpteurs et des peintres qu'ils représentent? Nous désirons qu'il n'en soit rien; mais ce qui s'est passé cette année rend le doute difficile. Le jury du Louvre a refusé un grand tableau de M. Gigoux, *Antoine et Cléopâtre* essayant des poisons sur un esclave ; or, les travaux précédents de M. Gigoux, de quelque façon qu'on les juge, sont des travaux sérieux ; et la plupart des toiles accrochées au Louvre, en attendant le jour où elles seront clouées à Versailles, défendent de refuser un tableau de M. Gigoux. Il est permis, au public et aux musiciens de la quatrième classe, de juger diversement la composition de M. Gigoux ; mais cette composition, fût-elle remplie de défauts, vaudra bien quelques douzaines des merveilles promises à Versailles, et vaudra mieux certainement que les partitions qui réveillent en sursaut l'auditoire de l'Opéra-Comique ; elle soutiendra bien la comparaison avec la trois millième copie d'une colonne romaine, honorée de la signature d'un architecte de la quatrième classe. Le goût de la grande peinture ne court pas les rues, et quand ce goût se rencontre, c'est un devoir de de l'encourager. L'exclusion de M. Gigoux est donc un scandale.

Le jury du Louvre a refusé une *Niobé* de M. Riesener, connu par plusieurs ouvrages d'un coloris éclatant et fin; il est impossible que la Niobé de M. Riesener ne soit pas très-supérieure à la moitié des ouvrages qui couvrent les murs du Louvre. L'exclusion de M. Riesener est un scandale.

Le jury a refusé les groupes de M. Barye. Il n'a pas craint de déclarer que ces groupes n'étaient pas assez faits, que ce n'était pas de la sculpture, mais de l'orfévrerie. Les musiciens de la quatrième classe ont vu de l'orfévrerie dans les bronzes coulés à cire perdue par Honoré. Merveilleuse pénétration! adorable et sainte ignorance! Mais les musiciens savent-ils distinguer, seulement, la fonte au sable de la fonte à la cire? Est-ce en écrivant des noires et des blanches, en comptant les mesures d'une phrase, qu'ils ont appris à connaître les formes légitimes d'un lion ou d'un tigre? N'est-il pas naturel de penser que les musiciens de la quatrième classe s'entendent avec les sculpteurs habillés de la même broderie, et ferment les portes du Louvre aux sculpteurs qui ne sont pas brevetés, comme les sculpteurs de la quatrième classe fermeraient, s'ils le pouvaient, les portes de l'Opéra aux musiciens qui ne sont pas lauréats? Ne faut-il pas voir, dans l'exclusion de M. Barye, le souvenir du pont de la Concorde et du couronnement de l'arc de l'Étoile? M. Thiers, qui ne lésinait pas sur les promesses, a offert à M. Barye la décoration des quatre coins du pont de la Concorde; or ces quatre coins avaient été partagés, sous la Restauration, entre les sculpteurs de la quatrième classe; les musiciens, en excluant M. Barye, ont vengé leurs confrères. Plusieurs sculpteurs de l'Institut ont présenté des projets pour le couronnement de l'arc de l'Etoile, la destinée malheureuse de ces projets est un nou-

vel argument contre M. Barye. Tout cela est d'une probabilité affligeante, tout cela est digne de colère et de pitié; et ce qui ajoute encore au scandale de cette exclusion, c'est que personne en France, excepté M. Barye, ne sait modeler un cheval ou un lion, c'est que les sculpteurs de la quatrième classe ne sauraient pas trouver, sous leur ébauchoir, un chien pareil aux chiens de faïence qui surmontent les portes d'un potager ; c'est que, le même jour où ils refusaient les groupes de M. Barye, ils recevaient les groupes de M. Fratin ; c'est qu'ils n'ont aucun point de comparaison pour justifier leur avis, à moins pourtant qu'ils ne prennent les lions de M. Plantard comme un type inviolable. Les groupes de M. Barye représentent des chasses, et auraient offert au public plus d'intérêt que le beau lion de M. Barye, placé aux Tuileries. L'exclusion de ces groupes est donc un malheur aussi bien qu'une injustice. Le ministre de l'intérieur pourrait seul réparer cette faute, en confiant à M. Barye les travaux dont la seule promesse a motivé la décision du jury.

Entrons maintenant, et oublions les sculpteurs et les peintres de la quatrième classe, pour étudier le Salon.

La *Bataille de Taillebourg*, de M. Delacroix, est une œuvre d'un grand mérite, et marque dans la carrière de l'artiste un nouveau progrès. C'est une machine immense, habilement et vigoureusement menée ; la composition est pleine de verve et d'ardeur ; les combattans s'attaquent et se défendent, au lieu de se regarder. Il y a des coups portés et du sang répandu, des cavaliers démontés et des cadavres foulés aux pieds des chevaux. C'est une belle et vraie bataille, et que personne aujourd'hui ne pouvait faire, excepté M. Delacroix. Nulle part l'auteur n'a employé plus heureusement les qualités éminentes qui le distinguent ;

nulle part il n'a déployé plus d'animation et d'énergie. Chaque groupe pris en lui-même éveille et enchaîne l'attention, et, de tous les groupes réunis, l'auteur a su faire une mêlée sanglante. Le saint Louis qui se lève sur ses étriers pour lancer sa masse d'armes est admirable d'élan : il oublie le roi pour le soldat ; l'Anglais blessé à mort, qui se traîne sous le cheval de saint Louis pour lui ouvrir la poitrine, exprime avec une sauvage vérité la douleur et la rage. Chacun des acteurs de cette bataille s'acharne au carnage, comme s'il avait à venger une insulte personnelle. C'est une page terrible. La couleur de ce tableau est éclatante sans crudité, et pas un ton ne fait tache. Les têtes sont à la hauteur des attitudes, et sont rendues avec un soin scrupuleux. Il est évident que l'auteur s'est réjoui dans son œuvre, et qu'il s'est senti excité à mesure qu'il avançait. Grâce à la fécondité singulière de son imagination et de son pinceau, il a déguisé les proportions ingrates de sa toile. Il a si bien rempli le cadre, il l'a peuplé si généreusement de figures énergiques et ardentes, que l'œil n'aperçoit pas un trou, pas une place déserte. La ligne du pont présentait de nombreuses difficultés, que l'artiste a surmontées sans fatigue et sans contrainte. Certes, les mérites que nous signalons sont assez rares pour mériter d'unanimes éloges. La *Bataille de Taillebourg* sera, nous le craignons, la seule bataille du musée de Versailles, la seule qui ne rappelle pas les évolutions de Franconi. A côté des parties de chasse que M. Horace Vernet appelle *Wagram* et *Friedland*, le tableau de M. Delacroix pourra paraître singulier. Peut-être se trouvera-t-il, parmi les beaux esprits de la cour, un connaisseur qui raillera les grands coups d'épée de cette page sanglante. Pour nous qui aimons fort que chacun fasse sa besogne, et que les guer-

riers ne ressemblent pas aux figurants du Cirque-Olympique, nous regrettons que M. Delacroix n'ait pas eu à peindre une douzaine de toiles comme la *Bataille de Taillebourg*. Quant aux incorrections qui se rencontrent dans le dessin de quelques morceaux, nous sommes loin de les ignorer, mais nous les acceptons comme les conséquences, sinon inévitables, du moins excusables, de l'ardeur qui embrase la composition entière. Il vaudrait mieux, sans doute, que la pureté s'alliât à l'énergie ; mais nous préférons, de grand cœur, l'énergie indisciplinée aux lignes sobres et irréprochables qui n'exprimeraient que des mannequins. La contemplation de cette toile offre d'ailleurs plusieurs sortes de plaisir : les yeux sont charmés par l'éclat et l'harmonie des couleurs, en même temps que l'âme est émue par la vérité des attitudes, par la diversité des épisodes. A droite et à gauche de saint Louis, le regard ne se lasse pas d'admirer les guerriers qui luttent corps à corps et qui se menacent à leur dernier soupir. Depuis quinze ans, M. Delacroix n'a pas cessé un seul instant d'agrandir sa manière, et la *Bataille de Taillebourg* répond victorieusement à ceux qui l'accusent de caprice et d'obstination. Certes, les *Femmes d'Alger*, la *Madeleine* et le *Saint Sébastien* ne sont pas l'œuvre d'un artiste entêté; chacune de ces compositions révèle un style nouveau. Les peintures exécutées, par M. Delacroix, dans le salon du Roi, à la Chambre des Députés, ont prouvé récemment que l'auteur peut au besoin se montrer sobre et sévère, et composer selon la tradition des maîtres les plus élevés, sans renoncer au droit d'inventer. La Guerre, l'Industrie, le Commerce, l'Agriculture, personnifiés et entourés d'attributs qui les expliquent, ont fourni à M. Delacroix l'occasion de chercher et de trouver des ressources que le public ne soup-

çonnait pas chez lui. Le Commerce et l'Agriculture se recommandent surtout par la simplicité savante des lignes, par l'alliance harmonieuse des tons. Les palais et les églises de Rome et de Florence, décorés au seizième siècle, n'offrent pas au regard un plaisir plus calme et plus pénétrant que ces deux compositions. Il semble que les personnages créés par la volonté du peintre soient nés d'un seul jet, avec les contours et les couleurs que nous voyons, et qu'ils n'aient pas pu naître sous une forme différente, tant les lignes de chaque figure sont naturelles et puissantes. En présence de ce beau travail, il y a lieu de s'étonner que M. Delacroix n'ait pas obtenu un plafond au Louvre, ou une chapelle de la Madeleine. Si les intelligences éminentes poursuivent courageusement l'accomplissement de leur volonté, il n'est pas moins vrai que les grandes occasions développent souvent des facultés nouvelles chez les artistes les plus prévoyants. Les murs d'une église ou d'un palais ont pour le peintre des conseils impérieux : la nécessité d'animer toutes les pierres d'une chapelle, tous les panneaux d'un salon, éveille des idées inattendues, et donne au style une grandeur, une solidité, que la toile n'enseigne pas. Qui sait si M. Delacroix n'aurait pas ignoré longtemps son aptitude singulière pour les travaux de décoration, sans l'occasion qui lui fut offerte par M. Thiers? Puisque Notre-Dame de Lorette est achevée, Dieu sait comment, puisque les murs de la Madeleine sont partagés, espérons que M. Delacroix obtiendra la décoration de Saint-Vincent de Paul. Il a donné des gages, il a montré ce qu'il peut faire ; il serait sage de lui confier l'église entière qui s'achève, et, dût-il dépenser dix années de sa vie, nous sommes sûr que la longueur de l'attente serait amplement compensée par la grandeur et la beauté de l'œuvre :

tous les murs s'animeraient et parleraient le même langage.

M. Paul Delaroche se présente au Salon de cette année avec trois compositions importantes. S'il est vrai, comme on le dit, que M. H. Vernet, dont la fécondité est depuis longtemps devenue proverbiale, se soit abstenu de paraître pour laisser à son gendre les honneurs de l'exposition, ç'a été de sa part une générosité bien inutile ; car la foule ne ne se presse ni devant le *Strafford*, ni devant le *Charles I^{er}*. et si quelques personnes s'arrêtent devant la *Sainte Cécile*, c'est tout au plus pour blâmer l'archaïsme maladroit empreint sur cette toile. L'indifférence avec laquelle les visiteurs du Louvre passent devant les trois ouvrages de M. Delaroche démontre, clairement, ce que nous avons souvent répété : la foule fait les succès passagers ; c'est à l'approbation réfléchie qu'il appartient de fonder les succès durables. Car la foule n'a que des engouements et ne connaît pas les affections solides. Quand nous avons dit, pour la première fois, que M. Delaroche n'était pas et ne serait jamais un artiste de premier ordre, nous avons été accusé de singularité ; nos paroles ont été traitées de paradoxe. Mais nous avons attendu patiemment ; le mouvement était donné et devait se continuer : la vérité, méconnue d'abord, s'est fait jour peu à peu. Aujourd'hui, les hommes désintéressés qui n'ont pas à soutenir une opinion énoncée depuis longtemps, reconnaissent unanimement que M. Delaroche n'est qu'un habile tapissier, un ébéniste ingénieux, mais qu'en suivant la route où il s'est s'engagé, et désormais il n'en suivra pas d'autre, il ne rencontrera jamais la grande et belle peinture. La foule a raison d'abandonner M. Delaroche ; mais, en refusant aujourd'hui ses applaudissements à son favori d'hier, elle prouve que ses décisions

sont loin d'être spontanées. Car, si nous exceptons la *Sainte Cécile*, les nouveaux ouvrages de M. Delaroche sont plus parfaits, plus irréprochables que le *Cromwell* ou la *Jane Grey*. Dès qu'on est convenu d'appeler perfection la propreté des chairs et des vêtements, de la paille, des pierres et des meubles, il est nécessaire de proclamer M. Delaroche le premier de tous les peintres passés et présents. Or, dans les deux toiles nouvelles dont nous parlons, chaque figure, chaque pierre, chaque soulier, chaque morceau pris en lui-même est au-dessus de tout éloge, non pas comme peinture, mais comme lutte patiente avec la réalité, comme effort d'imitation. M. Delaroche pense, et bien des hommes qui se donnent pour sensés pensent avec lui, que l'imitation est le but suprême, le seul but de l'art. A notre avis, cet axiome est tout simplement une absurdité. Mais le public avait paru se ranger à l'opinion de M. Delaroche, et l'auteur de *Jane Grey* pouvait, sans inconséquence, mesurer sa popularité future par l'énergie et la constance de ses efforts. Il s'est trompé, mais son erreur ne doit pas être imputée à la présomption. Pour nous, qui n'avons jamais prodigué l'indulgence à M. Delaroche, nous déclarons sincèrement que le *Strafford* et surtout le *Charles I*er, estimés dans le système de la réalité, sont très-supérieurs au *Cromwell* et à la *Jane Grey*.

Il nous semble impossible de pousser plus loin l'imitation, de lutter plus courageusement avec les modèles animés et inanimés ; à moins de compter les pores et les poils de la peau, les fils du casimir ou les veines du chêne, ce qui condamnerait les spectateurs à s'armer d'une loupe pour étudier les œuvres du maître, nous ne croyons pas que la peinture, époussetée, brossée, lustrée, atteigne jamais un résultat plus satisfaisant. Selon nous, cette lutte

avec la nature est une lutte insensée; mais pour ceux qui partagent l'opinion de M. Delaroche, il ne devrait rien y avoir de comparable au *Strafford* et au *Charles I*er, et pourtant la foule abandonne M. Delaroche. Comment donc expliquer cette inconstance, ou plutôt cette ingratitude? Serait-il vrai que la foule pense rarement, par elle-même, et qu'elle ne comprend pas mieux son avis d'aujourd'hui qu'elle ne comprenait son avis d'hier? que, dans les questions qui se rattachent aux formes de l'invention tout aussi bien que dans les questions scientifiques, elle a besoin d'être guidée, et obéit, à son insu, lorsqu'elle croit commander? Ces problèmes nous semblent résolus par M. Delaroche.

Le Strafford qui, avant de marcher au supplice, s'agenouille pour recevoir la bénédiction de Laud, n'intéresse pas le public au même degré que *Jane Grey*; nous le concevons sans peine, les bras et les épaules de l'héroïne agissaient sur la partie sentimentale des spectateurs; mais en honneur, si le public aimait la peinture, il triompherait de son goût pour les épaules nues, et reconnaîtrait dans le *Strafford* un véritable progrès. La manière dont M. Delaroche nous a montré Laud est gauche et ridicule. Le peintre dispose de l'espace aussi librement que le poëte, et nous ne comprenons pas pourquoi M. Delaroche n'a voulu livrer à nos regards que les mains et les yeux de Laud. Si son intention était d'exprimer d'une façon touchante la captivité de l'évêque, il nous semble qu'il pouvait réaliser son intention sous une forme plus sérieuse. Les figures placées à droite et à gauche de Strafford ont, toutes, un mérite égal et sont traitées avec le même soin. Les chairs et les étoffes sont neuves, et se recommandent par une propreté exemplaire. Tout cela est parfait, irréprochable; mais la toile est vide.

Les figures du *Charles I^{er}*, exécutées, comme celles du *Strafford*, dans le système de l'imitation, laissent encore moins à désirer que les précédentes, si on les compare à la réalité. Les personnages ne manquent pas; parcourez le tableau de droite à gauche, vous trouverez l'espace occupé; et pourtant cette toile, malgré le nombre des acteurs, est encore plus vide que le *Strafford*. Pourquoi ? C'est que les vêtements, les armes, les colonnes et les meubles sont amenés au même point d'exécution que les chairs; c'est que les choses ont la même importance que les hommes, c'est que l'œil ne sait où s'arrêter, et se promène sur cette toile avec une perpétuelle indécision. La toile est couverte, mais elle n'est pas remplie. Les pierres sont peintes avec tant de précision, l'air même, qui ne devrait servir qu'à la respiration des personnages, est limité par des lignes si fortement accusées, que le spectateur se demande pourquoi le peintre n'a pas utilisé l'espace entier qui est compris dans le cadre. Envisagé sous le rapport de la composition, le *Charles I^{er}* manque d'intérêt et de grandeur. Les personnages sont en scène, mais chacun pour son compte; il y a des acteurs et pas d'action. Tout le groupe placé à gauche dans le fond est inintelligible. Et puis, est-il bien prouvé que les gardiens de Charles I^{er} se soient dégradés jusqu'à lui souffler au visage de la fumée de tabac ? Et quand cela serait prouvé, est-ce à de pareilles anecdotes que le peintre doit s'arrêter ?

La *Sainte Cécile*, que M. Delaroche a voulu traiter dans le style des écoles antérieures au Pérugin, ne servira qu'à mettre en évidence la gaucherie et l'impéritie de l'auteur. Pour lutter avec les premières écoles d'Italie, en s'interdisant l'empâtement, il faut avoir un dessin savant, simple et sûr. Or, M. Delaroche est bien loin, je ne dis pas de con-

naître, mais d'entrevoir quelles sont les vraies lois du dessin. La sainte louche, son cou est mal emmanché, sa hanche gauche est absente, ses doigts n'ont pas de phalanges. Je ne dis rien de la composition.

II

MM. A. Scheffer, Winterhalter, Lehmann, Flandrin, Bendemann, Lessing, Bégas, Retzch.

Nous regrettons sincèrement que M. Ary Scheffer ne consente pas à se prononcer pour une manière déterminée; à voir les renouvellements alternatifs auxquels il se condamne, il semble qu'il doute perpétuellement de lui-même. Assurément, la défiance peut devenir féconde, et dans le temps où nous vivons, quand les hommes qui débutent, et qui savent à peine les premiers éléments de la peinture, marchent tête haute, sans demander conseil à personne, chez un artiste encouragé déjà par de fréquents applaudissements, le doute a le mérite de l'originalité. Cependant il serait temps que M. Scheffer prît un parti définitif; c'est à peine si la mémoire la plus fidèle peut compter les oscillations décrites par l'auteur du *Christ*, de la Flandre à l'Allemagne. Pour notre part, nous croyons cette tâche inutile : nous aurions désiré que M. Scheffer n'imitât personne; mais, puisqu'il se déclare incapable d'inventer une manière individuelle et neuve, du moins il aurait fait preuve de sagesse en choisissant, une fois pour toutes, le maître qu'il voulait suivre. Le public et l'artiste y auraient

gagné. En s'habituant à l'indécision, M. Scheffer a perdu, nous en sommes sûr, la moitié des succès qu'il aurait obtenus, s'il se fût imposé une méthode uniforme et continue. Il a tenté de recommencer Rembrandt, puis Rubens, puis Albert Durer, puis Cornélius; plus tard, il est revenu sur ses pas; où s'arrêtera-t-il? Combien de fois décrira-t-il le cercle déjà parcouru? Cette question est pour lui d'une haute gravité. Pour peu, en effet, qu'il persévère dans cette mobilité laborieuse, les admirateurs les plus sincères de son talent ne sauront bientôt plus à quoi s'en tenir sur les prédilections de leur peintre favori. Ils se lasseront de ses promenades indéfinies, et sans renier leurs applaudissements d'autrefois, ils tomberont dans l'indifférence. Nous ne croyons pas, nous n'avons jamais cru, qu'il appartînt à un homme, quelle que fût la richesse de ses facultés, de dédaigner les leçons des maîtres; et pour nous l'originalité absolue, la nouveauté sans antécédents, n'est qu'un rêve insensé. Mais la sagesse ne prescrit pas d'aller en pèlerinage vers tous les saints du calendrier. Que M. Scheffer accepte pour parrain Albert Durer ou Rembrandt; qu'il passe les Alpes et place ses ouvrages sous l'invocation des maîtres de Florence, de Rome et de Venise, peu nous importe: nous ne le chicanerons pas sur la famille qu'il aura choisie; mais qu'il renonce au doute, s'il veut enchaîner l'attention.

A quel maître faut-il rapporter son Christ? Est-ce à l'Allemagne? est-ce à la Flandre? Il nous semble impossible de donner une solution positive. Rembrandt, assurément, n'a rien à réclamer dans cette toile; les silhouettes des têtes n'appartiennent pas à Albert Durer; mais la disposition des figures est allemande. Les vieux maîtres d'Italie n'ont jamais imaginé un pareil entassement. La

couleur n'a pas de patrie connue. Pourtant il y aurait de l'injustice à nier le mérite de cette composition. Plusieurs têtes sont étudiées avec finesse, entre autres celle de la vieille femme placée à gauche du spectateur, celle de la mère agenouillée. Le prisonnier placé à droite n'est pas modelé avec une fermeté uniforme; les bras valent mieux que les jambes. Le Christ est d'une proportion ingrate, et la tête n'a pas d'expression définie; les mains de cette figure sont courtes et carrées. Mais le plus grand défaut de cette composition, c'est l'obscurité. Nous avouons, en toute humilité, ne pas comprendre la moitié des idées que le peintre a voulu exprimer. Il est possible que les passions soient représentées par les têtes placées à gauche, que les souffrances politiques soient personnifiées dans les têtes placées à droite; mais nous mentirions, si nous nous vantions d'avoir baptisé cette double haie de malheureux que le Christ vient consoler. Nous avons entendu parler de l'Ambition, de la Cupidité, de l'Amour, des Remords, de la Grèce, de la Pologne. Nous admirons la clairvoyance des Œdipes qui ont su lire tant de choses, dans l'étroit espace de ce tableau. Mais nous déclarons franchement que tous ces mystères sont demeurés pour nous lettre close; et lors même que la réflexion nous eût éclairé, l'impression première n'eût pas été détruite. Un tableau qu'il faut mettre en équation n'est pas, et ne sera jamais pour nous, un tableau suffisamment clair. Il est évident que M. Scheffer a voulu l'impossible, et qu'il a demandé à la peinture une variété, une précision, que la peinture ne connaît pas. Plus modeste, il eût été compris.

La *Bataille de Tolbiac* est, pour les admirateurs les plus fidèles de M. Scheffer, une composition absolument nulle. Clovis n'invoque pas le dieu des chrétiens; n'étaient les

costumes qui nous ont mis sur la voie, nous aurions cru assister aux premiers moments de folie de Charles VI. Je ne reprocherai pas à l'auteur d'avoir donné au roi mérovingien un cheval anglais; car cette faute n'est qu'une faute historique. Mais je pense, avec tous les spectateurs désintéressés, que cette toile est vide, que l'action est absente, que l'intérêt n'est pas possible. Il y a çà et là quelques morceaux qui révèlent une main habile. Mais les diverses figures n'ont entre elles aucune relation nécessaire ou intelligible. Rien n'exprime le mouvement et le trouble d'une bataille. Nous regrettons que M. Scheffer se soit trompé à ce point; mais son erreur ne nous étonne pas, car ce n'est pas en copiant tour à tour les maîtres de la Flandre et de l'Allemagne, que l'esprit s'habitue à la création et à la conduite des grandes machines.

L'an dernier, nous n'avons rien dit du *Far niente* de M. Winterhalter, et cette année nous aurions gardé le silence sur le *Décameron* du même auteur; mais l'engouement puéril de la foule, pour cette toile agréablement insignifiante, nous force d'en parler. Qu'est-ce donc vraiment que cette composition? Faut-il admirer la finesse du dessin, le choix et la pureté des tons? Les têtes sont-elles inventées? les étoffes se distinguent-elles par l'ampleur et la variété? le paysage est-il conçu avec simplicité, avec grandeur? les masses d'arbres sont-elles distribuées savamment? La meilleure volonté du monde ne peut réussir à résoudre affirmativement toutes ces questions. Les têtes nous sont connues depuis longtemps, et se distribuent, chaque hiver, aux femmes oisives; la gravure anglaise nous les a montrées quelques douzaines de fois. Les épaules, les bras et les mains sont maladroitement emmanchés. S'il nous était permis de déshabiller toutes ces jeunes conteuses,

nous les verrions boiter. Les étoffes se composent de tons hostiles et criards. Le bleu et le jaune tirent les yeux. Quant au paysage, il est remarquablement laiteux. Ce n'est pas du Watteau, c'est du Florian. Il est possible que M. Winterhalter se soit proposé d'imiter les *Moissonneurs* de Robert, nous n'avons pas le droit d'affirmer le contraire; mais il faut plus que de la complaisance pour se rappeler les *Moissonneurs*, en présence du *Décameron*. Il est tout au plus permis, aux hommes qui admirent la peinture par des raisons littéraires, de se plaire devant la toile de M. Winterhalter; mais, quant à ceux qui aiment la peinture pour elle-même, nous avons l'assurance qu'ils ne verront dans le *Décameron* qu'une œuvre sans importance.

Que les imaginations romanesques, les rêveurs de vingt ans, contemplent à loisir toutes ces jeunes femmes réunies, cela est naturel, et nous ne songeons pas à nous inscrire contre l'émotion ; mais nous sommes convaincu et nous déclarons simplement que le tableau de M. Winterhalter, estimé selon ses qualités pittoresques, étudié indépendamment de la rêverie, n'est qu'une œuvre ingénieusement médiocre. Et ce qui ajoute encore à notre indifférence, c'est que l'auteur n'en est plus aux tâtonnements ; c'est qu'il est sûr de lui-même, et qu'il n'abandonnera pas la voie où il est entré. Il continuera de marier le jaune et le bleu, de jeter sur la verdure une teinte laiteuse, jusqu'au jour où le public désabusé passera sans regarder les œuvres de M. Winterhalter.

M. Lehmann est-il en progrès? a-t-il profité des avis que ses amis lui ont ménagés depuis deux ans? Loin de là, il a persévéré, avec une obstination inflexible, dans la gaucherie et la raideur que les yeux complaisants voulaient bien prendre pour de la grâce et de la naïveté.

Le Mariage de Tobie ne vaut pas mieux que *la Fille de Jephté*. Nous aimons la simplicité autant que personne, et nous jetterions les hauts cris si M. Lehmann s'avisait de traiter les sujets bibliques, sans tenir compte des mœurs de ses personnages; mais il nous semble qu'il pouvait se dispenser de nous présenter, sous le nom de Sarah, le torse d'un sphynx égyptien. Pour être biblique, il n'est pas nécessaire de sculpter dans le granit la gorge d'une jeune fille. L'attitude de Tobie est d'une niaiserie qui dépasse la mesure. Un Colin de l'Opéra-Comique, marié par le bailli du village, ne recevrait pas autrement la main de sa maîtresse. Nous admettrons volontiers que le ciel de Judée soit plus éclatant, et donne à la silhouette des figures une crudité que nos climats ne connaissent pas; mais, quel que soit le fond sur lequel se dessine une figure, il n'est pas nécessaire que les chairs et les vêtements aient la solidité de la porcelaine; rien n'oblige le peintre à supprimer les articulations, à modeler ses personnages comme s'ils ne devaient jamais se mouvoir, comme s'ils étaient condamnés à garder éternellement l'attitude qu'il leur a donnée. La raideur systématique de M. Lehmann, loin de rappeler les mœurs de la Bible, contredit formellement le caractère des personnages. Que des danseurs se résignent aux attitudes forcées que M. Lehmann a imaginées, nous le comprenons sans peine; mais Tobie, Sarah et Raguel devaient agir plus naturellement, plus simplement, et se parler sans poser.

Le *Pêcheur*, d'après la ballade de Goëthe, n'est ni conçu, ni exécuté dans le même système que le *Tobie*. Pourquoi? Il serait difficile de le deviner. M. Lehmann est-il encore indécis, et veut-il éprouver le goût public? Ou bien, par une coquetterie plus que singulière, veut-il se donner deux styles différents? Ce serait un étrange caprice. Quels

que soient les motifs qui ont inspiré à M. Lehmann cette étrange métamorphose, nous devons dire que le style ne vaut pas mieux que celui du *Tobie*. Dans le *Pêcheur*, en effet, il y quelques tentatives de modelé ; le torse et les bras de la jeune fille ont l'intention de vivre. Le pêcheur même est placé dans une attitude assez naturelle. Mais les pieds sont d'une lourdeur inexplicable ; mais le ton des chairs ne se comprend pas ; il n'y pas de sang sous la peau. La couleur de l'eau et des plantes ressemble à une gageure contre la vérité. Il est évident, pour nous, que M. Lehmann s'est laissé enivrer par les éloges qui l'ont accueilli à ses débuts. Il a pris les encouragements pour une approbation sans réserve, et il s'est confirmé dans sa manière, comme s'il n'avait rien de mieux à faire. Jusque-là il n'y avait que de l'aveuglement, et nous pouvions espérer que le temps dessillerait les yeux de l'auteur. Mais le tableau exécuté d'après la ballade de Goëthe nous donne de sérieuses inquiétudes. Car il est vraisemblable que M. Lehmaann, en peignant son *Pêcheur*, croit avoir fait ses preuves comme coloriste, et voilà précisément où est le danger. Tant qu'il se bornait à exagérer, à parodier les principes de son maître, il y avait pour lui des chances nombreuses de salut ; s'il croit lutter avec les coloristes en opposant le cobalt au blanc de plomb, non-seulement il se trompe, mais il s'expose à perdre le fruit de ses études ; il se glorifiera de ces deux styles également blâmables, et peut-être ira-t-il jusqu'à se persuader qu'il peut, alternativement, rivaliser avec l'école vénitienne et l'école romaine. Les hommes applaudis ont pour eux-mêmes tant d'indulgence et de respect ! l'admiration de M. Lehmann pour ses œuvres deviendra bientôt irréparable. Plaise à Dieu que ses amis préfèrent la franchise à la flatterie !

Le *Saint Clair* de M. Flandrin se distingue par plusieurs qualités du premier ordre. Le visage de l'évêque de Nantes a de la grandeur. Les aveugles qui attendent leur guérison miraculeuse expriment bien la ferveur de la foi. Les lignes et les contours de chaque tête sont tracés avec une précision toute romaine. Les vêtements sont d'une simplicité sévère. Assurément ces mérites suffisent à recommander M. Flandrin. Mais pourquoi enfermer une composition si importante dans un panneau d'armoirie ? Pourquoi contraindre à l'immobilité les malades à qui saint Clair va rendre la vue ? pourquoi les priver d'air et les entasser ? Est-ce pour exprimer le nombre des malheureux que saint Clair a sauvés ? N'eût-il pas été plus sage de nous présenter une foule véritable et d'élargir la toile ? Un défaut qui sera moins généralement remarqué, mais que nous ne pouvons cependant passer sous silence, c'est l'uniformité des physionomies dessinées par M. Flandrin. Je ne parle pas de l'origine des têtes, qui ont le malheur d'être copiées, non sur la nature, mais sur les toiles et les fresques romaines. M. Flandrin est encore très-jeune, et à son âge le respect de la tradition n'est pas dangereux. Mais puisque l'auteur de *Saint Clair* se résolvait à emprunter ses têtes, il eût bien fait d'emprunter des têtes plus variées. La couleur de ce tableau n'a rien d'éclatant, mais ne manque pas d'harmonie. Étant donné le style de l'ouvrage, l'œil ne souhaite pas une gamme plus élevée. Le *Saint Clair* est donc un ouvrage digne d'estime. Ce n'est pas une composition dans le vrai sens du mot, car il n'y a pas de composition sans figures inventées, mais c'est une étude pleine d'espérances, et qui place M. Flandrin au premier rang des élèves de M. Ingres. Nous ne conseillons pas à M. Flandrin de rester éternellement garrotté dans les liens de la tradition ;

mais, quoi qu'il fasse plus tard, il n'aura pas vécu inutilement dans la familiarité de Raphaël, il aura contracté l'habitude d'un style élevé. Fécond ou stérile, monotone ou varié, inventeur ou faiseur de contours, hardi ou timide, il ne produira rien de mesquin ni de trivial. Quand il reviendra de Rome, il disposera d'un admirable instrument ; il maniera librement les lignes et les contours dont la jeunesse de France a presque perdu la mémoire ; pour peu qu'il ait une pensée à exprimer, il ne bégaiera pas. Qu'il persévère donc, et qu'il s'enrichisse de formules pittoresques en attendant qu'il invente !

L'école allemande est représentée, au Salon de cette année, par MM. Bendemann, Lessing, Retzch et Begas. A ne considérer que la question d'enseignement, nous devons nous féliciter d'avoir à juger les œuvres que l'Allemagne a bien voulu nous envoyer. Quant au plaisir que nous avons éprouvé en regardant ces œuvres, nous devons dire qu'il a été d'une vivacité plus que modérée, et nous pensons même qu'il serait injuste de prononcer, sur l'école allemande contemporaine, d'après les seuls tableaux qu'elle a envoyés au Louvre. Nous pouvions juger Lawrence d'après le portrait de master Lambton ; les toiles de Martin et de Constable nous ont appris quelque chose de l'école anglaise. Mais à coup sûr, nul d'entre nous n'oserait, sans avoir visité Somerset-House, prononcer absolument sur Wilkie et Landseer. Or, MM. Bendemann, Lessing, Retzch et Begas sont loin d'exprimer toutes les intentions de l'école allemande. Les hommes qu'il nous faudrait pour prononcer, et que nous n'avons pas au Louvre, c'est Cornélius et Overbeck. Il est vrai que la lithographie nous a montré, depuis plusieurs années, comment ces artistes éminents comprennent la composition pittoresque, mais

ces renseignements ne sont pas complets; si pâle que puisse être la couleur employée par Cornélius et Overbeck, cette couleur n'est pas sans utilité pour l'expression de leur pensée; nous devons attendre, pour les juger, qu'ils veuillent bien nous envoyer quelques-uns de leurs tableaux. Quoique M. Begas appartienne à l'école de Berlin, MM. Bendemann et Lessing à l'école de Dusseldorf, cependant il nous paraît convenable de les étudier en eux-mêmes, sans tenir compte de l'école où ils ont fait leur apprentissage. Si nous avions les chefs de ces différentes écoles, nous prendrions un autre parti.

Le *Jérémie* de M. Bendemann placé dans le salon carré, que la France connaissait déjà par la lithographie, ne gagne rien à être vu sous sa forme primitive et complète. La peinture n'en dit pas plus que la lithographie. L'attitude et le visage du prophète ne manquent pas d'élévation, mais la couleur de cette figure n'est pas heureuse, et le reste du tableau est loin de répondre à la majesté du sujet. Les mères éplorées, les enfants à la mamelle sont groupés de façon à n'émouvoir que faiblement. Quant aux ruines, elles sont arrangées avec une symétrie désespérante. Il y a, dans l'ensemble de cette composition, un calme qui n'a rien de commun avec la désolation. C'est une œuvre conçue avec habileté, si l'on entend par habileté l'absence de défauts saillants, d'incorrections choquantes. Mais si l'on exige, du peintre qui traite un sujet tel que Jérémie sur les ruines de Jérusalem, de l'invention, de la grandeur, quelque chose enfin qui rappelle l'inspiration biblique, et nous croyons qu'il n'y a rien d'exorbitant dans cette condition, il faut reconnaître que M. Bendemann est tout simplement un peintre patient et laborieux. On le dit jeune, et il serait possible qu'il acquît plus tard les qualités qui lui

manquent aujourd'hui. Mais l'avenir ne joue aucun rôle dans l'opinion que nous avons à émettre; le tableau qui est devant nos yeux doit seul motiver nos conclusions, et nous sommes forcé d'avouer que M. Bendemann n'a, pour se recommander, que la figure de Jérémie; encore cette figure, quoique bien posée, n'est-elle pas d'un style très-pur. Ce qui pourrait nous prévenir en faveur de M. Bendemann, c'est le choix du sujet, qui accuse chez lui l'habitude des idées élevées. Mais le sujet même de ce tableau, envisagé sérieusement, est un argument contre l'auteur, au moins quant à son talent actuel, car il est évident que M. Bendemann n'a pas rempli le programme qu'il s'était proposé.

Le *Serment d'un hussite*, de M. Lessing, est mieux composé que le *Jérémie* de M. Bendemann; le sujet se comprend mieux, les personnages ont une attitude mieux définie, mais le dessin et la couleur sont d'un effet peu satisfaisant. Il règne, sur la toile entière, une teinte grise que rien ne justifie, et les figures paraissent trop courtes, quoique l'analyse n'explique pas cette apparence. L'acteur principal exprime bien la ferveur religieuse; mais les traits de son visage sont d'un caractère mesquin. Puisque cette figure n'est pas un portrait, nous ne voyons pas pourquoi M. Lessing ne s'est pas décidé à peindre un type plus élevé. Les témoins du serment écoutent bien et sont disposés convenablement; mais chacune de ces figures mérite le même reproche que le personnage principal. Rien ne pèche contre le bon sens, mais rien ne s'élève jusqu'à l'idéal. Le talent de M. Lessing nous paraît se diriger surtout vers la réalité; il s'est proposé de peindre l'énergie sauvage, la foi militante d'un hussite, et nous ne pouvons dire qu'il ait échoué. Mais lors même que la couleur de ce tableau, au lieu

d'être terne et monotone, serait variée, harmonieuse, la composition de M. Lessing ne serait pas encore complète, car l'idéal n'y joue aucun rôle ; c'est de la peinture anecdotique, mais non de la peinture historique.

Le *Jésus enfant*, de Retzch, ne se recommande par aucune des qualités que nous sommes habitué à trouver dans les compositions de l'auteur. Dans plusieurs scènes de Shakspeare, il avait montré de la finesse et souvent même de l'élévation ; mais son *Jésus* ne signifie absolument rien. Sans l'indication du livret, il serait impossible de deviner que cet enfant changera un jour la face du monde : rien de divin dans le visage, rien qui annonce la prochaine transfiguration. Les pieds et les mains sont dessinés très-singulièrement, peut-être avec une négligence systématique, je n'ose dire avec une ignorance complète. Nous ne voudrions pas juger Retzch d'après la toile qui est au Louvre.

L'Empereur Henri IV faisant pénitence d'église devant Grégoire VII, par M. Begas, est une composition froidement conçue, exécutée avec patience. Le dessin n'est pas sans mérite ; mais la couleur est aussi terne, aussi grise, aussi monotone que celle de M. Lessing. Le défaut capital de ce tableau, c'est que le pape n'est pas directement témoin de la pénitence de l'empereur. Les seuls éléments évidents, intelligibles du sujet traité par M. Begas sont un pape et un pénitent ; mais le pape est sur un balcon et ne voit pas l'empereur. Quant à la margrave Mathilde, il n'est pas facile de deviner qu'elle intercède pour Henri IV. Elle est placée à côté du pape, sur le même balcon ; mais ses regards n'expriment pas la prière. Elle a plutôt l'air de contempler les curieux placés sur le premier plan que d'essayer de fléchir la colère de Grégoire VII. La disposition

des personnages est telle d'ailleurs que l'architecture domine les acteurs. Lors même que l'histoire nous affirmerait que la scène choisie par M. Begas s'est passée ainsi qu'il nous la montre, les lois de l'invention prescriraient de ne pas respecter la lettre de l'histoire. Les têtes de Grégoire VII, de Henri IV et de Mathilde, étudiées en elles-mêmes, n'offrent rien de bien expressif. Comment en serait-il autrement, puisque ces trois personnages font partie d'une même action, sont placés sur la même toile, sans qu'aucun des trois paraisse soupçonner la présence des deux autres? C'est là une faute que le dessin le plus pur, la couleur la plus éclatante n'effaceraient pas.

Mais, nous l'avons dit, et nous le répétons, nous ne voulons pas juger l'école allemande d'après MM. Bendemann, Lessing, Retzch et Begas; nous attendrons patiemment une occasion meilleure.

III

MM. Schnetz, Couder, Bouchot, H. Scheffer, Alaux et Larivière.

Comment M. Schnetz, qui, en 1831, partageait l'admiration publique avec Léopold Robert et luttait contre les *Moissonneurs* par ses *Vœux à la Madone*, dont le beau tableau de l'*Inondation* ralliait les suffrages les plus éclairés et disputait la sympathie conquise par les *Piferari*; comment M. Schnetz a-t-il pu consentir à oublier la nature et les limites de son talent, au point d'accepter des travaux tels que le *Charlemagne*, la *Prise de l'Hôtel-de-Ville* et le *Siége de Paris*? Assurément ces trois sujets ne sont pas

indignes de la peinture, mais aucun de ces trois sujets ne convient aux facultés et aux habitudes de M. Schnetz. Ce qui distingue en effet l'auteur justement célèbre des *Vœux à la Madone*, ce n'est ni la souplesse ni la variété, mais bien la reproduction patiente et souvent élevée d'une nature et d'un climat longtemps étudiés, la copie littérale des scènes de la vie italienne. Avec moins d'imagination, avec un goût moins pur et moins délicat que Léopold Robert, M. Schnetz a souvent rencontré, sur sa route, des figures aussi heureuses que l'auteur des *Moissonneurs*. Cette gloire ne lui suffisait-elle pas? Fatigué de l'Italie, qu'il savait reproduire si habilement, a-t-il voulu sérieusement tenter une voie nouvelle? En peignant *Charlemagne*, la *Prise de l'Hôtel-de-Ville* et le *Siége de Paris*, a-t-il cru, a-t-il pu croire qu'il se métamorphosait au profit de son nom? J'ai grand'peur qu'il n'ait vu dans ces trois ouvrages qu'une tâche indifférente, qu'il n'ait cherché, en couvrant ces toiles immenses, que l'emploi utile de quelques centaines de journées. Je ne puis me résoudre à penser que M. Schnetz, n'ait pas jugé, plus sévèrement que personne, ces trois fautes malheureusement irréparables. S'il désirait se fixer en France, s'il avait hâte de jouir parmi nous de la gloire acquise à ses premiers ouvrages, que ne fouillait-il dans ses cartons? Sans doute il y eût trouvé d'innombrables épisodes, des souvenirs fidèles, des programmes de tableaux à contenter vingt ans de volonté. C'était le seul parti sage, la seule détermination raisonnable. En renonçant à sa vocation, M. Schnetz a renoncé à la peinture, et la critique, pour demeurer dans les limites de l'impartialité, doit le rayer de la discussion. Si nous disions toute notre pensée sur le *Siége de Paris*, nous n'apprendrions rien aux amis de la peinture, et la foule nous accuserait de

méconnaître et de renier nos anciennes admirations. Nous aimons mieux nous résigner au silence; l'analyse d'un pareil ouvrage serait au-dessus de nos forces et ne porterait profit à personne. Le jour où M. Schnetz retournera au sujet naturel de ses travaux, aux scènes de la vie italienne, nous serons des premiers à l'applaudir. Espérons que la quatrième classe de l'Institut, où il vient d'entrer, ne le forcera pas à désapprendre ce qu'il savait si bien, l'art de montrer sous un jour vrai les drames naïfs ou terribles dont il a été témoin.

La *Prise de York-Town*, par M. Auguste Couder, est loin d'avoir le même mérite que la *Bataille de Lawfeldt*. Comment expliquer cette infériorité inattendue? Nous ne voulons pas recourir aux bruits d'atelier. L'année dernière, en recueillant les conversations qui attribuaient une part considérable de la *Bataille de Lawfeldt* au pinceau d'un artiste inconnu, ou qui du moins ne s'était signalé que par des études de chevaux lithographiées, nous n'avons pas garanti l'authenticité de ces affirmations, et lors même que cette singulière division de travail nous eût été démontrée, nous ne devions en tenir aucun compte dans le jugement que nous avions à porter sur la *Bataille de Lawfeldt*. Par des raisons semblables, nous nous abstiendrons, cette année, de rechercher pourquoi la *Prise de York-Town* est si loin de la *Bataille de Lawfeldt*. Que d'autres se demandent si la coopération acceptée pour le tableau de 1836 n'a pas été invoquée pour le tableau de 1837; ces questions sont, à notre avis, placées hors du domaine de la critique. Notre devoir et notre droit est de juger les ouvrages exposés au Louvre, mais non de nous enquérir des moyens employés pour produire ces ouvrages. C'est pourquoi nous nous contenterons d'insister sur la

froideur générale du tableau de cette année. Il est vrai que le programme proposé à M. Couder par la liste civile n'est pas très-animé. Mais il eût été digne d'un peintre habile de réchauffer le thème choisi par M. Montalivet. L'élévation du style, l'expression des têtes, la distribution des groupes, le choix des lignes, l'harmonie des couleurs, auraient pu racheter l'insignifiance profonde du sujet. C'était une tâche difficile, mais honorable. M. Couder a-t-il pensé que cette tâche fût au-dessous de ses forces? ou bien n'a-t-il pas entrevu ce qu'il devait faire? Il règne sur la toile entière une nullité si parfaite, si sûre d'elle-même, les physionomies sont tellement muettes, les groupes dépendent si peu l'un de l'autre, que M. Couder nous paraît n'avoir rien tenté, si ce n'est de couvrir sa toile. Il n'y a dans cette composition ni obscurité, ni gaucherie; l'auteur a trouvé tout ce qu'il cherchait, et nous a bien montré tout ce qu'il a trouvé. Sa volonté a été nulle, l'invention nulle, le tableau est et devait être nul. Vraiment, ce n'était pas la peine de s'attaquer aux guerres de l'indépendance américaine, pour produire une page aussi insignifiante. Une cérémonie municipale du département de la Seine aurait amplement suffi aux facultés de M. Couder.

M. Bouchot, en peignant la *Bataille de Zurich*, n'est pas demeuré fidèle à l'élévation qu'il avait montrée dans les *Funérailles de Marceau*. Ce dernier ouvrage, sans se distinguer par des qualités du premier ordre, se recommandait cependant à l'attention et méritait des encouragements. Ce n'était pas de la peinture épique, mais du moins l'artiste avait ordonné la réalité avec un bon sens qui faisait presque oublier l'absence de l'invention. Ce mérite ne se retrouve pas dans la *Bataille de Zurich*. Masséna

donnant des ordres au chef d'état-major Oudinot et à l'adjudant Reille, tel est le sujet accepté par M. Bouchot. Nous aurions mauvaise grâce à le chicaner sur la niaiserie d'un tel programme. Puisque la Liste civile paraît décidée à réduire la plupart des batailles livrées par les armées françaises aux proportions de la conversation, il faut que les peintres se décident à subir la volonté de M. Montalivet, ou qu'ils renoncent à décorer le Musée de Versailles. C'est une destinée assez triste ; nous l'avouons franchement, et tout en blâmant le tableau de M. Bouchot, nous sommes forcé de ranger l'insignifiance du sujet parmi les éléments de notre jugement. Est-ce à dire, pourtant, que la peinture ne pouvait tirer aucun parti du programme de M. Montalivet ? Nous sommes loin de le penser. Assurément, il eût mieux valu pour M. Bouchot avoir à retracer une vraie bataille, une bataille où les coups donnés et reçus ne se comptent pas, où les personnages ne soient pas condamnés à l'immobilité. Mais, avec les seules figures de Masséna, d'Oudinot et de Reille, il était possible de composer un tableau, sinon dramatique, du moins intéressant par le style ou le ton des personnages, et c'est ce que M. Bouchot n'a pas fait. Dans sa *Bataille de Zurich*, il ne s'est guère élevé au-dessus des chasses militaires de M. Horace Vernet. Les morceaux pris en eux-mêmes sont exécutés avec plus de soin, avec plus de respect pour la réalité. Mais l'effet de ces morceaux est à peu près le même que celui des figures de M. Horace Vernet. Faut-il conclure de l'impression produite par ce tableau, que M. Bouchot est déjà en voie de décadence ? A Dieu ne plaise que nous portions un jugement si précipité sur un artiste dont les débuts promettaient une série honorable de compositions. Non ; nous croyons seulement que M. Bouchot eût mieux

fait de suivre la méthode qui nous a valu les *Funérailles de Marceau*, c'est-à-dire sa volonté. Puisqu'il ne sentait pas en lui-même la faculté d'agrandir le programme de la liste civile, il devait, dans l'intérêt de son nom, traiter un sujet librement choisi.

La *Bataille de Cassel*, de M. Henri Scheffer, semble malheureusement prouver qu'il est à peu près aussi incapable que son frère Ary de concevoir et d'exécuter une grande machine. Jusqu'ici son talent n'a pas franchi les limites du portrait. C'est une spécialité assez large pour mériter de sa part un dévouement exclusif, et nous regrettons qu'il ait tenté de composer une bataille, sans avoir donné à la peinture historique d'autres gages que sa *Charlotte Corday*. Ce dernier tableau, malgré sa couleur assez monotone, a été porté aux nues. Toutes les voix de la presse ont entonné un hymne à la gloire de M. Henri Scheffer, et lui ont promis les plus hautes destinées. Nous avons été plus défiant, et le tableau de cette année nous donne raison. Cependant il serait injuste de comparer la *Bataille de Cassel* à la *Bataille de Tolbiac*. C'est bien la même insuffisance, mais ce n'est pas le même vide. La toile de M. Henri Scheffer n'est pas plus intéressante, mais elle est mieux garnie ; et même il est facile d'apercevoir, dans sa *Bataille de Cassel*, la volonté de faire une vraie bataille. M. Henri Scheffer a donc sur son frère une supériorité positive, sinon du côté de la peinture, du moins du côté de l'intelligence : il sait qu'il doit vouloir, et il veut ; mais il a été trahi par ses forces, et sa composition est un véritable avortement. Les pages de Froissard, qui lui ont servi de programme, sont claires et précises, malgré leur emphase et leur jactance ; le tableau de M. Henri Scheffer est d'une obscurité décourageante. Ce n'est pas là

une rencontre entre les armées française et flamande, c'est tout au plus une attaque de grande route. Les acteurs se prennent corps à corps, mais ils sont trop peu nombreux pour signifier une guerre ; il eût mieux valu diminuer la grandeur des figures, et donner à l'engagement plus d'importance, en multipliant les acteurs qui prennent part à la mêlée. Tel qu'il est, le tableau de M. Henri Scheffer n'est pas plus la bataille de Cassel que toute autre bataille. Les costumes du quatorzième siècle, si riches, si amples, si variés, ont perdu toute leur valeur, tout leur éclat, sous le pinceau de M. Henri Scheffer. N'y a-t-il donc rien à louer dans cette toile ? Nous ne remercierons pas l'auteur du tableau qu'il nous a donné, mais du tableau qu'il a voulu faire. La *Bataille de Cassel* n'est pas un bon ouvrage, mais elle prouve, du moins, que M. Henri Scheffer était pénétré de la grandeur de sa tâche, et qu'il l'aurait accomplie, si ses facultés n'eussent trompé son espérance.

La *Bataille de Villa-Viciosa*, de M. Alaux, continue logiquement le plafond du même auteur, je veux dire *Nicolas Poussin présenté à Louis XIII par le cardinal de Richelieu*. Le duc de Vendôme n'est pas au-dessous du cardinal. C'est le même talent prétentieux et mesquin, la même pompe et la même banalité. La bienveillance et surtout la raison commanderaient à la critique de se taire sur de pareils ouvrages; mais deux motifs nous décident à parler de M. Alaux et de la *Bataille de Villa-Viciosa* : la réputation de l'auteur et l'absurdité fabuleuse du programme donné par la liste civile. Le courtisan qui, dans ses loisirs, a recueilli l'anecdote ridicule proposée à M. Alaux, a fait preuve d'une ingénuité plus qu'enfantine. Les paroles échappées au duc de Vendôme seraient dignes, tout au

plus, de figurer dans l'*Almanach liégeois*; mais vouloir que ces paroles deviennent le sujet d'un tableau de vingt pieds, en vérité c'est une gageure bien hardie contre le sens commun. Monseigneur le duc de Vendôme montait un cheval de charrue, quand un messager vint lui apporter, de la part de Louis XIV, l'ordre de secourir Philippe V; il promit à son cheval de le mener en Espagne, et il tint parole; c'est avec ce cheval qu'il gagna la bataille de Villa-Viciosa, et conquit les drapeaux qu'il présenta à Philippe V. Assurément c'est là un beau sujet et bien digne de la peinture; il y aurait de l'ingratitude à ne pas remercier l'historiographe, quel qu'il soit, qui a su découvrir une pareille anecdote. Le tableau de M. Alaux n'est pas indigne du sujet. C'est une toile de décoration, et je pense que l'historiographe n'exigeait rien de plus. Mais quand on vient à penser que M. Alaux, après avoir donné à la peinture historique des gages tels que la *Présentation à Louis XIII de Nicolas Poussin*, est chargé de restaurer la galerie du Primatice à Fontainebleau, on se demande comment la Liste civile a pu confier une telle tâche à de telles mains; on lit, dans la *Bataille de Villa-Viciosa*, la plus innocente et la plus inoffensive de toutes les batailles, le spectacle désastreux qui menace les visiteurs de Fontainebleau. M. Alaux n'appartient pas à la peinture historique, et ne pourrait être employé utilement que dans les travaux de décoration. Il serait sage de lui demander des fonds de scène pour le théâtre de la cour. Mais jeter entre ses mains le sort du Primatice, c'est une décision que le bon sens ne peut absoudre.

La *Bataille des Dunes*, de M. Larivière, est empreinte de la même ardeur, de la même animation que l'*Arrivée du lieutenant général à l'Hôtel-de-Ville*. M. Larivière a tenu

fidèlement tout ce qu'il promettait. Le tableau qu'il avait envoyé de Rome, lorsqu'il était pensionnaire de l'académie de France, ne révélait pas chez lui un goût bien décidé pour l'invention ; aussi, en traduisant une page du *Moniteur*, le jeune lauréat se trouvait à l'aise. Il savait que la cour ne lui demandait pas une composition poétique, et il se félicitait du programme qui lui était proposé. Il a copié, avec une littéralité scrupuleuse, la tête de tous les acteurs qui devaient figurer sur sa toile, et ne s'est inquiété d'avance d'aucune des conditions qui préoccupent ordinairement les peintres des grandes écoles, telles que l'ordonnance, la distribution des plans, la mise en relief des personnages principaux, le sacrifice des personnages secondaires. Il a fait un tableau qui a contenté la bourgeoisie, la magistrature, la garde nationale, la Chambre des députés, tous les parents et amis de ses modèles ; et il a été complimenté comme s'il eût signé de son nom les *Noces de Cana*. Enhardi par le succès, il a pensé que la méthode adoptée par lui, pour l'*Arrivée du lieutenant général à l'Hôtel-de-Ville*, s'appliquerait avec un égal bonheur à la *Bataille des Dunes;* il a donc copié bravement le portrait du vicomte de Turenne. Il a placé son héros sur le devant de sa toile, et il s'est dit : Voici mon tableau en bon train. Par malheur, une bataille ne se traite pas précisément comme la marche et le cortège d'un lieutenant général. C'est pourquoi la *Bataille des Dunes*, sans valoir moins, comme peinture, que le précédent tableau de M. Larivière, n'obtient pas le même succès. C'est qu'ici l'auteur n'est plus soutenu par la vanité des familles ; personne, en voyant cette toile, ne cherche à reconnaître son père ou son cousin. Il n'y a pour intéresser que le dessin et la couleur des personnages. Or les lignes et la pâte de

ce tableau sont loin d'avoir un mérite qui frappe tous les yeux. La composition de M. Larivière demeure à peu près inaperçue, et n'a pas le droit d'accuser l'injustice des spectateurs; nous aurions peine à comprendre qu'il en fût autrement. Si c'est avec de pareilles toiles que le Musée de Versailles prétend attirer les regards de la France et exciter l'envie de l'Europe, il faut plaindre la France et féliciter l'Europe.

IV

MM. E. Lami, Bellangé, T. Gudin, C. Roqueplan, Biard, Comairas, Dubufe, E. Champmartin, H. Scheffer et L. Boulanger.

Quoique la Liste civile ait enlevé au Louvre toutes les toiles destinées au Musée de Versailles, nous croyons convenable de parler de l'impression produite sur nous par quelques-uns des ouvrages aujourd'hui absents, mais que le public reverra sans doute dans les premiers jours de mai. MM. Lami et Bellangé, qui, depuis plusieurs années, ont acquis une réputation populaire dans la bataille lithographiée, ont été priés par la Liste civile de contribuer à la décoration de Versailles. M. Lami, dans sa *Bataille de Watignies*, est demeuré au point précis où il était; il n'est ni monté ni descendu. L'absence de M. Jules Dupré est facilement remarquée; le ciel n'a plus ces empâtements singuliers qui menaçaient les bataillons. Mais quant aux bataillons pris en eux-mêmes, ils n'offrent qu'un intérêt médiocre. En parcourant la toile de gauche à droite, l'œil ne rencontre que de petits épisodes sans relation nécessaire, une suite de lithographies cousues ensemble.

Tout cela est parfaitement insignifiant. M. Bellangé s'est montré, cette année, supérieur à lui-même. Nous sommes loin de penser qu'il ait produit un chef-d'œuvre ; mais en comparant sa *Bataille de Wagram* à ses ouvrages précédents, nous sommes forcé de reconnaître un progrès important. Chaque figure, étudiée séparément, offre matière à des critiques nombreuses. Le dessin ne va jamais au delà de l'à peu près ; la pâte est molle ; la peau est rarement soutenue par la chair ; il n'y a dans les soldats ni précision ni solidité anatomique ; mais sa bataille est bien composée, ou plutôt bien disposée, car l'invention vraie ne se révèle nulle part. Mais le mouvement des escadrons est bien rendu ; les moissons foulées par les pieds des chevaux sont traduites avec bonheur, et quoique ce tableau n'émeuve pas puissamment, il y aurait de l'injustice à ne pas louer l'adresse et le bon vouloir du peintre. Ce n'est pas là de la peinture historique ; ni la composition ni le style ne s'accordent avec la gravité du sujet ; mais du moins ce n'est pas une suite de lithographies ; c'est une grande lithographie, traitée habilement, pleine d'animation et de réalité dans plusieurs détails. Si ce n'est pas un ouvrage excellent, c'est un tableau recommandable, et plus sérieusement conçu que les tableaux précédents.

Les *Environs d'Alger*, de M. Gudin, prouvent que l'auteur est content de sa manière, et ne veut rien changer aux procédés qui lui ont valu ses premiers succès. Il continue de dorer ses terrains, de beurrer ses flots avec une assurance imperturbable. Applaudi, depuis dix ans, pour cette peinture singulière dont le modèle ne se trouve nulle part, il n'est pas tenté de risquer sa gloire sur une volonté nouvelle ; il espère que le public ne cessera pas de

l'admirer, et, dans sa généreuse reconnaissance, il se croirait coupable s'il déroutait ses panégyristes en leur offrant un nouveau sujet d'études. Si cette espérance se réalisait, il y aurait économie des deux côtés. Mais, par malheur, la foule, sans renier son admiration de l'année dernière, passe avec une profonde indifférence devant les *Environs d'Alger*. C'est à peine si elle sait que son peintre favori a fait au Louvre acte de présence. Est-ce ingratitude? Nous ne le croyons pas. M. Gudin n'a pas le droit de se plaindre. Il a été magnifiquement récompensé pour des ouvrages de troisième ordre, où l'habileté domine constamment l'étude et l'invention; il a fait son temps, et il sera bientôt oublié, mais cet oubli n'a rien que d'équitable.

Des trois tableaux envoyés par M. Camille Roqueplan, deux méritent des éloges, la *Souscription hollandaise* et *Gaston de Médicis*. La *Bataille d'Elchingen* est une faute difficile à concevoir. D'une part, on a peine à s'expliquer comment la Liste civile a pu chercher dans M. Camille Roqueplan un peintre de batailles; de l'autre, il n'est pas plus aisé de comprendre comment M. Roqueplan a pu se décider à tenter une entreprise si éloignée des voies habituelles de son talent. La *Bataille d'Elchingen* n'offre aucune des qualités qui distinguent les autres ouvrages de l'auteur; ni l'arrangement, ni la couleur, ne rappellent le peintre ingénieux à qui nous devons tant de créations charmantes. Oublions cette bataille et revenons à la *Souscription hollandaise*. Cette composition, dans le goût de Wilkie, pourrait avoir plus d'éclat; plusieurs têtes sont traitées avec sécheresse, mais l'ensemble du tableau est satisfaisant. Les fonds sont exécutés avec sobriété et n'entament pas la valeur des figures. Quant à *Gaston de Médicis*,

c'est assurément un des meilleurs tableaux de M. Roqueplan, et malgré le souvenir de Watteau, qui plane encore sur cette toile, nous n'hésitons pas à signaler le paysage où sont placés les personnages comme un morceau plein de finesse et de grâce. Il y aurait bien quelques chicanes à faire sur les épaules et le cou de la femme assise, mais ces taches disparaissent dans l'effet harmonieux de la composition.

M. Biard continue à demeurer indécis entre la caricature et le mélodrame. Les *Honneurs partagés* et le *Bain en famille* ont le privilége d'égayer les curieux, et ne manquent pas d'une sorte de vérité triviale ; mais nous voyons à regret la peinture lutter avec les carreaux de Martinet. Quelle que soit la valeur de ces ouvrages, considérés comme de pures bouffonneries, il n'est pas à souhaiter que ces ouvrages se multiplient; car le goût ne pourrait qu'y perdre. Je ne sais sur quelle ligne placer l'*Intérieur d'un harem*. Est-ce une étude sérieuse ou une caricature? Cette cohue de femmes accroupies et roulées est loin d'offrir un ensemble gracieux, et je serais tenté de croire que l'auteur a voulu tourner en ridicule la vie orientale. Mais il serait possible pourtant qu'il prît son œuvre pour un poëme digne d'Hafiz ou de Djamy. *Duquesne délivrant les captifs* plaira peut-être aux officiers de marine, par l'exactitude littérale des mâts et des cordages; mais toute cette réalité, si parfaite qu'elle soit, n'émeut pas, et même est loin de plaire aux yeux ; c'est un procès-verbal sans grandeur et sans intérêt. Les *Suites d'un naufrage* sont un pur mélodrame. Ces femmes nues, entassées, qui attendent la mort, produisent dans l'âme plus de dégoût que de terreur. Si nous étions témoin d'un pareil spectacle, sans doute nous serions effrayé, saisi de pitié;

mais nous ne pouvons supporter la littéralité de ces angoisses et de ces frissons : ce n'est pas là de la tragédie, c'est un horrible mélodrame. Toute cette chair amoncelée, qui bientôt aura cessé de vivre, a beau être de la chair humaine ; avant de plaindre les femmes et les enfants qui attendent la mort, nous détournons les yeux de ces bras et de ces jambes tordus par les convulsions : nous ne saurions nous résoudre à voir un tableau dans les préparatifs d'une boucherie.

Le *Samaritain* de M. Comairas offre plusieurs parties savantes et habilement traitées. La tête du Samaritain est belle, le torse du mourant est plein de finesse. Malheureusement le ton du tableau ne se détache pas assez nettement du ton des chairs, et la ligne des chairs de la figure placée à droite est tout à fait disgracieuse : c'est un ouvrage qui révèle des études sérieuses, mais ce n'est pas un bon ouvrage.

M. Dubufe est cette année plus applaudi qu'il ne l'a jamais été. Le faubourg Saint-Germain et le faubourg Saint-Honoré s'inscrivent, plusieurs mois d'avance, pour obtenir séance dans son atelier. Cependant M. Dubufe est aussi loin de la peinture qu'il y a cinq ans. S'il ne fait plus de grisettes en chemise, s'il ne continue pas cette belle épopée d'alcôve, dont le public parisien avait tant admiré les premiers épisodes, en revanche, il donne à toutes les têtes qu'il peint un air que les grisettes dédaigneraient. Il a poussé la trivialité à un point d'excellence difficile à qualifier. Les femmes dont M. Dubufe a fait le portrait perdent, sous son pinceau, toute la noblesse, toute l'élégance de leurs habitudes ; la grâce de leurs mouvements, la jeunesse de leurs chairs s'évanouissent sans retour. Elles prennent toutes un caractère uniforme, et

font partie, du moins pour le spectateur, de cette classe qui n'est ni la bourgeoisie, ni la noblesse, qui porte le velours et le satin, et qui pourtant vit sans famille et sans patrimoine; elles ressemblent toutes à des filles entretenues. Il est impossible d'imaginer rien de plus mesquin, de plus vulgaire, de plus fatigué que les portraits de femme de M. Dubufe. Le portrait de madame la comtesse Le H... réunit, au suprême degré, tous les défauts qui relèvent de l'ignorance et de la trivialité. Le cou est attaché sur les épaules d'une façon inintelligible; les bras et les mains sont taillés dans une pâte qui céderait sous le doigt : il n'y a ni poignet, ni phalanges. Quant à la tête, elle est d'un dessin au-dessous du blâme, elle couvrirait de honte un enfant de douze ans, rompu au maniement du crayon depuis six mois. Les yeux ne regardent pas, les lèvres ne sont pas modelées, le front et les tempes sont de la même pâte que les mains. Si madame Le H... avait par malheur la taille de guêpe que lui a donnée M. Dubufe, elle ne vivrait pas quinze jours. Parlerai-je du satin de sa robe, devant lequel tant de gens s'extasient? Lors même que cette robe mériterait tous les éloges que la foule lui donne, lors même que le corsage serait bien coupé, et que les plis seraient gracieux, le portrait n'en vaudrait pas mieux; car j'imagine que madame Le H... a demandé au peintre son portrait et non celui de sa robe. Ce que je dis de madame Le H..., je pourrais le dire avec une égale justice de la reine des Belges. Quant au portrait du roi, placé dans le salon carré, nous reconnaissons volontiers que M. Dubufe a dû faire des efforts inouïs pour donner au drap un pareil lustre. Mais il nous semble qu'il a dépassé le but, et que le drap le plus fin n'aura jamais les reflets gris que lui a prêtés cet artiste, consommé dans l'imitation des étoffes.

Nous croyons que Louviers condamnerait M. Dubufe. Je ne parle pas des plis du pantalon, qui ont précisément la souplesse d'une lame de tôle. Comment donc expliquer l'admiration obstinée du public pour M. Dubufe? Précisément par les défauts que nous lui reprochons : chacun de ces défauts devient une qualité précieuse pour la foule.

Les portraits de M. Champmartin révèlent cette année, comme les années précédentes, une grande habileté; mais il s'en faut de beaucoup qu'ils satisfassent les yeux attentifs. C'est un à peu près qui séduit, mais qui ne résiste pas à l'analyse. Le portrait de mademoiselle L..., qui offrait sans aucun doute de nombreuses difficultés, n'a été pour M. Champmartin que l'occasion d'une lutte incomplète. Il a tiré bon parti des cheveux et de la chair du visage; mais il a traité les mains avec une négligence impardonnable. La figure est assise, et la hanche gauche est tout à fait oubliée. Le portrait de madame P..., placé dans le salon carré, offre des qualités plus solides. Les joues et les lèvres sont modelées avec une fermeté remarquable; mais le regard est incertain. Le meilleur, à notre avis, des portraits envoyés cette année par M. Champmartin, c'est celui de M. T... Personne n'a oublié le rare bonheur avec lequel l'auteur avait traité le masque de Portal et celui de Desfontaines. Le portrait de M. T..., sans être amené au même degré d'exécution, rappelle cependant Portal et Desfontaines. Les yeux et les pommettes ont une sénilité vraie; or la nature, à cet âge, se prête difficilement aux effets de la peinture. Il est à regretter que M. Champmartin ait laissé plusieurs parties de ce portrait à l'état d'indication. Tel qu'il est, cependant, ce portrait mérite d'être loué. La simplicité des moyens employés par l'auteur suffirait seule à le recommander. Mais pourquoi M. Champmartin, qui

pourrait faire de beaux ouvrages, se contente-t-il de produire des ouvrages incomplets? pourquoi demeure-t-il à moitié de la route qu'il connaît si bien?

Le portrait de M. Arago, de M. Henri-Scheffer, attire l'attention générale, et en effet, il y a, dans cet ouvrage, plusieurs qualités qui méritent d'être signalées. Les plans du visage sont étudiés avec conscience, sinon avec finesse. Il est évident que le peintre a tenté de reproduire fidèlement la tête de son modèle. La ressemblance est frappante; et quoique la ressemblance n'ajoute rien à la valeur de la peinture prise en elle-même, cependant, quand il s'agit d'un homme célèbre, le public sait toujours gré au peintre de lui offrir l'image littérale du modèle. Le regard est animé, la physionomie tout entière exprime la clairvoyance et la force. Mais, soumis à une analyse patiente, ce portrait ne tarde pas à laisser voir des défauts assez graves. Je ne parle pas de la couleur, qui rappelle l'ivoire enfumé; car cette couleur est familière à tous les ouvrages de M. Henri Scheffer. En copiant le visage de M. Arago, l'auteur s'est évidemment exagéré la valeur de l'étude topographique. Il a relevé les saillies et les dépressions des joues et du menton avec une précision qui ferait honneur à un ingénieur. Mais je ne crois pas indispensable de traiter es plans du visage, comme les plans du terrain où doit se livrer une bataille. Cette précision minutieuse, qui, sous l'ébauchoir, pourrait avoir son utilité, devient, sous le pinceau, de la sécheresse. Et puis, il y a dans le portrait de M. Arago absence complète d'idéalité. Or, le portrait exige, aussi bien que la peinture historique, l'intervention de l'idéal. Les portraits de Van Dyck et de Velasquez ne sont pas des copies de la réalité. La part du costume une fois faite, il reste encore dans les portraits de ces maîtres illus-

tres une grandeur, une noblesse qui n'ont pu se produire sans l'intervention de l'idéal. M. Henri Scheffer, en négligeant l'idéal dans le portrait de M. Arago, s'est privé d'une grande ressource. Car, sans manquer à la vérité, en interprétant logiquement son modèle, il aurait corrigé l'énergie physique au profit de l'intelligence. Tout en conservant au regard sa vivacité, il aurait adouci la ligne des orbites et les attaches du nez, qui se rapproche du type du bélier, et la tête eût gagné en véritable grandeur, en grandeur intelligible, ce qu'elle eût perdu en littéralité. Il y a, dans le portrait de M. Arago, assez de talent pour que M. Henri Scheffer ne recule pas devant l'interprétation difficile que nous lui conseillons.

M. Louis Boulanger, qui avait envoyé au dernier salon une composition si remarquable et si justement applaudie, le *Triomphe de Pétrarque*, n'a exposé cette année que des portraits; mais il a su mettre, dans ces études puissantes, autant d'élévation et de grandeur que dans un tableau de libre invention. Entre les cinq portraits que nous avons, trois surtout appellent l'attention, et peuvent donner lieu à d'utiles réflexions : M. A. D..., M. de B..., et M. le baron de B... Il y a certainement des qualités éminentes dans le portrait de M. A. D... Le masque est modelé solidement, le regard est plein de pensée; les mains sont traitées dans un style ferme et savant. Mais nous croyons que M. Louis Boulanger a mal compris le parti qu'il pouvait tirer de son modèle. Il avait affaire à une tête sérieuse, mélancolique, où l'étude a laissé de profondes empreintes, et il s'est pénétré de la nécessité de rendre le caractère de la tête. Mais, en choisissant l'angle sous lequel il a placé le visage, il n'a pas tenu compte des cheveux absents; il a penché le front vers le spectateur, comme si le front n'eût pas été

dégarni, et cette inclinaison, en exagérant l'élévation apparente du coronal, donne à la tête quelque chose de monstrueux, qui ne ressemble ni à la grandeur ni à la gravité, mais qui diminue singulièrement la valeur de la partie inférieure du visage, de la face proprement dite. Il est possible, je ne songe pas à le nier, que le modèle, incliné selon l'angle choisi par M. Louis Boulanger, présente précisément l'aspect de la toile. Mais s'il en est ainsi, nous devons blâmer le choix du peintre. Quant au costume du modèle, nous ne saurions l'accepter. Un portrait exécuté dans de pareilles dimensions, dans les dimensions de la nature, a besoin d'être grave dans toutes ses parties. Le costume, quoique subordonné au modèle humain, n'est cependant pas un élément indifférent. La robe de chambre, qui serait acceptable dans une aquarelle ou un pastel de six pouces carrés, n'est pas de bon goût dans un portrait tel que celui de M. A. D... L'étoffe a beau être bien faite, et offrir à l'œil des nuances harmonieusement combinées, l'esprit n'est pas satisfait, et ne peut accorder ce costume négligé avec l'importance de la tête.

Le portrait de M. de B... peut passer pour un des plus beaux ouvrages de l'école française : le ton des chairs est excellent, les yeux sont d'une expression remarquable, les cheveux ont une teinte noire avec des reflets azurés, comme l'acier recuit. Le masque offrait des difficultés innombrables dont M. Louis Boulanger a su triompher par sa persévérance : il s'agissait de rendre toutes les finesses de la musculature, de respecter l'embonpoint du modèle sans l'arrondir sous le pinceau ; il fallait donner à la pâte toute la souplesse de la peau, et lutter avec la nature en la copiant librement, en l'interprétant. M. Louis Boulanger s'est sagement résolu à ce dernier parti; et il a modelé avec un bonheur

incomparable tous les méplats du visage. La tête qu'il nous a donnée respire à la fois l'intelligence, la volonté, l'emphase, le contentement de soi-même et la sensualité. Il est probable que le peintre n'aurait pu se proposer systématiquement l'expression de ces facultés diverses, de ces sentiments si variés, et en apparence si contradictoires ; mais, à force de réfléchir sur la nature de son modèle, il est arrivé à combiner dans une harmonieuse unité tous les éléments que nous avons énumérés. Le costume de ce portrait, quoique étranger à nos habitudes, s'accorde très-bien avec le caractère de la tête. C'est un caprice, mais un caprice de bon goût, et ce qu'il peut avoir de singulier est facilement excusé par l'effet pittoresque. J'eusse mieux aimé, je l'avoue, que les mains fussent libres, ou que l'une des deux fût posée sur un meuble ; car les bras, en se croisant, dérobent aux plis de l'étoffe une partie de leur ampleur. C'était d'ailleurs une belle occasion de peinture ; il eût été digne de M. Louis Boulanger de vaincre dans les mains les mêmes difficultés que dans le masque, et de donner aux phalanges la même mollesse et la même précision qu'aux joues et au menton. En oubliant pour un instant la question pittoresque, il est possible d'apercevoir dans les bras croisés quelque chose qui répond à l'emphase du regard ; mais, selon nous, M. Louis Boulanger aurait dû sacrifier ce petit moyen, et ne se préoccuper que de la seule peinture. Il est évident que l'étoffe de la robe, laissée à son libre mouvement, aurait des plis beaucoup plus heureux.

Le portrait de M. le baron B..., moins frappant que celui de M. de B... par la vivacité de l'expression, est cependant un morceau d'une valeur au moins égale. Sans altérer le costume moderne, M. Louis Boulanger a su lui

donner de la grâce et de l'ampleur. Toutes les parties du vêtement sont admirablement ajustées, et je doute que Joshua Reynolds, si renommé pour le parti qu'il tirait de la disposition des étoffes, eût réussi à produire avec les mêmes éléments un effet plus satisfaisant. Le visage, d'une douceur presque féminine, n'est cependant pas sans virilité ; le front et la courbe de la mâchoire inférieure corrigent l'effet général de la tête. Les yeux sont peints avec une grande finesse. Les mains sont d'une exécution irréprochable ; posées l'une sur l'autre, elles se distinguent nettement. Les phalanges sont modelées avec solidité ; la peau est fine et transparente. Ces deux mains réunissent la vie et la beauté.

Si tous les beaux portraits des écoles italienne, espagnole et flamande n'avaient pas prouvé depuis longtemps la nécessité de l'interprétation, même dans la copie d'un modèle unique, les trois ouvrages de M. Louis Boulanger, dont nous venons de parler, pourraient au besoin servir d'arguments pour réfuter la doctrine des réalistes. Assurément, les têtes de M. A. D..., de M. de B... et de M. le baron B..., sont empreintes d'idéalité ; et l'interprétation, à laquelle M. Louis Boulanger s'est courageusement résolu, n'est pas un des moindres éléments de la beauté de ces ouvrages. Nous désirons vivement que l'auteur, qui possède une imagination puissante, entreprenne une galerie nombreuse de portraits, en ayant soin toutefois de choisir des modèles qui offrent des problèmes à résoudre. En copiant, en expliquant la tête humaine, en essayant de reproduire des types variés, il amassera, pour la grande peinture, des ressources précieuses. Dès aujourd'hui, par son *Mazeppa*, son *Saint Jean-Baptiste*, son *Triomphe de Pétrarque* et ses beaux portraits, son nom est acquis à la

célébrité. Plus tard, nous en avons l'assurance, il trouvera l'occasion, il aura la volonté de produire des compositions historiques et religieuses dignes de ses antécédents.

V

MM. Aligny, E. Bertin, Corot, Marilhat, J. Jadin, L. Cabat, Giroux, Brascassat, Dagnan, Calamatta, Prud'homme, David, Desprez, Jaley, Barre, Gechter, Etex, Lemoine, Triqueti, Tenerani et Geefs.

M. Aligny lutte courageusement pour la régénération du paysage historique ; lors même que ses efforts multipliés n'aboutiraient pas à des œuvres complètes, il y aurait de l'injustice à ne pas lui tenir compte du but qu'il se propose ; car le paysage historique n'est rien moins qu'un combat, corps à corps, avec Nicolas Poussin. Or, il est permis de succomber sans honte dans un pareil combat. Le *Prométhée*, l'*Apparition de Jésus aux disciples d'Emmaüs* et l'*Entretien de Jésus avec la Samaritaine* méritent certainement des éloges, sinon par la richesse de la pâte et l'éclat de la couleur, du moins par la grandeur linéaire. Il est fâcheux que le *Prométhée*, c'est-à-dire la plus importante de ces compositions, manque de clarté. Prométhée attaché sur le Caucase ne se révèle pas au premier regard ; la végétation des premiers plans est si luxuriante que l'œil s'y arrête longtemps avant d'aller au sujet de la composition ; et, ce qui est plus malheureux, c'est que Prométhée n'ajoute rien à l'intérêt du paysage. Supprimez le Titan enchaîné, et le paysage demeure complet. Il n'y a pas un paysage historique de Poussin qui subît impunément cette épreuve. L'*Apparition de Jésus aux disciples*

d'*Emmaüs* ne mérite pas le même reproche que le *Prométhée*. L'œil va droit aux personnages, et quoique les figures soient loin d'être bonnes, elles sont vraiment un élément indispensable de la composition. Plaignons-nous seulement de la sécheresse avec laquelle les terrains sont modelés. L'*Entretien de Jésus avec la Samaritaine* n'est pas aussi solidement relié, dans toutes ses parties, que l'*Apparition de Jésus aux disciples d'Emmaüs*. Quant aux terrains, ils ont la même dureté.

La *Vue d'un ermitage près de Viterbe*, et le *Christ au mont des Oliviers*, de M. Édouard Bertin, offrent, à peu près, les mêmes qualités et les mêmes défauts que les ouvrages de M. Aligny. Le caractère de la végétation du mont des Oliviers ne manque pas de grandeur ; mais le paysage est complet sans les figures.

Le *Saint Jérôme* de M. Corot présente un mélange malheureux de vérité, de mollesse et d'indécision. Nulle grandeur dans les lignes, mais de la naïveté dans la couleur, de la gaucherie dans le dessin, et un effet manqué.

Nous regrettons que M. Marilhat, dans l'intention très-louable d'ailleurs de varier sa manière, ait entrepris une composition tirée de Longus, qui ne semble pas convenir à ses facultés. La scène pastorale dont nous parlons, malgré les qualités recommandables qu'il est facile d'y découvrir, est cependant dépourvue de charme. Les figures sont d'une incorrection trop évidente. La verdure des premiers plans n'est pas d'un ton assez nourri, et la silhouette de l'arbre qui occupe la plus grande partie du tableau est découpée d'une façon disgracieuse ; les branches sont bien faites, mais l'arbre n'est pas beau. J'aime mieux, et de beaucoup, le *Tombeau du scheik Abou-Mandour*, près de Rosette ; dans ce dernier tableau, tout est fin et précis. Les

dattiers sont d'un effet plein de richesse. Jusqu'à preuve du contraire, nous continuerons de croire que M. Marilhat est destiné à reproduire la nature d'Orient.

La *Fabrique du Poussin*, de M. Jadin, n'est pas, à proprement parler, un paysage, mais plutôt un morceau de paysage. Avec les éléments que l'auteur a placés dans ce cadre, il serait possible de composer un ouvrage qui conciliât la richesse, l'harmonie et l'unité; tel qu'il est, ce tableau n'est qu'une étude pleine d'habileté. Pour atteindre l'intérêt qui manque à cette toile, il eût fallu changer le point de vue, et ramener vers le centre la fabrique du Poussin. A cette condition, les ondulations de la campagne romaine, placées à gauche du spectateur, auraient acquis une valeur qu'elles n'ont pas. La couleur est bonne, mais la pâte est d'une solidité métallique. Toutefois, la *Fabrique du Poussin* marque un progrès dans la carrière de M. Jadin. L'auteur n'avait encore rien exécuté si sérieusement.

Les paysages de M. Louis Cabat ont cette année, comme les années précédentes, une perfection, une pureté qui feraient honneur à un maître. Il manque pourtant à ces compositions quelque chose d'important, je veux dire la vie et l'unité. Les terrains et les arbres sont traités savamment; mais les terrains n'ont été foulés par aucun pied, les feuilles sont immobiles, et toutes les parties de la toile ont une valeur égale. C'est pourquoi l'œil ne sait où trouver le centre du tableau. La vue prise dans le département de l'Indre est un chef-d'œuvre de finesse et de grâce. Je la préfère à la vue prise dans la forêt de Fontainebleau. Souhaitons à M. Louis Cabat d'avoir, un jour, quelque chose de mieux que l'habileté : l'invention.

Le *Ravin d'Alleva*, de M. Giroux, doit causer une joie toute paternelle aux entrailles de la quatrième classe de

l'Institut. Les terrains et la végétation ont, précisément, l'éclat et la variété permis par l'enseignement des Petits-Augustins. Les maîtres, auxquels M. Giroux doit son voyage en Italie, ont là une belle occasion de se glorifier dans leur sagacité. Les feuilles et les cailloux sont comptés, et la couleur est prodiguée avec une générosité royale. Il est vrai que, malgré toute cette dépense, le tableau de M. Giroux n'offre absolument aucun intérêt, et que les figures ne pourraient tenir sur leurs jambes. Mais chaque morceau de cette composition est parfaitement conforme aux leçons de M. Bidauld, et M. Giroux promet de ne jamais oublier sa docilité. C'est un mérite étranger à la peinture, mais qui, sans doute, ne restera pas sans récompense dans les bureaux du ministère.

Je voudrais pouvoir louer sans réserve les toiles de M. Brascassat, car j'ai une vive sympathie pour la persévérance, et depuis plusieurs années, M. Brascassat s'occupe, sans relâche, de l'étude pittoresque des taureaux et des génisses. Mais, tout en reconnaissant, tout en proclamant le mérite des compositions de M. Brascassat, je suis forcé de déclarer que ses animaux sont d'une vérité fort incomplète. La *Lutte de taureaux*, la plus importante des toiles qu'il a envoyées cette année, met parfaitement en relief toutes les qualités et tous les défauts de l'auteur. La couleur est vraie, les détails sont finement étudiés; mais il n'y a pas de chair sous la peau, et le mouvement des figures manque d'énergie.

C'est tout au plus un badinage, ce n'est pas un combat. Quoi que puissent dire les admirateurs et les amis de M. Brascassat, la *Lutte de taureaux* n'est pas comparable aux Paul Potter. Je pourrais dire la même chose de l'*Étude de renards*.

La Vue de Dinan, de M. Dagnan, prouve, d'une façon victorieuse, que le sujet le plus riche se réduit à rien, entre les mains de la médiocrité impuissante. A coup sûr, l'eau des premiers plans, les maisons placées à droite et à gauche, et le clocher perdu dans la brume offraient un beau thème. Mais l'auteur, habitué à peindre le portrait en pied du pont Neuf, n'a su faire de tout cela qu'un tableau insignifiant et nul. *La Vue de Dinan* est donc plus qu'un mauvais ouvrage ; c'est un sujet poétique honteusement défiguré.

Il y a dans la galerie d'Apollon deux gravures qui, peut-être, obtiendront un égal succès, mais qui sont loin, assurément, de posséder un égal mérite. Le *Vœu de Louis XIII* de M. Ingres a été gravé par M. Calamatta avec une élégance et une sévérité dignes des plus grands éloges. Le cuivre est digne de la toile. Les *Enfants d'Édouard*, de M. P. Delaroche, ont été reproduits par M. Prudhomme avec une habileté que je ne songe pas à contester ; mais je dois dire que les figures, les meubles et les étoffes ont une valeur uniforme, la valeur de l'acier. Les contours ne manquent ni de pureté ni de précision ; mais les chairs sont dépourvues de souplesse, et tout est taillé dans le même métal. Quant à la lumière placée à gauche dans le tableau, et qui expliquait l'effroi des deux frères, M. Prud'homme l'a si singulièrement interprétée, qu'il l'a rendue inintelligible.

Le *Talma* de M. David, considéré en tant qu'étude du modèle humain, est un ouvrage très-recommandable. La tête, la poitrine et les membres sont traités avec une souplesse que M. David montre seul aujourd'hui parmi les sculpteurs français. Quant à l'attitude, c'est à peu près celle du Démosthène antique. Mais la draperie est lourde et mal ajustée. Il y a dans le Démosthène plus d'ampleur

et de simplicité. Telle qu'elle est cependant, la statue de *Talma* offre des qualités de premier ordre. La sénilité de la poitrine est très-bien rendue, et la tête a de la majesté.

Le *général Foy* et le *Puget* de M. Desprez sont également mesquins. Puisque M. Desprez était décidé à traiter le *général Foy* dans le style moderne, ce que nous sommes loin de blâmer, il devait s'attacher à chercher, dans les lignes et les plis du vêtement, la grâce et la grandeur; mais il a fait précisément le contraire. Il a placé dans la poche de l'orateur, sur la face gauche de la poitrine, un énorme manuscrit, qui donne à l'habit la forme d'une feuille de tôle; la cravate est sculptée en chêne. Quant à la tête, non-seulement elle ne pense pas, mais elle ne semble pas terminée. Le Puget, que les contemporains nous représentent comme un homme plein d'énergie, n'est, dans la statue de M. Desprez, qu'un petit homme à tête de greffier.

Le *Philippe-Auguste* et le *Louis XI* de M. Jaley sont fort inférieurs aux deux ouvrages de M. Desprez. La tête de chacun des deux rois n'exprime absolument rien. L'auteur ne paraît pas avoir soupçonné qu'il avait à montrer l'ardeur guerrière et la fourberie. Il n'y a pas de raison pour que ces deux statues soient baptisées d'un nom plutôt que d'un autre. Je ne parle pas des vêtements, qui sont d'une gaucherie impardonnable.

Un groupe de M. Barre fils, *l'Ange et l'Enfant*, vaut mieux que les ouvrages précédents de l'auteur. Il y a de la grâce dans les lignes générales et dans les plis de la robe. Pour la première fois, M. Barre s'élève au-dessus de la réalité. C'est un progrès qu'il est bon de signaler; mais tout n'est pas fait encore, et l'enfant laisse beaucoup à désirer.

Le *Saint Sébastien* de M. Gechter est composé avec sagesse ; l'attitude est bonne et traduit la douleur avec simplicité. Malheureusement, cette attitude rappelle un des esclaves du tombeau de Jules II, et cette figure de Michel-Ange est aujourd'hui au musée d'Angoulême. Quant au style du *Saint Sébastien*, c'est une copie littérale et patiente de la réalité. M. Gechter paraît s'être abstenu volontairement d'interpréter son modèle, ce qui est une faute grave.

La statue de *Blanche de Castille*, de M. Étex, vaut mieux que la *Sainte Geneviève* envoyée au Louvre l'année dernière. Toutefois, il y a encore, dans cette figure, bien de la maigreur et de la sécheresse. Le buste de *Dupont de l'Eure* est le meilleur buste que M. Étex ait jamais fait. Le masque est bien étudié, et les plans musculaires sont expliqués sans exagération. Quant aux rides du cou, je ne saurais les accepter. Si la nature offre de pareilles rides, et pour ma part j'en doute beaucoup, le statuaire doit les corriger avant de les traduire.

La *Médée* de M. Lemoine est un mélodrame de troisième ordre. La tête tout entière se compose d'une horrible grimace ; le geste conviendrait, tout au plus, à une héroïne de Franconi. Quant à la draperie, si gauchement ajustée, elle doit peser environ cinq cents livres.

Nous désirons que les portes de la Madeleine, dont la sculpture est confiée à M. Triqueti, ne ressemblent pas au vase en bronze que l'auteur a exposé cette année ; car il n'y a pas de montagnard suisse qui ne taille, avec son couteau, des figures pareilles à celles de *l'Age d'or* et de *l'Age de fer*.

Je voudrais pouvoir, sans injustice, recommander à l'attention MM. Tenerani et Geefs ; mais le *Génie de la pêche* de M. Tenerani et le *Caïn* de M. Geefs ne permettent

pas l'indulgence. Le *Génie de la pêche* n'est qu'un modèle de pendule très-insignifiant, et le *Caïn* excite plutôt le rire que l'horreur. Le meurtrier est dans la position d'un homme du peuple, qui voudrait donner un coup de pied à son antagoniste. Quel que soit notre respect pour les lois de l'hospitalité, nous ne pouvons consentir à louer l'Italie et la Belgique, dans la personne de MM. Tenerani et Geefs.

Toutes les questions posées par l'école française depuis six ans se sont présentées, en 1837, avec la même précision, avec la même clarté. Aujourd'hui, comme il y a six ans, nous retrouvons, sur le terrain de l'art, deux doctrines contraires et qui professent l'une pour l'autre un égal mépris. La première voit dans le passé le programme entier des œuvres possibles ; la seconde ne tient aucun compte des œuvres accomplies, et voit dans l'imitation littérale de la nature le but suprême de la peinture et de la statuaire. Nos études, en se multipliant, n'ont pas entamé nos premières convictions. La tradition enchaînée au passé et le réalisme attaché à la lettre du modèle nous semblent également éloignés de la véritable invention, c'est-à-dire du seul but que l'art puisse légitimement se proposer. En persistant à chercher dans le passé la loi impérieuse qui doit régir le présent, la tradition se condamne à l'oubli permanent de la volonté. Les statues et les tableaux qu'elle produit ne sont, et ne seront jamais, que des œuvres sans valeur et sans durée ; lorsqu'elle touche au terme de ses désirs, lorsqu'elle applique religieusement les préceptes des maîtres, elle réussit tout au plus à faire entrer les noms nouveaux dans l'ombre d'un nom illustre. L'art ainsi compris n'est qu'une perpétuelle identification, c'est-à-dire un perpétuel suicide. Le réalisme, renfermé dans l'imitation scrupuleuse de la nature, demeure et demeurera

toujours au-dessous de son modèle. Il a pu être, il a été utile, comme moyen de réaction contre le respect aveugle du passé ; mais il est, aussi bien que la tradition, impuissant à produire des œuvres glorieuses. Quel est donc le devoir de la peinture et de la statuaire ? à quelles conditions peuvent-elles espérer de laisser à nos neveux des monuments dignes d'étude et d'admiration ? Le devoir de la peinture et de la statuaire est aujourd'hui le même qu'au seizième siècle, et ce devoir ne saurait changer pour les générations qui nous suivent, car il est écrit dans la nature même de nos facultés. La loi suprême de l'invention est, et sera toujours, de soumettre la tradition et la réalité à l'épreuve laborieuse d'une mutuelle interprétation.

SALON DE 1838.

I

MM. E. Delacroix, Ziégler, Charlet, Granet, C. Roqueplan, F. Winterhalter, J. Joyant.

Je sais bon gré à M. Delacroix d'avoir traité cette année un sujet antique ; non-seulement sa *Médée* est un grand et bel ouvrage, plein de verve et d'ardeur, d'une couleur éclatante, qui rappelle les plus beaux temps des écoles vénitienne et flamande, mais elle indique, chez l'auteur, une prédilection de plus en plus décidée pour le côté idéal de la peinture. Nous n'avons jamais pensé à proscrire les épisodes tirés de l'histoire moderne ; nous estimons autant que personne la valeur poétique de ces épisodes, et nous croyons, sincèrement, qu'il est possible de les traiter sur la toile en obéissant à toutes les conditions de l'art. Toutefois, depuis vingt ans, la peinture française s'est éprise d'un amour si violent pour le costume, elle a dépensé tant de persévérance dans la reproduction des casques et des cuirasses, qu'elle ne pourrait, sans danger, cheminer plus long-

temps dans la voie où elle s'est engagée. Si elle continuait de demander toutes ses inspirations à l'histoire moderne, elle arriverait bientôt à oublier les formes du corps humain; à force de peindre le vêtement et l'armure, elle désapprendrait le nu, c'est-à-dire l'élément le plus important de la peinture. M. Delacroix a donc bien fait de choisir un sujet antique, car il a trouvé dans ce sujet l'occasion de peindre le nu. La tête de sa *Médée* est d'un beau caractère; l'attitude et le geste sont pleins d'énergie. Le ventre de l'enfant placé à gauche est d'une exquise vérité et d'une couleur charmante. L'enfant placé à droite est habilement étreint par le bras gauche de la *Médée*. Les terrains, le rocher et le fond s'harmonisent heureusement avec les figures. C'est là, certes, un tableau d'un rare mérite, le plus beau peut-être que M. Delacroix ait jamais produit ; car on y retrouve toutes les qualités qu'il a développées successivement dans la décoration du salon du Roi, à la Chambre des députés, et ces qualités sont associées, dans sa *Médée*, à l'énergie, à l'expression dramatique si ardemment poursuivies par l'auteur dans ses précédents ouvrages, et qui ont posé les premiers fondements de sa renommée. Cependant, malgré ma vive admiration pour sa *Médée*, je dois dire que le dessin de cette composition ne me paraît pas irréprochable. Le bras droit de la *Médée* est d'une belle pâte, mais toute la partie supérieure de ce bras manque de précision dans le contour; les pieds du plus jeune des enfants, de celui dont le ventre est si beau, sont modelés d'une façon vague, et s'articulent lourdement aux jambes pendantes. Dans un tableau où reluiraient les casques et les cuirasses, ces défauts seraient à peine aperçus; dans un tableau tel que la *Médée*, il est impossible de ne pas les découvrir, et c'est là, selon nous, un des grands

mérites des sujets antiques. En traitant de pareils sujets, il n'y a pas moyen d'être savant à demi; c'est pourquoi la *Médée* de M. Delacroix est tout à la fois un beau tableau et un acte de courage. Une fois résolu à peindre le nu, l'auteur ne peut manquer de conquérir par sa persévérance les qualités qui lui manquent, mais dont il sent toute la valeur. Dans ses belles compositions de l'*Agriculture* et de l'*Industrie*, il a montré qu'il comprenait, aussi bien que personne, l'importance de l'harmonie et de la pureté; dans sa *Médée* il n'est pas demeuré au-dessous du salon du Roi. L'avenir qu'il se prépare sera donc glorieux et fécond, et, pour notre part, nous souhaitons seulement que M. Delacroix traite, pendant plusieurs années, des sujets antiques.

Les *Convulsionnaires de Tanger* offrent à l'œil un ensemble de couleurs vraiment délicieux. Les murs couronnés de spectateurs, les turbans de la foule qui se presse autour des convulsionnaires, composent des masses pleines de richesse et de variété. Pourquoi faut-il que ce tableau, si excellent quand on le regarde à la distance de quelques pas, ne soutienne pas l'analyse? Le ton des murailles et des turbans demeure tel qu'il paraissait d'abord, et continue de réjouir l'œil; mais, j'ai regret à le dire, il n'y a pas dans toute cette foule une seule figure logiquement construite, capable de marcher, de se tenir debout, d'avancer la jambe ou de lever le bras. Nulle forme n'est déterminée; le front et les orbites sont confondus; ni les mains ni les jambes ne sont attachées; il y a, dans ce chaos, de quoi désespérer l'attention la plus courageuse. Cependant il est impossible de méconnaître l'énergie qui anime tous les acteurs de cette scène; mais cette énergie n'est qu'indiquée dans cette ébauche confuse. Je consens à voir

dans cette toile le programme d'une admirable composition, jamais je ne consentirai à croire que ce soit un ouvrage achevé. Tous ceux qui aiment sincèrement le talent de M. Delacroix doivent se réunir pour lui déclarer que ses *Convulsionnaires de Tanger* sont une esquisse, admirable sans doute, d'une couleur éclatante; mais ne pourront jamais passer pour un tableau. Il est fâcheux que M. Delacroix ne soit pas pour lui-même un juge plus sévère, et compromette le succès de sa *Médée* par des ébauches qui ne devraient pas sortir de son atelier; car il y a, entre la *Médée* et les *Convulsionnaires*, un abîme effrayant. Autant le contour, quoique traduit infidèlement dans quelques parties, donne de valeur et de vérité à la *Médée*; autant il semble méprisé dans les *Convulsionnaires de Tanger*. Que M. Delacroix n'oublie pas les clameurs qui ont accueilli ses premières compositions ; qu'il n'oublie pas les reproches adressés au *Massacre de Scio*, à la *Mort de Sardanapale;* car s'il perdait la mémoire de la résistance qu'il a rencontrée à ses débuts, s'il méconnaissait le sens et la loyauté de cette résistance, il serait condamné à lutter perpétuellement contre le goût public, et dans cette lutte il n'aurait pas pour lui le bon droit.

Le *Caïd marocain* ne séduit pas l'œil comme les *Convulsionnaires de Tanger*; mais soutient mieux l'épreuve de l'analyse. Le cheval du caïd est loin d'être dessiné purement, mais tous les acteurs de cette toile se distinguent par la vérité de la pantomime, et la figure de ces acteurs, sans offrir des lignes bien précises, ne choque cependant pas. Le paysage se marie heureusement au caractère de la scène ; la composition entière est pleine d'intérêt.

Toutefois, je préfère, au *Caïd marocain*, l'*Intérieur d'une cour dans laquelle des soldats ont amené des chevaux.* Là

couleur de cette petite toile est excellente, et les chevaux sont dessinés avec une remarquable finesse. Le sujet par lui-même n'est rien, ou presque rien ; mais il prend, sous le pinceau de M. Delacroix, une valeur inattendue. Chaque morceau est traité avec tant de soin, que toutes les parties de la toile appellent le regard et le contentent. Il n'y a, dans ce tableau, d'autre mérite que celui de la peinture, mais ce mérite suffit à exciter, à soutenir l'attention. Pour ceux qui aiment vraiment la peinture, la valeur de cette toile est inestimable ; car, depuis Géricault, personne, en France, n'a peint des chevaux pareils à ceux que M. Delacroix nous montre cette année.

Nous sommes sévère pour l'auteur de la *Médée*, parce qu'il nous a donné le droit de le juger sans indulgence. Après avoir rappelé, dans la décoration du salon du Roi, les qualités les plus précieuses des maîtres d'Italie, il ne doit rien faire d'inachevé. La *Médée* fait honneur aux plus beaux noms de l'école flamande, et nous commande d'analyser, désormais, les œuvres de l'auteur comme les œuvres d'un maître. Si donc M. Delacroix, dans ses moments de loisir, se plaît à peindre quelques rapides ébauches, telles que les *Convulsionnaires de Tanger*, qu'il ait la prudence de les garder secrètes, ou de les montrer, tout au plus, à quelques amis complaisants qui estimeront l'œuvre d'après l'intention. Le public le plus bienveillant ne peut témoigner à l'auteur d'une ébauche la même indulgence ; dès qu'une toile se produit au grand jour, chacun a le droit de croire que cette toile se donne pour une œuvre achevée. Or, les *Convulsionnaires de Tanger*, malgré le mérite éminent qui les distingue, ne seront jamais acceptés comme une composition définitive ; c'est pourquoi M. Delacroix a eu tort de les envoyer au Louvre. Mais, en présence de la

Médée, nous n'avons qu'un vœu à former, c'est que l'auteur soit bientôt appelé à décorer une église ou un palais, et n'ait plus que de rares loisirs. Si les grands travaux ne font pas les grands artistes, du moins ils servent à développer le germe des plus hautes qualités. Dans le salon du Roi, M. Delacroix a fait ses preuves ; espérons qu'il pourra, dans un avenir prochain, donner la mesure complète de sa puissance.

M. Ziégler a commis une erreur très-grave en essayant de représenter le prophète Daniel dans la fosse aux lions ; il est évident pour nous qu'il a choisi un sujet au-dessus de ses forces. M. Ziégler a souvent fait preuve d'un talent très-remarquable ; mais il se distingue plutôt par l'adresse que par la profondeur. Tout le monde se souvient de la cuirasse merveilleuse du *Saint George*, qui semblait défier la science du plus habile armurier ; mais les amis de la peinture sérieuse n'ont pas oublié l'*Évangéliste* du même auteur, dont l'expression était si vague, si indéfinissable, dont les chairs étaient si mal soutenues. Il nous semble que les antécédents de M. Ziégler, la nature même des succès qu'il a obtenus jusqu'ici, devaient le détourner du sujet qu'il a voulu traiter cette année. « Le Seigneur a envoyé son ange, et il a fermé la gueule des lions, parce que j'ai été trouvé innocent devant lui. » Tel est le verset que l'auteur du *Saint George* a tenté de traduire sur la toile. Or, pour traduire un pareil verset, assurément l'adresse ne suffit pas. Pour réaliser par la peinture cette ligne de Daniel, il faut un ordre de facultés que l'étude peut développer sans doute, que la persévérance peut agrandir, mais que la volonté la plus opiniâtre ne saurait susciter. Pour nous montrer Daniel dans la fosse aux lions, il ne faut pas moins que du génie, et jusqu'ici M. Ziégler n'a pas signé de son nom une

toile qui portât le sceau du génie. J'ai lieu de penser qu'il se repentira bientôt de sa témérité ; car, malgré les applaudissements prodigués à son *Daniel* par un grand nombre de spectateurs, cette toile est loin de mériter les suffrages des juges éclairés. Tous les hommes familiarisés avec les œuvres des maîtres qui ont traité les sujets bibliques se demandent quel est le sens de la composition de M. Ziégler, et sont forcés de s'avouer que cette composition est nulle et n'a pas de sens déterminé. M. Ziégler a mis sur sa toile un homme, un ange et des lions; mais l'homme n'est pas prophète, car sa figure n'a rien d'inspiré; l'ange ne protége pas Daniel, ne commande pas aux lions, et les lions sont dessinés d'après un type qui n'a rien de vivant ni de réel. De toutes les parties de cette toile, la mieux traitée est assurément la robe du prophète; quant au corps, qui devrait se laisser deviner sous cette robe, il est si vaguement indiqué que la robe semble vide. La tête n'a rien de poétique, et regarde le ciel sans exprimer la prière, la confiance ou l'extase. Les mains et les pieds sont adroitement indiqués, mais conçus d'après un type vulgaire. Les deux bras de l'ange, noyés dans la pénombre, n'ont pas de forme appréciable ; la cuisse et la jambe droite n'impriment pas à la robe de l'ange le mouvement qui seul pourrait traduire la forme vivante. Le modelé de la tête manque de solidité. Les lions n'ont de vivant que l'éclat de leurs yeux, la forme et le pelage sont également dépourvus de vérité. J'ai longtemps cherché dans quel tissu sont enveloppés ces lions, et j'ai fini par découvrir qu'ils sont vêtus de drap. Le drap, je l'avoue, est d'une belle qualité, mais ce n'est que du drap, et nous aurions voulu le pelage d'un lion. Qu'y a-t-il donc à louer dans cette composition? Est-ce la pensée même de l'œuvre? mais la pensée est absolument

nulle. Est-ce le dessin des figures? mais le dessin est loin d'être pur. Le seul mérite que je reconnaisse dans cette toile, c'est une harmonie générale, une heureuse alliance de couleurs qui plaît au premier regard, et c'est à cette harmonie qu'il faut attribuer le succès du *Daniel*. Il est impossible de deviner le sens de la composition, mais aucun ton criard ne blesse le goût des spectateurs, et cette qualité négative suffit à contenter le plus grand nombre. Il est probable que M. Ziégler sait maintenant à quoi s'en tenir sur la valeur de son *Daniel*. S'il a recueilli les voix des juges compétents, il doit comprendre combien il est loin, je ne dirai pas d'avoir traité, mais d'avoir entrevu le sujet contenu dans le verset du prophète. Son *Giotto* demi-nu, en extase devant les figures d'un manuscrit, est bien supérieur à son *Daniel*, quoiqu'il n'ait pas été salué par les mêmes applaudissements.

Je ne voudrais pas conseiller à M. Ziégler d'abandonner la peinture religieuse, car je crois que la Bible contient des programmes sans nombre, capables d'exercer les peintres les plus habiles; mais je pense qu'il ferait bien de choisir, parmi les épisodes de la tradition chrétienne, ceux qui n'exigent qu'une ingénieuse combinaison de lignes. Quant aux épisodes tels que *Daniel dans la fosse aux lions*, l'auteur du *Saint George* doit se les interdire, s'il ne veut pas se préparer une série d'échecs. Il a fait depuis sept ans de rapides et nombreux progrès, mais il ne peut s'abuser sur la nature et la portée de son talent; s'il méconnaît la limite de ses forces, il court le danger de produire une suite d'œuvres nulles, tandis que son talent bien employé, appliqué selon les conditions de sa nature, nous promet une suite de compositions élégantes et gracieuses. Nous souhaitons que M. Ziégler écoute la voix sévère de

ceux qui ont applaudi à ses débuts, et ne tente plus désormais ce qu'il ne peut accomplir. *Daniel dans la fosse aux lions* est un des sujets les plus difficiles que la tradition chrétienne offre à la peinture; bien des hommes, doués plus richement que M. Ziégler, auraient succombé sous le poids d'une pareille tâche; si l'auteur du *Saint George* n'a pu réaliser le programme qu'il s'était proposé, il n'y a dans sa défaite rien qui doive nous étonner; mais nous serions fâché qu'il ne comprît pas la moralité de sa défaite. Avec ce qu'il sait aujourd'hui, avec le goût dont il a donné tant de preuves, il peut se faire une belle place, pourvu qu'il ne prétende pas à la première.

Le *Passage du Rhin à Kehl* ne vaut pas la *Retraite de Russie*, du même auteur. A quelle cause faut-il attribuer cette évidente infériorité? Le talent de l'artiste est aujourd'hui ce qu'il était l'année dernière; les différentes parties de sa nouvelle toile n'ont pas moins de mérite que les figures de la toile précédente. Mais en peignant un épisode de la retraite de Russie, il contentait sa volonté, il traitait un sujet librement choisi, tandis qu'il a dû, cette année, se soumettre à un programme sans avoir été consulté. M. Charlet a commencé très-tard la pratique de la peinture proprement dite; il a prodigué sa verve et sa finesse dans un grand nombre de dessins, avant d'aborder le maniement du pinceau; aussi est-il facile de reconnaître dans le *Passage du Rhin*, comme dans la *Retraite de Russie*, plusieurs figures qui trahissent l'inexpérience et la gaucherie. Mais dans la *Retraite de Russie*, M. Charlet avait ses coudées franches; s'il n'était pas sûr de son pinceau, il était sûr de ses personnages; malgré les tons gris et bleus qu'il ne pouvait éviter, et qui sont un des caractères distinctifs de ses aquarelles, il avait réussi à captiver l'attention, à émouvoir.

Il était maître des acteurs qu'il mettait en scène, et l'œil parcourait, sans se lasser, les lignes de l'armée en retraite. Cette année il s'est représenté avec les mêmes qualités, c'est-à-dire avec la même inexpérience, et la même habileté dans l'invention des physionomies ; mais il n'était pas sur son terrain, et son œuvre, qui se recommande par un mérite réel, attire à peine l'attention. Plusieurs figures du premier plan se distinguent par la vérité de la pantomime, et, malgré la gaucherie du pinceau, produisent un bon effet, pourvu que le spectateur consente à s'éloigner de quelques pas. Les fonds sont traités habilement, du moins quant aux lignes, car la couleur n'a rien qui plaise. Il y a, dans ce tableau, une simplicité grave que nous aimons à louer ; mais nous devons avouer que toutes les parties de la composition excitent à peu près le même intérêt. Chaque groupe pris en lui-même est vrai ; quoique les têtes et les mains soient modelées tantôt avec lourdeur, tantôt avec mollesse, cependant les personnages du premier plan offrent un ensemble satisfaisant, mais l'œil ne sait où trouver le centre de la composition. Ce défaut est bien rare dans les dessins de M. Charlet ; mais dans ses dessins, comme dans la *Retraite de Russie*, l'auteur ne met en scène que des acteurs de son choix, qu'il connaît depuis longtemps, et il arrive sans effort à l'unité. Puisqu'il paraît décidé à pratiquer la peinture, s'il veut conserver la popularité qu'il a si légitimement acquise, il fera bien de ne traiter désormais que des sujets librement choisis ; n'ayant plus à lutter qu'avec la partie matérielle de la peinture, il arrivera, en peu d'années, à réaliser sur la toile ce qu'il réalise depuis longtemps sur le papier ; il joindra l'unité à la vérité.

M. Granet a essayé de traduire une scène du quatrième acte d'*Hernani*. Il a choisi le moment où Charles-Quint

donne à son rival l'ordre de la Toison d'or et la main de dona Sol. Le sujet semble se prêter naturellement à la peinture, et pourtant M. Granet a échoué. Pourquoi? C'est parce qu'il a méconnu les limites de son talent. Jusqu'ici, on le sait, M. Granet s'est plutôt distingué par la distribution de la lumière sur les murailles que par le dessin des figures. Or, dans le quatrième acte d'*Hernani*, et surtout dans la scène que M. Granet a choisie, les figures sont nombreuses, et le nombre de ces figures était pour le peintre un obstacle insurmontable. Les trois personnages principaux, Charles-Quint, Hernani et dona Sol, sont d'une incorrection qui frappe les yeux les moins clairvoyants; quant aux autres personnages, ils sont à l'état d'ébauche. Supprimez les figures, et vous aurez un tableau inférieur, sans doute, aux meilleures toiles de M. Granet, mais remarquable cependant par la solidité des murailles, par l'étendue et la perspective. Pour M. Granet, cette composition est un véritable échec; pour un peintre qui n'aurait pas signé la *Mort de Nicolas Poussin*, ce serait encore un ouvrage très-digne d'attention.

La *Visite pastorale dans le couvent des religieuses de Saint-Dominique et Sisto, à Rome*, vaut mieux que le tableau précédent, et cette différence tient précisément à ce que les figures ont peu d'importance dans cette seconde toile. Les têtes sont loin d'être dessinées d'une façon satisfaisante; mais la lumière est si habilement distribuée, il y a tant d'air et de jour sous les voûtes du couvent, que l'attention est captivée par le spectacle de ces pierres immobiles, et que les têtes, bien qu'inachevées, choquent à peine le goût le plus sévère. Tout en regrettant les qualités absentes, nous croyons que la *Visite pastorale* sera comptée parmi les bons ouvrages de M. Granet.

Abeilard s'éloignant de ses religieux pour lire une lettre d'Héloïse mérite une partie des reproches que nous avons adressés au quatrième acte d'*Hernani*. Toute la partie morte de ce tableau est merveilleusement composée. Les gerbes de lumière qui éclairent le côté gauche de la toile sont d'une vérité saisissante. Les plantes qui servent à la décoration de la salle, quoique d'une couleur un peu trop crue peut-être, sont d'un très-bon effet. Mais le dessin des religieux est à peine indiqué; la tête d'Abeilard n'a aucune forme déterminée, et cette faute est sans excuse. Ici les figures ne peuvent être jugées comme celles de la *Visite pastorale*, car le nom d'Abeilard est assez populaire pour réveiller des souvenirs précis chez la plupart des spectateurs; or ces souvenirs, loin de disposer à l'indulgence, commandent la sévérité. Il n'est pas permis de dire que la tête d'Abeilard est mal dessinée; pour être vrai, il faut déclarer que le peintre ne paraît pas même avoir tenté de la dessiner. Il faudrait donc supprimer les figures de ce tableau, pour que l'effet de la partie morte ne fût pas troublé. Mais une pareille élimination n'irait pas à moins qu'à supprimer le sujet même, et pourtant tel est le vœu qui se présente à l'esprit le plus bienveillant, en présence de cette toile. M. Granet fait admirablement ce qu'il sait faire; pourquoi ne s'abstient-il pas de toutes les parties qu'il ignore?

Van Dyck à Londres, de M. Camille Roqueplan, est assurément une des meilleures compositions de l'auteur. Les meubles et les étoffes de cette toile sont d'une couleur charmante, et cette couleur a presque toujours le mérite de la vérité. Les détails les plus fins de la sculpture sont rendus avec une grâce et une abondance qui révèlent une adresse consommée. Les convives assis à la table de Van-Dyck sont plutôt touchés que rendus; mais ils sont bien

placés, et nous aurions tort de les juger avec une sévérité absolue, car ils sont d'un très-bon effet. Quant aux musiciens qui occupent le premier plan, on peut les blâmer sans injustice. J'accepte volontiers celui qui tient l'archet, mais les deux femmes sont dessinées lourdement, et plutôt enluminées que peintes. Les joues et les lèvres sont encadrées dans un filet d'encre. Cependant, malgré ces défauts, qui sont graves sans doute, l'ensemble de la composition ne peut manquer de plaire aux juges les plus difficiles.

Quant à *Madeleine dans le désert*, je ne crois pas qu'il soit permis de la louer. Il y a certainement dans cette petite toile des tons pleins de finesse; mais, à parler franchement, qu'est ce que la Madeleine de M. Roqueplan? Une grisette qui se déshabille. Il n'y a sur ce visage ni larmes ni repentir; rien dans cette jeune fille demi-nue ne rappelle la pécheresse convertie. Si le spectateur consent à oublier le sujet de la composition, pour étudier exclusivement la valeur de la figure, il ne peut approuver la manière dont M. Roqueplan a modelé le visage, les épaules et la gorge de Madeleine; car toutes ces parties sont dessinées avec gaucherie, et manquent à la fois de grâce et de précision. Madeleine pénitente n'est pas un sujet qui convienne à M. Roqueplan; l'imitateur ingénieux de Watteau doit s'interdire l'expression des idées graves, et se renfermer dans la peinture de la vie familière. Il excelle à reproduire les étoffes et les meubles; quoique doué d'une originalité assurément très-contestable, il a su, cependant, se faire une place à part dans l'école française. Par le nombre et la variété des modèles qu'il imite, par la fraîcheur qui caractérise toutes ses compositions personnelles ou empruntées, il s'est concilié de précieux suffrages. Pourquoi va-t-il s'aventurer dans les sujets historiques et bibliques? En pei-

gnant une *Scène de la Saint-Barthélemy*, il y a quelques années, il avait mécontenté les plus fervents admirateurs de son talent; nous ne croyons pas que *Madeleine pénitente* obtienne grâce, devant ceux même qui louent sans restriction *Van Dyck à Londres*. Que M. Roqueplan reconnaisse sa méprise et qu'il ne sorte plus de la vie familière.

Encouragé par le succès du *Décaméron*, M. François Winterhalter a tenté, cette année, la grande peinture. Jusqu'à présent il n'avait pas osé traiter la figure humaine dans les proportions de la nature; il a cru qu'il en savait assez pour risquer une épreuve décisive; aujourd'hui, sans doute, il comprend qu'il lui reste encore bien des études à faire, avant de dessiner purement. La *Jeune fille de l'Ariccia* est pleine de grâce et d'élégance, et vaut mieux, selon moi, que toutes les figures du *Décaméron*. Les étoffes ont de la souplesse et de l'éclat, mais les bras et les mains sont sculptés en bois, et sculptés d'une façon très-incomplète. La tête ne manque pas de finesse, mais les plans du visage sont à peine modelés. Le ton des cheveux est nacré au lieu d'être argenté; l'attitude générale est bonne, mais la forme des membres ne se laisse pas deviner assez clairement, sous les plis de l'étoffe. Le tableau plaît, mais ne contente pas. Toutefois, c'est pour M. Winterhalter un progrès évident, surtout quant à la couleur: Dans le *Far niente*, il avait prodigué le jaune; dans le *Décaméron*, le jaune et le bleu; dans la *Jeune fille de l'Ariccia*, il a su choisir et marier des tons harmonieux. Mais en peignant une figure grande comme nature, il a mis à nu toute l'insuffisance de ses études; il a montré combien il est loin de savoir attacher et modeler une main. Si, comme nous l'espérons, il désire sincèrement se montrer digne de la renommée que la foule

lui a faite, il complétera son talent par des études persévérantes.

La *Cour du palais des doges, à Venise*, de M. Jules Joyant, est un ouvrage peint avec une rare solidité. Jusqu'ici l'auteur, en traitant les mêmes sujets que Bonington et Canaletti, n'avait su atteindre ni l'éclat du premier, ni la précision du second; cette année, nous devons le dire, il a lutté glorieusement avec Canaletti. La cour du palais ducal est traitée avec une pureté, une assurance qui ferait honneur aux maîtres les plus habiles. La valeur de ce tableau ne dépend pas uniquement de la perspective, comme celle des précédents ouvrages de l'auteur; les détails de sculpture sont rendus avec la même finesse, la même vérité que les lignes générales de l'architecture. Le marbre est solide, les piliers sont debout, et les figures taillées dans le marbre sont éclairées par une lumière abondante. Quant aux figures placées dans la cour, elles ne sont pas dessinées très-purement, mais elles concourent avec bonheur à l'effet général, et sous ce rapport elles méritent d'être louées. Peut-être M. Joyant fera-t-il bien, dans ses prochaines compositions, d'abandonner la littéralité qu'il paraît s'être proposée jusqu'ici, pour se préoccuper plus vivement de l'effet pittoresque. Sûr de lui-même, transcrivant ce qu'il voit avec une exactitude irréprochable, il comprendra la nécessité de ne pas accorder la même importance à toutes les parties d'un édifice, et d'en sacrifier quelques-unes pour mieux faire valoir les autres. Quant à l'exécution, il n'a plus rien à souhaiter; c'est vers la composition qu'il doit maintenant diriger toutes ses facultés. Or il n'y a pas de composition sans sacrifice.

II

PORTRAITS.

Nous n'avons, cette année, aucun portrait de M. Champmartin. L'absence de ce peintre habile est fort à regretter; car, malgré les défauts qu'une critique bienveillante s'est souvent vue forcée de lui reprocher, M. Champmartin est aujourd'hui le seul peintre de portraits qui donne à ses modèles de l'élégance et de la grâce. S'il ne traite pas avec un soin égal toutes les parties de la tâche qu'il a choisie, s'il lui arrive d'éluder les difficultés qu'il rencontre, au lieu de les vaincre, du moins il imprime à chacun de ses ouvrages le sceau du bon goût, et les portraits qu'il signe de son nom ne laisseraient rien à désirer, s'il consentait à rendre les détails qu'il omet volontairement. Personne, jusqu'ici, ne s'est présenté pour le remplacer, et nous serions fâché qu'il renonçât au genre de peinture qui lui a valu, depuis quelques années, de si brillants et de si légitimes succès. Espérons qu'il reparaîtra au Louvre l'année prochaine, avec une série de portraits dignes de la réputation qu'il s'est acquise.

Le portrait de M. L***, par M. Jeanron, est assurément un des meilleurs ouvrages exposés cette année. La tête regarde bien, et les chairs sont d'une belle couleur. Peut-être faut-il reprocher à l'auteur d'avoir sacrifié, presque entièrement, le fond et les étoffes au désir de mettre la tête en relief. Le principe est excellent, sans doute, mais nous croyons qu'en cette occasion il eût été bon de l'appli-

quer moins rigoureusement. Toutefois, ce portrait, comparé aux premiers débuts de M. Jeanron, qui remontent à l'année 1831, marque un progrès évident. La couleur est bonne ; le dessin, sans être irréprochable, est cependant très-satisfaisant ; il ne manque à ce portrait qu'un peu plus de solidité.

Le portrait de M. de Belleyme, par Henry Scheffer, est loin, à notre avis, de valoir le portrait de M. Arago. Nous n'avons rien dit du *Prêche protestant après la révocation de l'édit de Nantes;* car cette composition, dont toutes les figures sont faites avec un soin remarquable, ne présente pas un sens bien clair, et rappelle d'ailleurs, en maint endroit, tantôt le carton, tantôt la porcelaine. Mais nous devons qualifier sévèrement le portrait de M. de Belleyme, car pour le peintre qui a signé le portrait de M. Arago, le portrait de M. de Belleyme est, évidemment, un pas en arrière. J'ai entendu vanter la ressemblance, et je ne puis ni la nier ni l'affirmer ; mais au-dessus de cette question, qui n'intéresse que la famille et les amis du modèle, il y a une question plus haute, celle de la peinture. Or les plans de la tête sont très-confusément indiqués, et les yeux sont recouverts d'une couche savonneuse que rien ne justifie.

Les deux portraits envoyés par M. F. Winterhalter donnent lieu aux mêmes réflexions que la *Jeune fille de l'Ariccia.* Même charme de couleur, même insuffisance de dessin. Le portrait de M. le prince de Wagram ne manque pas de réalité. La tête de l'enfant placé sur le genou du prince se recommande par sa fraîcheur ; mais le buste de la figure principale est plein de roideur, et donne à la toilette entière un caractère d'immobilité. Cependant cet ouvrage mérite de grands éloges, et si M. Winterhalter exécute seulement une douzaine de portraits tels que celui du

prince de Wagram, il ne peut manquer d'acquérir bientôt les qualités destinées à compléter son talent. Le portrait de madame D. d'A. réunit plus de suffrages que celui du prince de Wagram, et cependant il offre des défauts très-graves. La tête de la figure principale est pleine de jeunesse et de grâce, l'enfant est bien posé et la santé éclate sur ses joues ; il y a là, sans doute, de quoi justifier les éloges accordés à ce portrait ; mais il n'est pas permis de passer sous silence l'incorrection avec laquelle M. Winterhalter a traité les membres couverts par l'étoffe. De la hanche au genou l'intervalle est immense, et l'attention la plus bienveillante ne peut découvrir, dans cet intervalle, aucune forme déterminée. L'étoffe est peinte avec une rare habileté, mais il est impossible de deviner ce qu'elle recouvre. Or cette faute est, selon nous, une des plus graves que puisse commettre un peintre. Il ne suffit certainement pas, pour contenter le goût et le bon sens, de prodiguer les reflets sur le satin d'une robe ; il faut que cette robe traduise le corps vivant qu'elle recouvre, il faut qu'elle dessine, pour la pensée, ce que l'œil n'aperçoit pas. M. Winterhalter ne peut ignorer l'importance de cette condition ; il ne peut ignorer la nécessité de montrer le nu sous l'étoffe, ou du moins d'indiquer les lignes générales de la forme humaine. S'il n'a pas obéi à cette nécessité, c'est qu'il ne possède pas complétement encore l'art du dessin. En peignant le *Far niente* et le *Décaméron*, il ne pouvait apprendre à modeler sévèrement toutes les parties de la forme humaine ; la peinture de portraits, en l'éclairant, de jour en jour, sur l'insuffisance de son savoir, lui montrera combien il est loin encore du but vers lequel doit tendre tout artiste sérieux. C'est pourquoi nous lui conseillons de pratiquer, pendant quelques années, la peinture de

portraits, car il trouvera, dans cette lutte avec la réalité, des leçons précieuses que la pratique de l'invention ne pourra jamais lui donner. Mais qu'il se défie des éloges complaisants qui ont accueilli ses premiers débuts, qu'il écoute attentivement les voix qui le gourmandent. S'il croyait mériter, dès à présent, les couronnes qui lui ont été décernées, s'il se prenait pour le successeur de Léopold Robert, loin d'atteindre la sévère beauté des *Moissonneurs*, il courrait le danger de ne jamais s'élever au-dessus de l'afféterie du *Décaméron*.

C'est avec regret que nous voyons M. Court s'obstiner dans la mignardise; il semblait qu'après la *Bouquetière*, si légitimement et si unanimement réprouvée, il dût renoncer à ce genre de composition; cette année, cependant, il nous a donné une *Rosea dea* moderne, plus ridicule encore que sa *Bouquetière*. Il est impossible d'imaginer quelque chose de plus niais, de plus maniéré que cette *Rosea dea*. Les chairs sont d'une blancheur mate et inanimée, les hanches et la gorge sont modelées en stuc; les bras et les mains sont dessinés d'après un type qui ne se rencontre nulle part. Nous désirons que M. Court recueille les voix et se tienne pour averti. Des six portraits qu'il a envoyés au Louvre, un seul mérite d'être loué, c'est celui de M. Fontaine. Quant à ses portraits de femmes, ils sont d'une incorrection inexplicable chez M. Court; car l'auteur du *Déluge* et de la *Mort de César* a fait preuve de savoir. La couleur des têtes ne vaut pas mieux que le dessin: c'est un mélange de gris et de bleu qui peut sans doute se rencontrer dans la nature, mais qui ne présente certainement rien de pittoresque. Le portrait de M. Fontaine est le seul qui révèle, chez M. Court, l'intention et la faculté de reproduire le modèle en l'agrandissant. La tête de ce portrait

se divise en plans nettement ordonnés. Le front, les orbites et les pommettes sont indiqués avec une assurance qui fait le plus grand honneur à M. Court. Les yeux et la bouche expriment clairement l'obstination, qui caractérise en effet le modèle. L'architecte qui n'a pas craint, malgré les remontrances unanimes de tous les hommes sensés, de balafrer l'œuvre élégante de Philibert Delorme, offre, à coup sûr, un des types les plus complets de l'entêtement ; ce type, M. Court a su le reproduire avec finesse, avec élégance, et cependant il est demeuré fidèle à la vérité. Car M. Fontaine, tel qu'il nous l'a montré, exprime l'entêtement plutôt que la volonté ; il est évident que dans cette tête l'énergie domine l'intelligence. M. Court, en peignant M. Fontaine, a fait un véritable portrait historique. Les mains sont traitées avec soin et rendues avec vérité. L'attitude de la figure s'accorde bien avec l'expression de la physionomie, et imprime à la composition le caractère de l'unité. C'est donc là un bon ouvrage. Nous souhaitons que M. Court renonce aux grâces mignardes de ses bouquetières et de ses odalisques, et nous donne, l'année prochaine quelques portraits pareils à celui de M. Fontaine. On pourrait peut-être désirer plus d'éclat dans la couleur, mais il est impossible de ne pas approuver, de ne pas louer la finesse avec laquelle le peintre a modelé les plans du visage et des mains. Il a surmonté heureusement les plus grandes difficultés de sa tâche ; il a résolu par l'étude tous les problèmes que l'étude peut résoudre. Quant à la richesse de la couleur, ce n'est pas à l'étude qu'il faut la demander, et M. Court fera bien de ne pas forcer sa nature : il n'est pas, il ne sera jamais coloriste; qu'il se contente de dessiner purement, et sa part sera encore assez belle.

Il est malheureusement vrai que le succès de M. Dubufe

grandit d'année en année. Le talent du peintre est demeuré ce qu'il était, vulgaire, trivial; mais l'engouement de la foule s'accroît chaque jour, et, pour peu que cet engouement dure encore quelques années, je ne désespère pas d'entendre M. Dubufe proclamé supérieur à Titien, à Raphaël. L'aristocratie et la finance s'inscrivent chez M. Dubufe, avec un empressement qui serait inexplicable, s'il n'était pas démontré, depuis longtemps, que l'imitation rend raison du plus grand nombre des actions humaines. Interpellées sur le talent du peintre qu'elles ont adopté, qu'elles prônent, les femmes qui prient, avec instances, M. Dubufe de vouloir bien faire leur portrait, avoueraient qu'elles n'ont jamais songé à le juger. Elles l'admirent parce qu'il est admiré, elles le vantent parce qu'il est vanté; mais elles ne pensent pas à discuter la valeur de ses titres. Il est à la mode, et ce mot répond à tout. Mais si la foule ne se lasse pas d'admirer, de vanter M. Dubufe, la critique ne doit pas se lasser de répéter que M. Dubufe n'a rien à démêler avec la peinture. Il donne à tous ses modèles un caractère uniforme et vulgaire. Toutes les femmes, sous son pinceau, perdent leur grâce, leur jeunesse, leur intelligence; leur tête s'élargit, leurs yeux se gonflent et ne regardent plus. Et pourtant M. Dubufe ne peut satisfaire aux demandes qui lui sont adressées de toutes parts. Contester un fait aussi notoire serait une véritable folie : aussi n'hésitons-nous pas à enregistrer la popularité de M. Dubufe; mais nous espérons que cette popularité sera bientôt estimée à sa valeur; nous espérons que l'engouement fera bientôt place à la clairvoyance, et que M. Dubufe, après avoir joui pendant quinze ans d'une réputation usurpée, sera compté parmi les peintres d'enseignes. En attendant le jour de la justice, notre devoir est d'insister sur l'igno-

rance, sur la gaucherie de M. Dubufe. Pour que notre avis
devienne l'avis du plus grand nombre, nous ne demandons
qu'une seule chose, c'est que les promeneurs du Louvre
consentent à regarder attentivement, à étudier les portraits
de M. Dubufe : l'évidence, nous n'en doutons pas, imposera
silence à l'engouement, et assignera bientôt à M. Dubufe
le rang qui lui appartient.

Entre les huit portraits qu'il a exposés cette année, il en
est trois qui peuvent servir à démontrer ce que nous avan-
çons : celui de madame la maréchale marquise de G***, et
ceux de mesdemoiselles C. et V. de Saint-A***. Celui de
madame de G*** ressemble à une poupée, et je dois ajouter
à une poupée très-mal faite, car le buste n'a aucune forme
déterminée. Il n'y a, sur cette toile, que du satin appliqué
sur une chose qui n'a pas de nom. Malgré la tête qui
occupe le milieu de la toile, je ne puis consentir à croire
que la robe enveloppe un corps vivant. M. Dubufe nous a
montré une poupée informe et rien de plus. Les demoi-
selles de Saint-A*** offraient, dit-on, à M. Dubufe des
modèles charmants, pleins de finesse et d'élégance, et
sont devenues, sous son pinceau, quelque chose de singu-
lier, qui ne pourrait ni voir, ni parler, ni respirer, ni mar-
cher. L'une, celle qui est placée à la droite du spectateur,
a toute la joue, toute l'épaule et tout le bras gauche bar-
bouillés d'encre, si bien que toute cette partie de la figure
n'a pas de contour appréciable. La tête et la poitrine
donnent l'idée d'un spectre diaphane. Il ne fallait pas
moins que M. Dubufe pour faire, d'une jeune fille élégante
et gracieuse, une héroïne de mélodrame. Celle des deux
demoiselles Saint-A*** qui est placée à la gauche du spec-
tateur a été traitée avec plus d'indulgence que sa sœur.
Aucune de ses joues n'est barbouillée d'encre ; la tête, la

poitrine et les bras sont en pleine lumière. Aussi est-il facile d'apercevoir combien M. Dubufe est demeuré loin de la vérité. Ni le front ni les tempes ne sont modelés; tout l'espace qui sépare la paupière supérieure de la ligne des sourcils est gonflé; les yeux ne regardent pas. Les épaules et la poitrine ne forment qu'un seul et même plan. Quant aux bras et aux mains, je ne connais aucune expression qui puisse les caractériser. Depuis l'épaule jusqu'au poignet, l'œil n'aperçoit qu'une masse ronde incapable d'exécuter aucun mouvement. Les doigts n'ont pas de phalange, et seraient fort embarrassés s'il leur fallait cueillir une fleur, ou compter les perles d'un collier. Pour juger toute la médiocrité, toute la nullité des portraits de mesdemoiselles de Saint-A***, il n'est pas nécessaire d'être familiarisé avec les œuvres de Titien, de Rubens et de Van Dyck; il suffit de jeter les yeux sur les femmes que nous rencontrons chaque jour. Puisque tous les éléments dont la réunion constitue la figure humaine ont été traités par M. Dubufe avec une ignorance complète, avec un mépris absolu, comment serait-il permis de croire que le peintre des *Souvenirs* et des *Regrets*, de l'*Alsacienne* et de la *Mésange*, mérite d'être compté parmi les artistes éminents? Comment le même homme qui ne sait dessiner ni un œil ni une main, passerait-il pour savoir dessiner une figure? Tant qu'il s'agit de la réalité, tous les spectateurs, éclairés ou ignorants, ont le droit d'énoncer leur avis et sont compétents. Or, il est impossible de comparer la réalité aux portraits de M. Dubufe, sans découvrir l'intervalle immense qui sépare la réalité de ces portraits. Tous les spectateurs ont donc le droit de se prononcer sur le mérite de ces portraits, et d'affirmer que M. Dubufe ne copie pas ce qu'il voit, ou voit mal ce qu'il prétend copier.

Pour formuler un tel avis, nul n'a besoin de consulter les galeries de Rome et de Florence ; le plus vulgaire bon sens suffit à mesurer, à constater l'ignorance de M. Dubufe. Quant à la couleur de ses portraits, elle n'a rien de fin ni d'éclatant; mais il faut reconnaître qu'elle n'a rien non plus de criard, ni de singulier, et ce mérite négatif entre pour quelque chose dans les succès de M. Dubufe. Comme coloriste, comme dessinateur, il a droit au même rang. Mais s'il mécontente la raison, il ne blesse pas l'œil, et la foule lui tient compte des défauts qu'il n'a pas, comme elle le remercierait des qualités qui lui manquent.

Tout le talent de M. Dubufe semble se résumer dans la peinture des étoffes. Dans le portrait de Louis-Philippe, il avait engagé une lutte courageuse contre les métiers de Louviers ; il n'avait oublié qu'une seule chose, c'était de décatir le drap dans lequel il avait taillé l'habit du roi ; mais les mains et la tête de ce portrait, si ridiculement admiré, ne pouvaient résister à l'analyse la plus superficielle. Cette année encore, le velours et le satin sont traités par M. Dubufe avec plus de soin que la partie vivante de ses portraits. C'est là, sans doute, un mérite bien misérable, bien digne de pitié; mais M. Dubufe connaît de longue main toute la puérilité du goût public; il sait que, parmi les promeneurs du Louvre, il en est bien peu qui se donnent la peine d'étudier sérieusement chaque tableau avant de le juger, et tous les ans il recueille une ample moisson d'éloges, pour la fidélité avec laquelle il rend le velours et le satin. Quelques spectateurs plus éclairés, plus attentifs, protestent contre l'engouement général, et ne balancent pas à exprimer la répugnance que leur inspire la peinture de M. Dubufe. Mais, jusqu'ici, nous sommes forcé de l'avouer, cette protestation énergique et persévérante a rencontré

dans la foule une vive résistance, et passe auprès de la bourgeoisie, qui prétend juger la peinture sans l'étudier, pour un caprice, pour une boutade, pour un paradoxe. Toutefois, nous le répétons avec une entière conviction, la résistance de la foule ne doit pas décourager les spectateurs éclairés. Quoique l'opinion publique soit encore loin de se montrer équitable envers M. Dubufe, quoique les femmes oisives tiennent à honneur d'être peintes par lui, et n'aperçoivent pas le sceau de trivialité qu'il imprime à toutes les physionomies; quoiqu'elles livrent à son pinceau ignorant, avec une générosité vraiment exemplaire, les têtes les plus jeunes et les plus belles, le devoir de la critique, le devoir de tous ceux qui attachent quelque importance au salut des idées vraies, est de proclamer, chaque année, que M. Dubufe ne connaît pas les premiers éléments de la peinture; qu'il ne sait ni arrêter le contour d'une tête, ni indiquer les plans du visage, ni modeler une main; qu'il n'y a pas, dans ses portraits, un seul morceau qui résiste à l'analyse. Si petit que soit le nombre des convertis, la prédication n'est cependant pas demeurée sans résultat. Depuis sept ans, les *Souvenirs* et les *Regrets*, qui partageaient, avec les Nouvelles de Florian et les Contes moraux de Marmontel, l'enthousiasme du Marais et de la rue Saint-Denis, ont perdu plus d'un admirateur. Prenons donc patience, et n'oublions pas que les vérités les plus vraies ont à subir de nombreux démentis, avant d'être définitivement acceptées. Espérons que, dans un avenir prochain, M. Dubufe sera traité avec le dédain qu'il mérite.

Il est fort à regretter que les artistes éminents négligent généralement la peinture de portrait; car ce genre de peinture serait pour eux une étude féconde dont ils recueilleraient les fruits, en traitant des sujets historiques. Il est

vrai que les préjugés répandus dans la foule ne sont pas de nature à encourager les artistes éminents. La plupart des femmes qui font faire leur portrait croient que toutes les conditions du genre se réduisent à la ressemblance; elles n'aperçoivent rien au delà de la réalité. Copier littéralement son modèle, tel est à leurs yeux le but unique, le but suprême que doit se proposer le peintre de portraits. Or, une pareille tâche n'a rien de séduisant, pour un homme qui sent en lui-même la faculté d'accomplir une œuvre plus difficile. Mais c'est aux peintres qu'il appartient de commencer, de poursuivre et d'achever l'éducation de la foule. La critique la plus courageuse ne suffira jamais à établir, à démontrer les véritables conditions de la peinture de portrait. Pour que la foule consente à reconnaître qu'elle s'est trompée, pour qu'elle avoue son ignorance et se mette à chercher, dans un portrait, autre chose que la réalité, il faut qu'elle ait sous les yeux des preuves vivantes, qui ne laissent au doute ni répit ni refuge. Le jour où nous verrons au Louvre des portraits empreints d'une vérité savante, supérieurs à la réalité, quoique dessinés avec une fidélité scrupuleuse, la foule sera forcée d'ouvrir les yeux; elle comprendra que la peinture de portraits, loin d'être un genre secondaire, exige la réunion des plus belles facultés.

Quoique la théorie du portrait ait souvent été exposée avec de nombreux développements, cependant elle a besoin de reparaître chaque jour dans la discussion pour se populariser. Il n'est pas vrai, quoique plusieurs milliers de voix s'obstinent à le répéter, il n'est pas vrai que toute la tâche du peintre qui entreprend un portrait se réduise à copier littéralement son modèle; car un portrait conçu d'après cette unique donnée sera toujours fort au-dessous

de la réalité. Il n'est pas au pouvoir du pinceau le plus habile de reproduire la nature, et voilà précisément pourquoi l'art doit se proposer, et se propose en effet, autre chose que la reproduction de la nature. Vouloir lutter avec la réalité, tenter de traduire sur la toile tous les éléments visibles qui viennent se peindre au fond de l'œil, c'est commencer une tâche insensée, irréalisable, c'est méconnaître la nature et la limite des moyens dont l'art peut disposer. Titien, Rubens, Van Dyck, Joshua Reynolds, Thomas Lawrence se proposaient autre chose que la réalité, et c'est en traduisant, sur la toile, l'esprit plutôt que la lettre de leurs modèles, qu'ils ont conquis l'admiration de leurs contemporains et de la postérité. Il n'y a pas un de ces maîtres illustres qui ait méconnu la nécessité d'interpréter la nature, pour la reproduire fidèlement. Aucun d'eux n'a cru qu'il fût possible de copier, littéralement, tout ce qui frappe les yeux; aucun d'eux n'a tenté de lutter avec la réalité. Ils étudiaient longtemps leurs modèles avant de se mettre à l'œuvre : car ils savaient que la tête la plus expressive, la plus belle, n'est pas, à toute heure, douée de la même expression, de la même beauté; ils s'attachaient donc à saisir, à graver dans leur mémoire l'heure de l'expression la plus claire, de la beauté la plus complète. Mais, une fois sûrs de l'avoir saisie, ils renonçaient volontairement à tous les éléments de la réalité qui ne concouraient pas directement à la manifestation de l'idée qu'ils avaient surprise. Ils sacrifiaient les parties inutiles pour ne s'attacher qu'aux parties importantes, et trouvaient moyen de concilier l'invention et la fidélité.

En formulant ici les conditions de la peinture de portrait, nous croyons sincèrement remplir un devoir. Dès que les artistes éminents auront pris en main la cause que

nous soutenons, dès qu'ils auront traduit en œuvres vivantes les vérités abstraites que nous énonçons, la foule reconnaîtra que la peinture de portrait, loin de pouvoir se passer du secours de l'imagination, exige le complet développement de toutes les facultés poétiques. Il y a tel portrait de Van Dyck dont toutes les parties, depuis la tête jusqu'à l'étoffe, sont combinées avec une sagacité qui suffirait à concevoir la plus grande scène historique. Qui oserait, en présence du portrait de Charles I^{er}, contester le mérite poétique de Van Dyck? Certes il y a dans ce tableau autre chose que la réalité. C'est en combinant l'étude attentive des maîtres illustres et l'analyse patiente de la nature, que les peintres de portraits parviendront à se concilier l'admiration. S'ils persévèrent dans la reproduction exclusive de la réalité, ils réussiront tout au plus à obtenir la reconnaissance des familles. Or, sans contester la valeur de cette dernière récompense, nous croyons qu'elle ne signifie rien dans la question que nous traitons. Un an d'études suffit souvent pour saisir la ressemblance, dix ans ne suffisent pas toujours pour faire un bon portrait. L'admiration ignorante qui salue, chaque année, les toiles de M. Dubufe peut blesser la fierté des artistes sérieux qui sentent leur valeur personnelle, et qui mesurent la nullité profonde du peintre à la mode; mais cette admiration, si injuste qu'elle soit, n'excuse pas leur dédain pour la peinture de portrait. Tant qu'ils s'abstiendront de paraître sur ce terrain, M. Dubufe régnera; dès qu'ils voudront le détrôner, ils le détrôneront, et la foule battra des mains. C'est une œuvre de justice que nous appelons de tous nos vœux.

III

MM. Paul Huet, Cabat, Corot, Marilhat, Jadin, Brascassat, Flers, Chacaton.

Les trois ouvrages envoyés cette année au Louvre par M. Paul Huet ont droit à une égale attention. Chacune de ces toiles, en effet, se distingue par un mérite particulier ; la signification et le style de ces trois compositions sont de telle nature, qu'il est impossible de ne pas trouver plaisir à les étudier. A notre avis, M. Paul Huet a fait depuis dix ans d'immenses progrès ; il a gardé la richesse et la variété de coloris qui lui avaient concilié, dès ses premiers débuts, les plus précieux suffrages, et en même temps il s'est efforcé d'écrire de plus en plus clairement le sens de chacune de ses compositions. Tout en développant avec un soin assidu ses facultés poétiques, il ne s'est pas cru dispensé de poursuivre la précision qui manquait à ses premiers ouvrages. S'il n'a pas encore pleinement réalisé son dessein, nous sommes du moins assuré que le courage ne lui manquera pas, et qu'il touchera très-prochainement le but qu'il se propose.

Le Coup de vent, souvenir d'Auvergne, offre un ensemble de lignes très-habilement ordonnées. La gorge qui occupe le centre du tableau étonne et charme par sa profondeur. Le ciel est d'une bonne couleur et s'accorde bien avec le ton général du paysage. Les terrains, et les arbres qui occupent le premier plan, sont d'une pâte solide et d'une remarquable vérité. Cependant M. Paul Huet nous a

souvent montré des toiles qui plaisaient plus généralement, quoique moins savantes. Que manque-t-il donc au *Souvenir d'Auvergne?* Chaque morceau pris en lui-même est plein de qualités excellentes ; l'ordonnance est bonne ; le ton des arbres est plein de finesse ; et pourtant ce tableau ne captive pas l'attention, quoiqu'il soutienne glorieusement l'épreuve de l'analyse. Il ne faut pas avoir étudié un grand nombre de toiles, pour découvrir que le *Souvenir d'Auvergne* n'a pas été peint d'une seule haleine. Or cette explication, toute matérielle, mérite d'être pesée sérieusement. Il n'est pas douteux, pour nous, que ce tableau produirait un effet très-supérieur à celui qu'il produit, si le peintre n'eût quitté la toile qu'après l'avoir achevée. Il peut être bon d'oublier pendant quelques jours une œuvre commencée, mais il faut renfermer cet oubli dans de justes limites, autrement on court le danger d'ôter à cette œuvre l'unité de pâte et de couleur, qui concourent si puissamment à l'intérêt de la peinture.

Je préfère, au *Souvenir d'Auvergne*, une *Vue prise à Compiègne*. La couleur et la pâte de ce dernier tableau ne sont pas meilleures que dans le tableau précédent, mais la pâte est partout la même. On sent que le peintre n'a quitté la toile qu'après l'avoir achevée, qu'il a traité d'une haleine toutes les parties si variées de cette belle composition. Jamais, je crois, la nature d'automne, si harmonieuse et si riche dans sa mélancolie, n'a été représentée avec plus d'éclat et de vérité. La rouille des arbres est rendue avec une précision, avec une justesse qui ne s'étaient rencontrées jusqu'ici que chez les Flamands. Le gazon et les fleurs du premier plan sont d'une admirable fraîcheur ; l'eau dans laquelle se réfléchit l'image des troupeaux est d'une transparence qui ne laisse rien à désirer. Toute la partie droite

de la toile contraste, heureusement, avec la partie gauche. Autant celle-ci se distingue par la richesse de la couleur, autant l'autre nous attache par sa profondeur indéfinie, par sa couleur mystérieuse. Ce tableau est, à mon avis, le meilleur que M. Paul Huet ait jamais fait. Par l'unité de la pâte, par la franchise des tons, par l'harmonie linéaire, par la simplicité du sujet, il mérite l'admiration unanime des juges les plus sévères. Tous les éléments de cette toile sont à la fois réels et librement interprétés. Ceux qui ne croient pas à la nécessité de la poésie dans le paysage, qui veulent bannir l'imagination du paysage comme un auxiliaire inutile ou dangereux, ne peuvent refuser leur approbation au terrain et aux arbres de la *Vue prise à Compiègne*. Comparée à la réalité, cette toile défie hardiment l'analyse; mais elle offre, en même temps, un beau sujet d'étude aux partisans de l'interprétation. Car il est évident que M. Paul Huet ne s'est pas cru obligé de copier littéralement ce qu'il avait devant lui ; il a choisi dans la forêt de Compiègne le sujet de son tableau, mais il a supprimé ou transformé les éléments qui lui ont paru inutiles ou mesquins. C'est là, selon nous, la seule méthode à suivre dans la pratique du paysage. C'est en conciliant le respect de la réalité, comme point de départ, avec la libre interprétation, que le paysage retrouvera la richesse et la variété qui distinguent les œuvres de Claude Gelée, de Ruysdaël. M. Paul Huet paraît pénétré de cette vérité, et chacune de ses compositions témoigne de son amour sincère pour la nature et pour l'invention. Quand il nous aura donné quelques toiles pareilles à cette *Vue prise dans la forêt de Compiègne*, il ne peut manquer d'obtenir la popularité qu'il mérite. Car cet ouvrage réunit, aux qualités qui séduisent la foule, les qualités plus rares qui charment les hommes du métier.

C'est tout à la fois de la peinture agréable et de la peinture excellente. Cette double recommandation placera certainement le nom de M. Huet parmi les premiers noms de notre école.

Une grande Marée, temps d'équinoxe, du même auteur, mérite une attention toute spéciale, d'abord parce qu'elle est pleine de vérité, et ensuite parce qu'elle a été refusée, il y a deux ans, par le jury du Louvre. Les vagues sont rendues avec une grande finesse ; les arbres placés à droite sont d'un très-bon effet. Tous ceux qui ont pu assister au spectacle que M. Huet a voulu traduire sur la toile se plaisent à reconnaître qu'il a reproduit très-fidèlement la réalité ; et pourtant le jury du Louvre avait refusé ce tableau il y a deux ans. Si nous sommes bien informé, l'auteur n'a rien changé dans son ouvrage ; il n'a rien supprimé, rien ajouté ; il a laissé son tableau tel qu'il l'avait conçu, tel qu'il l'avait exécuté. Comment donc la quatrième classe de l'Institut est-elle arrivée à modifier son premier avis ? Quelques membres du jury, qui se donne pour infaillible, auraient-ils vu la mer depuis l'arrêt rendu contre M. Huet ? En présence de la réalité, qu'ils ignoraient lorsqu'ils ont rendu leur premier jugement, ont-ils compris la nécessité de traiter avec plus de réserve, avec plus d'indulgence, cette *Grande Marée*, qui d'abord leur avait paru si étrange et si ridicule ? Nous aimons à croire que les rapides communications établies récemment, entre le Havre et Paris, multiplieront les conversions, et démontreront à MM. les membres du jury que la mer ne ressemble pas précisément aux toiles beurrées de M. Théodore Gudin. Cette année, il est vrai, M. Gudin a modifié quelque peu sa manière. Le tableau qu'il intitule pompeusement *la Mer* est à la fois vert et laiteux, et rappelle assez fidèlement la couleur de

l'absinthe mêlée à l'eau. Dans la toile qu'il appelle *le Naufragé*, la mer est toute différente, pousse au bleu, et n'a plus rien de laiteux. Mais quoique M. Gudin ait abandonné le jaune pour le vert et le bleu, ses toiles, nous en avons l'assurance, ne suffiraient pas à l'instruction de MM. les membres du jury, et nous espérons que ces messieurs voudront bien désormais prendre conseil de la réalité. Le succès obtenu par la *Grande Marée* de M. Huet doit leur prouver combien il est facile de se tromper.

Il y a deux ans, le jury du Louvre a refusé un paysage de M. Rousseau, qui se recommandait par des qualités éminentes, et que les amis de la peinture ont pu voir dans l'atelier de M. A. Scheffer. Pourquoi le jury n'a-t-il pas révoqué l'arrêt prononcé contre M. Rousseau? Aucun membre de la quatrième classe n'a-t-il eu occasion de visiter les Alpes, et de juger par lui-même de la fidélité du tableau refusé? S'il fallait attribuer à la seule ignorance l'obstination de messieurs les membres du jury, nous aurions à leur offrir un moyen bien simple de s'éclairer : ne peuvent-ils interroger, au retour, les lauréats qu'ils envoient chaque année à l'école de Rome?

Un Chemin dans la vallée de Narni, de M. L. Cabat, réunit de nombreux suffrages, et ne plaît pas moins aux peintres qu'à la foule. Ce tableau se distingue en effet par une rare solidité. Les terrains sont excellents, et rappellent, au dire des juges les plus compétents, la fermeté, la simplicité des toiles de Nicolas Poussin. C'est là sans doute un éloge magnifique; mais nous sommes heureux de le répéter, car cet éloge résume très-bien l'impression produite par le tableau de M. Cabat. Les arbres offrent une belle silhouette, et l'ombre de ces arbres se dessine sur le chemin avec une précision, une pureté, qui ne se trouvent

que chez les maîtres les plus habiles. Malheureusement, le feuillage de ces arbres est traité d'une façon lourde et gauche. On voit que l'air ne circule pas entre les feuilles, et que les branches sont condamnées à l'immobilité. Le fond de ce tableau est très-bien conçu et très-bien rendu. Le ciel se marie harmonieusement au paysage. Quant aux figures que M. L. Cabat a placées à gauche, je dois dire qu'elles ne s'accordent pas avec le style général de son tableau. Non-seulement elles sont mal dessinées, mais elles ne sont pas d'une couleur aussi sobre que le reste de l'ouvrage. Toutefois, malgré l'immobilité du feuillage et des branches, malgré l'incorrection et la vulgarité des figures, le *Chemin de la vallée de Narni* est assurément fort supérieur à la *Forêt de Fontainebleau*, à l'*Étang de Ville-d'Avray*; il est évident que M. L. Cabat a fait depuis deux ans de nombreux progrès; il est évident que sa manière, tout en gardant sa précision, s'élargit de jour en jour. Entre les terrains de *Ville-d'Avray* et les terrains de *la Vallée de Narni*, il y a un immense intervalle, et cet intervalle n'a pu être franchi que par des études persévérantes. M. Cabat, qui d'abord rappelait trop littéralement l'école flamande, et ne semblait voir la nature qu'à travers ses souvenirs, se familiarise avec la réalité, et la transcrit avec une élégance remarquable. Je ne veux pas m'associer au reproche que lui adressent les admirateurs passionnés de l'Italie. Il est possible que le tableau de M. Cabat ne ressemble pas à la nature italienne; mais que ce tableau rappelle l'Italie ou la Normandie, peu importe; ce qui est constant pour tous les amis de la peinture, c'est que le tableau de M. Cabat se recommande par des qualités du premier ordre, et marque dans la carrière de l'auteur un progrès éclatant. M. Cabat, va, dit-on, retourner en Italie.

Il ne pourra manquer de se transformer, en présence des grandes lignes de la campagne romaine. Jeune, maître de son pinceau, copiant fidèlement ce qu'il voit, comment ne réussirait-il pas à nous montrer l'Italie sous un aspect nouveau? Il n'est pas, comme les paysagistes lauréats de l'école de Rome, garrotté dans les liens étroits d'un système absolu, immuable. Ce qu'il aura vu, il le mettra sur la toile, et, dût-il s'abstenir d'inventer, il serait encore assuré de nous charmer. Mais il y a lieu d'espérer que l'Italie enseignera à M. Cabat la nécessité d'inventer, et qu'il ne transcrira plus la nature sans l'interpréter.

Le *Silène* de M. Corot est à peine remarqué, et cependant il y a dans cette composition un véritable mérite. Le paysage a de la grandeur; les arbres offrent une belle silhouette, et le fond est bien éclairé. Malheureusement les figures sont nombreuses, et la pureté du dessin ne répond pas à l'importance de ces figures. C'est là, certes, un grave défaut; mais ce n'est pas le seul qui se présente dans la composition de M. Corot. Le paysage est conçu de telle sorte qu'il se passerait très-bien des figures. Puisque M. Corot a la prétention de créer des paysages historiques et mythologiques, il ne doit pas oublier que Nicolas Poussin a toujours étroitement relié ses figures et ses paysages. Dans les sujets païens comme dans les sujets chrétiens, il s'est constamment imposé, comme un devoir impérieux, l'étroite union des personnages et des lieux. Ses forêts, ses montagnes et ses fabriques, quoique traitées avec un soin scrupuleux, sont toujours disposées de manière à n'être pas complètes sans les acteurs qui les animent. M. Corot semble méconnaître la nécessité de cette union; car son *Silène*, quoique peint avec plus de fermeté que son *Saint Jérôme*, mérite, sous le rapport poétique, à peu près les

mêmes reproches. Dans le *Silène* comme dans le *Saint Jérôme*, le paysage est complet par lui-même, et par conséquent le dessein de l'auteur n'est pas accompli. Ce défaut prive M. Corot des éloges auxquels il pourrait, légitimement, prétendre. S'obstiner à placer des figures dans ses paysages et ne pas unir étroitement les lieux et les acteurs, c'est se placer dans la nécessité de n'être pas compris, et telle est en effet la condition de M. Corot. C'est à peine si quelques hommes sérieux lui tiennent compte de ses courageuses entreprises, et se plaisent à étudier ses œuvres. Cependant il serait fâcheux que M. Corot se laissât rebuter par l'indifférence de la foule, car il y a dans ses compositions, indécises et incomplètes, une élévation de style que le paysage réel rend de jour en jour plus précieuse. Tandis que des caravanes de peintres se partagent la France et copient, à qui mieux mieux, un bouquet de bois, un buisson, une haie, un ruisseau, et comptent les cailloux qui bordent un fossé, il est bon que des hommes persévérants, tels que M. Corot, dédaignent la réalité vulgaire, et se proposent l'invention dans le paysage. Accompli ou inaccompli, ce dessein a droit d'être encouragé. Nous ignorons s'il sera donné à M. Corot d'atteindre le but qu'il entrevoit; nous ignorons s'il réussira, dans un avenir prochain, à traduire clairement sa pensée, mais nous souhaitons que la foule lui tienne compte des efforts qu'il a faits jusqu'ici, afin qu'il persévère dans la route qu'il a choisie; car les paysages de M. Corot sont une utile protestation contre la réalité mesquine qui menace d'envahir notre école. Il s'occupe de l'idéal, et son ambition mérite d'être applaudie.

Les *Ruines de Balbeck* et le *Pont du Gard*, de M. Marilhat, ne semblent pas dus au même pinceau que les toiles précédentes de l'auteur. La crudité des tons, la solidité

métallique des plantes, a complétement disparu ; mais, en même temps, M. Marilhat paraît avoir perdu la précision et la pureté qui le distinguaient. Je ne regrette pas le cuivre et la tôle de ses premiers tableaux, mais je regrette l'élégance et la grâce qui animaient le *Tombeau du Scheick*, envoyé au dernier salon. On dirait que M. Marilhat, effrayé des reproches qui lui arrivaient de toute part, a voulu prouver qu'il pouvait créer des arbres sans sculpter le cuivre. Sans doute il a bien fait d'écouter les reproches qu'il avait mérités par la solidité métallique de sa peinture ; mais il est allé trop loin dans sa réaction contre lui-même. Les premiers plans de ses *Ruines de Balbeck* sont traités avec une mollesse que nous ne saurions approuver. Le fond et les ruines, proprement dites, sont d'un bon effet et d'une précision suffisante ; les figures ne valent rien, mais elles sont bien posées. Ce tableau, quoique inférieur au *Tombeau du Scheick*, plaît cependant et mérite les éloges qu'il recueille. Nous souhaitons que M. Marilhat donne, désormais, à la silhouette de ses arbres plus de précision.

Le *Pont du Gard* vaut mieux que les *Ruines de Balbek*. Les terrains et la pierre sont bien rendus. Quant aux figures, elle ne soutiennent pas l'analyse, et sont taillées dans une pâte qui céderait sous le doigt. Il est difficile de comprendre comment M. Marilhat, qui trouvait pour les plantes d'Égypte une pâte si solide, si sonore, si retentissante, est arrivé à oublier la charpente de la figure humaine. Les débuts de M. Marilhat promettaient à la France un peintre original; sans doute M. Marilhat ne voudra pas tromper notre espérance. Il doit avoir rapporté d'Orient de nombreux dessins, qui deviendraient sous son pinceau des tableaux importants. Qu'il choisisse donc parmi ses dessins des sujets nettement déterminés, et qu'il rende à sa

peinture non pas sa crudité première, mais du moins la précision et la pureté qui ont valu à ses premiers ouvrages de si légitimes éloges. Si l'Orient est seul capable d'inspirer à M. Marilhat des compositions de quelque valeur, M. Marilhat aurait grand tort de vouloir échapper à cette condition de son talent. Qu'il renonce à la Provence et qu'il traduise sur la toile ses souvenirs d'Orient. Quel que soit, en effet, le mérite du tableau où il a représenté le *Pont du Gard*, cette composition est bien loin d'offrir le même intérêt que ses premiers tableaux ; et ses *Ruines de Balbek* sont très loin de valoir le tableau qu'il avait rapporté du Caire. Il avait compris l'Orient autrement que Decamps, autrement que Delacroix, et nous avions applaudi à cette nouvelle interprétation ; espérons qu'il fera un retour sur lui-même, et qu'il nous donnera, l'année prochaine, quelque paysage d'Égypte ou de Syrie, d'un beau dessin et d'une couleur franche.

La *Villa d'Este*, à Tivoli, de M. G. Jadin, présente la réunion malheureuse de la bizarrerie et de l'habileté. Il y a, certainement, dans cette toile plusieurs morceaux traités avec un talent très-remarquable ; mais on ne saurait nier que l'impression produite par l'ensemble du tableau ressemble plutôt à l'étonnement qu'au plaisir. Je ne parle pas des personnages, d'Éléonore, du cardinal et de l'Arioste, qui sont assez gauchement dessinés, mais qui n'appellent pas l'attention et peuvent être jugés avec indulgence, puisqu'ils ne comptent pas parmi les éléments essentiels de la composition ; toute la décoration de la villa est peinte avec une adresse, une assurance qui font le plus grand honneur à M. Jadin. Mais, tout en admettant que les cyprès aient réellement la forme que M. Jadin leur a donnée, je ne puis comprendre qu'il n'ait pas senti la

nécessité de faire circuler l'air dans les feuilles. Il était indispensable de modifier la réalité pour la rendre acceptable. Les cyprès que M. Jadin a placés dans la *Villa d'Este* sont tellement immobiles, qu'ils rappellent les arbres de bois frisé qui figurent parmi les jouets d'enfants. Toute puérile que cette comparaison puisse paraître, je ne crois pas devoir me l'interdire, car elle traduit très-fidèlement ma pensée, et caractérise nettement le défaut capital de la toile de M. Jadin. Sans les cyprès malencontreux qui occupent le centre du tableau, l'œuvre de M. Jadin aurait sans doute recueilli de nombreux éloges; car il y a, dans cette œuvre, plusieurs parties très-recommandables. Toutefois, nous devons regretter que l'auteur de la *Villa d'Este* ne nous ait pas donné, cette année, une toile pareille à sa *Fabrique du Poussin*. Quoique le point de vue où il s'était placé pour dessiner cette fabrique ne nous parût pas bien choisi, nous admirions volontiers la précision et la solidité de la peinture. Sa *Villa d'Este*, aux yeux d'une impartialité sévère, n'est qu'une décoration élégante, mais ne rappelle pas la peinture de sa *Fabrique du Poussin*. M. Jadin a déjà changé plusieurs fois de manière, et, dans chacune de ses métamorphoses, il a fait preuve d'une habileté constante. Il ferait bien, désormais, de se proposer pour modèle sa *Fabrique du Poussin*, car c'est de toutes ses œuvres, sinon la plus séduisante, du moins la plus sérieuse, celle qui offre, aux yeux exercés, les éléments les plus dignes de louange. Il possède depuis longtemps une adresse consommée : il devrait utiliser son adresse, en reproduisant les beaux sites qu'il a récemment admirés. Mais il aurait tort de se croire obligé de réunir sur la toile toutes les parties de la réalité. L'effet des cyprès de sa villa est une leçon qui parle assez haut. Que M. Jadin revienne au style

de sa *Fabrique du Poussin* et s'interdise la bizarrerie ; à ce prix, il ne peut manquer d'être applaudi.

Le *Loup* de M. Brascassat se recommande, comme les précédents ouvrages de l'auteur, par des qualités précieuses. La couleur est bonne ; la forme est traduite fidèlement. Il y a, dans cet ouvrage, des preuves nombreuses de persévérance ; rien n'est livré au caprice ; tout est peint d'après nature ; et cependant ce tableau est inanimé, comme le *Combat de Taureaux* que M. Brascassat avait exposé l'année dernière. S'il était permis de révoquer en doute la nécessité de se proposer, dans la peinture, quelque chose de supérieur à la reproduction de la réalité, M. Brascassat suffirait à démontrer la loi que nous avons si souvent formulée. Certes, avant de peindre ce qu'il nous montre aujourd'hui, il a fait des études nombreuses ; il connaît très-bien tous les sujets qu'il traite. Pourquoi donc, malgré toute son habileté, agit-il si peu sur les spectateurs ? N'est-ce pas parce qu'il reproduit la nature, sans l'interpréter, parce qu'il copie et n'invente pas ? A notre avis, il n'y a pas deux manières de résoudre cette question. Outre la toile dont nous parlons, M. Brascassat a exposé un tableau de nature morte, d'une exquise vérité, d'une couleur très-fine, qui réunit les suffrages des juges les plus difficiles. L'excellence de cette nature morte caractérise très-bien le talent de M. Brascassat : la forme sans la vie.

Un *Pâturage aux environs d'Aumale*, de M. Flers, n'ajoute rien à ce que nous savions du talent de l'auteur. Les premiers plans sont traités avec une adresse qui défie tous les éloges. Tous les détails sont rendus avec une incomparable finesse ; mais l'ensemble du paysage est inanimé. Si M. Flers ne s'interdit pas à l'avenir tous les enfantil-

lages d'exécution où il excelle, de l'avis de tout le monde, il sera bientôt oublié.

Deux toiles de M. Chacaton, dont le nom figure, pour la première fois sur le livret du Louvre, nous promettent un peintre élégant. Une *Vue de la Porta-Nuova de Palerme le jour de sainte Rosalie* se distingue par l'abondance de la lumière, la solidité des terrains, et la précision des détails d'architecture. Le tableau tout entier est plein de jeunesse et de fraîcheur. Les débuts de M. Chacaton méritent d'être encouragés, car il y a dans sa peinture une franchise assez rare parmi les artistes contemporains. Une *Vue prise dans les gorges d'Amalfi*, du même auteur, a droit aux mêmes éloges que la *Fête de sainte Rosalie*. La pâte des murs est solide, la végétation est d'une couleur éclatante, et les figures qui animent le paysage, sans être dessinées très-purement, sont d'un bon effet. Si M. Chacaton ne dément pas ses débuts, il ne peut manquer d'obtenir une rapide popularité. Son talent réunit ce qui plaît à la foule et ce qui plaît aux connaisseurs; pour notre part, nous désirons vivement qu'il nous montre, l'an prochain, un paysage italien aussi frais que la *Fête de sainte Rosalie*.

IV

GRAVURE. — STATUAIRE. — CONCLUSION.

Le portrait en pied du roi, d'après Gérard, est une belle gravure. M. H. Dupont a bien fait de modifier le costume adopté par le peintre. Gérard avait représenté le roi vêtu

de l'uniforme de garde national ; M. Dupont a préféré, avec raison, l'uniforme de lieutenant-général. La tête de ce portrait est modelée avec une remarquable habileté. La main nue et la main gantée sont traitées avec une grande souplesse. Le corps porte bien. En un mot, cette gravure est une des meilleures qu'ait produites la France depuis longtemps. Aucune des parties accessoires n'est livrée au hasard, ou indiquée avec négligence. M. Dupont a voulu que tous les éléments de son œuvre eussent tout le charme qu'il pouvait leur donner. Toutefois, nous croyons qu'il a eu tort de recourir aux procédés de l'école anglaise. Sa gravure est bien éclairée ; mais la distribution de la lumière, telle que la conçoit l'école anglaise, porte souvent préjudice au dessin de la forme ; et c'est précisément ce qui est arrivé dans le portrait de M. Dupont. Toute la partie inférieure du modèle, depuis la ceinture jusqu'aux pieds, est plutôt indiquée que rendue. Que M. Dupont, familiarisé depuis longtemps avec les œuvres des graveurs les plus habiles, consulte le portrait de Bossuet, gravé par Drevet, et qu'il se demande sincèrement s'il ne s'est pas mépris en adoptant les procédés de l'école anglaise. Dans le portrait de l'évêque de Meaux, tout est traité avec la même précision, depuis le masque et les mains jusqu'aux dentelles du rochet. Si la gravure de Drevet n'est pas d'un effet aussi facile à saisir que celle de M. Dupont, à coup sûr elle est d'un effet plus satisfaisant, et M. Dupont a donné trop de gages à son art pour préférer, aux suffrages des connaisseurs, une popularité passagère. Je sais qu'il y a une immense différence entre un portrait de Rigaud et un portrait de Gérard, et je tiens compte à M. Dupont des difficultés qu'il avait à vaincre. Mais je crois cependant, grâce à la liberté qui lui était accordée, puisqu'il a changé

le costume du modèle, qu'il pouvait donner, à la partie inférieure de son portrait, une valeur plus savante. Il est à regretter que la Liste civile, qui a fait les frais de cette gravure, se soit réservé toutes les épreuves de l'œuvre de M. Dupont. Cette planche est assez belle pour entrer dans les portefeuilles des collecteurs les plus éclairés, et chacun eût aimé à voir quel parti le graveur a su tirer du tableau de Gérard. Assurément la Liste civile use, dans cette circonstance, d'un droit que personne ne voudra lui contester, mais nous croyons qu'elle fait de son droit un usage mal entendu.

La *Sainte Amélie*, gravée d'après M. Paul Delaroche par M. Mercuri, est un chef-d'œuvre de finesse et d'élégance. Jamais, je crois, le burin ne s'est montré plus patient et plus habile. Les têtes, les mains, les étoffes et les fleurs sont rendues avec une précision, une pureté qui défient l'œil le plus vigilant, l'attention la plus sévère. Malheureusement, cette gravure si exquise est exécutée d'après une des plus pauvres productions de M. Delaroche. Or, le goût et la persévérance de M. Mercuri n'ont pu dissimuler entièrement la mesquinerie du tableau. L'œil prend plaisir à parcourir la gravure de M. Mercuri, mais il est impossible de ne pas regretter qu'un artiste si habile ait consacré plusieurs années de sa vie à copier un si pauvre tableau. Malgré l'élégance et la ténuité des tailles, qui font de la gravure une œuvre très-supérieure au tableau, M. Delaroche n'est cependant pas transformé; M. Mercuri a embelli son modèle, sans réussir à le faire oublier. Il serait à souhaiter que la Liste civile confiât à l'artiste qui a gravé si habilement les *Moissonneurs* de Robert, et la *Sainte Amélie* de M. Delaroche, un tableau de l'école italienne. Ce serait la meilleure manière d'encourager un talent qui a besoin de s'exercer sur de

beaux modèles. Pourquoi ne chargerait-on pas M. Mercuri de graver quelque œuvre du Corrége ou du Titien? Il faut laisser les tableaux de M. Delaroche aux graveurs qui n'aperçoivent rien au delà du mélodrame et de l'afféterie. Quant aux artistes éminents, tels que M. Mercuri, qui ont prouvé leur sympathie pour la beauté idéale, il convient de développer en eux ce sentiment si précieux et si rare, en leur confiant la reproduction des œuvres les plus révérées de l'école italienne. Si j'insiste sur la nécessité de proposer à M. Mercuri une tâche digne de son talent, c'est que son habileté ne pourrait, impunément, s'exercer longtemps sur des œuvres pareilles à la *Sainte Amélie*. Après avoir accompli deux ou trois tours de force tels que la gravure dont nous parlons, il courrait le danger de se méprendre sur le but de son art, et de préférer la difficulté vaincue à la reproduction des beaux modèles. Nous espérons que M. Mercuri obtiendra les encouragements qu'il a mérités et pourra, dans quelques années, nous montrer une belle page du Corrége ou du Titien.

Je ne crois pas pouvoir passer sous silence les gravures de M. Jazet. La popularité de ce graveur n'est pas plus méritée que celle de M. Dubufe, et repose sur les mêmes fondements, c'est-à-dire sur l'ignorance et l'aveuglement du public. La presse, qui devrait se faire un devoir d'éclairer toutes les questions, a bien aussi quelque chose à se reprocher dans le succès de M. Jazet. Il n'y a pas de semaine, où les gravures de M. Jazet ne soient placées sur la même ligne que les plus belles œuvres de W. Reynolds et de Cousins. La foule répète docilement ce qu'elle entend dire, ce qu'elle lit chaque matin, et M. Jazet se trouve être un artiste éminent, sans avoir jamais songé à conquérir les suffrages des connaisseurs. Il inonde la place des pro-

duits de son industrie, il signe tous les trois mois une planche nouvelle, et il est loué comme s'il accomplissait, avec persévérance, des œuvres difficiles et vraiment glorieuses. La critique serait coupable de complicité si elle encourageait par son silence la popularité scandaleuse de M. Jazet. C'est pourquoi nous disons hautement, dans l'espérance que nos paroles seront répétées, que *Judith et Holopherne*, la *Chasse aux lions dans le désert*, la *Chasse aux sangliers dans le Sahara*, sont des gravures dignes, tout au plus, de décorer les murs d'une auberge de village. Chose étonnante pour ceux qui savent juger les modèles d'après lesquels M. Jazet a exécuté ses gravures, il a trouvé moyen de se montrer plus trivial et plus vulgaire que M. Horace Vernet. Nous n'avons jamais professé aucune estime pour les œuvres de M. Horace Vernet ; tout en reconnaissant l'adresse dont il a souvent fait preuve, nous avons été forcé de signaler au dédain public la mesquinerie, l'emphase ou la nullité de ses compositions. Mais, pour être sincère, nous devons dire que M. Jazet parodie les œuvres de M. Horace Vernet comme M. Horace Vernet parodie la Bible et l'histoire. En vérité, il y a, dans les succès obtenus par M. Jazet, de quoi décourager les graveurs qui prennent leur art au sérieux. En voyant l'ignorance et l'aveuglement de la foule, en lisant les éloges prodigués au papier couvert de suie, ils doivent se demander s'ils ne se proposent pas un but chimérique, s'ils ne tentent pas l'impossible, s'ils ne feraient pas bien de renoncer à la gloire et de travailler pour la foule moutonnière. Il est impossible qu'ils ne sentent pas défaillir leur zèle et chanceler leurs espérances. La critique se doit à elle-même de protester contre l'injuste popularité acquise à l'ouvrier qui parodie M. Horace Vernet. Cette protesta-

tion; accueillie d'abord par un sourire d'incrédulité, ne sera pas inutile. A force d'entendre dire que M. Jazet lutte d'incorrection et de vulgarité avec les papiers peints qui couvrent les murs des auberges, la foule finira, sinon par reconnaître qu'elle s'était trompée, du moins par dédaigner les œuvres de M. Jazet, comme si elle avait pris la peine de les juger. Or, le dédain de la foule pour M. Jazet tournera au profit des graveurs qui croient à la nécessité du dessin dans la gravure, et qui ne comptent que sur la persévérance de leurs études pour obtenir les suffrages des juges compétents.

La galerie de sculpture est cette année si pauvre, que c'est à peine si nous avons le courage d'en parler. Il n'y a pas un groupe, pas une statue, pas un bas-relief qui mérite une analyse sérieuse. Cependant cette année, comme les années précédentes, la presse distribue des éloges et des couronnes aux sculpteurs français, comme si le marbre s'était animé sous leurs mains; et sans doute cette complaisance infatigable, ou plutôt cette paresseuse indifférence, est pour quelque chose dans la médiocrité des ouvrages que nous voyons. Quand les mots ont perdu leur valeur primitive, quand la louange appartient au premier venu, comment les sculpteurs prendraient-ils soin de leur renommée? Le *Saint Augustin* de M. Etex, destiné à l'église de la Madeleine, est un morceau très-lourd et très-insignifiant. La tête n'exprime ni le recueillement, ni l'extase, ni la prière, ni la rêverie. L'attitude du modèle est tourmentée; quant à la draperie, il est impossible d'admettre qu'elle pèse moins de trois cents livres. Qu'il y a loin de cet ouvrage aux espérances qu'avait fait concevoir le *Caïn* de M. Etex! Comment l'artiste qui nous promettait l'énergie et la naïveté est-il arrivé à signer, de son

nom, une statue aussi vulgaire que le *Saint Augustin*? Si les trophées exécutés par M. Etex pour l'Arc de Triomphe méritaient de nombreux et graves reproches, du moins il était facile de surprendre, dans ces trophées, le désir de bien faire; mais il n'y a, dans le *Saint Augustin*, rien qui appelle l'attention, rien qui mérite une étude patiente. Ni la tête, ni la draperie, ni l'attitude ne révèlent chez le statuaire le désir d'atteindre l'élégance ou la gravité. C'est un ouvrage dont l'intention et le style sont également vulgaires. André Chénier n'a pas mieux inspiré M. Etex que l'auteur des *Confessions*. Les vers dans lesquels André Chénier trace le caractère de Damalis font, de la statue de M. Etex, la critique la plus sévère que nous puissions imaginer. Le poëte donne à Damalis la grâce, la candeur, l'ignorance de sa beauté : M. Etex nous présente Damalis, sous les traits d'une femme qui n'a jamais connu la jeunesse. A l'exception de la gorge, dont les contours gauchement dessinés voudraient rappeler la Vénus d'Arles, rien, dans la *Damalis* de M. Etex, ne permet de croire qu'il se soit souvenu des vers d'André Chénier, en taillant le marbre. La forme des membres, les plis de la peau, l'attitude, la tête, sont également dépourvus de grâce et d'élégance. Jamais jeune fille de quinze ans n'a pu ressembler à la Damalis de M. Etex; jamais la lecture d'André Chénier n'a permis de rêver un tel modèle. Si M. Etex veut mériter le rang que ses amis lui avaient assigné, il y a cinq ans, en voyant son *Caïn*, il est temps qu'il rentre en lui-même, et qu'il se défie des caprices ou de la paresse de son ébauchoir. S'il nous donnait, l'année prochaine, deux ouvrages tels que son *Saint Augustin* et sa *Damalis*, il serait bientôt oublié.

Je voudrais pouvoir louer la *Sainte Philomène* de

M. J. Geefs; je serais heureux d'applaudir aux œuvres d'un artiste qui, avant de venir en France, passait parmi nous pour un maître; mais, en vérité, il n'y a pas moyen de louer la *Sainte Philomène*. Cette figure, assez niaisement posée, n'est ni meilleure ni pire que les anges de M. J. Duseigneur. C'est la même gaucherie, la même raideur. Nous souhaitons que M. Geefs prenne bientôt sa revanche, et justifie, par une œuvre d'un style sévère, la renommée dont il jouit dans sa patrie.

La *Vierge* exécutée par M. Pradier, pour la cathédrale d'Avignon, est un ouvrage absolument nul. La tête n'exprime aucun sentiment déterminé; les plans du visage ne sont pas même indiqués. La draperie est lourde et ne traduit pas les formes du corps. M. Pradier a remplacé l'Enfant-Dieu par un tampon d'un effet très-malheureux; en un mot, rien dans cette figure ne rappelle l'habileté bien connue de l'auteur. Pourquoi M. Pradier, qui, dans les sujets librement choisis, montre tant d'élégance et de pureté, traite-t-il avec tant de négligence les ouvrages dont la destination est arrêtée? Se croit-il dispensé de prouver son savoir, dans les statues qui lui sont demandées? S'il se trompe à ce point, nous devons le désabuser et le prier de ne pas compromettre son nom par son insouciance.

Le salon de cette année, je n'hésite pas à le dire, est le moins riche de tous les salons que nous avons eus depuis sept ans. Je suis loin de condamner les salons annuels; mais je crois que les artistes feraient bien de ne rien envoyer au Louvre, quand ils n'ont à nous montrer aucune œuvre importante. Quant à la nullité de la statuaire, elle n'a rien qui doive nous étonner. La ville de Paris, qui dispose, depuis l'abolition des jeux, d'un revenu de trente-sept

millions, semble prendre à tâche de mettre les sculpteurs sur la même ligne que les maçons et les charpentiers. Elle demande, pour l'Hôtel-de-Ville, quatre-vingts statues à mille écus pièce, et, pour les fontaines de la place de la Concorde, trois Naïades et trois Tritons à quinze cents francs pièce : encore a-t-elle soin de tirer double épreuve de chaque modèle, afin de réaliser une économie claire de neuf mille francs. Quand un conseil municipal, qui dispose de trente-sept millions, veut avoir, pour deux cent quarante-neuf mille francs, quatre-vingts statues d'échevins et de prévôts, de magistrats et d'architectes, six Tritons et six Naïades, il n'est pas surprenant que les sculpteurs oublient l'art pour le métier. Pour lutter contre l'ignorance et l'avarice du conseil municipal, il faudrait qu'ils fussent soutenus par l'espérance de voir, un jour, les travaux de sculpture distribués avec intelligence et payés selon leur valeur.

Il nous reste à demander si les récompenses seront distribuées cette année, comme aux derniers salons, à huis-clos ; si les artistes honorés d'une médaille d'or ou d'argent seront invités à garder le secret. Si la Liste civile a la prétention d'encourager la peinture et la statuaire, il faut qu'elle renonce à la poltronnerie et qu'elle avoue hautement ses préférences.

SALON DE 1840

Chaque année, le jury du Louvre soulève des plaintes nombreuses; sans admettre que tous les ouvrages refusés par le jury aient des droits à l'estime publique, nous sommes forcé cependant de croire qu'il se trouve, parmi ces ouvrages, plus d'un morceau recommandable. Il est arrivé, en effet, à des artistes éminents, qui ne partagent pas les convictions du jury, de se voir exclus des galeries du Louvre. Il y aurait un moyen bien simple d'imposer silence à toutes les plaintes, ce serait d'admettre indistinctement tous les ouvrages présentés; et pour circonscrire l'Exposition dans des bornes raisonnables, on ne permettrait pas aux peintres et aux statuaires de présenter plus de deux ouvrages. Tant qu'on n'adoptera pas le système que nous indiquons, les artistes seront exposés à d'inévitables injustices. Il est impossible, en effet, que M. Blondel approuve la peinture de M. Delacroix, et pourtant, malgré ses défauts, M. Delacroix est un peintre éminent, tandis que M. Blondel est un peintre absolument nul, bien qu'il siège

dans la quatrième classe de l'Institut. M. Bidauld ne peut approuver les paysages de M. Huet ou de M. Rousseau, et pourtant MM. Huet et Rousseau ont une valeur incontestable, tandis que M. Bidauld ne signifie rien dans l'histoire de son art, quoiqu'il siège dans la quatrième classe de l'Institut. Le système que nous indiquons est donc le seul que la raison avoue, le seul qui puisse contenter tout le monde, et qui soit sans danger pour le développement de l'art.

Quant à l'indifférence dont se plaignent les artistes contemporains, ils ne doivent chercher qu'en eux-mêmes la cause de cette fâcheuse disposition du public; si la foule accueille sans empressement l'ouverture du salon, ce n'est pas parce que nous avons un salon tous les ans, mais bien parce que les peintres et les statuaires subissent les salons annuels, au lieu d'en profiter. Les salons annuels ont cela d'excellent, qu'ils permettent à chacun de montrer son œuvre, presque aussitôt qu'il l'a terminée; malheureusement les sculpteurs et les peintres se croient obligés d'exposer, chaque année, une œuvre nouvelle; ils se hâtent de produire, et n'envoient trop souvent au Louvre que des œuvres insignifiantes. Il ne tient donc qu'à eux de changer les dispositions du public; qu'ils produisent lentement, qu'ils prennent tout le temps nécessaire à l'exécution de leurs projets, et l'indifférence fera place à l'attention. Cette année, les ouvrages importants sont en petit nombre : aussi quelques pages nous suffiront-elles pour l'analyse et la critique du salon.

Les portraits de M. Hornung, de Genève, étaient annoncés depuis longtemps comme des merveilles destinées à faire une véritable révolution : Titien, Rubens, et Van Dyck n'avaient jamais produit rien de pareil. Nous avons étudié

attentivement les portraits de M. Hornung, et nous sommes convaincu, en effet, que les écoles de Venise et d'Anvers n'ont rien de commun avec les portraits admirés à Genève. Il n'y a pas une des toiles envoyées par M. Hornung qui puisse être comparée aux têtes de Titien, de Rubens et de Van Dyck; nous adoptons pleinement l'opinion émise par les admirateurs de M. Hornung. Les écoles de Venise et d'Anvers se recommandent par la franchise, par la vérité de la couleur, et ne négligent jamais ce qui peut donner au visage humain de l'élégance et de la grandeur; or, on ne trouve rien de pareil dans les portraits de M. Hornung. J'accorderai, si l'on veut, qu'il a fallu, pour achever ces portraits, une patience miraculeuse, une adresse remarquable; mais il m'est absolument impossible d'y découvrir quelque chose qui appartienne à l'art de la peinture, tel que l'ont compris les maîtres illustres dont l'histoire a gardé le nom. Toutes les chairs peintes par M. Hornung rappellent uniformément le ton de l'ivoire enfumé; les cheveux et la barbe ressemblent tantôt à des fils d'acier, tantôt à des fils de verre. Il n'y a là rien qui relève de la réalité. Lors même que M. Hornung eût réussi à transcrire littéralement les modèles qui ont posé devant lui, ses portraits seraient encore bien loin de défier la critique; car personne n'ignore que Titien, Rubens et Van Dyck ne se sont jamais contentés de copier les modèles qu'ils avaient sous les yeux. Tous les artistes éminents ont compris la nécessité d'interpréter la nature pour lutter avec elle. M. Hornung est bien loin d'avoir transcrit la réalité; les modèles de ses portraits n'existent certainement nulle part; on ne trouve, en aucun pays, des visages d'ivoire et des cheveux d'acier. Pour donner à ses portraits un accent de vérité, M. Hornung a cru devoir étudier à la loupe les détails les plus mesquins

du visage ; il a dressé procès-verbal de toutes les taches qui se rencontraient sur la peau de ses modèles, et sans doute il a trouvé, parmi ses amis, de nombreux approbateurs. Mais il n'y a rien de commun entre la tâche du peintre et l'office du greffier. Les gerçures des lèvres, les rides et les verrues ne sont pas, et ne seront jamais, la partie importante de la peinture. Or, il y a tel portrait de M. Hornung dont les lèvres rappellent le ton d'une muraille moisie, tel autre dont les tempes sont ornées d'une foule de caps et de promontoires. Il est possible que la famille et les amis du modèle pleurent de joie et d'admiration en regardant ces portraits; pour nous qui n'avons à juger dans ces œuvres que le mérite de la peinture, nous sommes forcé de déclarer que les éloges prodigués à M. Hornung sont fort exagérés. La patience et l'adresse sont, assurément, deux qualités très-recommandables, mais ne sauraient suffire pour faire un bon portrait. Si M. Hornung veut garder la réputation dont il jouit dans sa patrie, je lui conseille de ne plus rien envoyer au Louvre.

Les dix portraits envoyés par M. Champmartin ne valent pas ceux qui ont fondé la juste célébrité de l'auteur. Parmi ces dix têtes, il n'y en a pas une qui puisse être comparée aux portraits de M. Portal, de M. Desfontaines ou de M. le duc de Fitz-James. Les trois portraits dont nous parlons ne se distinguaient pas, seulement, par une rare habileté, et révélaient une étude patiente, le désir ardent de lutter avec la nature. A l'époque où M. Champmartin peignait ces ouvrages si légitimement admirés, il variait ses procédés selon le caractère spécial de ses modèles; l'étude de chaque tête lui suggérait des moyens nouveaux et inattendus. Quoiqu'il fût déjà depuis longtemps sûr de sa main, quoique le pinceau obéît à sa volonté, il se contentait diffi-

cilement, et le public s'en trouvait bien. Aujourd'hui, nous le disons avec regret, M. Champmartin n'est pas assez sévère pour lui-même, et néglige trop souvent d'étudier le caractère spécial des têtes qui posent devant lui. Quand il rencontre un modèle dont le caractère s'accorde avec les habitudes de son pinceau, il réussit à peu près à le copier; mais lorsqu'il a, devant lui, une tête d'une construction et d'une physionomie originales, il ne prend pas la peine d'en saisir la vraie signification, et il en supprime tous les traits caractéristiques avant de la transporter sur la toile. Ce que je dis est facile à vérifier sur le cadre que M. Champmartin a envoyé cette année, car la plupart des modèles qui figurent dans ce cadre sont connus d'une grande partie du public. Sur dix têtes, il en est cinq dont je peux discuter la ressemblance : MM. Henriquel Dupont, Émile Deschamps, Ricourt, Jules Janin, Eugène Delacroix. Or, entre ces cinq têtes, deux seulement, celles de MM. Ricourt et Janin, sont assez fidèlement reproduites. Assurément la ressemblance, prise dans le sens littéral du mot, sera toujours une question très-secondaire; il n'y a guère que la famille et les amis du modèle qui puissent s'en inquiéter sérieusement. Mais la ressemblance prise dans le sens le plus élevé intéresse directement la peinture, car il faut à chaque tête un caractère individuel; il faut que chaque tête ait une physionomie spéciale. Eh bien! MM. Henriquel Dupont, Émile Deschamps et Eugène Delacroix ont une physionomie que M. Champmartin n'a pas saisie. Dans le masque de M. Eugène Delacroix, la charpente osseuse est beaucoup plus vivement accusée; le visage de M. Henriquel Dupont n'a ni l'embonpoint ni l'indolence que l'auteur lui a donnés; M. Émile Deschamps offre un mélange de politesse et d'ironie que nous ne retrouvons pas dans son por-

trait. MM. Janin et Ricourt sont assez fidèlement copiés ; cela tient, évidemment, à ce que MM. Ricourt et Janin ont une physionomie plus facile à saisir que celles de MM. Dupont, Deschamps et Delacroix. Si M. Champmartin se fût attaché à étudier, avec persévérance, chacun des modèles qui posaient devant lui, ses portraits ne seraient pas seulement d'une plus grande ressemblance, ils seraient meilleurs sous le rapport même de la peinture, car ils auraient l'individualité qui leur manque, et la variété des lignes eût amené la variété des tons. Tel qu'il est, le cadre envoyé par M. Champmartin révèle une incontestable habileté, mais n'offre qu'une réunion d'œuvres incomplètes.

M. Amaury-Duval, aveuglé par les louanges de ses amis, s'éloigne de plus en plus de la vérité. Les portraits de M. Alexandre Duval, de M. Barre et de madame Menessier-Nodier, méritent tous à peu près le même reproche. Chacun de ces portraits est conçu dans le même système, et entaché des mêmes défauts. Je ne parle pas de la couleur grise et terne de ces trois ouvrages, car M. Amaury-Duval, élève de M. Ingres, considère l'éclat de la couleur comme contraire à l'élévation, à la pureté du style ; mais les ombres portées sont ridiculement exagérées, et le dessin de ces trois portraits ne peut résister à l'analyse. La main gauche de madame Menessier équivaut, tout au plus, aux deux tiers de sa main droite, et l'avant-bras droit, tout entier, est d'une forme absolument inacceptable. Les paupières supérieures ont une épaisseur fabuleuse, et l'ombre des narines ressemble à une tache d'encre. C'est un portrait sans charme, sans jeunesse et sans élégance. Le portrait de M. Alexandre Duval est d'une incorrection non moins choquante ; la cuisse gauche a, tout au plus, la moitié de la longueur qu'elle devrait avoir ; il est évident que si le

modèle se levait et voulait marcher, il serait obligé d'avoir recours à une béquille. Le portrait de M. Barre, supérieur aux deux toiles dont nous venons de parler, reproduit très-infidèlement le caractère de l'original. La tête de M. Barre est fine, attentive, intelligente, mais elle n'est ni sèche ni cernée, comme la tête peinte par M. Amaury-Duval. L'œil du modèle est vif, l'œil du portrait est immobile et terne. L'ombre de la voûte de l'orbite sur la paupière supérieure, et l'ombre du nez sur les lèvres, sont découpées avec une dureté dont la nature n'offre certainement aucun exemple. La main droite ne semble pas appartenir au bras ; on dirait qu'elle est accrochée à la muraille. Non-seulement l'avant-bras n'est pas visible, mais le mouvement général de la main indique l'absence de la vie.

Le portrait de madame Oudiné, par M. Hippolyte Flandrin, est très-supérieur aux portraits de M. Amaury-Duval. La couleur manque de charme, mais le masque est généralement modelé avec une grande fermeté. L'attitude du modèle, disgracieuse et maniérée, offrait malheureusement à M. Flandrin un écueil qu'il n'a pas su éviter. La position de la main gauche l'obligeait à marquer, avec une grande précision, la saillie inférieure des os de l'avant-bras : or, cette saillie, dans le portrait de madame Oudiné, est marquée environ un demi-pouce trop haut ; la distance qui sépare le poignet de la naissance des phalanges acquiert ainsi une dimension démesurée. Malgré ces défauts, ce portrait se recommande par un mérite incontestable.

M. Cornu a traité avec une remarquable habileté les portraits de M. et de madame Aguado ; ces deux toiles se distinguent par une grande sagesse de dessin. Toutefois, le bras droit du premier de ces portraits pourrait être posé plus heureusement, et gagnerait beaucoup à se rapprocher

du corps. J'adresserai au portrait de madame Aguado un reproche en sens inverse : dans cette toile, le coude du bras droit se confond avec le corps, et donne une ligne peu agréable. Je voudrais que la robe fût un peu moins longue et laissât mieux voir les pieds; ainsi dégagée, la figure deviendrait plus élégante. Le portrait de mademoiselle Rachel, par M. Charpentier, rappelle, assez infidèlement, la couleur et l'expression du visage de la jeune tragédienne. M. Charpentier n'a pas voulu copier littéralement la réalité qu'il avait sous les yeux; nous sommes loin de blâmer cette résolution; mais, une fois décidé à interpréter le visage qu'il voulait peindre, il devait s'attacher à en saisir le sens intime, afin d'exagérer logiquement les traits caractéristiques de son modèle. Or, c'est ce qu'il n'a pas fait; nous ne retrouvons, dans le portrait de mademoiselle Rachel, ni le dédain ni l'ironie qui constituent l'originalité de cette jeune fille : la tête peinte par M. Charpentier n'exprime guère que l'ennui. Les lignes du visage sont plus pures, plus correctes que dans le modèle; mais l'accent a disparu. Le portrait de M. Guyon mérite à peu près les mêmes reproches; le modèle exprime plutôt l'énergie que la rêverie. Or, dans le portrait peint par M. Charpentier, la tête réfléchit et ne veut pas. Si l'auteur veut obtenir, dans la peinture de portraits, des succès durables, il faut qu'il se tienne en garde contre ses habitudes d'amoindrissement, car les portraits de mademoiselle Rachel et de M. Guyon auraient beaucoup plus de valeur, si M. Charpentier eût accepté franchement l'expression habituelle de ces deux têtes.

Les portraits de M. Dubufe surpassent, en laideur et en gaucherie, tout ce que nous avons vu jusqu'ici. Il est impossible d'imaginer un dessin plus ridiculement ignorant, une couleur plus honteusement fausse. Il n'y a pas une des

femmes peintes par M. Dubufe qui puisse marcher ou lever le bras. Le succès des portraits de M. Dubufe prouve, malheureusement, que le goût de la peinture n'est pas aussi répandu en France qu'on se plaît à le dire, car il n'y a rien de commun entre la peinture et M. Dubufe. Il trouve moyen d'enlaidir les plus beaux visages, de donner aux bouches les plus fines, aux regards les plus intelligents, une expression triviale. Disons-le franchement, la popularité de M. Dubufe, trop évidente pour être contestée, est un véritable scandale. Il n'y a pas une auberge de village dont l'enseigne ne vaille, pour la couleur et le dessin, les portraits de M. Dubufe. Tant que M. Dubufe ne se lassera pas de peindre, la critique ne devra pas se lasser de répéter que les portraits de M. Dubufe sont hideux et difformes; elle ne devra pas se lasser de dire aux gens du monde, pour qui la peinture n'est qu'un délassement et n'a jamais été une étude, que M. Dubufe ne sait dessiner ni une tête ni une main, que les yeux de ses portraits ne regardent pas, que leurs mains n'ont pas de phalanges, que leurs bouches ne pourraient parler; enfin, qu'il a mis au monde toute une génération de monstres sans nom, qui n'ont rien à démêler avec la race humaine.

La *Justice de Trajan*, de M. Eugène Delacroix, est le plus beau tableau du salon de cette année. Il est facile de relever dans cet ouvrage plusieurs fautes de dessin; mais ces fautes sont amplement rachetées par une multitude de qualités du premier ordre. Le second et le troisième plans de la *Justice de Trajan* rappellent les toiles les plus éclatantes de l'école vénitienne. L'architecture est conçue et rendue avec une largeur, une simplicité, une harmonie, qui réveillent dans tous les esprits le souvenir des *Noces de Cana*. S'il est vrai, comme on l'assure, que la *Justice de*

Trajan ait soulevé dans le jury du Louvre une vive résistance, s'il est vrai que cette toile admirable, refusée d'abord, n'ait été reçue qu'à la majorité d'une voix, on ne saurait trop déplorer l'aveuglement de la quatrième classe de l'Institut; car, parmi les peintres qui siégent à l'Institut, il n'y en a certainement pas un seul capable d'exécuter, encore moins de concevoir la *Justice de Trajan.* Il ne faut pas un grand savoir pour signaler les fautes de dessin qui se rencontrent dans le premier plan de cet ouvrage, il ne faut pas une grande sagacité pour voir en quoi pèche le cheval de Trajan; mais pour assembler toutes les parties dont se compose ce tableau, pour créer cette foule qui regarde et qui écoute, il faut être doué de facultés bien rares, il faut avoir reçu du ciel ce que l'école n'enseignera jamais, le sentiment de la grandeur et de l'énergie. Il n'y a qu'un peintre vraiment digne de ce nom qui puisse concevoir la *Justice de Trajan;* c'est pourquoi la critique la plus sévère, tout en faisant ses réserves contre les taches qu'elle découvre, sans peine, dans le premier plan de ce tableau, doit le signaler hautement à l'admiration de la foule. Les défauts sont constants, mais les beautés sont innombrables et de l'ordre le plus élevé. Il n'y a dans cette toile aucun effet puéril, aucune combinaison mesquine; c'est de la peinture franche et hardie, qu'il faut admirer parce qu'elle est belle, et que les œuvres de cette valeur ne se comptent pas aujourd'hui par centaines.

L'*Ouverture des états généraux en* 1789, de M. Couder, offre plusieurs morceaux d'une exécution recommandable; plusieurs groupes de cette toile se distinguent par la précision et la réalité; on reconnaît surtout dans le tiers état une grande habileté de pinceau. Mais l'ensemble de cette composition est loin d'être satisfaisant; le mélange malheureux

du blanc et du violet donne à toute la toile un aspect singulier; on croit voir un effet de neige. Ajoutons que les figures sont distribuées d'une manière que la peinture ne saurait avouer; il y a, dans cette toile, des trous qui s'opposent, invinciblement, à toute espèce d'harmonie linéaire. Si le programme donné à M. Couder lui a prescrit de faire ce que nous voyons, le programme a eu tort. Il est possible que ce tableau soit conforme au procès-verbal de la séance, mais il n'est certainement pas conforme aux lois de la peinture. Il fallait laisser au peintre la liberté de traiter la donnée historique, selon les convenances et les besoins de son art.

Le 18 *brumaire* de M. Bouchot, inférieur aux *États généraux* de M. Couder, donne lieu aux mêmes observations. Je ne peux pas croire que l'auteur justement applaudi des *Funérailles de Marceau* ait agi librement, en étalant sur sa toile cette multitude de manteaux rouges. La tête de Bonaparte n'est pas bonne; mais il y a, dans cet ouvrage, assez de preuves de talent pour qu'il soit permis de penser que M. Bouchot, livré à lui-même, eût produit un tableau très-supérieur à celui que nous voyons.

La *Mort du Président Brisson*, de M. Alexandre Hesse, est complétement dépourvue de style; si le livret n'était là pour nous expliquer le sujet du tableau, il serait impossible de deviner à quelle classe appartiennent les personnages. Toutes les têtes sont conçues et rendues avec la même trivialité.

Si les Belges admirent, comme on le dit, le talent de M. Keyser, il faut qu'ils aient cessé de comprendre le mérite de Rubens, car *la Bataille de Wœringen* n'est qu'un assemblage de lieux communs, parfaitement insignifiants et très-incorrectement dessinés. La toile est garnie et n'est

pas pleine ; le regard ne sait où se poser, et ne rencontre pas une seule figure qui le séduise par la hardiesse des contours ou le charme de la couleur ; il y a tels papiers peints que je préfère à la *Bataille de Wœringen*.

Le *Colloque de Poissy*, de M. Robert Fleury, offre une réunion de têtes attentives et finement modelées ; la scène est bien comprise, et traitée de manière à intéresser le spectateur. Ce tableau est, à notre avis, très-supérieur aux précédents ouvrages de l'auteur. On peut reprocher à M. Robert Fleury d'avoir placé toutes ses figures sur le même plan, ou à peu près ; on peut dire que la salle où ses personnages sont réunis manque de profondeur : mais il faut louer les expressions variées qu'il a su donner à ses têtes, sans distraire l'attention du spectateur par aucun épisode puéril. On reconnaît, dans ce tableau, le désir de bien faire et de caractériser nettement l'action dans laquelle sont engagés les personnages ; on voit que M. Robert Fleury s'est contenté lentement et difficilement. La couleur de cette toile n'a rien de séduisant, mais les tons sont heureusement assortis, et composent un ensemble d'une harmonie très-suffisante. M. Robert Fleury n'avait pas encore traité de sujet aussi important que le *Colloque de Poissy;* le succès de ce tableau doit l'engager à persévérer dans la voie où il vient d'entrer.

Le *Saint Jean* de M. Gleyre obtient un succès légitime ; la tête, les mains et la draperie sont étudiées avec soin et rendues avec une grande habileté. La couleur est vigoureuse, le dessin pur, le mouvement naturel. La tête, éclairée en plein, exprime très-bien l'extase dans laquelle est plongé saint Jean ; envisagé sous le rapport de la réalité, le masque entier ne mérite que des éloges, mais on peut lui reprocher de n'être pas assez idéalisé. L'expression du

visage est ce qu'elle doit être ; les lignes n'ont pas la grandeur et la simplicité qu'elles devraient avoir. Telle qu'elle est cependant, cette figure mérite d'être signalée à l'attention publique, car elle révèle chez l'auteur un remarquable talent d'exécution, une largeur de pinceau qui demanderait à être appliquée sur une grande échelle. Malgré l'absence d'idéal que nous reprochons à la tête de saint Jean, il est évident que M. Gleyre traiterait avec bonheur des sujets religieux ; il y a dans l'attitude et dans les draperies du *Saint Jean* l'élévation de style qui convient aux compositions bibliques.

Entre les trois paysages de M. Corot, il en est un dont la composition ne laisse rien à désirer, celui qu'il a nommé *Soleil couchant;* les terrains, les arbres, le ciel et le pâtre forment un ensemble harmonieux qui charme les juges les plus sévères. C'est un paysage sur lequel on aimerait à reposer souvent ses yeux. Jamais M. Corot n'a réussi à exprimer si bien sa pensée ; malheureusement, l'exécution des diverses parties de ce tableau est loin de répondre à la composition. Les arbres, dont les masses sont bonnes, ne peuvent être vus de près, tant il y a de gaucherie et de mollesse dans le tronc, les branches et le feuillage ; la figure du pâtre, admirablement placée, est d'un dessin très-insuffisant. Toutefois, ce paysage est d'un aspect délicieux, et cause le même plaisir que la lecture d'une belle idylle antique. Cette année encore, les toiles de M. Marilhat sont fort au-dessous des premiers ouvrages de l'auteur. Pour éviter la crudité de tons qu'on lui reprochait à l'époque de ses débuts, il s'est jeté dans je ne sais quelle peinture qui n'appartient précisément à aucune école, qui ne vise ni à la ligne, ni à la couleur ; il semble fuir l'originalité comme un piège, il fouille dans ses cartons et il transcrit ses

souvenirs d'Orient sans se donner la peine de composer un tableau. Si M. Marilhat ne se hâte de prendre sa revanche, il réussira bientôt à faire oublier l'éclat de ses débuts. La vue du *Château d'Arques*, de M. Paul Huet, offre plusieurs parties recommandables : je crois pouvoir louer, en toute assurance, la couleur de la colline, le fond et le ciel ; mais je ne saurais approuver le ton des arbres placés sur le devant du tableau, toute cette partie de la toile est d'une crudité qui fait tache. Tout en respectant le contraste que M. Huet a voulu établir, entre le second et le troisième plan de son tableau, il conviendrait, je crois, d'adoucir le ton des arbres et de leur donner un peu plus de légèreté. Les paysages de M. Cabat n'offrent pas toutes les qualités de ses précédents ouvrages, et les défauts de l'auteur deviennent plus sensibles à mesure qu'il agrandit le cercle de ses compositions. Égaré par l'amour de la précision, il se croit obligé d'amener au même degré d'exécution tous les plans de ses tableaux ; ainsi, dans la vue du *Lac de Némi*, les fonds sont aussi faits que les devants, ce qui nuit singulièrement à l'effet. Cet amour exagéré de la précision choque plus vivement encore dans la toile que M. Cabat nomme le *Samaritain* ; la route placée à droite du tableau offre, d'un bout à l'autre, la même solidité, de telle sorte que l'extrémité supérieure paraît être aussi voisine de l'œil que l'extrémité inférieure. Toute la partie gauche du tableau est traitée avec une rare habileté ; mais, quel que soit le mérite de cette composition, nous croyons que l'importance du paysage ne s'accorde pas avec l'étendue de la toile : réduit aux deux tiers de son étendue, le paysage de M. Cabat aurait certainement plus de valeur. Quant à la parabole chrétienne que M. Cabat croit avoir encadrée dans son paysage, je dois dire qu'elle ne me semble pas faire partie

de la composition. Lorsque Poussin conçoit un paysage historique, il a toujours soin de placer ses personnages de façon à les rendre nécessaires ; s'ils disparaissaient, le paysage serait incomplet. Or, dans le *Samaritain* de M. Cabat, les personnages, loin d'être nécessaires, ne sont pas même utiles ; qu'ils soient absents ou présents, le paysage a le même sens et la même valeur. M. Cabat a donc maintenant deux choses à étudier, le côté optique et le côté poétique du paysage ; il faut qu'il tienne compte de l'éloignement, dans l'exécution des différents morceaux, et qu'il apprenne l'art si difficile de relier étroitement les figures et le paysage.

La *Vue de Constantinople*, de M. Gudin, est un lazzi pareil aux précédentes improvisations de l'auteur. Dans cette toile, dont la couleur ne saurait être définie, il est impossible de saisir la forme d'aucun objet. M. Gudin a traité Constantinople comme il avait traité si souvent l'Italie ; le tableau qu'il a exposé, cette année, n'apprendra rien aux ignorants et ne rappellera rien à ceux qui ont vu ; car le ton beurré qu'il a étalé sur sa toile n'appartient à aucun climat ; c'est une composition exécutée avec une déplorable facilité. L'*Entrée du port de Marseille*, de M. Eugène Isabey, comptera certainement parmi les meilleurs ouvrages de l'auteur ; le ton des eaux est d'une vérité parfaite ; les navires sont exécutés avec une adresse miraculeuse. Il est fâcheux que la forme de la toile nuise à l'effet de cette composition, il y aurait de l'avantage à supprimer le tiers supérieur de ce tableau.

Le *Strafford* de M. Paul Delaroche, gravé par M. Henriquel Dupont, est un chef-d'œuvre de précision et de pureté ; toutes les parties de cette planche sont traitées avec un soin scrupuleux et une habileté rare. Les têtes, les vê-

tements, la pierre, sont rendus avec une patience et une finesse qu'il est, je crois, impossible de surpasser. Nous n'avons que des éloges à donner à M. Dupont; mais nous croyons que chacun, en étudiant cette planche, comprendra toute l'insuffisance, toute la vacuité de la composition de M. Paul Delaroche. La gravure est une épreuve décisive, une épreuve que les œuvres secondaires n'affrontent jamais impunément. Le *Strafford* est un des tableaux où M. Delaroche a montré le plus de talent et de savoir dans l'exécution des morceaux; malheureusement cette toile est vide, et ce défaut, que la couleur dissimulait à grand' peine, est tout à fait choquant dans la gravure. M. Dupont a fait tout ce qu'il pouvait faire; il a eu beau varier le travail de son burin, il ne lui était pas donné de garnir le vide laissé sur la toile par M. Paul Delaroche.

Le portrait de M. Guizot, gravé par M. Calamatta, n'est pas indigne de l'artiste habile qui a si dignement traduit le *Vœu de Louis XIII*. Le masque et les mains sont rendus avec une souplesse, une vérité qui ne laissent rien à désirer. La taille adoptée pour le vêtement est d'un bon effet sous le rapport de la couleur; toutefois je ne conseillerais pas à M. Calamatta de prendre ce parti à l'avenir, car, dans le portrait qui nous occupe, la couleur est obtenue aux dépens de la forme. Il est nécessaire de varier le travail de la gravure, selon la nature des objets qu'il s'agit de représenter, mais le burin ne doit jamais oublier la forme pour la couleur. Malgré le défaut que je signale, le portrait de M. Guizot est une œuvre qui ferait honneur aux plus habiles. La peinture de M. Paul Delaroche offrait au graveur de grandes difficultés, car la tête se détache sur un fond de marbre blanc. Cette donnée absurde et manifestement contraire aux conditions de la peinture ne pouvait être tra-

duite que par un artiste du premier ordre. La manière dont la tête se présente n'est pas choisie plus heureusement que le fond du portrait; le nez est séparé de la bouche par un intervalle beaucoup trop grand : or, si la tête eût été vue de face, une partie de cet intervalle eût été dissimulée par l'ombre du nez. M. Calamatta a traduit cette seconde faute, comme la première, avec une fidélité victorieuse.

La *Transfiguration*, gravée par M. Desnoyers, est une œuvre consciencieuse qui mérite d'être étudiée attentivement. L'auteur a traité avec soin le contour et l'expression de chaque tête, et sous ce rapport la gravure de M. Desnoyers me paraît très-supérieure à celle de Raphaël Morghen. Dans cette dernière planche, en effet, le ciel, les terrains, les vêtements et les têtes sont rendus à l'aide d'un procédé uniforme; la planche entière ressemble à un réseau d'acier. M. Desnoyers a varié son travail, selon la nature des objets qu'il avait à rendre : aussi sa gravure se distingue-t-elle par une admirable clarté. Je reprocherai aux vêtements un peu de lourdeur. Pour juger d'une façon décisive la fidélité de cette traduction, il faudrait avoir vu l'œuvre de Raphaël. Toutefois, j'incline à penser que la toile placée au Vatican offre une harmonie de couleur qui ne se trouve pas dans la gravure de M. Desnoyers.

Cette année, les ouvrages de sculpture sont en petit nombre. Il nous est impossible de contrôler la conduite du jury, car nous n'avons pas sous les yeux les ouvrages qu'il a refusés. Toutefois, il nous est difficile d'admettre que les ouvrages refusés soient très-inférieurs aux sept huitièmes de ceux que nous voyons. S'il fallait s'en rapporter aux *on dit*, le jury aurait prononcé, à peu près au hasard, sur l'admission et l'exclusion des ouvrages envoyés au Louvre.

Résolu d'avance à ne recevoir qu'un petit nombre de morceaux, il aurait consulté son caprice plus souvent que la raison. Cette hypothèse, qui pourra paraître impertinente, n'est cependant pas dépourvue de vraisemblance; car le public n'a pas oublié que le jury du Louvre a refusé, il y a quatre ans, tous les groupes envoyés par M. Barye. Or, ces groupes, qui sont aujourd'hui chez M. le duc d'Orléans, ont été, pendant plusieurs jours, exposés chez M. Aimé Chenavard, et chacun a pu se convaincre de l'injustice du jury. Quels que soient les motifs de la décision prise, il y a quatre ans, par la quatrième classe de l'Institut à l'égard de M. Barye, il est certain que cette décision est absurde, et qu'aucun raisonnement ne saurait la justifier. Il n'est pas moins certain que pas un de MM. les membres de la quatrième classe n'est capable de faire un groupe d'animaux comparable aux groupes dont nous parlons, pour l'énergie des attitudes, la science anatomique, et la finesse de l'exécution. Quoique les sculpteurs d'un mérite aussi éminent ne soient pas nombreux, il n'est donc pas impossible qu'il y ait, parmi les ouvrages refusés, des morceaux égaux, sinon supérieurs, à la plupart de ceux que nous voyons au Louvre.

M. Cortot, l'un des membres du jury, a exposé un groupe de deux figures, *Jésus-Christ sur les genoux de la Vierge*: Ce groupe, exécuté en bronze doré pour l'église de Notre-Dame de Lorette, se distingue par une vulgarité générale. Les lignes sont loin d'être heureuses, les têtes ont une expression difficile à déterminer, et les draperies sont ajustées avec une gaucherie, une lourdeur dont la sculpture offre bien peu d'exemples. Si, laissant de côté toute la partie poétique de la statuaire, à laquelle M. Cortot paraît n'avoir pas songé, nous étudions ce groupe sous le rapport de

la réalité, nous ne serons guère plus satisfait. La tête de la Vierge est modelée avec une sécheresse, une dureté qu'on a peine à concevoir. Puisque M. Cortot renonçait à consulter la tradition, et ne voulait reproduire aucun des types de la Vierge-mère créés par la peinture et la statuaire pendant le xiv°, le xv et le xvi° siècle, il devait, naturellement, consulter la nature vivante. Or, la nature vivante ne fournit pas les éléments dont M. Cortot a composé la tête de la Vierge : ni le front, ni les yeux, ni les lèvres n'appartiennent à la réalité ; les mains se composent de phalanges courtes, et sont absolument dépourvues d'élégance. Quant au Christ, il mérite des reproches encore plus sévères. Non-seulement la tête n'a rien de divin, rien même d'élevé, non-seulement les plans musculaires du torse et des membres sont modelés avec une rondeur et une monotonie désespérantes ; mais les jambes ne pendent pas. Le groupe de M. Cortot ne relève ni de l'art antique, ni de l'art chrétien, ni de la réalité ; l'auteur n'a consulté ni la tradition, ni la nature : aussi ne faut-il pas s'étonner s'il a produit une œuvre dépourvue de vie aussi bien que de beauté. Le *Soldat de Marathon*, placé aux Tuileries, dont l'attitude est si ridicule et présente des lignes si malheureuses, est certainement très-supérieur, par l'exécution, au groupe dont nous parlons ; car, s'il manque de hardiesse et de grandeur, il offre du moins plusieurs parties étudiées et rendues avec soin. Le groupe exposé au Louvre, nul sous le rapport poétique, n'est qu'une imitation très-infidèle de la réalité.

La *Flora* de M. Bosio est fort inférieure à la *Salmacis* du même auteur. En effet, quoique la *Salmacis* soit très-loin de mériter les éloges dont on l'a comblée, elle révèle chez M. Bosio un désir sincère de lutter avec la nature. Cet

ouvrage est d'une réalité mesquine, d'un caractère grêle et chétif; mais il a fallu, pour obtenir ce résultat, sinon un grand talent, du moins une rare patience, une attention soutenue : il est évident que M. Bosio a donné, dans ce morceau, la mesure complète de ses facultés. La *Flora* est modelée avec une rondeur, une mollesse qui ne se trouvent pas dans la *Salmacis*. Je ne parle pas de la tête, dont l'insignifiance ne peut être dépassée, car dans ses meilleurs ouvrages M. Bosio n'a jamais paru accorder au masque humain une grande importance; mais il n'y a pas une seule face de la figure de Flora qui offre des lignes heureuses. Les hanches sont à peine accusées et manquent de jeunesse; le cou et les épaules se composent de plans confus, et n'offrent pas une seule partie qui rappelle la nature. Quant à la poitrine, qui a l'intention évidente de lutter avec la réalité, elle n'offre qu'un ensemble de détails mesquins que la sculpture doit s'interdire sévèrement. M. Bosio, dans la poitrine de sa *Flora*, s'est efforcé de transcrire tous les plis de la peau qui frissonne, et il n'a réussi qu'à produire une masse maigre et informe. La ceinture, le ventre et les cuisses, quoique empreints d'une mesquinerie moins blessante, ne sont cependant pas plus dignes d'éloges; les deux avant-bras choqueront les yeux les moins clairvoyants par leur singulière brièveté; la draperie jetée sur les cuisses n'est qu'un haillon mouillé. Les pieds de la *Flora* ont une forme que la statuaire ne saurait avouer. Je ne dis pas que cette forme ne se rencontre jamais dans la nature; mais tout ce qui est n'est pas bon à imiter, et, copiés ou non, les pieds de cette figure sont d'une laideur repoussante. L'espace compris entre la partie inférieure de la jambe et la naissance des phalanges est modelé d'une façon absurde; je dois dire la même chose

de l'espace compris entre le talon et l'origine du gros orteil. Il y a, sans doute, des pieds pareils aux pieds de la *Flora;* mais un pied ainsi fait ne peut exécuter, régulièrement, les mouvements nécessaires à la progression. Si la figure de M. Bosio se levait, elle marcherait sans élégance et sans rapidité : car, pour que la marche soit élégante et rapide, il est absolument indispensable que le talon soit séparé du gros orteil par une arcade élevée, et cette arcade ne peut exister, sans que le dos du pied présente une courbure qui ne se trouve pas dans les pieds de la *Flora.* Dans le cas particulier qui nous occupe, comme dans toutes les questions qui concernent la forme du corps humain, la beauté peut se déduire de l'utilité et réciproquement. La *Flora* de M. Bosio, construite et modelée d'une façon contraire à l'exécution régulière des mouvements, est complétement dépourvue de beauté. Cependant il est probable que cette figure sera louée ; il se trouvera des yeux assez peu exercés pour confondre la rondeur avec l'élégance. La contradiction que nous prévoyons n'a rien qui doive étonner, car la statuaire est plus difficile à juger que la peinture. Pour connaître les lois de la beauté et pour les appliquer à la forme dépouillée de la couleur, il faut une attention patiente qui n'est pas du goût de tout le monde. Mais ceux qui ont comparé, maintes fois, les monuments de l'art grec et les types les plus beaux de la nature vivante, sont amenés nécessairement à déclarer que la *Flora* de M. Bosio n'est ni réelle ni belle, et ne relève ni de la tradition ni de l'imitation littérale de la nature.

Le *Vase funéraire* de M. Pradier se recommande par une grande habileté d'exécution. Les bas-reliefs sculptés sur la panse offrent une foule de détails très-fins, et sont traités avec une rare délicatesse. Le quadrige rappelle heureuse-

ment les chevaux des Panathénées, l'imitation est évidente; mais, pour copier les monuments de l'art grec, il faut plus que de la patience et de l'attention, il faut allier, au sentiment de l'élégance et de la simplicité, une pratique savante. Quelle que soit ma prédilection pour l'originalité, je suis donc loin de reprocher à M. Pradier d'avoir consulté les Panathénées pour composer son vase funéraire, car l'imitation que je signale n'a rien de littéral ni de servile, je crois d'ailleurs que le type emprunté à Phidias est mieux placé que le type réel, dans une composition allégorique. Lors même que M. Pradier eût été familiarisé, par ses études personnelles, avec les formes du cheval, il eût encore bien fait de s'adresser à l'art grec et de demander conseil au Parthénon. Il n'y a pas en effet, parmi les débris de l'antiquité, un seul ouvrage dont la contemplation soit plus profitable; il n'y en pas un qui enseigne plus clairement la simplification et l'agrandissement de la réalité. J'accorderai, si l'on veut, que les chevaux de Géricault sont plus près de la nature que les chevaux de Phidias; mais je crois que M. Pradier eût commis une maladresse en s'efforçant de reproduire le type des chevaux de Géricault: il y a, dans la panse de ce vase, une souplesse de modelé à laquelle nous devons applaudir. L'auteur, on le sait, ne se contente pas de modeler en glaise ce qui doit être traduit en marbre; il n'abandonne pas au praticien le soin de reproduire, littéralement, d'un bout à l'autre, ce qu'il a fait avec son ébauchoir. Habitué dès longtemps à tailler le marbre, il participe personnellement au travail du praticien; cette habitude constante lui donne une grande supériorité sur la plupart des sculpteurs d'aujourd'hui. Quelle que soit la précision des moyens employés par le praticien pour la reproduction des modèles, il est probable que la

panse de ce vase funéraire n'offrirait pas la souplesse que nous admirons, si M. Pradier ne maniait pas le ciseau aussi facilement que l'ébauchoir ; les ornements bien choisis ont l'avantage de ne pas distraire l'attention. Quant aux deux figures agenouillées qui forment les anses du vase, je ne saurais les approuver, car elles ne sont pas traitées dans le même style que les bas-reliefs de la panse. Le motif de ces deux anses est plein de grâce et de simplicité ; mais, pour s'accorder avec les bas-reliefs, il aurait dû être traité dans le style de la renaissance : or, la draperie de ces deux anges se rattache, évidemment, à l'art gothique. Le style des deux anses contredit donc, formellement, le style des bas-reliefs ; comment M. Pradier est-il arrivé à commettre une faute si facile à découvrir? Comment n'a-t-il pas compris qu'il devait choisir, dans l'art chrétien, le moment qui se rattache à l'art païen par l'élégance des formes et la souplesse des draperies? Je pose la question et ne me charge pas de la résoudre. Traités dans le style de la renaissance, les deux anges se fussent parfaitement accordés avec les deux bas-reliefs ; tels qu'ils sont, ils semblent raides et à peine ébauchés. Il est fâcheux qu'un artiste aussi habile que M. Pradier se préoccupe, à peu près exclusivement, de l'exécution, et combine avec tant de légèreté les diverses parties de ses ouvrages, car cette inconcevable étourderie, sans diminuer le talent incontestable de l'auteur, nuit singulièrement à l'effet de ses œuvres. Le mérite du vase dont nous parlons ne peut être mis en question ; l'élégance générale de la forme, le mouvement des figures, le choix des ornements, le motif ingénieux des anses, tout se réunit pour charmer les yeux et plaire à la pensée ; mais la différence des styles frappera ceux même qui ne sont pas familiarisés avec l'histoire de la statuaire. Sans connaître la raison de leur dé-

plaisir, les personnes étrangères aux transformations des arts du dessin seront choquées de la contradiction qui existe entre les anses et les bas-reliefs. Puisque M. Pradier fait du marbre tout ce qu'il veut, qu'il prenne donc le temps de vouloir avant d'agir; qu'il délibère avant de composer. Sûr de sa main, qu'il ne recule pas devant les ratures lorsqu'il s'est trompé. Convaincu de l'importance et de l'utilité de la tradition, qu'il lui demande conseil, qu'il imite librement les plus belles œuvres de l'art antique et moderne ; mais qu'il ne néglige jamais de comparer les styles des modèles qu'il choisit, avant de les associer dans une œuvre nouvelle. Sans ce travail préliminaire, ses conceptions les plus heureuses seront toujours dépourvues d'unité.

Le modèle en marbre d'un monument consacré à la mémoire de M. Nicolas Demidoff ne justifie pas la réputation dont jouit M. Bartolini, à Florence et dans toute l'Italie. Il y a quelques années, nous avons vu à Paris un buste de Rossini du même auteur, qui ne se distinguait ni par l'élégance ni par la vérité; le monument que nous avons sous les yeux est une composition assez incohérente, dont l'exécution ne mérite pas de grands éloges. Le groupe principal représente M. Nicolas Demidoff assis et s'appuyant sur l'Amour filial. A ses pieds, la Reconnaissance agenouillée lui présente une couronne. Aux quatre coins du piédestal sont assises quatre statues allégoriques : la Sibérie, la Charité, Terpsichore et la déesse des festins. Je ne me charge pas d'expliquer pourquoi ces quatre figures se trouvent réunies autour d'un tombeau ; je ne devine pas comment Terpsichore et la déesse des festins se rattachent à la Charité, ni comment la Charité elle-même se rattache à la Sibérie. Que le statuaire ait voulu rappeler la bienfaisance et la générosité de M. Nicolas Demidoff, je le

conçois sans peine ; mais à moins qu'il n'ait protégé, d'une façon toute spéciale, l'art chorégraphique et l'art culinaire, je ne vois pas pourquoi Terpsichore et la déesse des festins se trouvent placées près la Charité. Quant à la Sibérie, je suppose qu'elle n'est pas seulement destinée à indiquer la patrie de M. Demidoff, et qu'elle exprime en même temps l'origine de sa fortune. Quels que soient les motifs qui justifient la présence de chacune de ces figures, prise en particulier, il me semble impossible, poétiquement parlant, de concevoir la réunion de ces quatre figures autour d'un tombeau. Si, de la composition générale du monument, nous passons à la composition individuelle du groupe principal et des quatre figures allégoriques, nous n'avons pas lieu d'être beaucoup plus satisfait. M. Nicolas Demidoff est bien assis et ne manque pas de gravité ; l'Amour filial n'est qu'insignifiant ; quant à la Reconnaissance, elle a le tort de ne pas regarder l'homme qu'elle veut couronner. Elle est affaissée sur elle-même et détourne la tête. Si M. Bartolini a voulu réunir, dans cette figure, l'expression de la reconnaissance à l'expression de la douleur, à mon avis il s'est trompé, car la statuaire s'accommode difficilement d'une telle complication. La Charité a le front ceint d'un diadème ; pourquoi ? je n'en sais rien. L'enfant qu'elle tient sur ses genoux est de la taille d'un adolescent ; l'enfant qui se tient debout, à la droite de la Charité, touche du bout de la main gauche un des pieds de l'enfant malade que la Charité tient sur ses genoux ; c'est-à-dire que, sur trois figures, il y en a une complétement détachée des deux autres. La Sibérie est chargée d'une draperie disgracieuse, et entoure de son bras droit un enfant dont la forme est à peine ébauchée. La déesse des

festins tient un vase dans sa main droite, et appuie son bras gauche sur une lyre ; la tête de cette figure est grêle et inanimée. Terpsichore est assise comme une femme qui sort du bain et paraît vouloir s'envelopper. Le corps entier est nu, et traité avec une sorte d'élégance vulgaire. Dans cette figure, comme dans les trois autres, la longueur du torse et des membres est exagérée sans avantage. La poitrine et les cuisses sont modelées avec une élégante facilité, mais ne se recommandent ni par la pureté ni par la précision. Quant à la tête de Terpsichore, elle ne vaut ni plus ni moins que la tête de la Charité, de la Sibérie ou de la déesse des festins ; c'est un masque insignifiant, qui se trouve au bout de l'ébauchoir, sans que la pensée du statuaire ait besoin d'intervenir, une espèce de lieu commun dont les doigts se souviennent, et qui échappe à la discussion. Incohérente sous le rapport poétique, l'œuvre de M. Bartolini n'a donc qu'un mérite très-secondaire sous le rapport plastique. Est-ce à dire que nous devions révoquer en doute la légitimité de la renommée dont M. Bartolini jouit dans sa patrie? A Dieu ne plaise que nous nous hâtions de prononcer ! les pièces nous manquent, et nous ne pouvons juger, en pleine connaissance de cause, la valeur absolue de M. Bartolini. Il a, sans doute, produit des œuvres très-supérieures au monument que nous avons sous les yeux ; il est probable, cependant, qu'il se distingue plutôt par l'habileté de la main que par l'élévation de la pensée. Un statuaire habitué à la réflexion n'eût jamais songé à réunir autour d'un tombeau les quatre figures que nous venons d'analyser, ou si, par un caprice inexcusable, il se fût décidé à les réunir, il n'aurait pas négligé de les caractériser nettement, et de donner à chacune de ces figures une expression individuelle. Si M. Bartolini n'a pas satis-

fait à cette dernière condition, c'est qu'il n'en a pas compris la nécessité, et cette faute suffit pour démontrer qu'il n'a pas droit au premier rang.

Le *Christ expirant sur la croix*, de M. Maindron, est, à notre avis, très-supérieur à la *Velléda* du même auteur : le mouvement général de cette figure est heureusement conçu ; la poitrine et les bras sont étudiés avec soin et rendus avec habileté. Toutefois, je pense qu'il eût mieux valu donner une direction uniforme aux doigts de chaque main. Il est probable que M. Maindron a voulu, en donnant à chaque doigt une direction particulière, exprimer les symptômes de la souffrance ; mais je pense que les lois de son art lui conseillaient plus de simplicité. La tête offre tous les caractères de l'agonie : les yeux, la bouche et les joues disent clairement que le supplicié va mourir ; malheureusement, M. Maindron, uniquement préoccupé de l'expression de la douleur, a négligé d'inscrire la divinité sur le front du Christ. Il a modelé la tête d'un homme expirant ; il a oublié qu'il avait à modeler la tête d'un dieu revêtu de la forme humaine. Le visage de son Christ, bien que traité avec une vérité remarquable, ne satisfait pas la pensée du spectateur, car il est dépourvu d'élévation. La chevelure et la couronne d'épines sont disposées de telle sorte que la tête paraît un peu trop grosse. Les détails musculaires des deux aisselles sont indiqués avec franchise, et révèlent, chez M. Maindron, le désir sincère de copier la nature qu'il a sous les yeux. Peut-être ce désir est-il chez lui poussé trop loin ; peut-être eût-il mieux valu ne pas transcrire, avec l'ébauchoir, tout ce que l'œil aperçoit dans le modèle vivant. L'omission volontaire de plusieurs détails eût donné, à la partie supérieure de cette figure, plus d'élégance et de majesté. Je n'approuve pas le

mouvement donné par M. Maindron à la cuisse gauche de son Christ, le sujet prescrivait impérieusement de placer les deux cuisses sur le même plan. J'ajouterai que les muscles de la cuisse gauche sont traduits mollement; la forme des pieds est pauvre et vulgaire. Nous devons regretter que M. Maindron n'ait pas apporté plus de soin dans cette partie de son travail. Je crois volontiers qu'il a copié la forme qu'il avait sous les yeux; mais si M. Maindron avait devant lui un modèle vulgaire, il devait le rectifier, ou, s'il se défiait de son savoir, il devait s'efforcer de trouver un modèle plus élégant et plus riche. Quoique les autres parties de la figure aient une forme plus heureusement choisie, l'ensemble de cet ouvrage n'est pas traité dans le style que réclamait le sujet. M. Maindron paraît plein de zèle; il poursuit ses études avec persévérance, et si chacun de ses ouvrages n'est pas un progrès, s'il se rencontre, dans la série de ses travaux, des aberrations fâcheuses, telles que la *Velléda* de l'année dernière, son talent est cependant supérieur à ce qu'il était il y a cinq ans. Mais il est évident pour nous que M. Maindron se préoccupe, à peu près exclusivement, du côté réel de son art, et en néglige presque toujours le côté poétique. Il consacre ses journées à lutter avec la nature vivante, et il oublie de consulter les monuments de l'art antique. Il ramène la statuaire à son point de départ, et contemple trop rarement les marbres grecs, qui lui enseigneraient l'art d'agrandir la réalité en l'interprétant. Toutefois, le Christ de M. Maindron doit être compté parmi les meilleurs ouvrages du salon de cette année. Il ne faut pas oublier, en effet, que le sujet traité par M. Maindron est, tout simplement, un des problèmes les plus difficiles que la statuaire puisse se proposer. Un Christ, pour ne rien laisser à désirer, doit offrir l'union de

la science et de l'inspiration. Il ne faut pas seulement que la tête souffre, il faut qu'elle soit divine, c'est-à-dire qu'elle présente à l'œil du spectateur la plus haute expression de la résignation et de la grandeur. Si M. Maindron avait triomphé de toutes les difficultés que renferme une telle donnée, il serait, dès aujourd'hui, un artiste consommé ; l'art antique n'aurait plus de conseils à lui offrir. En jugeant le Christ de M. Maindron, n'oublions donc pas le nombre des difficultés qu'il avait à vaincre, et tenons-lui compte du savoir et de la patience qu'il a déployés. Jusqu'à présent, il ne paraît pas avoir compris toute l'importance de la beauté linéaire ; il a presque toujours subordonné la forme à l'expression, à l'accent ; son devoir est maintenant d'étudier, sans relâche, l'art de concilier l'énergie et la forme, l'expression et la beauté. Il devra se résigner à de nouvelles études ; mais il a donné trop de preuves de persévérance pour que nous désespérions de le voir, bientôt, toucher le but que nous lui désignons.

L'*Oreste* de M. Simart est, sans contredit, la meilleure statue du salon. Le mouvement général de la figure est plein de naturel et de vérité ; les muscles de la poitrine sont rendus avec une habileté qui ne laisse rien à désirer. Le dos et les membres, sans offrir la même richesse, la même élégance d'exécution, sont traités, cependant, avec une remarquable finesse. L'expression de la tête est bien celle qui convient au sujet, mais les yeux manquent de beauté, et les joues sont trop simples pour le front. Après avoir longtemps considéré la tête de cette figure, je me suis demandé pourquoi la chevelure d'Oreste paraît si pesante, et je crois que cela tient à ce qu'elle recouvre entièrement les oreilles. Je suis convaincu que si les oreilles étaient à

moitié dégagées, les cheveux gagneraient beaucoup en légèreté, et que la tête entière deviendrait plus élégante. Élève de MM. Ingres et Pradier, M. Simart a dignement profité de leurs leçons. La figure dont nous parlons est, assurément, un des ouvrages les plus recommandables que nous devions à l'école de Rome. Quelles que soient pourtant les qualités qui distinguent cette figure, M. Simart est loin encore de satisfaire à toutes les conditions de la statuaire. Le mouvement de son *Oreste* est naturel et vrai, mais il convient plutôt au bas-relief qu'à la ronde bosse ; envisagée sous ses différentes faces, cette figure offre un ensemble de lignes qui, sans être disgracieux, ne réussit pourtant pas à contenter le regard. Chacune de ces lignes s'explique facilement et concourt d'une façon claire à l'expression de l'épuisement ; mais la sculpture ronde bosse a d'autres exigences que le bas-relief. Il faut qu'une figure isolée intéresse à peu près également le spectateur, sous quelque face qu'elle se présente. Or la statue de M. Simart, quoique traitée avec le même soin dans toutes ses parties, n'offre cependant qu'une face intéressante. Les autres côtés de la figure donnent à penser que l'*Oreste* faisait partie d'une composition dont nous ne possédons qu'un fragment. Il me reste à présenter, sur cette statue, une observation qui pourrait, malheureusement, s'appliquer aux meilleurs ouvrages de la statuaire contemporaine. J'ai dit que les plans musculaires de la poitrine d'Oreste se recommandent par l'élégance et la vérité : ce mérite est assez évident pour n'avoir pas besoin d'être signalé ; mais le style de ce morceau n'a rien d'idéal, rien d'héroïque. En prenant le sujet de son œuvre dans Eschyle, M. Simart se mettait dans l'obligation de s'élever au-dessus de la réalité que nous avons chaque jour sous les yeux ; or, je ne trouve pas, dans l'*Oreste* de

M. Simart, la grandeur que réclame un tel personnage. Sans copier servilement les monuments de l'art antique, l'auteur devait imiter les belles divisions musculaires de l'Ilissus et du Thésée. En contemplant ces deux admirables figures, chacun devine qu'il n'a pas devant les yeux des personnages ordinaires, et cette impression ne dépend pas seulement de l'habileté du statuaire, elle s'explique aussi par les belles divisions dont je parlais tout à l'heure. La poitrine du Thésée offre des plans que la nature vivante ne contredit pas, mais qui sont d'une largeur, d'une hardiesse idéale. Ce que je reproche à l'*Oreste* de M. Simart, c'est de rappeler trop fidèlement la réalité. En étudiant cette figure, nous prenons plaisir à retrouver, dans le torse et les membres, tous les détails du modèle humain ; mais cette figure est traitée avec une vérité si littérale, elle reproduit si scrupuleusement toutes les parties de la réalité, qu'elle nous empêche d'ajouter foi à la création de l'auteur. Au lieu d'Oreste, nous ne voulons voir qu'un jeune homme épuisé, haletant ; au lieu d'un personnage tragique, nous n'avons qu'une figure d'étude.

Ces considérations résument, assez nettement, toute notre pensée sur le salon de cette année. Ce qui manque, en effet, à la plupart des ouvrages de statuaire et de peinture, souvent même à ceux qui se recommandent d'ailleurs par des qualités solides, c'est une grandeur, une harmonie, que les artistes chercheraient vainement dans l'imitation littérale de la nature, et qui ne relève que de la pensée. Si les statuaires et les peintres de nos jours veulent obtenir une gloire durable, il faut qu'ils se pénètrent, profondément, d'une vérité qui semble aujourd'hui méconnue : le modèle humain le

plus riche, le paysage le plus séduisant, ne peut être imité heureusement qu'à condition d'être interprété par l'intelligence du peintre ou du statuaire ; la reproduction littérale de la réalité ne pourra jamais enfanter que des ouvrages incomplets.

SALON DE 1846.

I

LA PEINTURE.

Il est impossible de méconnaître le talent et le savoir déployés, par M. Horace Vernet, dans la *Bataille d'Isly*. Il y aurait de l'injustice à ne pas louer la profondeur que le peintre a su donner au paysage, à ne pas signaler l'habileté avec laquelle il a mis en selle tous les cavaliers, à ne pas appeler l'attention sur les attitudes naturelles de chaque personnage. Toutes ces qualités sont assurément fort recommandables, et nous les proclamons avec plaisir; mais elles ne suffisent pas pour composer, je ne dis pas un bon tableau, mais seulement un tableau. Le reproche que j'adresse à la toile de M. Vernet ne porte ni sur les têtes, ni sur les uniformes, ni sur les chevaux, ni sur le paysage, mais bien sur la composition tout entière. A quoi se réduit, en effet, cette composition, cette prétendue bataille ? A l'éparpillement d'un grand nombre de personnages qui,

en réalité, ne prennent part à aucune action importante. Le colonel Yusuf présente au maréchal Bugeaud les étendards et le parasol de commandement enlevés par les spahis et les chasseurs, à la prise du camp. Assurément, il n'y a pas, dans ce programme, de quoi inspirer une composition historique; je le sens bien, et M. Vernet n'a pas eu besoin de réfléchir, pour comprendre tout le néant du sujet proposé à son pinceau. La dimension de la toile ajoute encore au danger, ou plutôt à la nullité du programme. Et cependant, tout en reconnaissant que le sujet n'a rien qui soit digne de la peinture historique, tout en faisant la part des obstacles sérieux que M. Vernet avait à surmonter, il me semble qu'il n'a pas fait tout ce qu'il pouvait faire. Certes, il eût mieux valu pour lui avoir à peindre une bataille que la remise d'un parasol; mais, puisqu'il avait accepté le sujet, puisqu'il avait accepté une toile dont la dimension s'accordait si peu avec l'importance du programme, il devait grouper ses personnages de façon à garnir cette toile immense. Or, c'est ce qu'il n'a pas fait, ce qu'il n'a pas voulu faire. Il s'est attaché, à peu près exclusivement, à la ressemblance des personnages. Malheureusement, ce mérite, que je ne songe pas à contester, ne peut toucher que les familles auxquelles appartiennent les modèles de M. Vernet. Quant à la composition proprement dite, quant à la nécessité d'établir, sur le mouvement des acteurs, l'intérêt qui satisfait l'esprit, l'harmonie qui satisfait les yeux, M. Vernet ne paraît pas s'en être préoccupé un seul instant. On peut croire, sans malveillance et sans présomption, qu'il n'a pas élevé son ambition au-dessus du procès-verbal. Il semble s'être proposé, surtout, de contenter les officiers d'état-major, en obéissant aveuglément à leurs souvenirs. Il a réduit tous ses devoirs à la seule exactitude.

Or, M. Vernet sait mieux que nous que la réalité n'est, pour la peinture, qu'un moyen à l'aide duquel elle s'efforce d'atteindre son but. Et ce but, quel est-il? N'est-ce pas la beauté? Et la beauté peut-elle exister sans unité, sans variété harmonieuse, sans intérêt, sans pensée? Toutes ces questions sont résolues depuis longtemps, et il suffit de les rappeler. Il serait superflu de s'arrêter à les discuter. Je dis donc, et je dois dire, que M. Vernet, malgré toute son habileté, n'a pas fait un tableau, et je pense que la pauvreté du programme ne le justifie pas complétement.

Toutes les compositions envoyées cette année, par M. Ary Scheffer, révèlent un ardent désir de bien faire, et je crois pouvoir affirmer que l'auteur n'a abandonné chacune de ces toiles qu'après avoir épuisé toutes les ressources de son pinceau. Malheureusement, les facultés, ou, pour parler plus poliment, les études et le savoir de M. Scheffer, ne répondent pas à cette louable intention. Il fait tout ce qu'il peut, je le veux bien, et l'analyse de ses ouvrages le prouve surabondamment; mais il est loin, très-loin de pouvoir tout ce qu'il veut. La mobilité maladive de sa pensée, qui depuis quinze ans l'a poussé vers des écoles si diverses et souvent si opposées, qui l'a mené d'Eugène Delacroix à Rembrandt, de Rembrandt aux profils sévères d'Albert Durer, ne lui a pas permis d'approfondir, sérieusement, les principes fondamentaux de son art. Il a consumé son temps en rêveries, en caprices, en aspirations, et il a négligé de se mettre en possession du langage qu'il voulait parler. Aussi la peinture de M. Scheffer plaît-elle, surtout, à ceux qui ne savent pas de quoi se compose vraiment la peinture. Dans chacun de ses tableaux, la forme est incomplète, modelée vaguement; le dessin manque de

sévérité, de correction. Cependant, tous ces défauts, sur lesquels nous sommes forcé d'insister, puisqu'une notable partie du public s'obstine à ne pas les apercevoir, toutes ces taches, toutes ces preuves manifestes d'ignorance, n'empêchent pas les compositions de M. Scheffer d'éblouir et de charmer les spectateurs à qui leurs études personnelles ne permettent pas de se montrer exigeants, et qui demandent, surtout, à la peinture de provoquer chez eux la rêverie. M. Scheffer peut donc en appeler de la critique au succès. Quoi qu'il en soit, la popularité de son talent fût-elle cent fois plus grande qu'elle ne l'est aujourd'hui, nous ne voudrions pas renoncer au droit de dire toute notre pensée. Une rapide analyse des ouvrages qu'il nous a donnés, cette année, suffira pour montrer la valeur de notre opinion. Il est permis de croire que le public, malgré sa sympathie pour le talent de M. Scheffer, commence à se lasser de l'interminable série de compositions où figurent Faust et Marguerite. Mais nous ne voulons pas insister sur ce point. Acceptons ces deux personnages comme nouveaux, saluons-les comme une invention pleine de fraîcheur et de jeunesse, et voyons le parti que l'auteur en a tiré. Prenons *Faust et Marguerite au jardin*. La manière dont ces deux personnages entrelacent leurs mains est assurément très-puérile et n'a rien de naturel. Quant au cou de Marguerite, il est très-mal attaché et ne tourne pas. Parlerai-je de la forme du corps? De l'épaule à la hanche, le dessin n'est pas même suffisant, et de la hanche au pied il est complétement nul. La robe est un sac vide, et rien de plus. *Faust, au sabbat, aperçoit le fantôme de Marguerite*. Ici l'incorrection, ou plutôt l'absence du dessin, est encore plus manifeste et plus choquante. Les épaules et la poitrine de Marguerite, complétement nues, semblent

modelées d'après une sculpture en bois. La chair vivante n'offre rien de pareil. Quant au reste du corps, je défie le plus habile, le plus clairvoyant, de le deviner sous le vêtement. Non-seulement les cuisses et les jambes sont absentes, mais il n'y a pas même de place pour les loger. Ce que j'ai dit de ces deux compositions, je puis le dire, avec une égale justesse, du *Christ portant sa croix*, du *Christ et des saintes femmes*. Seulement, je dois ajouter que ce dernier tableau est absolument dépourvu de relief. Toutes les figures ont précisément l'épaisseur d'une feuille de papier, et se trouvent ainsi placées au même plan. Quant au *Christ portant sa croix*, il a quelque chose de maladif, mais on ne peut pas dire qu'il exprime la souffrance. L'*Enfant charitable* est un sujet d'aquarelle, traité, on ne sait pourquoi, dans des proportions que ne comportait pas la ballade de Goëthe. *Saint Augustin et sainte Monique* expriment assez vaguement le passage des *Confessions* cité par l'auteur. La tête de sainte Monique vaut mieux que celle de saint Augustin. Le regard de sainte Monique est plus voisin de l'extase; mais aucune des deux têtes n'est modelée suffisamment. Et puis comment expliquer la manière, toute puérile, dont sainte Monique prend la main gauche de son fils entre ses deux mains? Reste le portrait de M. de Lamennais, dont la couleur et le dessin n'appartiennent à aucune école. Le front, les pommettes, les mâchoires, sont traités avec la même négligence, ou avec la même ignorance, on peut choisir. La bouche ne pourrait s'ouvrir pour parler; les yeux ne regardent pas; derrière le front, il n'y a pas de place pour le cerveau; les mains n'ont pas de phalanges. Et pourtant il s'est trouvé des spectateurs pour louer la ressemblance de ce portrait. Je veux croire que ceux qui parlent ainsi ne peuvent invo-

quer leurs souvenirs personnels; car, s'ils avaient vu le modèle, ils parleraient autrement. Il ne suffit pas d'imiter, en l'exagérant, la couleur du visage, pour atteindre la ressemblance. Un visage sans réalité, sans dessin, sans charpente, n'est pas, ne sera jamais un portrait ressemblant.

Les quatre compositions envoyées par M. Decamps se distinguent par des mérites variés, et nous pourrions les traiter avec indulgence, si elles n'étaient signées de son nom; mais les facultés éminentes dont M. Decamps a donné tant de preuves nous obligent à nous montrer sévère. Il n'y a pas une de ces quatre toiles où il ne soit facile de signaler une rare habileté. Ce qui nous force à ne pas les louer sans réserve, et même à relever scrupuleusement toutes les taches que l'analyse y découvre, c'est le souvenir des compositions merveilleuses auxquelles M. Decamps nous a depuis longtemps habitué. Le parti excellent qu'il sait tirer des sujets en apparence les plus ingrats, l'intérêt qu'il donne à l'emploi de la lumière, le charme qu'il prête à un pan de muraille, l'organisation exceptionnelle dont il est doué, nous imposent le devoir de le juger, non-seulement en le comparant aux peintres contemporains, mais encore, et surtout, en le comparant à lui-même. Or, pour être sincère, nous dirons que M. Decamps est, cette année, inférieur à lui-même. Malgré les qualités solides qui recommandent chacune de ses compositions, il faudrait avoir perdu la mémoire pour ne pas reconnaître que M. Decamps a souvent mieux fait. Sans nul doute, le petit paysage turc placé dans la galerie de bois a de la grâce et de la fraîcheur. Il n'y a pas un coin de cette petite toile qui ne révèle une rare habileté de main ; mais le ton rose des murailles est-il bien vrai? Les cavaliers ne se profilent-ils pas sur le fond, comme un bas-

relief? La verdure n'a-t-elle pas quelque chose de métallique? Si cette toile était l'œuvre d'un peintre inconnu, nous applaudirions, et nous croirions faire un acte de justice. Il s'agit d'un talent éprouvé, et nous devons changer de langage. Un *Souvenir de la Turquie d'Asie* rappelle, sans les égaler, plusieurs compositions du même genre signées du nom de M. Decamps. Le sujet n'est rien par lui-même, et ne peut intéresser que par une exécution précise et définitive. Or, l'exécution de cette toile n'est ni précise, ni définitive. La muraille et l'eau sont traitées de la même manière, et le résultat est facile à prévoir : l'eau manque de limpidité, et la muraille manque de solidité. Naturellement, et par une conséquence inévitable, les figures qui s'enlèvent sur la muraille n'ont pas toute la valeur, tout le relief qu'elles auraient si la muraille était plus solide, si l'eau était plus limpide. Cette donnée est si familière au pinceau de M. Decamps, que nous comprenons, difficilement, comment il a pu tomber dans l'erreur que nous signalons, à moins pourtant qu'il ne faille expliquer sa méprise par le nombre même des compositions du même genre qu'il nous a déjà données. L'habitude aura produit chez lui la satiété, et il n'aura pas su rendre intéressant ce qui ne l'intéressait plus. L'*École de jeunes enfants* (*Asie-Mineure*) est une donnée qui aurait séduit l'imagination de Rembrandt, et qui devait plaire à M. Decamps. Tout l'intérêt de cette donnée consiste dans l'emploi de la lumière. C'est un problème qu'un artiste habile doit aimer à se poser; mais je crois pouvoir affirmer, sans présomption, que Rembrandt ne l'eût pas résolu de la même manière. Le parti choisi par M. Decamps a quelque chose de trop absolu. Pour donner plus de valeur au rayon qui pénètre par la fenêtre du fond, il a volontairement exagéré l'om-

bre qui enveloppe les figures, surtout celles du premier plan ; et il a poussé si loin cette exagération, que la forme des figures est presque abolie. Il n'y a guère que la figure du maître d'école qui soit éclairée suffisamment. Il est donc permis de dire qu'en cette occasion la puissance de M. Decamps n'a pas traduit nettement sa volonté. Il s'est proposé une difficulté digne de son pinceau, mais il ne l'a pas résolue d'une façon complète, et ses précédents ouvrages nous donnent le droit de le dire, sans être accusé d'injustice.

Le *Retour du berger, effet de pluie*, est une composition bien ordonnée, dont toutes les parties sont utiles et concourent à l'effet général. Malheureusement, ici encore l'exécution n'est pas à la hauteur de la pensée. Les terrains, le ciel, le troupeau et le berger ont bien le ton qui leur convient ; mais le ton ne suffit pas. Il fallait donner, à chacun de ces éléments, une solidité diverse, en harmonie avec la nature même du sujet que le pinceau voulait représenter. Or, les terrains manquent de fermeté, et nuisent par leur mollesse à la valeur du ciel, du troupeau et du berger. Le ciel vient trop en avant, la forme du troupeau est confuse. Le berger, dont l'attitude est vraie, dont les haillons sont disposés avec une science consommée, le berger laisse trop à désirer sous le rapport du dessin. La chair ne se distingue pas assez nettement des haillons. Pour dire toute notre pensée, cette composition, pleine de grandeur et de vérité quant à l'intention, est plutôt une esquisse, un projet, qu'une œuvre définitive. Il semble que M. Decamps, habitué à manier, à pétrir la lumière, se soit trouvé dépaysé devant la scène morne et muette qu'il s'est efforcé de reproduire. C'est à coup sûr une tentative puissante, mais ce n'est qu'une tentative. Toutefois, nous sommes loin de penser que M. De-

camps soit en décadence. Le talent que nous admirons, qui a conquis parmi nous une popularité si légitime, qui a trouvé le secret de plaire, à la fois, aux yeux savants et aux yeux ignorants, de charmer ceux qui ne pensent pas et d'étonner ceux qui pensent, le talent le plus original peut-être que nous ayons aujourd'hui, n'a pas fléchi; seulement il a été, cette année, moins heureux dans ses applications. Ce qui distingue M. Decamps entre tous les peintres contemporains de l'école française, ce n'est pas la grandeur du but qu'il se propose, la profondeur de ses conceptions, l'exquise pureté des figures qu'il met en œuvre; c'est l'accord parfait, constant, de la puissance et de la volonté. En général, il ne veut que ce qu'il peut : aussi peut-il tout ce qu'il veut. Cette année, dans son *École* et dans son *Berger*, il n'a pas su réaliser cet accord merveilleux. Je ne dis pas qu'il ait voulu ce qu'il ne devait pas vouloir, je dis seulement que sa puissance n'a pas obéi à sa volonté. Ce n'est pas un échec, c'est une lutte commencée, pleine d'intérêt, mais dont l'issue ne saurait être douteuse. L'an prochain, M. Decamps, éclairé par la résistance qu'il a rencontrée, résoudra, victorieusement, toutes les difficultés au-devant desquelles il a marché hardiment, mais qu'il n'a pas surmontées cette année. Son talent ne nous inspire aucune inquiétude, et nous sommes assuré de l'applaudir encore longtemps. Sa prédilection constante pour la peinture proprement dite, son dédain profond pour les sujets qui peuvent, indifféremment, être traités par la plume ou le pinceau, nous confirment dans notre espérance.

Malgré notre profonde sympathie pour le talent énergique et varié de M. Eugène Delacroix, nous ne pouvons louer les trois compositions qu'il a exposées cette année. Ni les *Adieux de Roméo et Juliette*, ni l'*Enlèvement de Rebecca*, ni

Marguerite à l'église, ne peuvent être approuvés par la critique la plus indulgente. Nous avons prouvé, en mainte occasion, combien nous admirons les facultés éminentes de M. Delacroix, nous avons mêlé nos applaudissements aux applaudissements de la foule, toutes les fois qu'il a déployé, dans un sujet dramatique, la richesse de sa palette et la vivacité de son imagination ; mais notre admiration ne va pas jusqu'à lui pardonner d'envoyer au Louvre des esquisses à peine ébauchées, obscures, confuses, intelligibles pour l'œil seul de l'auteur. Que dire des *Adieux de Roméo et Juliette* ? Aucune de ces deux figures n'est dessinée avec précision. On vantera peut-être l'énergie du mouvement qui les réunit, l'étreinte amoureuse qui les confond dans un baiser. A cela, je répondrai que l'auteur me semble avoir trop sacrifié la grâce à l'énergie. Nous voulons voir deux amants jeunes et beaux. Où est la beauté de Roméo ? où est la beauté de Juliette ? Je doute fort qu'en partant de cette ébauche, M. Delacroix puisse jamais satisfaire à toutes les conditions du sujet qu'il a choisi. Assurément, l'énergie de la passion est une chose fort importante, dans les *Adieux de Roméo et Juliette*, mais on m'accordera bien que l'énergie ne suffit pas. On ne pourra pas nier que la jeunesse et la beauté des deux personnages n'aient, aussi, leur importance. M. Delacroix ne l'ignore pas. Pourquoi donc a-t-il réduit toute sa tâche à l'expression de l'énergie ? pourquoi a-t-il négligé la grâce des mouvements, la beauté des visages ? pourquoi a-t-il voulu émouvoir sans charmer ? L'*Enlèvement de Rebecca* doit être jugé plus sévèrement encore que les *Adieux de Roméo et Juliette*. Rebecca est enlevée, par les ordres du templier Boisguilbert, au milieu du sac du château de Frontdebœuf. Elle est déjà entre les mains des deux esclaves africains, chargés de la conduire loin du

théâtre du combat. Un des esclaves est monté sur un immense cheval de bataille, et saisit Rebecca à demi évanouie. L'autre, qui n'est pas encore en selle, aide son compagnon à hisser Rebecca sur son cheval. On ne peut nier que ces deux Africains ne respirent une énergie farouche, une impitoyable cruauté ; mais les membres, le corps et le visage de ces deux esclaves, sont à peine indiqués. Le cheval sur lequel Rebecca va être placée n'est pas en proportion avec le cavalier. Le visage de Rebecca est dessiné, ou plutôt indiqué, avec tant de confusion, qu'il ne peut exprimer ni la terreur ni la prière. Quant au corps, il n'est pas possible de le deviner sous le vêtement. Non-seulement cette composition n'est pas peinte, dans l'acception sérieuse du mot, mais elle n'est pas même trouvée. Si M. Delacroix a voulu nous montrer comment il s'y prend pour chercher une composition, comment il tâtonne avec son pinceau, à la bonne heure. S'il a cru nous montrer un tableau achevé, nous devons lui dire qu'il s'est complétement trompé. Dieu merci, nous pouvons lui parler avec une entière franchise, sans craindre qu'on nous accuse d'injustice ou de malveillance. Nous n'avons jamais demandé à M. Delacroix les qualités auxquelles il ne prétend pas. Nous avons toujours vu en lui un disciple fervent de Rubens et de Paul Véronèse ; nous ne l'avons jamais critiqué, au nom de l'école romaine ou de l'école florentine, mais les *Adieux de Roméo et Juliette*, mais l'*Enlèvement de Rebecca* ne peuvent être avoués par aucune école. Ce sont des ébauches qui ne devaient pas sortir de l'atelier, avant d'avoir subi une transformation laborieuse. *Marguerite à l'église* vaut mieux que les deux compositions précédentes. Ce n'est pas que j'approuve le dessin de la figure principale, il s'en faut de beaucoup. La cuisse gauche de Mar-

guerite est d'une longueur démesurée, la tête manque de noblesse et d'élégance ; mais du moins le sujet s'explique bien. L'attitude de Marguerite est pleine d'effroi et d'abattement. Son visage respire une piété fervente. Toutefois, l'exécution générale de ce tableau n'est pas assez avancée, pour contenter même un spectateur indulgent. Avec la meilleure volonté du monde, il est impossible de considérer cette exécution comme définitive. L'architecture est bien disposée, j'en conviens ; Marguerite est bien agenouillée ; le démon, placé derrière elle, exprime bien la pensée du mal ; mais tout cela ne suffit pas pour faire un tableau. Pour donner à cette composition, bien conçue, toute la valeur, toute la beauté, tout l'intérêt qu'elle mérite, il faudrait corriger le dessin de la Marguerite, raccourcir la cuisse gauche, donner de l'élégance au visage, aux mains de la correction, au corps une épaisseur, une forme convenables ; en un mot, il faudrait écrire ce qui est indiqué, achever ce qui est commencé, peindre ce qui est ébauché. Si M. Delacroix n'était pas à nos yeux un artiste doué de rares qualités, nous n'aurions pas pris la peine d'analyser ces trois petites toiles avec une sévérité si scrupuleuse. Le privilége du talent est d'appeler l'attention et la rigueur de la critique. Le public comprendra, sans peine, la pensée qui nous anime. Que M. Delacroix fasse une composition digne de lui, nous serons heureux de le louer.

M. Diaz possède, incontestablement, des tons heureux. Il trouve, sans efforts, sur sa palette, des tons dont la richesse, l'éclat et la variété éblouissent les yeux. Toutefois, je suis très-loin de croire qu'il puisse jamais peindre un tableau. Il fait des esquisses charmantes, pleines de grâce, de fraîcheur, de spontanéité ; mais il est probable qu'il n'ira jamais au delà, et, s'il est bien conseillé, il n'essayera

jamais de faire une figure plus grande que la main. Il y a quelques années, ses compositions ressemblaient à un fouillis d'émeraudes et de rubis. Aujourd'hui, il est parvenu à trouver l'harmonie et l'unité. Il n'y a guère que son intérieur de foyer, qui rappelle l'éclat chatoyant de ses premières compositions. Le plus faible des tableaux de cette année, est sans contredit, celui qu'il a nommé les *Délaissées*. Pourquoi? C'est que les figures sont trois fois trop grandes pour l'inexpérience de son pinceau. Elles ne sont ni construites, ni possibles; elles n'ont ni épaisseur, ni forme. Il est évident que M. Diaz ne sait pas s'orienter dans une figure de dix-huit pouces. Le *Jardin des Amours* a le tort de rappeler une admirable composition de Rubens. Autant la composition de Rubens est claire, est facile à saisir, autant celle de M. Diaz est vague et confuse. Il y a quelque chose de séduisant dans le premier aspect de ce petit tableau; mais les figures sont incapables de se mouvoir. Une femme vue de dos, qu'il appelle l'*Abandon*, est d'une charmante couleur; mais le dessin est lourd, et l'exiguïté de la toile ne dissimule pas l'incorrection. Une *Magicienne*, *Léda*, une *Orientale*, rappellent beaucoup trop la manière de Prudhon, et je n'ai pas besoin d'ajouter que M. Diaz rappelle Prudhon sans l'égaler. J'en puis dire autant de la *Sagesse*. Si l'auteur de ces charmantes esquisses prend soin de consulter ses forces, s'il a près de lui un ami éclairé, il n'essayera jamais de faire un tableau où les figures, par leur dimension, exigent un dessin sévère. Ou, s'il voulait tenter cette entreprise périlleuse, il faudrait qu'il se résignât à des études longues et laborieuses; mais, sans doute, il est déjà trop tard pour qu'il entreprenne des études nouvelles. Les faciles succès qu'il a obtenus, et qu'il a souvent mérités, lui font croire peut-être qu'il en sait

assez. Qu'il se désabuse et qu'il apprécie mieux son talent. Ce qu'il fait ne relève pas du savoir. Les trouvailles de son pinceau suffisent pour plaire, mais ne suffiront jamais pour contenter.

M. Granet continue de peindre avec le même bonheur, la même habileté, les scènes religieuses. Je dis le même bonheur et la même habileté. En effet, depuis vingt ans, M. Granet n'a pas varié un seul jour. Ce qu'il faisait il y a vingt ans, il le fait aujourd'hui. Il distribue toujours la lumière avec une science consommée, et c'est là certainement la meilleure, la plus solide partie de son talent. Ne lui demandez pas de modeler finement une tête, une main. Il ne sait pas, ou ne veut pas modeler : nous inclinons à croire qu'il ne sait pas, car, depuis vingt ans, les occasions ne lui ont pas manqué pour montrer son savoir. Mais il donne à toutes ses figures un véritable intérêt, par la manière merveilleuse dont il les éclaire. Dans l'*Interrogatoire de Girolamo Savonarola*, dans la *Célébration de la messe à l'autel de Notre-Dame de Bon-Secours*, il a épuisé toutes les ressources de son talent. Il n'y a pas une figure, dans ces deux toiles, qui soit dessinée d'une façon satisfaisante, pas une tête dont le modelé soutienne l'analyse, et pourtant ces deux toiles plaisent et doivent plaire. Pourquoi? Parce que toutes les figures sont admirablement éclairées, et ce mérite si rare appelle l'indulgence sur les défauts nombreux de l'exécution. Je ne parle pas des autres compositions envoyées cette année par M. Granet, où les défauts que je signale sont encore plus sensibles. L'attention, en se concentrant sur une seule figure, provoque nécessairement un jugement plus sévère.

M. Gendron, qui pour nous est un nom nouveau, a montré dans la *Danse des Willis* une imagination gracieuse, un

véritable talent de composition. Malheureusement l'exécution n'est pas à la hauteur de la pensée. Cette ronde de fées est pleine de charme; les mouvements ont la légèreté, l'abandon que le poëte se plaît à rêver; mais ces qualités, si précieuses, ne suffisent pas pour contenter les regards studieux. Gravées fidèlement, c'est-à-dire dépouillées du charme de cette lumière douteuse où elles sont plongées, réduites à leur valeur linéaire, toutes ces figures mériteraient des reproches nombreux, car elles sont dessinées avec une négligence difficile à comprendre. M. Gendron est trop indulgent pour lui-même, ou se laisse égarer par les applaudissements de ses amis. Il possède un talent plein de jeunesse et de fraîcheur; il faut qu'il le féconde, qu'il l'agrandisse par l'étude attentive de la nature et des maîtres qui l'entourent à Florence. Je ne veux pas insister sur les défauts qui déparent l'*Ange du tombeau*, du même auteur. Ici l'exécution a complétement trahi la pensée. Le choix des lignes et des tons détruit tout l'intérêt qui pouvait s'attacher à cette conception.

M. Papety ne justifie pas les espérances que le public avait conçues d'après ses débuts. *Solon dictant ses lois*, *Consolatrix afflictorum*, déplaisent généralement par l'étrangeté de la couleur, et ne rachètent pas ce défaut par l'élégance et la sévérité du dessin. Dans *Solon dictant ses lois*, aucune figure n'intéresse. La tête de Solon manque de noblesse; la figure qui écrit sous sa dictée écoute mal, et le bras droit est dessiné avec mollesse. Quant à la *Vierge consolatrice*, j'ai peine à comprendre comment M. Papety, après un séjour de cinq ans en Italie, a pu commettre une pareille bévue. A quoi lui ont donc servi les fresques du Vatican et de la Farnesine ? Le ton violet qui domine dans cette composition singulière blesse les

yeux les plus indulgents, et force à détourner la tête. Il faut une résolution énergique pour étudier les figures ; mais on a beau faire, et recommencer l'examen à plusieurs reprises, il est impossible de découvrir dans cette toile une qualité sérieuse. Le portrait de M. Vivenel n'est pas d'un aspect séduisant. Les mains et le visage semblent taillés dans le bois. Les plis du front, des joues, des phalanges, sont traités avec une dureté, une sécheresse que la chair vivante ne peut jamais avoir. Toutefois les étoffes et le fond révèlent une main habile. On sent que M. Papety, mieux conseillé, mieux dirigé, moins applaudi surtout, pourrait faire beaucoup mieux qu'il ne fait. Cependant nous devons lui dire qu'il a trop multiplié les détails d'architecture dans le fond de ce portrait. En peinture, il n'y a pas d'effet sans sacrifice ; tous ces détails si habilement traités diminuent l'importance de la tête. Nous souhaitons vivement que M. Papety, éclairé par l'échec de cette année, s'engage dans une meilleure voie, et mette plus de goût et d'élégance dans ses prochaines compositions.

S'il fallait juger l'école de Dusseldorf d'après l'*Ecce homo* de M. Schadow, la conclusion serait sévère. Nous ne voulons pas déterminer la valeur de toute une école, sans autre renseignement que cette toile. Nous nous bornons à dire que l'*Ecce homo* de M. Schadow est d'une médiocrité incontestable ; c'est une figure de carton frottée d'ocre, dessinée avec un sans-façon qui ne serait pas admis chez un débutant, et que je ne puis guère comprendre dans un maître ; car, à Dusseldorf, M. Schadow est une autorité. Nous aimons à penser qu'il justifie sa renommée par des œuvres supérieures à son *Ecce homo*. Il y a, dans le fond de ce tableau, un jet d'eau qui, sans doute, doit avoir un sens symbolique. Je déclare, humblement, n'avoir pas réussi à

saisir la clé de ce mystère. La tête est sans expression, la poitrine n'est pas modelée ; il est donc impossible de ne pas proclamer la médiocrité absolue de cet *Ecce homo.*

Une *Fête bourgeoise au dix-septième siècle,* de M. H. Leys, d'Anvers, est une œuvre laborieuse et sans charme. L'exécution est lourde, pénible, et révèle partout les efforts de l'auteur. Les figures manquent de vie, et, si c'est là une fête, au moins devons-nous dire que c'est une fête sans joie, sans plaisir et sans mouvement. M. Van Hove fils, de La Haye, a montré, dans son *Rembrandt,* plus d'habileté, plus de pratique. Toutefois, il est évident que le sujet choisi par M. Van Hove ne comportait pas d'aussi grandes dimensions. C'est une donnée du genre anecdotique, et que l'auteur aurait dû traiter dans un cadre beaucoup plus petit. Les figures ne sont pas très-animées, et l'architecture laisse beaucoup à désirer sous le rapport de la perspective ; malgré ces défauts, je préfère le *Rembrandt* de M. Van Hove à la *Fête* de M. Leys. On pourrait demander, de bonne foi, pourquoi ces tableaux nous viennent d'Anvers et de La Haye ; mais ce serait une question indiscrète.

Une *Fouille dans la campagne de Rome,* de M. Charles Nanteuil, offre plusieurs parties étudiées avec soin. Le paysage a de la profondeur, le pin qui occupe le milieu de la toile est élégant et d'un bon dessin. Les tronçons de colonne ne paraissent pas avoir une solidité suffisante. Les buffles tirent bien, et le cavalier qui les anime est plein de vigueur. Malgré toutes ces qualités, la composition de M. Nanteuil ne présente pas tout l'intérêt qu'elle aurait certainement, s'il eût adopté un parti plus franc, s'il eût subordonné le paysage aux figures, ou les figures au paysage. L'attention indécise se partage entre le paysage et les figures, ce qui est un grave inconvénient.

Deux petites toiles de M. Alfred Arago se recommandent par le mérite de la simplicité. La *Récréation de Louis XI* est une composition qui s'explique bien, dont l'exécution pourrait être plus serrée, plus complète, mais qui cependant n'offre pas d'incorrection grave. Les *Moines attendant une audience du pape*, près d'un des escaliers intérieurs du Vatican, sont très-heureusement éclairés. Il faut regretter que l'auteur n'ait pas pris la peine de modeler les têtes qu'il avait si bien groupées ; il s'est contenté de les indiquer, et ne leur a pas donné la forme et l'épaisseur qu'elles doivent avoir. Néanmoins ces deux petites toiles sont un début d'heureux augure, et nous espérons que M. Alfred Arago se montrera, désormais, plus sévère pour lui-même, et ne se contentera plus d'une exécution incomplète.

Une *Halte dans les Basses-Pyrénées*, de M. Édouard Hédouin, offre des personnages habilement groupés. On pourrait demander aux terrains plus de solidité. Toute la partie lumineuse du tableau se comprend à merveille ; mais les rochers placés à gauche ne sont pas modelés avec assez de précision, et nuisent à l'effet des figures par la mollesse de leurs contours.

La reine Victoria dans le salon de famille au château d'Eu, de M. E. Lami, ne se recommande ni par l'éclat de la couleur, ni par la vivacité des physionomies ; mais on ne peut nier que les personnages ne soient disposés habilement. J'ai entendu louer la ressemblance de la plupart des têtes. Sur ce point délicat, d'ailleurs parfaitement étranger à la peinture, je ne me permettrai pas d'avoir un avis, et je confesse humblement mon incompétence. Je ne sais pas non plus si tous les costumes sont copiés fidèlement. Quelle que soit, à cet égard, l'opinion des témoins,

je me borne à dire que le tableau de M. Lami, quoique traité avec une adresse à laquelle l'auteur nous a depuis longtemps habitué, n'a rien de séduisant. A quoi faut-il attribuer la tristesse qui règne dans toute la composition? Si je ne me trompe, cela tient surtout à ce que les figures manquent de relief et de solidité. Il est possible que l'œuvre de M. Lami plaise par son exactitude, mais elle manque de vie.

Le *Salon du château de Windsor* et la *Réunion en famille dans la galerie Victoria au château d'Eu*, de M. F. Winterhalter, sont, tout simplement, de la peinture de décoration. Si l'auteur a voulu faire un fond de scène, un panneau de salle à manger, nous sommes prêt à reconnaître qu'il a montré un savoir très-suffisant pour ces sortes de besogne; mais s'il croit, s'il prétend avoir peint deux tableaux, s'il veut être pris au sérieux, nous sommes forcé de déclarer qu'il a commis une lourde méprise. Dans le *Salon du château de Windsor*, dans la *Galerie du château d'Eu*, il n'y a pas une tête, pas une main dont le dessin ne fît honte à un élève qui voudrait entrer en loge. Il est impossible de pousser plus loin l'ignorance ou le mépris de la forme. En revanche, les vêtements sont traités avec un aplomb, une sécurité, qui suffiraient peut-être pour faire le succès d'une enseigne, mais qui ne sont dans un tableau qu'un mérite très-secondaire. Il ne manque à ces habits, à ces robes de cour, pour contenter l'œil du connaisseur, qu'une seule chose, une chose, à la vérité, importante, des corps vivants pour les porter. Sur la foi du *Décaméron*, on s'est mis à prôner M. Winterhalter comme un peintre appelé aux plus hautes destinées. Dans cette vignette mal dessinée, on a voulu trouver l'étoffe d'un Titien, d'un Van Dyck. J'aime à croire

que M. Winterhalter n'a pas pris cet engouement au sérieux. Toutefois il agit comme s'il était de l'avis du public. Il multiplie ses œuvres avec un sans-façon, une négligence dédaigneuse dont le public n'a pas le droit de se plaindre, digne fruit des applaudissements insensés prodigués au *Décaméron*. Il nous semble que M. Winterhalter n'a pas dégénéré; il n'a pas changé de route. Il produit plus vite, il produit davantage, mais il n'a pas varié, il est demeuré comparable à lui-même. Le portrait du roi, dont l'incorrection et la gaucherie seraient difficilement dépassées, ne doit étonner que ceux qui manquent de mémoire. Quant à ceux qui se souviennent du portrait de la duchesse d'Orléans, le portrait du roi ne les a pas surpris. Il est vrai que le portrait du roi n'est pas d'aplomb, il est vrai que les jambes et le corps ont une forme dont on chercherait vainement le modèle, que la tête n'a pas d'épaisseur, que les mains ne pourraient saisir et soulever une plume; mais, franchement, le portrait de la duchesse d'Orléans valait-il beaucoup mieux?

Le Roi offrant à la reine Victoria deux tapisseries des Gobelins, au château d'Eu, fait honneur au talent facile et gracieux de M. Tony Johannot. Les personnages sont groupés avec bonheur, et l'auteur a su tirer bon parti du costume moderne, ce qui, à notre avis, n'est pas un mérite sans importance. Toutes les figures ont de la noblesse ou de l'élégance, et l'ensemble du tableau offre tout l'intérêt qu'on pouvait attendre d'une pareille scène.

Entre les douze portraits de M. Perignon, je choisis celui de Mlle F.... comme le type achevé de sa manière, comme le résumé complet de son savoir. Certes, il est difficile de trouver un modèle plus riche, plus séduisant, dont les lignes offrent au pinceau une plus digne occasion de s'exer-

cer. Quel parti, pourtant, M. Perignon a-t-il su tirer de ce modèle? La tête n'est pas modelée, le cou est mal attaché; quant à la forme du bras droit, elle a au moins le mérite de l'originalité. Le peintre a supprimé les os du poignet, de son autorité privée; le coude est à peine indiqué, si bien que le bras tourne autour du corps comme un chiffon. La robe, je l'avoue, n'est pas traitée sans habileté, ou plutôt est ébauchée avec adresse; mais qu'y a-t-il sous cette robe? Est-ce un corps vivant? Assurément non : c'est une étoffe gonflée de vent qui ne laisse deviner ni la hanche, ni la cuisse. De tout cela, que faut-il conclure? C'est que le portrait de M^{lle} F.... ne supporte pas l'analyse. La mode avait pris M. Perignon sous sa protection et l'avait élevé; la mode l'abandonnera, et il tombera bientôt dans un juste oubli.

M. Édouard Heuss paraît, je crois, au Louvre pour la première fois. Le portrait de M. Guizot et de S. A. R. M^{me} Adélaïde ne sont pas d'heureux débuts. L'auteur paraît exceller, surtout, dans l'art d'imprimer à ses modèles un cachet de vulgarité. Tout le monde connaît le beau portrait de M. Guizot, si habilement gravé par M. Calamatta, d'après M. Paul Delaroche. M. Heuss a si bien défiguré la tête de M. Guizot, que, sans le secours du livret, il serait impossible de le reconnaître. Il a rétréci l'orbite, abaissé le front, raccourci l'axe du visage; il a donné aux chairs le ton de l'ivoire enfumé. Entre ses mains, la tête de M. Guizot est devenue une chose sans nom dont la critique ne devrait pas s'occuper, si la laideur singulière de cette toile ne contrastait, assez tristement, avec les éloges décernés à l'auteur avant l'ouverture du salon.

Le portrait de M. Granet, par M. L. Cogniet, rappelle, d'une façon si frappante, le ton des figures peintes par

M. Granet, qu'il y a sans doute, dans cette imitation, une respectueuse flatterie. Il semble que M. Cogniet ait emprunté, pour peindre ce portrait, la palette où M. Granet a trouvé son Savonarola. C'est la même raideur, la même absence de modelé; il n'y a qu'une chose que M. Cogniet n'a pas su emprunter à son modèle, c'est l'emploi de la lumière. On se demande comment un peintre, qui n'en est pas à ses débuts, a pu exposer au Louvre une pareille ébauche. La flatterie que je crois deviner dans ce portrait ne suffit pas pour intéresser le public; fausse ou vraie, ma conjecture ne saurait absoudre la négligence avec laquelle sont traitées toutes les parties du visage.

Parmi les quatre portraits de M. Hippolyte Flandrin, il y en a un qui se distingue par une rare habileté. Je veux parler d'une femme vêtue de noir, reléguée, je ne sais pourquoi, au fond de la grande galerie. On pourrait demander à cette toile une couleur plus riche; mais il est impossible de ne pas admirer le savoir consommé avec lequel M. Flandrin a modelé le visage et les mains. Les yeux sont enchâssés avec une fermeté magistrale, et regardent bien. La main gauche, qui passe sous le coude du bras droit, est dessinée avec une rare élégance. En un mot, c'est une œuvre pleine d'excellentes qualités.

Il y a beaucoup à louer dans un portrait de femme de M. Amaury Duval. La tête et les mains sont dessinées habilement; mais c'est une idée malheureuse que d'avoir placé le visage de profil comme un médaillon, d'autant plus que le visage manque de relief. Quant au choix de la robe, c'est une méprise que rien ne saurait excuser. Le ton bleu de cette robe a quelque chose de si criard, qu'il enlève à ce portrait la meilleure partie de sa valeur.

M^{me} L. de Mirbel a quelquefois envoyé au Louvre des

miniatures supérieures à celles de cette année. Dans ces deux portraits de jeunes femmes, les bras ont une forme inacceptable, et nous estimons trop haut le talent de l'auteur pour ne pas le juger avec une sévérité absolue. Toutefois, si M^me de Mirbel est, cette année, inférieure à elle-même, elle n'en conserve pas moins le rang qu'elle a conquis par ses études persévérantes.

La popularité de M. Gudin est aujourd'hui sérieusement menacée, et selon nous, c'est justice. M. Gudin, en effet, a tant abusé de la faveur publique, il a tellement exagéré les défauts qui déparaient ses meilleurs ouvrages, il a traité son art avec une telle insouciance, il semble attacher si peu de prix à l'approbation des esprits distingués, que l'indifférence est, de la part de la foule, une sorte d'amende honorable à laquelle nous ne pouvons qu'applaudir. M. Gudin avait reçu du ciel des dons heureux dont il n'a pas su profiter, qu'il n'a pas fécondés par l'étude. Il s'est fié sans réserve à la dextérité de son pinceau, et il a négligé obstinément de consulter la nature. Il s'est fait à son usage un ciel, une mer, un soleil, une brume dont le modèle ne se trouve nulle part, dont il porte le type en lui-même, et il a multiplié les exemplaires de ce type singulier, au point de fatiguer la patience publique et de produire la satiété. Les nombreuses toiles qu'il nous montre cette année ne sont ni pires, ni meilleures que les toiles signées de son nom il y a dix ans. C'est toujours la même facilité, la même insignifiance. Bientôt, nous l'espérons, il passera de l'indifférence à l'oubli qu'il a si bien mérité.

Nous ne pouvons passer sous silence un *Site d'Italie*, de M. Watelet. L'auteur nous dit qu'il a composé son tableau d'après des études faites à Civita-Castellana. En vérité, ce n'est pas la peine de passer les Alpes pour rapporter de

pareilles compositions. Montmartre et la plaine Saint-Denis suffisent amplement. La vue de Saint-Germain et de Ville-d'Avray serait de trop. Avant d'interroger l'Italie, qu'il ne comprend pas, M. Watelet jouissait en paix d'une petite réputation bourgeoise. Il était applaudi presque autant que MM. Bidault et Bertin. Je crains fort qu'il n'ait aventuré son nom en visitant l'Italie. Quoique sa peinture n'ait rien de commun avec le paysage, je lui conseille, dans son intérêt, de s'en tenir à sa première manière.

Les ruines de Balbeck, de M. Jules Coignet, doivent plaire singulièrement aux jeunes filles qui commencent l'étude de la peinture. Tout est neuf, luisant, épousseté, dans cette toile endimanchée. Ce n'est pas là l'Orient de Decamps, de Marilhat. Les terrains, les ruines, le ciel, se présentent dans une toilette décente. A la bonne heure ! voilà ce qui s'appelle savoir vivre. Ne me parlez pas de ces artistes entêtés qui tiennent à nous montrer l'Orient tel qu'il est. Ils manquent de goût et de bon sens, ils ne comprennent pas les exigences légitimes d'une société civilisée. Ils ôteraient l'envie de voyager aux esprits les plus intrépides. M. Jules Coignet se met à la tête d'une réaction salutaire. Son tableau, il est vrai, intéressera médiocrement ceux qui aiment la peinture, mais il plaira, j'en suis certain, à tous ceux qui aiment à lire l'histoire de France en madrigaux.

Les deux paysages de M. Cabat sont loin de valoir ses premiers ouvrages, quoiqu'ils se recommandent d'ailleurs par d'incontestables qualités. Ils n'ont ni la grâce, ni la naïveté de ses premières études ; on y sent trop le désir de lutter avec Poussin. *Un ruisseau à la Judie* (Haute-Vienne) offre un contraste fâcheux entre le style et le sujet. La première manière de M. Cabat, celle qui lui appartient

vraiment, convenait merveilleusement à cette donnée. Ici les tons de Poussin étaient sans application, et la composition est froide, malgré l'habileté de l'auteur. Je préfère le *Repos*, vue prise sur les bords d'un fleuve. On peut reprocher un peu de lourdeur aux arbres du premier plan. L'air ne circule pas dans les branches ; mais le fond est charmant, lignes et couleurs. Que M. Cabat retourne à sa première manière, qu'il renonce à l'imitation des maîtres dont le style ne convient pas à la nature de son talent, et il retrouvera, bientôt, la faveur qu'il avait si légitimement conquise.

Une *Vue prise dans la forêt de Fontainebleau*, de M. Corot, intéresse par le choix du site, par l'élégance majestueuse des lignes. On souhaiterait plus de solidité dans les terrains, dans les rochers, dans le tronc de l'arbre qui occupe le premier plan. Ce défaut n'est pas nouveau chez M. Corot. Toutefois, il est impossible de contempler sans plaisir cette composition, qui révèle chez l'auteur un esprit indépendant. Son pinceau n'a pas rendu fidèlement toute sa pensée ; mais il est évident que l'auteur n'a pas consulté les traditions de l'école, et qu'il a reproduit librement ce qu'il avait librement choisi. C'est un mérite dont il faut lui tenir compte.

Le talent de M. Aligny est demeuré ce qu'il était il y a quinze ans. Dans une *Vue prise à la Serpentara, dans une villa italienne*, il a traité tous les détails avec une précision qui dégénère souvent en sécheresse. Il ne sait pas s'arrêter à temps. Avec moins d'efforts, il obtiendrait un effet plus sûr. M. Aligny est un artiste sérieux, plein de science et de bon vouloir, dont les œuvres plairaient davantage, s'il consentait à sacrifier les parties secondaires pour appeler, pour concentrer l'attention sur les

parties principales. Il arriverait ainsi à l'intérêt par la variété.

Dans une *Vue prise à Saint-André* (Ain), M. Achard a montré qu'il sait copier habilement ce qu'il voit. Il y a de la vérité dans la forme et le ton de ses terrains. Ce qui manque à cette toile, c'est l'intérêt. Le talent d'exécution que l'auteur possède ne demanderait qu'à être appliqué dans de meilleures conditions. Le sujet qu'il a choisi a le double inconvénient de ne pas offrir un ensemble de lignes harmonieuses, et de ne pas se prêter par son importance à de grandes dimensions. Je ne parle pas des autres compositions de M. Achard, qui donneraient lieu aux mêmes remarques.

La *Vallée de Chevreuse* et la *Coupe de bois*, de M. Troyon, offrent plusieurs détails étudiés avec soin, mais il n'y a, dans ces toiles, ni grandeur ni fermeté. On y sent le désir plutôt que la faculté de lutter avec la nature. Plantes et terrain, tout est traité avec la même timidité. M. Troyon ne comprend que la moitié de sa tâche ; il s'efforce de copier ce qu'il voit, et ne paraît pas même entrevoir la nécessité d'imprimer à ses compositions le cachet de sa pensée, de sa volonté. Ses efforts méritent d'être encouragés ; mais il se trompe étrangement, s'il croit que le devoir du paysagiste se réduise exclusivement à l'imitation de la nature.

Tous les tableaux de M. Thuillier ont l'air d'être peints sur porcelaine. Une *Vue prise à Mustapha-Supérieur, près d'Alger*, la *Route d'Alger à la Kasbah*, la *Vallée de Gapeau en Provence*, le *Pont de Saint-Bénézet à Avignon*, le *Ravin de Thiers* (Puy-de-Dôme), tout a pour lui le même aspect, la même couleur. Ses voyages en Italie, en Provence, en Afrique, n'ont pu modifier l'inaltérable uniformité de sa

peinture. Il semble qu'il recommence éternellement le
même tableau. Il n'est pas un coin où l'on puisse découvrir un grain de poussière, un brin d'herbe agité par
le vent, une pierre noircie par la pluie. Il est difficile de
rêver une peinture plus monotone, plus inanimée. C'est
la perfection de la nullité.

M. Wyld a peint avec une rare finesse la *Terrasse du
couvent des capucins à Sorrente*, la *Villa-Reale à Naples*,
une *Vue de Florence*, une *Vue prise à Amsterdam*; il est
impossible de ne pas admirer la précision des détails, qui
ne trouble aucunement l'unité harmonieuse de la composition. Je regrette seulement que M. Wyld n'ait pas
modifié la lumière selon les climats.

J'avais entendu vanter M. Verboeckhoven. On disait
qu'il avait retrouvé le secret de Wouvermans et de Paul
Potter. Quelle a été ma surprise, en voyant à quoi se réduit
ce talent prodigieux ! Les paysages de M. Verboeckhoven
n'ont rien qui justifie toutes ces fanfares. La couleur est
terne, la composition froide, le dessin plus qu'ordinaire.
Je me suis, vainement, efforcé de découvrir le mérite mystérieux qui a pu appeler l'attention sur l'auteur. Les
animaux placés dans ces paysages, dont on avait fait tant
de bruit, manquent de vie et de mouvement. Je crois donc
que cette renommée, élevée par un caprice de la mode,
n'aura pas une longue durée.

Ici se termine la première partie de notre tâche. La
série d'opinions que nous avons émises pourra paraître, à
quelques-uns de nos lecteurs, entachée d'une excessive
sévérité. Dans le temps où nous vivons, la louange est
tellement prodiguée, que la franchise passe facilement
pour injustice. Toutefois nous avons la ferme confiance
que la plupart de nos jugements seront acceptés et ratifiés

par les esprits sérieux. Nous avons dit, sans ménagement, toute notre pensée sur les tableaux exposés au Louvre ; mais nous sommes loin de considérer les dix-huit cents toiles du salon comme résumant l'état de l'école française. Plus d'un nom célèbre a manqué à l'appel. MM. Ingres et Delaroche, MM. Paul Huet, Jules Dupré, Rousseau, E. Isabey, n'ont rien envoyé. Pour apprécier avec une entière équité l'état de l'école française, il faudrait parler des grands travaux de peinture monumentale exécutés à Dampierre par M. Ingres, à la Chambre des Pairs par M. Eugène Delacroix, à Saint-Germain-des-Prés par M. Hippolyte Flandrin. A cette condition seulement, il serait possible de prononcer un jugement général. Bientôt, nous l'espérons, il nous sera permis d'entretenir le public de ces travaux importants, et de tempérer, par des louanges méritées, la rudesse involontaire des pages qui précèdent.

II

LA SCULPTURE.

M. Pradier a voulu témoigner au public sa reconnaissance et le remercier des applaudissements accordés l'année dernière à sa *Phryné*. Il ne néglige rien pour soutenir, pour agrandir la popularité de son nom. Il redouble d'efforts et multiplie ses ouvrages, avec une activité qu'il ne sait peut-être pas contenir dans de justes limites. Au lieu de méditer longtemps sur chacune de ses compositions avant de prendre le ciseau, il semble qu'il improvise; la statue du duc d'Orléans, la statue de Jouffroy, la *Poésie*

légère, révèlent chez l'auteur une habileté singulière; mais il est facile de comprendre que M. Pradier ne travaille pas assez lentement, et compte trop sur le charme de l'exécution. Personne plus que nous ne rend justice à son talent; personne n'admire plus sincèrement l'habileté avec laquelle il sait fouiller le marbre et en tirer l'étoffe et la chair. Le marbre lui obéit, et livre à sa main tout ce qu'elle lui demande. Jamais il ne trahit sa pensée en la traduisant à demi. Si les trois ouvrages que nous venons de nommer ne satisfont pas à toutes les conditions de la statuaire, c'est que M. Pradier n'a pas réfléchi assez longtemps avant de prendre un parti. La statue du duc d'Orléans manque de grandeur et de sévérité. La manière dont la figure est posée a quelque chose de théâtral, et en même temps de mesquin. C'est une idée malheureuse d'avoir relevé la cuisse droite. De cette façon, en effet, étant donné la hauteur du piédestal, le corps paraît trop court. Et lors même que cet inconvénient n'existerait pas, ce mouvement ne serait pas à l'abri du reproche, car il n'a pas la dignité qui convient à la statuaire. Si, de l'attitude générale de la figure, nous passons à l'analyse des différents morceaux dont elle se compose, nous retrouvons encore la trace de la précipitation dont je parlais tout à l'heure. La tête n'est pas étudiée avec tout le soin, avec toute l'attention que nous avions le droit d'attendre. Elle est restée à l'état d'indication, on ne peut pas dire qu'elle soit vivante. La main droite, placée sur la cuisse, est mieux étudiée que la tête, ce qui a lieu de nous surprendre. Le corps est tellement serré dans l'uniforme, qu'il manque entièrement de souplesse. Il est possible que M. Pradier ait copié fidèlement les lignes que lui donnait l'uniforme; il est possible qu'il ait reproduit avec une littéralité scrupuleuse

tout ce qu'il a vu, sans y rien ajouter, sans en rien retrancher. A notre avis, cela fût-il démontré, notre critique subsisterait. Le costume militaire de notre temps est très-peu sculptural, et le ciseau, pour en tirer parti, doit se résoudre à l'interpréter avec une certaine liberté. S'il ne s'y décide pas, il arrive nécessairement à la roideur. Ce n'est pas assez que la copie soit fidèle; si elle manque de grâce, de souplesse, le but de la statuaire n'est pas atteint. Ce n'est pas tout : la manière dont le manteau est jeté sur les épaules ne serait acceptable que dans le cas où la figure ne devrait être aperçue que d'un seul côté. Mais, puisqu'elle est placée sur un piédestal, il est naturel de penser que le spectateur éprouvera le désir d'en faire le tour. Or, la statue du duc d'Orléans ne se prête pas à l'accomplissement de ce désir. Elle n'est pas conçue, comme elle devrait l'être, pour répondre à toutes les exigences de la raison et du goût. Elle n'offre pas cet ensemble harmonieux de lignes dont la statuaire ne saurait se passer. Quant au piédestal, composé par M. Garnaud, loin d'ajouter à l'effet de la statue, il lui fait certainement un tort considérable, en distrayant l'attention par le nombre des ornements dont il est couvert. La première qualité du piédestal devait être la simplicité; or, la simplicité est ici complétement absente. Et non-seulement le piédestal fait tort à la statue, mais il ne nuit pas moins à l'effet des bas-reliefs.

La statue de Jouffroy est loin de satisfaire ceux qui ont connu le modèle que M. Pradier a voulu reproduire. Je ne dis pas que la tête manque absolument de ressemblance, mais elle n'a certainement pas la finesse, la mélancolie, la gravité contemplative, qui caractérisaient la tête de Jouffroy. Il est probable que M. Pradier n'a pu consulter que des portraits d'une vérité incomplète; s'il eût eu à sa dis-

position des documents plus précis, plus fidèles, il aurait certainement donné aux yeux, à la bouche, une expression toute différente. Je n'approuve pas la manière dont le manteau est jeté sur les épaules : la figure ainsi drapée n'a pas la noblesse, l'élévation qu'elle devrait avoir. Pour un artiste aussi habile que M. Pradier, il eût été facile de draper la figure, avec une sévérité exempte à la fois de sécheresse et d'emphase. Le parti qu'il a choisi n'a rien de monumental.

Anacréon et l'Amour, la *Sagesse repoussant les traits de l'Amour*, sont deux groupes traités avec élégance, mais n'ajouteront rien à la renommée de l'auteur. La tête de l'Anacréon est copiée sur un buste du musée de Naples. Quant à la Minerve, qui rappelle la Minerve étrusque de la villa Albani, sa main droite n'est pas exécutée avec une précision suffisante, et les fossettes placées à la naissance des phalanges sont exagérées d'une façon que j'ai peine à comprendre.

La figure de la *Poésie légère* ne vaut pas, à mon avis, la *Phryné* si justement applaudie l'année dernière. Ce n'est pas qu'on n'y retrouve le même prestige d'exécution, la même science, la même souplesse, la même vérité dans les détails; mais la *Phryné* avait bien le caractère que l'auteur avait voulu lui donner, le caractère indiqué naturellement par le sujet, tandis que la figure de la *Poésie légère* n'a rien de ce qui peut donner l'idée d'une muse. C'est tout au plus une danseuse, ou mieux encore une bacchante. Il faut donc renoncer à chercher, dans cette figure, l'expression que le sujet semblait indiquer. Il faut l'accepter et la juger comme une bacchante. Or, il y a dans l'exécution de cette figure un talent qu'on ne saurait trop louer : le marbre vit et respire. Assurément ce mérite, si rare parmi les sculpteurs de

notre temps, suffirait pour appeler l'admiration sur la figure dont nous parlons, et, loin de songer à le contester, nous prenons plaisir à le signaler. Cependant ce mérite, si éclatant qu'il soit, ne saurait nous ôter le droit de dire avec une franchise absolue ce que nous pensons. Or, il nous semble que toutes les parties de cette figure ne sont pas du même âge. La poitrine et les bras sont plus jeunes que le ventre et les membres inférieurs. C'est précisément parce que nous admirons l'habileté de M. Pradier que nous insistons sur ce défaut d'unité. La moitié supérieure et la moitié inférieure de cette figure sont traitées avec un talent pour lequel nous professons l'estime la plus haute ; mais les rares qualités qui distinguent chacune de ces deux moitiés produiraient un effet plus sûr, si l'auteur, au lieu de se contenter de la vérité individuelle des différents morceaux, eût cherché à établir dans son œuvre une harmonieuse unité. Et qu'on ne dise pas que ce sont là de misérables chicanes, qu'on ne dise pas que je fais la guerre à mon admiration, et que je m'épuise à chercher des raisons pour ne pas approuver sans réserve ce qui m'a charmé. Mes yeux sont parfaitement d'accord avec ma pensée : les réserves que je crois devoir faire n'altèrent pas ma vive sympathie pour le talent qui a su trouver dans le marbre le mouvement et la vie. La tête de cette bacchante n'est pas aussi bien étudiée que le corps et les membres ; c'est un défaut que, plusieurs fois déjà, nous avons dû signaler dans les ouvrages de M. Pradier. Nous sommes, malheureusement, obligé de lui adresser un reproche plus grave. Cette figure ne peut être vue que d'un seul côté. Pour la juger de la manière la plus avantageuse, il faut la regarder en face ; si l'on en veut faire le tour, il est impossible de rencontrer un ensemble de lignes satisfaisant. Si l'on se place à gauche, la jambe droite disparaît

complétement ; si l'on se place à droite, le mouvement du bras qui tient la lyre blesse les yeux les plus indulgents ; enfin, si l'on se place derrière la figure, il devient impossible de deviner la forme du corps. On n'aperçoit plus qu'une draperie capricieusement ajustée, dont les plis manquent d'élégance et semblent ne poser sur rien. Il est facile, maintenant, de comprendre pourquoi nous préférons la *Phryné* à la *Poésie légère*. La *Phryné* rappelait plusieurs morceaux de sculpture antique, mais on en pouvait faire le tour. La *Poésie légère*, malgré le mérite éminent qui la recommande à l'attention et à l'estime des connaisseurs, n'est pas un ouvrage complet, parce qu'elle ne satisfait pas à l'une des conditions fondamentales de la statuaire, je veux dire l'harmonie des lignes.

Il y a, dans l'*Hébé* de M. Vilain, plusieurs parties étudiées avec soin. La poitrine et les bras se recommandent par une remarquable habileté d'exécution. L'auteur a profité dignement des leçons de M. Pradier. Malheureusement, la conception de cette figure est loin de valoir l'exécution. Je ne veux pas m'arrêter à critiquer la draperie, dont les plis sont ajustés d'une façon mesquine et enveloppent les jambes, sans en laisser deviner la forme assez clairement ; mais le mouvement du bras droit n'est pas motivé. Il est trop évident que ce mouvement ne convient pas à la figure ; il manque de grâce, et ce n'est pas le seul reproche que nous puissions lui adresser : il semble qu'Hébé se prépare à verser sur sa tête le nectar qu'attendent les dieux. Il est probable que M. Vilain n'a cherché, dans ce mouvement, que l'occasion de montrer son savoir et d'étudier les muscles de l'aisselle et du bras. Si nous ne pouvons nier qu'il n'ait fouillé le marbre avec une rare adresse, nous persistons à penser que le mouvement du bras n'est pas ce qu'il devrait

être. Quant à la manière dont M. Vilain a placé la coupe dans la main gauche, nous ne saurions l'approuver. Cette coupe, placée dans la paume de la main, manque d'ailleurs d'élégance. Je ne comprends pas comment M. Vilain, qui a passé cinq ans en Italie, et qui a eu sous les yeux toutes les richesses du Vatican, n'a pas senti le besoin de consulter, pour ce détail si important dans sa composition, les monuments de l'art grec et de l'art étrusque. Il est évident qu'Hébé devait tenir la coupe entre ses doigts, et non dans la paume de la main. Il y avait, dans cette manière de placer la coupe, une belle occasion pour l'auteur de déployer toute l'habileté acquise sous les yeux de son maître et en présence des monuments antiques. Malgré toutes ces critiques, il y a certainement beaucoup à louer dans l'*Hébé* de M. Vilain. S'il n'a pas donné à cette figure l'attitude et le caractère que nous avions le droit d'espérer, s'il n'a pas rencontré la grâce et la simplicité imposées par le sujet, il a montré, dans l'exécution de plusieurs morceaux, une science, une adresse à laquelle nous ne sommes pas habitué. La tête, il est vrai, a le grave défaut d'être insignifiante, mais elle est modelée avec fermeté. C'est pourquoi M. Vilain mérite d'être encouragé, et la sévérité même avec laquelle je signale jusqu'aux moindres défauts de sa composition, doit lui prouver que je suis loin de considérer son œuvre comme dénuée d'importance. Si je n'y trouvais pas le germe d'un talent qui doit grandir et se développer, avec le secours de l'étude et de la réflexion, je n'aurais pas pris la peine de le discuter comme je viens de le faire.

Le *Mutius Scævola* de M. Gruyère a déjà été exposé, l'année dernière, à l'école des Beaux-Arts. C'est un ouvrage envoyé de Rome, selon l'obligation imposée aux élèves de l'Académie. Sous quelque point de vue qu'on envisage cette

figure, que l'attention se porte sur la composition ou sur l'exécution, il est impossible de trouver dans cette statue une qualité digne d'éloge. La tête n'est pas seulement insignifiante, elle est vulgaire jusqu'à la trivialité. Il y a une évidente contradiction entre l'expression du visage et l'action que l'auteur a voulu représenter. Que voyons-nous, en effet, dans le visage que M. Gruyère a donné à Mutius Scævola? Une espèce d'emphase théâtrale. Nous y chercherions vainement le signe de la force et d'une résolution héroïque. Parlerai-je de la manière dont les jambes sont placées? Le mouvement général de la figure est également malheureux, sous le double rapport des lignes et de la mise en scène. Quoique l'action racontée par Tite-Live exprime plutôt l'énergie morale que l'énergie physique, cependant il semble impossible que le statuaire s'abstienne, en traitant un pareil sujet, d'attribuer au héros une force musculaire, en harmonie avec la force morale nécessaire à l'accomplissement de cette action. C'est pourtant ce que M. Gruyère a cru pouvoir faire. Après avoir donné à Mutius Scævola une tête sans énergie, il lui a donné un torse et des membres empreints du même caractère. Avec la meilleure volonté du monde, il est donc impossible de se montrer indulgent pour cette figure. En présence d'une œuvre aussi complétement dépourvue de vérité, la critique n'a pas de conseils à donner. Quant au *Chactas* du même auteur, sans vouloir proscrire d'une façon absolue les sujets de ce genre, nous pensons toutefois qu'ils conviennent plutôt à la peinture qu'à la statuaire. Nous sommes loin de croire que la statuaire doive s'enfermer obstinément dans les sujets antiques; toutefois il y a certaines lois, telles que l'harmonie linéaire, que la statuaire ne doit jamais oublier. Or, en admettant que l'attitude donnée à Chactas par M. Gruyère

soit vraie, il est impossible de ne pas reconnaître qu'elle offre un ensemble de lignes dépourvu d'élégance et d'harmonie. C'est pourquoi, lors même que l'auteur eût réussi à traiter chaque partie de cette figure avec une science, une adresse que nous y chercherions vainement, nous serions encore forcé de ne pas approuver le choix du sujet. L'exécution la plus habile rachèterait, à peine, les inconvénients d'une telle conception. Or, dans le *Chactas* de M. Gruyère, l'exécution ne vaut pas mieux que la conception. Nous sommes donc forcé de blâmer sans restriction le *Chactas* de M. Gruyère.

Un Chasseur indien surpris par un boa, de M. Ottin, offre au spectateur un groupe d'une composition symétrique et sans énergie. La tête du chasseur n'exprime pas assez clairement l'effroi. La poitrine et les bras sont indiqués plutôt qu'étudiés. Le mouvement du cheval, qui devrait exprimer tout à la fois l'épouvante et la souffrance, puisque le boa s'enroule autour de ses flancs, a quelque chose de théâtral et d'apprêté qui détruit tout l'effet de la scène que M. Ottin a voulu représenter. Quant au boa, il est lui-même placé avec une telle précision en face du chasseur, il tend si bien le gosier à la flèche qui le menace, qu'il semble défendre au spectateur de s'épouvanter. M. Ottin, en composant ce groupe, me paraît avoir entrepris une tâche au-dessus de ses forces. Non-seulement l'exécution du cavalier, du cheval et du boa, n'est pas assez avancée, mais encore l'attitude des trois acteurs de cette scène n'est pas ce qu'elle devrait être. Pour traiter un pareil sujet, la science ne suffirait pas, il faudrait une imagination ardente, une pensée énergique. Or, dans le groupe que nous étudions, l'œil le plus complaisant ne saurait découvrir ces deux qualités si impérieusement exigées, qui seules peuvent exciter l'intérêt. Si M. Ottin est entouré d'amis éclairés, il ne se com-

promettra plus, désormais, dans des entreprises aussi périlleuses, il consultera ses forces avant de se mettre à l'œuvre, et, sans doute, alors nous pourrons le juger avec plus d'indulgence.

La Vierge enseignant à son Fils à bénir le monde convient mieux à la nature du talent de M. Ottin. Un tel sujet n'exige en effet ni ardeur ni énergie. L'élégance et la grâce suffiraient pour contenter le spectateur le plus sévère ; mais, pour atteindre ces deux qualités précieuses, il faudrait étudier, avec soin, les plis de la draperie aussi bien que les traits du visage. Or, c'est ce que M. Ottin n'a pas su ou n'a pas voulu faire. Il a été trop indulgent pour lui-même et s'est contenté trop facilement. La tête de la Vierge est modelée sans finesse ; le torse de l'enfant Jésus est trop court ; la main qui bénit le monde n'est qu'ébauchée. Quant aux draperies, elles manquent de souplesse et d'élégance. La donnée choisie par M. Ottin ne pouvait être rajeunie que par le charme de l'exécution. Or, le groupe dont nous parlons n'est pas étudié. Pour obtenir l'attention, pour conquérir la sympathie, il faut une persévérance, une sévérité pour soi-même, dont l'auteur ne paraît pas comprendre la nécessité. Ici le sujet n'était pas au-dessus de ses forces, et pourtant il n'a pas réussi, parce qu'il n'a pas mesuré toute l'étendue de sa tâche.

M. Rauch jouit à Berlin d'une popularité qu'on s'accorde à proclamer légitime. Il a voulu, aux suffrages de l'Allemagne qu'il a obtenus depuis long-temps, ajouter les suffrages de la France, que tant d'artistes étrangers briguent à l'envi. Loin de moi la pensée de prétendre juger M. Rauch d'après la figure qu'il nous a envoyée cette année ! Il a produit, depuis quinze ans, des œuvres nombreuses ; il a peuplé l'Allemagne de ses statues. Il y aurait donc de la

présomption, de la témérité, à chercher, dans la figure exposée au Louvre, la mesure précise et complète de son talent. La seule chose qui nous soit permise, c'est de juger cette figure en elle-même, sans essayer d'en tirer une conclusion générale sur le savoir et l'habileté de l'auteur. C'est une des statues de la Victoire qui décorent la Walhalla en Bavière. Nous ne savons pas si le modèle en plâtre, que nous avons sous les yeux, est exécuté dans les mêmes proportions, ou si les proportions sont agrandies ; ce que nous devons dire comme l'expression sincère de notre conviction, c'est que cette figure n'a pas un caractère monumental. La tête manque de noblesse et de fierté; les bras n'ont pas la force semi-virile, qu'on s'attend à trouver dans une figure de la Victoire. Quant à la draperie, elle n'a ni l'ampleur, ni la souplesse qui conviennent à tous les sujets, ni la majesté qui convient, expressément, à une figure presque divine. Si la statue de M. Rauch n'a pas attiré l'attention, l'auteur ne doit s'en prendre qu'à lui-même. Il ne doit pas accuser la France d'injustice ou d'indifférence. Qu'il envoie à Paris un ouvrage d'une véritable importance ; qu'il choisisse, parmi ses nombreuses créations, une de celle qu'il préfère, et qu'il ne doute pas du soin avec lequel nous l'étudierons. La France se distingue, entre toutes les nations, par son impartialité généreuse. Elle juge les œuvres des artistes étrangers sans aveuglement, sans jalousie; mais elle n'est pas habituée à prodiguer ses suffrages, elle ne les accorde qu'à ceux qui se donnent la peine de les mériter. Si M. Rauch veut être applaudi chez nous, comme il l'est depuis longtemps en Allemagne, qu'il nous traite moins légèrement, et il n'aura pas à se repentir du respect qu'il nous aura témoigné. Nous ajournons, volontiers, toute conclusion générale sur la valeur de son talent. Nous n'approu-

vons pas ce qu'il nous a montré cette année, mais nous sommes très-disposé à croire qu'il a, souvent, fait beaucoup mieux. Qu'il nous prouve que notre espérance est fondée sur la raison, et nous le proclamerons avec plaisir.

Il y a dans le groupe des *Fils de Niobé*, de M. Grass, une connaissance évidente des problèmes que le sculpteur doit se proposer. Le sujet est bien choisi, et convient merveilleusement à l'art que M. Grass professe. L'exécution a-t-elle complétement répondu aux excellentes intentions, au goût éclairé de l'auteur ? C'est à l'analyse qu'il appartient de répondre à cette question. Les lignes de ce groupe sont-elles heureuses ? charment-elles par la simplicité, par l'harmonie ? Il suffit de faire le tour de ce groupe, pour savoir, précisément, à quoi s'en tenir sur ce point important. Les membres, au lieu de s'entrelacer avec énergie, forment des angles multipliés, et n'expriment, que très-imparfaitement, le sujet que M. Grass a choisi dans les *Métamorphoses d'Ovide*. Je ne voudrais pas conseiller aux statuaires, d'une façon absolue, de suivre littéralement les programmes qu'ils empruntent aux poëtes ; mais ici, je dois le dire, en suivant fidèlement les indications données par *Ovide*, M. Grass eût été sûr de ne pas se tromper, et de satisfaire pleinement à toutes les conditions de son art. « Phédime et Tantale, après avoir terminé leur course, exerçaient à la lutte leur force et leur adresse. Déjà leurs poitrines se touchent fortement pressées. Un même trait les atteint, les perce l'un et l'autre ; ensemble ils gémissent, ensemble ils tombent, leurs corps sont encore entrelacés ; ils ferment ensemble les yeux, et descendent ensemble chez les morts. » Il est clair que, dans la pensée du poëte, Phédime et Tantale, au moment de leur mort, formaient ensemble un groupe de lutteurs. Or, tel n'est pas le groupe de M. Grass. Dans

sa composition, un des deux personnages semble tomber sur l'autre et le saisir pour se soutenir. A parler franchement, l'action si nettement exprimée par le poëte est rendue confusément par le statuaire. Sans conseiller à M. Grass, ce qu'il ne faut conseiller à personne, l'imitation servile des monuments de l'art antique, il est permis de lui rappeler qu'il avait, dans le groupe des lutteurs de la tribune de Florence, un modèle dont il pouvait heureusement profiter. Si, de ces considérations générales, nous descendons à l'étude spéciale des différents morceaux, nous pourrons justement critiquer le caractère des têtes, qui manquent d'élégance. Sans sortir de Paris, il est pourtant facile de voir ce que l'art antique avait su faire des *Fils de Niobé*. M. Grass aurait grand tort de copier ces précieux ouvrages; mais il peut les consulter et s'en inspirer, sans avoir à redouter le reproche de plagiat. Croire qu'il suffit de consulter la nature est une erreur profonde, que nous combattrons en toute occasion. Négliger les enseignements de l'art antique, c'est renoncer, follement, à l'une des ressources les plus puissantes qui appartiennent à la statuaire. En s'aidant de cette ressource, la véritable originalité ne court aucun danger. L'élégance et la beauté du langage n'ont jamais altéré la personnalité de la pensée.

La statue de *Senefelder*, de M. Maindron, se recommande à l'attention par la simplicité de la pose, et par le soin studieux avec lequel l'auteur a exécuté les différentes parties de cet ouvrage. On sait que Senefelder est l'inventeur de la lithographie. M. Maindron a eu raison de nous représenter son modèle avec le costume moderne. Je crois, toutefois, qu'il aurait pu, qu'il aurait dû interpréter ce costume, tout en le respectant. La redingote, le gilet et le pantalon que nous portons n'ont rien de sculptural. Pour

les traduire en bronze, en marbre ou en pierre, il faut les enrichir en leur donnant plus d'ampleur et de souplesse. M. Maindron a cru pouvoir s'en tenir à la reproduction littérale de la réalité, il s'est borné à copier ce qu'il avait devant les yeux, et, selon nous, il s'est trompé. L'attitude du personnage est bonne, la tête pense, les mains sont traitées avec largeur ; mais le vêtement n'a pas l'ampleur et la souplesse que l'auteur pouvait lui donner. Les plis du pantalon sont disposés avec une symétrie qu'il eût été facile de corriger. Quant à la redingote, elle a dans quelques parties la raideur d'une lame de tôle. J'ai dit que la tête pense, et en effet elle a toute la gravité que le sujet demandait. Le front est modelé habilement, sans exagération. Les lèvres ont de la finesse. Je regrette seulement que M. Maindron, sans doute pour donner au regard un caractère plus réfléchi, ait exagéré, outre mesure, l'épaisseur de la paupière supérieure. S'il veut obtenir dans la statuaire une renommée durable, il doit renoncer sans retour à confondre, comme il l'a fait trop souvent jusqu'ici, les devoirs de son art et ceux de la peinture. Il cherche les effets que le pinceau peut seul atteindre et doit seul se proposer. Le regard de Senefelder, tel qu'il l'a conçu, tel qu'il a voulu le rendre sans y réussir, aurait pu se traduire sur la toile. La pierre et le marbre ne peuvent lutter, sans désavantage, avec la couleur. C'est une vérité que nous ne devons pas nous lasser de répéter, puisqu'elle est encore méconnue par un si grand nombre de sculpteurs. Il y a, dans l'ouvrage de M. Maindron, des qualités précieuses que nous signalons avec plaisir. Quant aux reproches que nous lui adressons, nous les croyons fondés et nous les formulons sans hésiter. Que M. Maindron persévère courageusement dans la voie studieuse qu'il a choisie ; qu'il s'efforce d'allier à la simplicité,

qu'il possède dès à présent, la grandeur et la noblesse, dont il ne paraît pas se préoccuper assez, et ses ouvrages obtiendront une légitime popularité. Nous serions heureux si nos conseils pouvaient l'éclairer sur la véritable étendue de sa tâche, sur le véritable but de son art. Nous espérons qu'il verra dans notre franchise une preuve de l'intérêt que son talent nous inspire.

Le *Christ*, de M. Bion, n'a de monumental que sa dimension. La tête, nous sommes forcé de le dire, est d'une parfaite insignifiance. Ses précédents ouvrages ne nous avaient pas habitué à la négligence avec laquelle sont traitées les différentes parties de cette statue. Il semble que l'auteur n'ait vu, dans cette figure colossale, que l'occasion d'ajuster une draperie. L'expression du visage est tellement nulle, qu'on est tenté de croire que M. Bion n'a voulu lui donner aucune importance. Et, cependant, une telle supposition ne peut être admise. Quel sentiment se peint sur le visage du *Christ?* Je ne me chargerais pas de le deviner. Quant à la draperie, dans l'ajustement de laquelle M. Bion paraît avoir concentré toute son attention, elle manque d'élégance et de grandeur. Les lignes sont ordonnées de façon à former des sacs multipliés, mais n'accusent nulle part la forme du corps. Pour exécuter une figure dans de pareilles proportions, il faut une hardiesse, une science que M. Bion ne semble pas posséder. J'ajouterai que j'avais trouvé, dans ses précédents ouvrages, une élégance qui ne se rencontre pas dans le *Christ* de cette année.

La *Valentine de Milan*, de M. Huguenin, est loin de satisfaire à toutes les exigences d'un pareil sujet. Cette figure, en effet, dont le modèle appartient à la renaissance, est traitée dans un style qui conviendrait, tout au plus, aux sculptures d'une cathédrale gothique. Que M. Huguenin

aille visiter le musée d'Angoulême, qu'il regarde attentivement les ouvrages que la renaissance nous a légués, et qu'il se demande s'il a donné à *Valentine de Milan* l'élégance et la beauté que l'histoire lui attribue. Cette figure est destinée au jardin du Luxembourg, on pourra donc la voir de près. Or, l'exécution du visage, des mains et du vêtement, n'a pas la finesse et la variété que nous avions le droit d'attendre. Je sais que le marbre ne se prête pas facilement à la représentation des étoffes. Pourtant, il y a des modèles en ce genre, M. Huguenin pouvait les consulter. Dans la statue qu'il nous a donnée, *Valentine* semble accablée sous le poids de son vêtement.

Que dire du *Descartes* de M. Nieuwerkerke? Il est difficile d'imaginer un ouvrage plus vulgaire. Pour un sculpteur habile, en possession d'une vraie science, c'eût été une occasion éclatante de montrer toutes les ressources de son talent. M. Nieuwerkerke, qui a débuté par des statuettes, ne s'est pas aperçu qu'il faut autre chose que l'adresse pour exécuter des figures de six pieds. La statue équestre de *Guillaume-le-Taciturne* nous avait pleinement révélé toute son insuffisance. La statue de *Descartes* ne pouvait donc rien nous apprendre à cet égard. Nous engageons l'auteur à choisir, pour sujet de ses prochaines études, un personnage dont le nom soit moins célèbre : à cette condition, peut-être le public sera-t-il moins exigeant.

La statue de Cambronne, de M. De Bay, est une erreur que j'ai peine à m'expliquer. De quelque côté, en effet, qu'on regarde cette statue, il est impossible de trouver un ensemble de lignes satisfaisant. Il y a, dans l'attitude et la physionomie du général, une emphase théâtrale qui peut convenir au Cirque-Olympique, mais dont la statuaire ne saurait s'accommoder. La bravoure et l'énergie de Cam-

bronne, pour se manifester clairement, n'ont pas besoin de cette pantomine exagérée. Si nous laissons de côté la composition pour nous occuper de l'exécution des morceaux, nous ne pouvons nous montrer moins sévère. La tête, les mains et le vêtement sont restés à l'état d'ébauche. Si cette statue doit être coulée en bronze pour la ville de Nantes, l'auteur fera bien, avant de la livrer au fondeur, de donner à la pantomime de sa figure un peu plus de simplicité; quant à l'exécution de la tête et des mains, je suppose qu'il ne la considère pas comme définitive.

Il y a de la grace, de l'élégance, dans une statue de la *Mélancolie*, de M. Corporandi. La pose est naturelle et plaît par son abandon; mais on souhaiterait, dans la forme du corps, plus de précision et de réalité. Je ne conseille pas à M. Corporandi de copier, littéralement, tous les détails que pourra lui offrir le modèle vivant; il fera bien, toutefois, de le consulter avec plus d'attention, car le torse et les membres de sa figure, qui présentent un ensemble de lignes harmonieux, sont exécutés dans un style qui manque de richesse et d'ampleur. En simplifiant les détails, il n'a pas su s'arrêter à temps. Dans ce travail de simplification, qui peut conduire à la beauté, il faut prendre garde d'appauvrir le modèle. C'est un danger que M. Corporandi n'a pas su éviter. Cependant, malgré cette faute, dont la gravité ne peut être méconnue, il y a dans cet ouvrage un mérite de composition que la critique doit signaler. Que l'auteur comprenne mieux, désormais, quels détails il doit omettre, quels détails il doit respecter. La limite, je le sais, est difficile à saisir; mais l'étude comparée des beaux modèles que la nature nous présente, et des belles œuvres que l'antiquité nous a laissées, est un guide qui ne peut tromper. Dans les fragments les plus précieux et les plus justement

admirés de la sculpture grecque, les détails ne manquent pas, ils ne sont pas tous effacés, mais ils ont été triés avec un goût sévère, et le marbre est vivant, quoiqu'il ne reproduise pas tous les accidents de la réalité : il reproduit les détails principaux, et cela suffit pour lui donner du mouvement, pour l'animer.

Un buste de femme, de M. Auguste Barre, offre des parties finement étudiées. Les yeux regardent bien, et les lèvres ont de la souplesse. On voit que l'auteur s'est efforcé de reproduire, autant qu'il était en lui, le modèle qu'il avait choisi. C'est un travail exécuté avec persévérance, et ce mérite est, aujourd'hui, assez rare pour que nous prenions la peine de le signaler. M. Barre a voulu donner à son œuvre une réalité complète, et comme il s'agit d'un portrait, cette volonté peut être accueillie avec indulgence. Cependant, il y aurait de l'avantage à simplifier plusieurs détails, sans toutefois les effacer. Tel qu'il est, ce portrait se recommande d'ailleurs par des qualités solides.

Le buste d'Artot, de M. Desprez, n'a guère d'autre mérite que la ressemblance. Ce mérite paraîtra peut-être suffisant à ceux qui ont connu personnellement le modèle que M. Desprez avait à représenter. Quant à moi, je l'avoue, je ne saurais m'en contenter. D'ailleurs, cette ressemblance a quelque chose de mesquin. Quand il s'agit de reproduire les traits d'un artiste ou d'un poëte, il faut choisir le moment où sa physionomie exprime l'enthousiasme ou la rêverie. Or, c'est ce que M. Desprez n'a pas fait. Quand Artot était applaudi commel l méritait de l'être, son visage, qui n'était pas régulièrement beau, s'animait, s'illuminait, et prenait un caractère nouveau. Peut-être M. Desprez n'a-t-il pas été témoin de cette transformation; mais, s'il ne l'a pas vue de ses yeux, comment

les amis d'Artot n'ont-ils pas insisté pour qu'il en tînt compte?

Le buste de M. Provost, de M. Feuchères, mérite une partie des reproches que je viens d'adresser à l'œuvre de M. Desprez. C'est à coup sûr un portrait ressemblant; la physionomie de M. Provost est tellement caractérisée, que l'auteur a dû la saisir sans difficulté. Malheureusement, il n'a pas su tirer, de cette physionomie, tout le parti qu'on pouvait espérer. Il n'a pas reproduit assez vivement l'expression sardonique du visage de son modèle. Toutefois ce portrait mérite des éloges, car il est étudié avec soin, et, s'il n'a pas toute la finesse que nous pourrions désirer, il ne manque pas d'une certaine vérité.

M. Bonnassieux a fait preuve de savoir dans les bustes de M. Terme et de M^{me} la duchesse de C... Je regrette, seulement, qu'il n'ait pas donné à la tête de M^{me} de C... un peu plus de fermeté, et à celle de M. Terme un peu moins de sécheresse. Ces deux bustes, recommandables sous plusieurs rapports, n'ont peut-être pas toute l'élégance qu'ils auraient, si l'auteur eût adopté ce parti.

M. Desnoyers a gravé la Vierge de Dresde, dite de *Saint-Sixte*. On ne peut nier que ce travail ne soit exécuté avec un soin studieux; mais il est permis de douter qu'il reproduise fidèlement le caractère de l'original. L'auteur nous apprend qu'il a fait sa gravure d'après une copie à l'huile, peinte par lui-même. Je crois que cette manière de procéder est condamnée par la raison. Nous savons, en effet, quel est le talent de M. Desnoyers comme graveur; comme peintre, il nous est entièrement inconnu, et l'on peut supposer, sans présomption, que s'il se fût contenté de faire un dessin avant de commencer sa gravure, et surtout s'il l'eût terminé en présence de l'original, nous au-

rions aujourd'hui une gravure moins froide et moins sèche. Je me souviens d'avoir vu une gravure de la Vierge de Dresde faite, je crois, par Müller, où les traits de burin n'avaient peut-être pas la même régularité, mais qui avait certainement plus de grandeur et de vie.

Le portrait du duc d'Orléans, gravé par M. Calamatta, d'après M. Ingres, est un ouvrage remarquable et digne du nom de l'auteur. La tête est modelée avec fermeté. Les yeux sont bien enclavés, les lèvres ont de la finesse. Peut-être la saillie du menton est-elle un peu exagérée. Quant au parti adopté pour le vêtement, il est d'un effet sûr et plaira, parce qu'il contraste heureusement avec le ton de la tête. Cependant, je l'avouerai, j'aimerais mieux un travail plus varié, qui exprimerait mieux la forme du corps. La main gauche, qui est gantée, n'a pas non plus toute l'élégance, toute la précision qu'on pourrait souhaiter. Quant à la main droite, qui est nùe, on ne saurait trop louer la science avec laquelle M. Calamatta en a rendu tous les détails. Un peintre doit s'estimer heureux de rencontrer un tel interprète.

Dans une *Vierge à la Rédemption* de Raphaël, M. Achille Martinet a montré de la grace et de la finesse. Les têtes ont de l'élégance, les extrémités sont traitées avec soin. Peut-être serait-il permis de demander un peu plus de solidité dans les terrains, un peu plus de légèreté dans les nuages; mais l'ensemble de cette gravure est d'un bon effet.

Une autre Vierge de Raphaël, connue sous le nom de *Vierge Niccolini*, et possédée aujourd'hui par lord Cowper, révèle chez M. Bein une profonde intelligence des maîtres italiens. Sévérité dans le dessin, sobriété dans l'emploi du burin, c'est plus qu'il ne faut pour assurer à cette planche l'estime des connaisseurs.

M. Adolphe Caron a traduit, avec une élégante fidélité, une des meilleures compositions de M. Ary Scheffer : *Faust apercevant Marguerite pour la première fois*. Les têtes ont du charme et de la finesse, tous les personnages sont sur le même plan, et semblent n'avoir que l'épaisseur des êtres immatériels. Cependant, on ne saurait sans injustice en faire un reproche à M. Caron ; car ce défaut, on le sait, se retrouve dans presque tous les tableaux de M. Scheffer.

M. Aligny a gravé à l'eau-forte l'acropole d'Athènes, l'Attique vue du mont Pentélique, Délos, Corinthe, le temple de la Victoire Aptère, et la vue d'une des sources du mont Pentélique. Je regrette que l'auteur n'ait pas exposé, en même temps, les dessins à la plume d'après lesquels ces planches ont été faites. On pourrait souhaiter, dans l'exécution des premiers plans, un peu moins de régularité, un peu moins de symétrie. Les sites admirables que M. Aligny a représentés auraient, ainsi, plus de grandeur et de vie. Pourtant, malgré le souhait que j'exprime, il est impossible de contempler sans plaisir et sans émotion les eaux-fortes dont nous parlons. C'est un travail exécuté avec conscience et qui mérite d'être encouragé.

M. Landron, dont le nom est nouveau pour nous, a rapporté, de son voyage en Grèce, deux vues d'Athènes qui se distinguent par une grandeur, une élégance à laquelle nous ne sommes pas habitué. Dans ces deux charmantes aquarelles, la précision des détails d'architecture ne nuit en rien à la profondeur, à la variété, à l'harmonie du paysage. De ces deux vues, l'une est prise des Propylées, l'autre de la prison de Socrate. La première est la plus belle des deux. Nous souhaitons bien vivement que M. Landron n'en reste pas là, et qu'il nous montre, l'an prochain, quelques pages nouvelles de son voyage.

M. Eugène Lacroix nous a donné un projet de temple luthérien, dont nous devons louer l'élégance et la simplicité. L'auteur, sans oublier un seul instant la destination spéciale de son projet, a su éviter la tristesse et la nudité qu'on est trop souvent forcé de reprocher aux temples protestants. Il n'a pas répudié, systématiquement, tout ce qui pouvait charmer les yeux; mais il a distribué les ornements avec sobriété, et, grâce à cette manière de comprendre son sujet, il a composé une œuvre qui réunira de nombreux suffrages. Il serait à désirer que l'exemple donné par M. Lacroix trouvât de nombreux imitateurs, et que les jeunes architectes, en attendant l'heure de réaliser leur pensée d'une façon définitive, en pierre ou en marbre, ne s'en tinssent pas à de simples restaurations. Dans l'architecture, comme dans les autres arts du dessin, la connaissance du passé est sans doute une chose fort importante; mais, tout en étudiant le passé, ils ne devraient pas se croire dispensés d'inventer.

Avant de terminer, nous avons quelques omissions à réparer. Nous n'avons rien dit d'un très-beau lion, exécuté à l'aquarelle, par M. Eugène Delacroix. Nous n'avons pas mentionné, non plus, un charmant petit paysage de M. Français, dont les figures sont de M. Meissonnier. Nous aurions dû parler des *Contrebandiers espagnols*, de M. Adolphe Leleux; de *la Noce bretonne*, de M. Couveley; du *Lendemain d'une tempête*, de M. Duveau. Il y a dans ces trois derniers ouvrages un naturel, une vérité, que nous signalons avec plaisir.

Pouvons-nous maintenant formuler une conclusion générale sur l'état de l'école française en 1846? pouvons-nous, avec une sécurité parfaite, sans être accusé de présomption, dire quelle est la tendance, quelles sont les doctrines de l'école française? Nous ne le pensons pas. Trop de nom

importants ont manqué à l'appel, pour qu'il nous soit permis de ne pas tenir compte de leur absence ; nous avons vu, de M. Jules Dupré, de beaux paysages qui signalent chez lui un progrès éclatant. M. Paul Huet a rapporté d'Italie des dessins à la plume qui se distinguent par le mouvement et la franchise. M. Barye a terminé un groupe en bronze d'Angélique et Roger, dans lequel il a su allier la grâce et l'énergie. Si nous voulions formuler une conclusion générale, il faudrait donc faire figurer, parmi les éléments de notre conviction, plusieurs ouvrages qui n'ont pas été exposés au Louvre. Aussi croyons-nous devoir ne pas conclure aujourd'hui, puisque nous ne pourrions le faire sans témérité. Quant au reproche de pessimisme qui nous a été adressé par quelques esprits irréfléchis, nous l'avons entendu sans l'accepter. Nous avons pu nous tromper, c'est le lot commun de tous ceux qui expriment leur pensée sur les œuvres divines ou humaines ; mais du moins, en parlant, nous n'avons jamais consulté que l'intérêt de la vérité, ou, si l'on veut, de ce que nous avons pris pour la vérité. Nous avons étudié, selon les forces de notre intelligence, les œuvres que nous voulions juger, et nous avons dit ce que nous en pensons avec une franchise absolue, sans tenir compte de nos amitiés : car nous sommes de ceux qui croient qu'on doit la vérité, même à ses amis. C'est un principe profondément enraciné dans notre conscience, avec lequel nous vivons depuis longtemps, qui nous a guidé depuis que nous écrivons, et que nous ne voulons pas abandonner.

SALON DE 1847.

I

LA PEINTURE.

On parlait, depuis deux ans, du tableau de M. Couture, comme d'une œuvre capitale qui devait régénérer la peinture française. Que dis-je? il ne s'agissait pas seulement de régénérer l'école française, il s'agissait de la créer. Poussin et Lesueur étaient comme non avenus; le nom de Lebrun n'était pas même prononcé. L'école française devait commencer avec M. Couture. Que reste-t-il, aujourd'hui, de tout le bruit qui s'est fait autour des *Romains de la décadence?* Sans tenir compte des louanges exagérées dont l'auteur n'a pas à répondre, que devons-nous penser de cette œuvre capitale, si pompeusement annoncée? La partie sensée du public commence déjà à revenir de son engouement; tous ceux qui s'étaient pressés d'admirer sur parole lâchent pied, de jour en jour, et osent à peine défendre leur premier sentiment. Il est permis maintenant, à la

critique impartiale et désintéressée, d'exprimer son opinion sans s'exposer au sort de saint Étienne. Nous pouvons, sans courir le risque d'être lapidé, signaler franchement les défauts et les qualités du tableau de M. Couture. Le dessin, il faut bien le dire, ne se distingue ni par l'élégance, ni par l'élévation, ni même par la correction. Toutes les figures sont vulgaires; l'expression des visages manque de variété. Il y a même, dans cette toile, des erreurs singulières que je ne sais comment nommer, et qui étonnent le spectateur le plus bienveillant, pourvu qu'il soit attentif. Je veux parler d'une femme dont l'épaule droite est plus haute que l'épaule gauche. Par un caprice difficile ou plutôt impossible à expliquer, l'auteur a placé la mamelle gauche au-dessus de la mamelle droite. Je serais curieux, je l'avoue, de voir le modèle qui a posé devant lui. Les deux vers de Juvénal qu'il a pris pour thème de sa composition sont assez pauvrement rendus. Assistons-nous à la fin de l'orgie? C'est ce que disent les admirateurs persévérants de M. Couture. Pour moi, je ne saurais le croire; car le visage des acteurs, au lieu de trahir l'épuisement de la débauche, n'exprime tout au plus que la souffrance et la décomposition. A proprement parler, ce n'est pas une orgie, c'est un lazaret. Il y a, je le reconnais volontiers, une certaine habileté dans la disposition et même dans l'exécution de l'architecture; les draperies, quoique un peu trop chiffonnées, ne sont pas mal conçues, mais la couleur est d'une monotonie désespérante. Il règne sur toute cette toile un ton gris qui, assurément, n'a rien d'italien. Ce n'était vraiment pas la peine d'emprunter à Paul Véronèse toute la richesse de son architecture, pour éclairer les figures d'une lumière si triste et si uniforme. S'il faut dire toute notre pensée, M. Couture n'a rien de

commun avec Poussin ni avec Lesueur, dont il devait effacer jusqu'au souvenir. Il relève de Natoire et de Restout, comme un disciple fidèle et dévoué. Peut-être a-t-il marché sur leurs traces sans le savoir ; mais, qu'il le sache ou qu'il l'ignore, il est avéré pour tous les yeux exercés qu'il n'a rien régénéré, et qu'il nous reporte aux plus mauvais jours de la peinture française. Je crois sincèrement que M. Couture, en empruntant le sujet de sa composition à la sixième satire de Juvénal, n'a pas assez consulté ses forces. Pour traiter un pareil sujet, il fallait, avant tout, posséder le sentiment de la beauté antique ; or, M. Couture ne semble pas même l'avoir entrevue. Sans étudier les ruines de Pompéi et le musée de Naples, sans consulter les noces *Aldobrandines*, avec le seul secours des richesses que nous possédons à Paris, il n'était pourtant pas impossible de pénétrer familièrement dans le secret de la beauté antique. M. Couture ne paraît pas avoir compris toute la portée du problème qu'il s'était proposé. Plein de confiance en lui-même, il s'est mis à l'œuvre sans mesurer la carrière qu'il voulait parcourir. Étourdi par les louanges, il a cru sans doute posséder un talent sérieux, une science profonde, et son talent se réduit jusqu'ici à une habileté toute matérielle. Les deux portraits qu'il a envoyés au Louvre justifient, pleinement, le jugement sévère que nous sommes forcé de porter sur les *Romains de la décadence*. En étudiant ces deux portraits, on voit, en effet, en quoi consiste le savoir positif de l'auteur : il est prouvé qu'il ne sait pas modeler. Les chairs ne sont pas soutenues. De la pommette à la mâchoire inférieure, il n'y a qu'un seul plan. Le front et les orbites sont d'une forme indécise. Le visage est malade, soufflé, et n'a pas de charpente. Si M. Couture veut mériter la moitié de la renommée préma-

turée dont il a joui pendant quelques jours, il faut qu'il se résigne à des études persévérantes, et qu'il abandonne, pour longtemps, les sujets qui exigent un sentiment profond de l'antiquité. Il faut qu'il s'exerce patiemment dans la partie élémentaire et positive de la peinture. Avant d'aborder les compositions complexes, il doit essayer ses forces sur des données d'une nature plus modeste. Puisse-t-il résister courageusement à l'enivrement de la louange! puisse-t-il écouter les conseils désintéressés, et ne pas demeurer dans la fausse voie où il est engagé!

Le portrait du roi et de ses cinq fils, par M. Horace Vernet, ne nous apprend rien de nouveau sur le talent de l'auteur. Il y a dans cette toile une incontestable habileté. Toutes les figures sont solidement posées : les chevaux, vus de face, sont dessinés avec une adresse à laquelle nous applaudissons; mais, la part de l'éloge une fois faite, nous devons dire que ce portrait de famille manque d'élégance et d'élévation. L'aspect du tableau est celui d'un papier peint. L'adresse même dont l'auteur a fait preuve ne dissimule pas, complétement, la rapidité de l'exécution. Les principales difficultés ont été plutôt éludées que résolues. Le portrait de Charles X, vu de face, comme celui du roi et de ses cinq fils, était étudié avec plus de soin; la robe du cheval ressemblait un peu trop au satin; à tout prendre, cependant, c'était une œuvre plus sérieuse. La *Judith* de M. Vernet est une erreur que rien ne saurait excuser. Déjà une première fois, l'auteur avait traité ce sujet de façon à prouver, victorieusement, qu'il ne le comprend pas : comment a-t-il été assez mal inspiré pour aborder, de nouveau, cette donnée qui répugne si complétement à son talent? La première *Judith*, malgré le visage farouche d'Holopherne, n'avait rien d'effrayant et appartenait à l'opéra-

comique. La seconde *Judith*, plus vulgaire, plus mal dessinée que la première, appartient au mélodrame, et devrait être la dernière tentative de M. Vernet dans le genre biblique. Comment ne se trouve-t-il pas, près de lui, un ami clairvoyant et résolu qui lui dise ce que le public a dit depuis longtemps? Comment l'auteur de tant de charmantes compositions, de tant de batailles finement esquissées, ne comprend-il pas la véritable portée, la véritable destination de son talent? Comment se trompe-t-il à ce point? La *Judith* de cette année est assurément l'ouvrage le plus déplorable que M. Vernet ait signé de son nom. La couleur, le dessin, la pantomime, tout est de la même force. Avec la meilleure volonté du monde, il est impossible de trouver dans cette toile quelque chose à louer.

La *Judith* de M. Ziegler ne vaut guère mieux que celle de M. Vernet. Le visage de l'héroïne est complétement dépourvu d'énergie. On ne comprend pas qu'une fille, dont les traits n'expriment ni le courage ni l'exaltation, tienne à la main la tête sanglante d'Holopherne. Le vêtement ne laisse pas deviner la forme du corps. La figure se compose d'une tête et d'un sac. En parlant de *Daniel dans la fosse aux lions*, de M. Ziegler, nous avions dû exprimer le même reproche. L'auteur paraît oublier que les étoffes n'ont jamais qu'une importance secondaire et doivent, dans tous les cas, suivre et traduire le mouvement des personnages.

Le *Songe de Jacob* est une composition singulière, et qui se comprendrait difficilement sans le secours du livret. Les anges, malgré la gaze bleue qui les sépare du spectateur, semblent aussi voisins de l'œil que le personnage principal. Le dessin de ces figures est, d'ailleurs, très-peu sévère, et n'exprime aucunement le caractère que l'auteur leur attribue. Quant au personnage principal, il n'est pas

modelé, et je prends ici le mot dans son acception la plus élémentaire. Non-seulement les os manquent, et la figure, en se levant, ne pourrait ni marcher ni se tenir debout ; mais on peut affirmer, sans présomption, que la chair même est absente. S'il y a quelque chose sous la peau, c'est de l'air tout au plus. Les débuts de M. Ziegler ne nous avaient préparé ni à la *Judith* ni au *Songe de Jacob*.

Le *Napoléon législateur* de M. H. Flandrin est une triste méprise. Après les peintures murales de Saint-Germain des Prés, nous avions le droit d'espérer que M. Flandrin comprendrait autrement le sujet difficile qu'il avait accepté. La tête ne ressemble à aucun des portraits considérés comme authentiques. Parcourez la série entière des portraits faits d'après nature par les artistes les plus habiles, prenez ceux d'Ingres ou de Gros, la miniature de Guérin ou le buste de Canova, vous ne trouverez nulle part la physionomie que M. Flandrin prête à Napoléon. Le visage qu'il nous donne, pour celui de Napoléon, n'exprime clairement ni la volonté ni la pensée ; or, est-il possible de concevoir un législateur, sans cette double expression ? Le type imaginé par M. Flandrin est d'une élégance fade et inanimée. Quant au manteau impérial qui enveloppe le corps de Napoléon, il est absolument vide. Sans exiger, ce qui serait souverainement injuste, qu'il explique et traduise la forme comme une toge romaine, il est naturel de vouloir qu'il l'indique, au moins, et permette à l'œil de la suivre et de la deviner. Le manteau impérial du Napoléon de M. Flandrin ne satisfait pas même à cette condition indulgente. Entre la poitrine et le dos il n'y a pas l'épaisseur de la main. Je ne dis rien du bleu cru sur lequel se détache le visage ; car la crudité du fond, comparée aux défauts que je viens de signaler, n'est qu'un défaut secon-

daire. Un portrait d'homme, du même auteur, mérite de grands éloges pour la fermeté du modèle; les yeux sont bien enchâssés, les tempes et les pommettes bien accusées. Et pourtant, malgré toutes ces qualités éminentes que je me plais à reconnaître, la tête ne vit pas. Tous les plans du visage, si savamment étudiés, semblent traduits plutôt par l'ébauchoir que par le pinceau; sous cette peau dont les moindres plis sont finement indiqués, le sang ne circule pas. C'est une œuvre pleine de science, mais une œuvre inanimée.

Entre les trois tableaux de M. Papety, le seul qui me plaise est celui qui représente des *Moines caloyers décorant une chapelle du mont Athos :* le mouvement des figures est vrai, et le choix des tons est heureux. Il y a dans cette petite composition une naïveté, une simplicité qui me charment et que l'auteur n'avait pas encore rencontrées. Le *Récit de Télémaque* est de la même famille que la *Vierge consolatrice* exposée l'année dernière. Le ton bleu qui couvre toute la toile donne aux personnages un caractère fantasmagorique dont je ne saurais m'accommoder. *Le Présent, le Passé et l'Avenir* nous offrent une énigme à deviner. Le dessin et la couleur des trois figures qui personnifient les trois moments de la durée n'ont rien de séduisant, et ne résisteraient pas à l'analyse. Je ne m'explique pas comment M. Papety, qui a vu tant de belles choses et qui a rapporté d'Italie et de Grèce tant de souvenirs précieux habilement fixés, peut se tromper si étrangement quand il se met à l'œuvre. Il est arrivé plus d'une fois à Poussin et à Prudhon de choisir pour thème de leurs compositions une idée qui d'abord ne semblait pas se prêter à la peinture; mais cette idée rebelle, qui relevait plutôt de la philosophie que de l'art, ils savaient l'expliquer, l'animer, la

montrer aux yeux; ils la fécondaient par la réflexion et la douaient de vie par la toute-puissance de leur pinceau. Les trois figures peintes par M. Papety ne sont malheureusement ni intelligibles, ni vivantes. L'auteur ne me semble pas appelé à l'expression des idées philosophiques, et agirait sagement en y renonçant dès à présent. Qu'il applique, au plus tôt, son savoir et son talent à quelque sujet facile à expliquer. Qu'il demande à l'histoire ce que la philosophie lui refuse, une véritable inspiration. Les douze dessins exécutés par M. Papety, d'après les fresques du mont Athos, sont pleins d'intérêt et révèlent chez l'auteur le sérieux amour de son art. S'il m'était permis de hasarder une conjecture sur ces monuments précieux que je n'ai pas vus, je dirais que les têtes sont probablement copiées avec moins de fidélité que le reste, et que l'auteur les a interprétées; car le caractère des têtes a quelque chose d'académique, et ne s'accorde pas avec l'attitude et le costume des personnages. Malgré cette conjecture, que je donne pour ce qu'elle vaut, c'est-à-dire pour une conjecture, les douze dessins de M. Papety méritent d'être étudiés, et se recommandent par une grande habileté d'exécution. Je regrette de voir un talent si réel, si positif, se fourvoyer dans des compositions où il ne devrait jamais s'aventurer. Espérons que M. Papety nous montrera l'an prochain une œuvre digne de lui, digne de son savoir, une œuvre que nous pourrons louer avec une entière justice.

Eudore dans les catacombes de Rome est une des meilleures compositions de M. Granet. Le sujet s'explique bien; l'expression des visages est habilement variée; l'attention se porte naturellement sur le personnage principal. Toute la scène est bien éclairée. Je ne mentionne que pour mé-

moire ce dernier mérite, auquel M. Granet nous a depuis longtemps habitué. Si l'exécution répondait à la conception, ce tableau serait tout simplement une œuvre éminente ; mais il s'en faut de beaucoup que le dessin et la peinture soient à la hauteur de la pensée. L'auteur a su trouver pour chaque physionomie un type individuel, ce qui est assurément un bonheur bien rare ; mais il n'y a pas une tête qui soit modelée, pas une main qui soit, je ne dis pas faite, mais seulement ébauchée. Bien que M. Granet donne à ses œuvres une valeur constante par l'habileté proverbiale avec laquelle il distribue la lumière, il n'est pas permis de négliger, comme il le fait, le dessin des figures. Personne n'admire plus que moi le parti, quelquefois prodigieux, qu'il sait tirer de l'architecture ; personne ne rend plus volontiers justice à la simplicité, à la netteté des effets qu'il se propose et qu'il obtient habituellement avec une sécurité magistrale. Pourtant, malgré mon admiration, je ne peux lui pardonner l'état inachevé où il laisse toutes ses figures.

Dans le *saint François d'Assise* de M. Charles Lefebvre, on peut louer le caractère vraiment religieux de la composition. Le saint est bien posé, et l'expression du visage est ce qu'elle doit être. Je regrette que l'exécution ne soit pas assez précise, et que les personnages manquent de relief.

Le *Triomphe de Pisani*, de M. Alexandre Hesse, ne signale aucun progrès dans la manière de l'auteur. *Léonard de Vinci*, les *Funérailles du Titien*, avaient sur le tableau de cette année l'avantage de la clarté. Quant à la peinture proprement dite, c'est toujours le même procédé. On voit sans peine que M. Hesse a étudié avec persévérance, avec fruit, tous les procédés de l'école vénitienne ; mais il n'a dérobé à ces maîtres habiles que la partie ma-

térielle de leur talent. Il sait à merveille comment Titien, Paul Véronèse, Bonifazio, faisaient les étoffes éblouissantes de leurs tableaux ; il n'a oublié qu'une chose assez importante, il est vrai, l'art d'intéresser. Dans le *Triomphe de Pisani*, l'œil cherche longtemps le personnage principal ; l'attention ne sait où se porter. Ce n'est pas, d'ailleurs, le seul défaut de cette composition. Les étoffes sont bien faites, je le reconnais volontiers : quant aux acteurs cachés sous ces étoffes, il m'est vraiment impossible d'en deviner la forme, et je crois que M. Hesse ne s'est pas préoccupé longtemps de cette question. S'il veut prendre une place honorable dans son art, il fera bien d'adopter, à l'avenir, une autre méthode.

Le *Christophe Colomb* et le *Galilée* de M. Robert Fleury sont deux compositions sagement conçues. Peut-être cependant le personnage de Galilée n'a-t-il pas toute la noblesse, toute la dignité qu'on pourrait désirer. Dans le *Christophe Colomb*, toutes les figures sont bien ordonnées et concourent heureusement à l'effet du tableau. Je conseille à l'auteur d'employer les tons roux avec plus de discrétion.

La *Ronde du Mai*, de M. Müller, compte de nombreux partisans, je suis bien forcé de l'avouer. Tous ceux qui ont admiré le *Décaméron* de M. Winterhalter admirent avec le même bonheur, le même courage, la même persévérance, la *Ronde du Mai* ; à mon avis, ils ont parfaitement raison. Qu'est-ce, en effet, que la *Ronde du Mai* ? Le *Décaméron*, avec une légère variante : les femmes étaient assises, elles se sont levées. Quant au dessin, c'est la même science, la même sévérité, la même précision. La lumière est capricieusement distribuée sur les visages, sur les épaules, sur les vêtements et se promène partout sans

s'arrêter nulle part. C'est une peinture de boudoir, dont l'unique mérite consiste à montrer des jambes assez mal faites. M. Müller a trouvé dans M. Vidal un rival redoutable que la mode protége depuis quelques années, et qui a recours aux mêmes artifices. Toutes les femmes de M. Vidal, comme celles de M. Müller, sourient et montrent leurs dents et leurs jambes. Ne cherchez pas à deviner la forme du corps, ce serait peine perdue. Pourvu que la bouche sourie et que la robe soit relevée, les partisans de M. Vidal se déclarent satisfaits. Protester sérieusement contre cet engouement puéril serait gaspiller son temps. La mode, qui a élevé ces deux noms, saura bien en faire justice : elle les a tirés de l'obscurité, elle saura bien les condamner à l'oubli.

M. Pérignon, autre enfant gâté de la mode, jouit nonchalamment de sa renommée, et ne songe pas à justifier la bienveillance avec laquelle ont été accueillis ses premiers ouvrages. Non-seulement il ne fait pas mieux, mais encore il fait moins bien que l'année dernière. A l'époque de ses débuts, il ne savait pas modeler une tête ou une main, et le public complaisant oubliait de le gourmander sur son ignorance. Les étoffes, du moins, étaient traitées avec une certaine habileté. Cette année, les têtes et les mains sont restées ce qu'elles étaient, c'est-à-dire nulles ; quant aux étoffes, elles ont à peu près la même valeur que les têtes. Il est impossible de prévoir où s'arrêtera le dédain de M. Pérignon pour la précision et la réalité. Il a commencé par négliger les têtes et les mains, aujourd'hui il néglige les étoffes : que fera-t-il l'an prochain ? Le portrait de M. Zimmermann, par M. Dubufe, vaut mieux, à mon avis, que tous les portraits signés du même nom. Peut-être pourtant l'auteur a-t-il exagéré la sévérité

du visage. La figure est bien posée, il y a dans l'exécution une fermeté à laquelle M. Dubufe ne nous avait pas habitué.

Les portraits de M. Champmartin se recommandent par l'éclat de la couleur ; l'exécution est généralement incomplète. On voit que M. Champmartin se contente trop facilement. Le portrait d'Ibrahim-Pacha est bien posé, mais la tête et les mains n'ont pas la valeur et la réalité que l'auteur pourrait leur donner, car ce n'est pas le savoir qui lui manque. Il est heureusement doué, et l'étude a développé ses facultés. S'il avait eu le courage de résister à ses premiers succès, s'il n'avait pas pris à la lettre les louanges qui lui ont été prodiguées, ses ouvrages compteraient parmi les meilleurs de notre temps. *L'Accord* et *la Visite* sont deux charmantes compositions, très-habilement traitées. Les chats sont rendus avec une grande finesse.

Deux portraits de M. Cornu, celui du comte G. de B... et celui de madame B..., se distinguent par l'élégance et la solidité de l'exécution. Les deux têtes sont bien modelées. Il y a dans ces deux portraits un véritable savoir ; tous les détails sont traités avec un soin scrupuleux qui mérite d'être signalé. On voit que M. Cornu se contente difficilement, et il a raison. C'est à cette condition seulement qu'il est possible d'obtenir et de garder l'approbation des juges éclairés.

Les miniatures de madame de Mirbel sont cette année, comme toujours, les plus belles miniatures du salon. L'élégance et la finesse des têtes ne laissent rien à désirer. Les portraits d'Ibrahim-Pacha, de M. His de Butenval, de M. le comte Pajol, prendront rang certainement parmi les meilleurs ouvrages de l'auteur. Ce qui assigne à ma-

dame de Mirbel la première place, ce qui la recommande d'une façon toute spéciale, c'est la souplesse et la vérité des chairs. Elle lutte avec la peinture à l'huile, et parfois il lui arrive de soutenir dignement la comparaison. Elle possède, à mes yeux, un autre mérite non moins précieux : le succès ne l'a pas éblouie, la popularité ne l'a pas enivrée. Aujourd'hui, comme à l'époque de ses débuts, elle traite avec le même soin toutes les parties de son œuvre. Son zèle ne s'est point ralenti. Elle n'a vu dans la louange qu'un encouragement à mieux faire, et elle s'est efforcée, par des études persévérantes, de garder son rang. C'est un bonheur pour la critique de rencontrer un talent aussi éminent, uni à une volonté aussi constante.

Les miniatures de madame Herbelin, sans pouvoir se comparer à celles de madame de Mirbel, offrent pourtant un intérêt sérieux. La *Prière*, étude d'après nature, révèle chez madame Herbelin un savoir très-positif, une connaissance approfondie des ressources de son art. La tête est d'une belle expression, le front pense, les yeux lisent bien. En un mot, l'auteur a su nettement ce qu'il voulait faire, et il a trouvé dans son pinceau un instrument obéissant. Toutefois, madame Herbelin doit se défier de sa prédilection pour la fermeté. Pour obtenir un contour pur et précis, il lui arrive de simplifier, au-delà de toute mesure, les plans du visage. Ainsi dans la *Prière*, depuis la pommette gauche jusqu'au menton, il n'y a qu'un seul plan, et la joue n'a pas la souplesse qu'elle devrait avoir. L'auteur dessine généralement bien ; il faut qu'il s'applique à mettre dans son travail un peu plus de variété. Les quatre portraits qui accompagnent la *Prière* donneraient lieu à des remarques du même genre. En étudiant attentivement les ouvrages de madame de Mirbel, madame

Herbelin comprendra sans peine ce qui lui manque, et la critique n'aura bientôt plus de conseils à lui donner.

Parmi les miniatures de M. Maxime David, il en est deux qui méritent une attention spéciale : le portrait de Suleiman-Pacha et celui de madame J. S... La tête du pacha offre un mélange heureux de finesse et de gravité. Quant à la tête de madame J. S..., elle est pleine de grâce et de fraîcheur. Les yeux et la bouche sont rendus avec une rare délicatesse. Les cheveux ont de la souplesse, de la légèreté. M. David n'avait encore rien fait d'aussi vivant.

Il y a beaucoup à louer dans les *Espagnols des environs de Peuticosa*, de M. Camille Roqueplan. Le talent de l'auteur, qui jusqu'ici ne s'était révélé que sous une forme séduisante, se montre aujourd'hui sous une forme sévère. On pourrait souhaiter un peu plus de richesse dans le choix des tons ; mais la tête du personnage principal est d'un beau caractère, et tous les plans du visage sont indiqués avec une netteté, une précision que nous n'avions jamais rencontrées dans les précédents ouvrages de M. Roqueplan.

Une Cérémonie dans l'église de Delft au XVIe siècle, de M. E. Isabey, offre une réunion charmante de têtes fines et de costumes variés. M. Isabey n'a jamais rien fait de plus coquet, de plus gracieux. Cependant, malgré le plaisir très-réel que m'a donné cette toile, je dois dire qu'elle mérite plus d'un reproche. Toutes les figures sont à peu près au même plan ; l'architecture manque de profondeur, et les couleurs ont une sorte de crudité qui n'est pas sans analogie avec la peinture des vases chinois. Je ne prétends pas contester le charme de cette composition ; seulement je pense que M. Isabey devrait être plus sévère pour lui-

même. Le goût sûr dont il a donné tant de preuves sera pour lui le meilleur des conseillers.

Ce que je disais de M. Diaz l'année dernière, je dois le redire cette année. M. Diaz, en effet, est toujours au même point. Qu'il peigne une figure ou un paysage, il trouve toujours sur sa palette des tons charmants dont il compose des esquisses ingénieuses; mais, ce premier pas une fois fait, la force ou la volonté lui manque pour aller au delà. Il n'offre donc à nos yeux qu'une suite d'ébauches qui plaisent au premier aspect, mais ne supportent pas l'analyse. M. Diaz gaspille les dons heureux qu'il a reçus en partage. Quand il a commencé à se produire, on pouvait se montrer indulgent pour ses premières tentatives; l'heure de la sévérité est maintenant venue. Il n'est plus permis d'accepter, comme des œuvres définitives, tous les caprices de son pinceau; il faut, même dans une figure de six pouces, respecter les lois du dessin, et M. Diaz ne paraît pas s'en soucier. Il faut aux arbres des feuilles, aux allées de l'air, de l'espace, et M. Diaz ne tient aucun compte de ces notions élémentaires. Pourvu qu'il présente, à l'œil étonné, une succession éclatante et variée de tons souvent pris au hasard, il ne s'inquiète pas du reste et se tient pour satisfait. Que tous les arbres soient au même plan, que les terrains manquent de solidité, peu lui importe. Si l'œil est ébloui, si l'émeraude et le rubis se disputent l'attention, il a touché le but qu'il se proposait, et il prend en pitié toutes les objections. Qu'arrive-t-il pourtant? Ces ébauches finissent par lasser le spectateur le plus bienveillant. Toutes ces forêts sans air, toutes ces figures sans charpente, ne peuvent intéresser longtemps. Si M. Diaz ne veut pas perdre sa popularité, il faut qu'il se résigne à de sérieuses études. Ses ébauches

capricieuses ont été, jusqu'ici, applaudies comme des promesses. S'il n'est pas en mesure de réaliser ces promesses, l'oubli, un oubli légitime, l'atteindra bientôt. Vainement ses amis s'obstineront à le présenter comme un maître, comme un modèle : le public ne tiendra aucun compte de ces affirmations sans preuves ; il ne daignera même plus jeter les yeux sur les ébauches de M. Diaz.

M. Gérôme débute par un ouvrage charmant : *Deux jeunes Grecs faisant battre des coqs.* Il y a dans cette composition une grâce, une fraîcheur en harmonie parfaite avec le sujet. Toute la figure du jeune homme est modelée avec une rare élégance. La figure de la jeune fille n'a pas moins de finesse, moins de précision. Seulement, il me semble que l'expression du visage ne s'accorde pas assez nettement avec la nature de la scène que M. Gérôme a voulu représenter. Le jeune homme regarde bien, ses yeux sont pleins d'attention et de curiosité ; il règne sur le visage de la jeune fille une mélancolie rêveuse, qui serait tout aussi bien placée dans une scène d'un autre genre. La draperie qui enveloppe les hanches a le défaut très-grave de masquer la forme qu'elle devrait expliquer. Toutefois, ces deux figures sont empreintes d'une jeunesse qui réjouit la vue. M. Gérôme a dignement profité des leçons de M. Gleyre. Peut-être eût-il mieux valu traiter le sujet dans de moindres proportions. C'est une question de goût sur laquelle les avis peuvent varier. Quelle que soit, à cet égard, la décision des esprits scrupuleux, elle ne saurait entamer le mérite réel de l'œuvre que nous examinons. C'est un beau début, c'est plus qu'une promesse. Les encouragements ne manqueront pas à M. Gérôme, s'il persévère dans la voie où il est entré cette année.

Les femmes juives à la fontaine, de M. Charles Nanteuil, présentent plusieurs figures étudiées avec soin. Les vêtements ont de la richesse, les mouvements sont bien compris et rendus avec bonheur. Je voudrais que la fontaine eût moins d'importance, et je suis sûr que la composition y gagnerait. J'avais fait, l'année dernière, une remarque du même genre sur les *Fouilles dans la campagne romaine*, de M. Nanteuil; comme je n'ai pas changé d'avis, je ne dois pas changer de langage. Il faut, évidemment, sacrifier ou du moins subordonner les personnages à l'architecture, ou l'architecture aux personnages, selon l'effet qu'on se propose. Si l'on donne à ces deux éléments de la composition une importance à peu près égale, l'effet manque nécessairement de netteté.

Le *Tournoi d'enfants*, de Mme Cavé, est conçu d'une façon ingénieuse. Le ton général du tableau, quoique un peu pâle, n'est pas sans charme. C'est une œuvre gracieuse qui appelle le sourire sur les lèvres. Le dessin des figures n'est pas sans reproche ; mais l'incorrection n'est pas assez grave pour blesser les yeux.

Le *Tripot* et le *Mendiant*, de M. Penguilly, intéressent par la vérité de la pantomime, par la finesse de l'exécution. Le *Mendiant* surtout est traité dans toutes ses parties avec un soin, une patience que je ne me lasse pas d'admirer. La tête peut se placer, sans désavantage, à côté des morceaux les plus achevés de l'école hollandaise. Les haillons sont très-bien faits; peut-être eût-il mieux valu en diminuer la masse, pour donner à la figure moins de pesanteur. Le *Tripot* est d'un effet sinistre ; le joueur dont le sang coule, dont les jambes fléchissent, tandis que le meurtrier s'enfuit par la fenêtre, est très-bien posé. Ces deux compositions révèlent, chez M. Penguilly, un rare talent

d'observation. Le *Paysage par un temps de pluie* n'est pas moins terrible que le *Tripot*. Dans ce tableau étrange, le ciel semble fait pour le gibet, et le gibet pour le ciel.

Les *Jeunes Pâtres espagnols*, de M. Adolphe Leleux; les *Mendiants espagnols*, de M. Armand Leleux; le *Souvenir d'Espagne*, de M. Edmond Hédouin, appartiennent à la même famille et méritent à peu près les mêmes reproches. Il y a dans ces trois compositions du naturel, de la vérité, mais le dessin est trop sacrifié à la couleur. Dans les *Pâtres espagnols*, de M. Adolphe Leleux, la forme est tellement négligée, que les personnages ressemblent plutôt à des taches ou à des chiffons, qu'à des créatures vivantes. Les débuts de M. Adolphe Leleux ont été justement applaudis, et le public, en le voyant si peu sévère pour lui-même, aurait le droit de l'accuser d'ingratitude. Le *Souvenir d'Espagne*, de M. Hédouin, quoique la forme y soit traitée avec un peu plus de respect, n'est cependant pas dessiné aussi nettement qu'on pourrait le souhaiter. Que M. Adolphe Leleux se corrige, M. Armand Leleux, M. Edmond Hédouin, profiteront certainement de son exemple, et se corrigeront à leur tour. S'ils s'obstinaient à négliger la forme comme ils l'ont fait cette année, bientôt le public n'apercevrait plus les qualités heureuses dont ils sont doués, et passerait devant leurs ouvrages avec indifférence.

Les *Lutteurs*, paysage de M. Paul Flandrin, sont d'un bon aspect. Le mouvement des figures est énergique et vrai. Le fond est bien composé et offre de belles lignes; malheureusement les arbres sont lourds et nuisent un peu à l'effet du tableau. Cependant, malgré ce défaut, l'œuvre de M. Paul Flandrin mérite de grands éloges. Une *Vue de la campagne de Rome*, de M. Flachéron, se recommande par un style sévère. Il y a de la grandeur, de l'élévation

dans ce paysage; on y sent la main et la pensée d'un homme qui a longtemps étudié la campagne romaine et qui la comprend bien. Quelques détails sont traités avec un peu de dureté, mais l'ensemble est satisfaisant. *Le pont el Cantara, à Constantine*, de M. Thuillier, manque absolument d'intérêt et de caractère. Ce n'est pas que ce paysage soit dépourvu de mérite. Les fonds sont rendus avec finesse, mais les premiers plans sont plâtreux; et puis cette toile a le défaut commun à toutes les toiles de M. Thuillier : elle manque d'originalité; qu'il s'agisse de la Provence ou de l'Auvergne, de l'Italie ou de l'Afrique, M. Thuillier imprime à tous ses tableaux une éternelle monotonie; il voit partout, il met partout la même couleur. Cette uniformité, cette monotonie rend à peu près nul l'effet de ses meilleurs ouvrages. M. Thuillier a beaucoup vu, beaucoup étudié; mais ses études et son talent demeureront stériles, tant qu'il ne saura pas distinguer et reproduire la couleur individuelle de chaque pays. M. Achard a choisi, dans le parc du Raincy, une vue dont il a rendu toutes les parties avec un soin scrupuleux. Les arbres, l'eau et les terrains sont traités avec habileté. C'est une fidèle imitation de la nature. Ce n'est pas là, selon nous, toute la tâche du paysagiste, mais nous devons reconnaître que M. Achard a touché le but qu'il se proposait, et nous louons sa persévérance.

Une *Vue de la terrasse de Richemond*, de M. Watelet, ressemble à tous les paysages passés et, je le crains bien, à tous les paysages futurs du même auteur. Pour M. Watelet comme pour M. Thuillier, le monde entier est toujours et partout de la même couleur. Cependant, sauf ce point capital, je ne voudrais établir aucune comparaison entre M. Thuillier et M. Watelet. Les ouvrages de M. Thuillier

sont trop souvent monotones, les ouvrages de M. Watelet sont constamment vulgaires ; la *Vue de Richemond* est absolument inanimée. L'eau, les feuilles, les animaux, tout est immobile. En regardant ce paysage, que la mort habite et remplit de son souffle glacé, on se sent frissonner, et pourtant M. Watelet a prodigué la verdure ; mais le vent traverserait la plaine sans déranger un brin d'herbe, dans ce paysage dont le modèle n'existe heureusement nulle part.

Une petite toile de M. Corot attire tous les yeux et réunit tous les suffrages. C'est un effet du soir très-finement saisi et très-habilement rendu. Je dis très-habilement, quoiqu'il faille se placer à une certaine distance, pour jouir pleinement du paysage de M. Corot. L'eau, le ciel et les arbres sont alors en parfaite harmonie et charment les juges les plus sévères ; mais si l'on s'approche, on aperçoit, sans peine, tout ce qu'il y a d'incomplet dans l'exécution. L'eau paraît crayeuse, les feuilles manquent d'air, le tronc des arbres céderait sous le doigt. Tous ces défauts sont faciles à relever, et pourtant, malgré tous ces défauts, cette toile est charmante ; il est impossible de la voir une fois, sans éprouver bientôt le désir de la revoir et de la contempler à loisir. M. Corot est assurément une des imaginations les plus poétiques de notre temps, et chacune de ses œuvres porte l'empreinte de son imagination. Depuis son *Berger jouant de la flûte*, qui pouvait se comparer aux plus fraîches idylles de Théocrite, il n'avait rien montré d'aussi heureusement composé que le petit paysage de cette année. Bien que l'exécution laisse beaucoup à désirer, le tableau de M. Corot est une perle que les amateurs les plus dédaigneux se disputeront, et leur empressement ne sera que justice ; car on aurait mauvaise grâce à compter les imperfections d'un

ouvrage si poétiquement conçu. Heureux celui qui le possédera !

M. Adolphe Yvon, dont le nom est nouveau pour nous, a montré, dans plusieurs dessins dont les sujets sont empruntés à la Russie, un talent original et vigoureux. C'est un début de bon augure, que sans doute M. Yvon ne démentira pas. La *Mosquée tartare de Moscou*, le *Droski*, la *Route de Sibérie*, sont l'œuvre d'une main exercée. Toutes ces études ont un caratère de vérité que je me plais à louer.

Tant de noms justement célèbres ont manqué à l'appel cette année, qu'il y aurait de la présomption à vouloir juger l'état réel de l'école française d'après les toiles exposées au Louvre. Quand MM. Ingres et Delaroche, quand MM. Decamps, Jules Dupré, Paul Huet, Cabat, sont absents, on ne peut se former une idée juste et complète de l'art contemporain. Toutefois, en nous restreignant, bien entendu, aux ouvrages que nous venons d'analyser, nous sommes amené à une conclusion sévère. Le goût des grands ouvrages, le goût du grand style, s'affaiblit de plus en plus. Sauf quelques rares exceptions, le salon est plutôt un bazar qu'une lutte ardente entre des talents sincères, dévoués sans réserve à l'étude, à l'intelligence, à l'expression de la beauté. Le tableau pour lequel le public s'est passionné pendant quelques jours ne résiste pas à la discussion. Le Louvre n'est plus qu'une succursale de Susse et de Giroux. La réunion de tels ouvrages n'apprend rien, n'excite aucune émulation. Il est parfaitement inutile d'offrir à la curiosité deux mille toiles, dont la plupart sont insignifiantes. Il serait beaucoup plus sage de limiter le nombre des ouvrages que chaque peintre pourrait envoyer. L'attention publique n'étant plus éparpillée comme aujourd'hui, l'opinion deviendrait plus sévère, les jugements plus précis ; alors peut-être on

verrait s'engager un combat sérieux, et le salon deviendrait un enseignement.

II

LA SCULPTURE.

M. Pradier s'est essayé cette année dans un genre qui malheureusement ne convient pas à son talent, dans la sculpture chrétienne. Il possède, en effet, un talent essentiellement païen, et il doit savoir, mieux que personne, à quoi s'en tenir sur la valeur du groupe qu'il a envoyé au Louvre. Sa *Pietà*, nous devons le dire, ne satisfait à aucune des conditions du sujet. Ni le Christ, ni la Vierge, n'ont l'expression et l'attitude qu'ils devraient avoir. Sans doute, il y a dans le torse et les membres du Christ plusieurs morceaux exécutés avec une remarquable habileté ; à cet égard, M. Pradier a fait ses preuves depuis longtemps. Qu'il choisisse un sujet païen ou chrétien, nous sommes sûr de retrouver dans chacun de ses ouvrages une imitation savante de la forme humaine ; mais les lignes générales du corps manquent absolument d'harmonie ; le pied droit qui va rejoindre la main du même côté blesse le goût, et nous étonne dans un ouvrage de M. Pradier. Si l'on peut, en effet, contester à bon droit l'originalité des œuvres que l'auteur a signées depuis vingt ans, si ces œuvres, étudiées attentivement, relèvent plutôt de la mémoire que de l'imagination proprement dite, il est impossible de méconnaître, il est impossible de ne pas louer le goût sévère qui a presque toujours présidé à la combinaison ingénieuse de

ces souvenirs. M. Pradier connaît à merveille tous les musées de l'Italie, et il met son savoir à profit avec une adresse que personne encore n'a surpassée. Par malheur, ses études jusqu'ici n'ont jamais été dirigées du côté de l'art chrétien, et comme il a l'habitude de se fier à sa mémoire avec une entière sécurité, ne trouvant en lui-même aucun modèle qu'il pût imiter, il a composé un ouvrage sans signification, sans expression définie. Le visage du Christ n'a rien de divin. Le torse et les membres, louables dans plusieurs parties, si l'on ne tient pas compte de la nature du personnage, soulèvent de graves objections, dès qu'on se décide à comparer ce que l'auteur a fait à ce qu'il a dû vouloir faire. Le torse et les membres ne sont pas ceux du Christ mort sur la croix, mais tout au plus ceux d'un homme endormi, affaissé sur lui-même. Quant à la Vierge de M. Pradier, elle est encore plus éloignée que le Christ de l'idée nécessaire que nous devons nous former d'un tel personnage. La tête, modelée d'ailleurs avec une certaine négligence, pourrait tout au plus convenir à Clytemnestre, à Melpomène ; j'y cherche vainement la candeur virginale, la douleur résignée, attribuées par l'Évangile à la mère du Christ. Le visage exprime plutôt la colère, la soif du sang, comme pourrait, comme devrait le faire Clytemnestre poussée par Égisthe vers le lit d'Agamemnon qu'elle va frapper. La *Pietà* de M. Pradier est donc une méprise complète, et nous espérons que l'auteur de tant de gracieux ouvrages empruntés à la mythologie grecque renoncera dès à présent à l'art chrétien, qu'il n'a pas étudié, sans se compromettre dans une nouvelle tentative du même genre.

Entre les deux statues couchées, exécutées par M. Pradier pour la chapelle de Dreux, il en est une qui mé-

rite une attention spéciale; je veux parler de la statue de mademoiselle de Montpensier. La statue du duc de Penthièvre est convenablement ajustée, et rappelle assez heureusement le style des tombeaux placés dans une église de Bruges, tombeaux qui ont été moulés et dont les plâtres sont, depuis plusieurs années, dans une salle du Louvre. Toutefois, malgré la valeur des modèles que M. Pradier a pu librement consulter sans sortir de Paris, la statue du duc de Penthièvre n'a vraiment rien de remarquable. Quant à la statue de mademoiselle de Montpensier, c'est à coup sûr, sous le rapport de l'exécution, un des meilleurs ouvrages de l'auteur. L'attitude de l'enfant est pleine de grâce, le visage plein de sérénité. La draperie est bien ajustée et laisse apercevoir la forme, sans la suivre trop servilement. On pourra dire, avec raison, que c'est plutôt un enfant endormi qu'un enfant mort; mais cette remarque, bien que juste en elle-même, ne saurait diminuer la valeur de la figure que nous examinons. Le visage, en effet, le visage tout entier, est un morceau charmant, qui fait le plus grand honneur au ciseau de M. Pradier. Pourquoi faut-il que ce visage réveille en nous des souvenirs tellement précis, qu'il nous est impossible de les passer sous silence ! L'original de ce morceau est connu depuis longtemps : c'est une tête de François, qui se trouve dans le commerce, et que chacun peut se procurer. La seule modification qui appartienne à M. Pradier, c'est l'ouverture de la bouche, qui, dans l'original, est fermée. Sauf cette variante sans importance, la tête de mademoiselle de Montpensier est littéralement copiée sur une tête de François. Il y a, je le reconnais volontiers, dans l'imitation que nous avons sous les yeux, une vérité, une souplesse bien difficiles à surpasser. Je ne crois pas même qu'il soit donné au ciseau d'aller au

delà ; je ne crois pas que l'art humain puisse animer le marbre plus heureusement que ne l'a fait M. Pradier. Je dis animer, car cet enfant respire et n'est qu'endormi. Oui, sans doute, c'est un chef-d'œuvre d'exécution ; mais ce chef-d'œuvre aurait une bien autre valeur, si l'auteur eût consulté directement la nature, au lieu de copier un morceau connu depuis longtemps. La mémoire est une excellente chose dont il ne faut cependant pas abuser, si l'on ne veut pas mériter le même reproche que le repas de langues apprêté par Ésope. Et pourtant il y a, dans la statue couchée de mademoiselle de Montpensier, tant d'abandon, tant de naïveté, tant de grâce enfantine, qu'il faut remercier M. Pradier de son heureux plagiat. Pour ceux qui savent, l'original diminue singulièrement la valeur de la copie ; pour ceux qui ne savent pas, et le nombre en est grand, l'original est comme non avenu ; la foule pourra donc se livrer sans inquiétude à son admiration, et je suis loin de la blâmer.

Des trois bustes envoyés par M. Pradier, le meilleur, à mon avis, est celui de M. Auber. La ressemblance est très-satisfaisante, et les différentes parties du visage sont étudiées et rendues avec un soin qui, chez l'auteur, n'est pas habituel. Il lui arrive rarement, en effet, de traiter la tête avec autant d'attention et de persévérance que le torse et les membres. Tout entier au choix des lignes harmonieuses qui doivent séduire et captiver l'œil du spectateur, il néglige presque toujours l'expression et la réalité du visage. Pour le buste de M. Auber, il a donc dérogé à ses habitudes. L'œil et la bouche ont de la finesse ; le front pense ; les plis des paupières sont indiqués avec précision et sans sécheresse. Je crois que l'auteur pourrait faire mieux encore ; cependant c'est un ouvrage très-recommandable,

et je voudrais que M. Pradier se décidât à étudier plus souvent le masque humain, comme il l'a fait cette fois. Le buste de M. le comte de Salvandy est d'une exécution beaucoup moins précise que l'ouvrage précédent. Je ne dis rien de la ressemblance, qui pourrait être certainement plus complète, mais qui cependant est suffisante. Sous le rapport de la réalité, il laisse beaucoup à désirer. Le front et les joues, le menton sont plutôt indiqués que rendus, dans la véritable acception du mot. La bouche ne parle pas, les yeux ont un regard vague, indécis; les cheveux manquent de souplesse, de légèreté. Pour moi, c'est un travail plutôt préparé qu'achevé. M. Pradier, dont la main obéit si bien à sa pensée, se doit à lui-même de ne pas nous montrer une œuvre aussi incomplète. Quelques jours lui auraient suffi pour amener le portrait de M. de Salvandy au même degré de réalité que le portrait de M. Auber; l'imperfection de son œuvre ne doit être imputée qu'à sa volonté. Le buste de M. Le Verrier me semble inférieur au buste de M. de Salvandy. On dirait que l'auteur a traité ce portrait comme une œuvre sans importance, et s'est contenté d'une ressemblance vulgaire. Le modèle n'a-t-il pas posé assez longtemps? M. Pradier n'a-t-il pas pu étudier à loisir le visage qu'il voulait copier? A-t-il dû compléter par ses souvenirs ce qu'il avait ébauché en présence du modèle? Je ne sais vraiment à quelle conjecture m'arrêter. Quelle que soit la véritable origine des défauts qui déparent ce portrait, ces défauts sont constants et frappent les yeux les moins clairvoyants. Sans avoir la prétention de retrouver sur le visage l'empreinte d'une pensée spéciale, prétention qui transforme trop souvent l'art en caricature, il nous est permis du moins d'exiger que la tête pense, surtout lorsqu'il s'agit d'un homme aussi émi-

nent que M. Le Verrier. Or, le buste exécuté par M. Pradier est loin de satisfaire à cette condition impérieuse. Le front et la bouche sont modelés d'une façon très-incomplète. Je regrette sincèrement que l'auteur, volontairement ou involontairement, ait exprimé avec tant de confusion, je devrais dire avec tant d'obscurité, la nature du modèle qu'il voulait reproduire. C'est une faute facile à réparer, car sans doute M. Le Verrier ne refusera pas de poser quelques jours de plus.

Je suis très-loin de partager l'engouement de la foule pour la *Femme piquée par un serpent*, de M. Clesinger. Cet engouement, il faut l'espérer, ne sera pas de longue durée. S'il en était autrement, le goût public serait singulièrement dépravé. J'aime à penser que la foule, éclairée par les remontrances des hommes sensés, comprendra toute la gravité de sa méprise, et ne se souviendra plus, l'an prochain, du nom qu'elle exalte, qu'elle glorifie depuis six semaines. L'année dernière, M. Clesinger jouissait encore d'une parfaite et légitime obscurité. Est-il cette année plus savant, plus habile que l'année dernière? Pour ma part, je ne le pense pas. En premier lieu, cette femme piquée par un serpent n'exprime aucunement la douleur; le serpent est un véritable hors-d'œuvre, il est très-évident qu'il a été ajouté après coup. S'il fallait à toute force déterminer l'expression de cette figure, s'il fallait dire ce qu'elle signifie, quel sentiment elle révèle, certes un homme de bonne foi, un homme de bon sens ne se prononcerait pas pour la souffrance. Il est impossible, en effet, d'y voir autre chose que les convulsions de la volupté. Ainsi, quant à l'expression, l'auteur s'est grossièrement trompé. Il a confondu deux sentiments qui ne sont unis entre eux par aucune analogie. Reste à examiner l'exécution. Or, je n'hésite pas à le dire,

et j'ai la certitude que tous les hommes familiarisés avec les monuments les plus purs de l'art antique et de l'art moderne formuleraient au besoin la même opinion, le procédé employé par M. Clesinger est, à la statuaire, ce que le daguerréotype est à la peinture. Ce procédé, quel est-il? A cet égard, il me semble que le doute n'est pas permis. L'œuvre de M. Clesinger n'a pas le caractère d'une figure modelée, mais bien d'une figure moulée. Pour le croire, pour l'affirmer, il suffit d'étudier attentivement tous les morceaux dont se compose cette figure. Partout l'œil aperçoit les traces manifestes d'un art impersonnel. Le modèle offrait de belles parties qui sont demeurées ce qu'elles étaient et qui séduisent; mais il offrait aussi bien des pauvretés, bien des détails mesquins, que l'art sérieux dédaigne et néglige à bon droit, et que M. Clesinger n'a pas su effacer. L'auteur a respecté les plis du ventre, parce que le plâtre les avait respectés. Il a conservé follement la flexion des doigts du pied gauche, qui ne se comprendrait pas, s'il eût modelé au lieu de mouler. Que signifie, en effet, cette flexion? Rien autre chose que l'habitude de porter une chaussure trop courte. Les mains manquent d'élégance, parce que les phalanges ne sont pas assez longues. La tête, qui sans doute n'a pas été moulée, et que l'auteur n'a pas su modeler, est très-inférieure, comme réalité, au reste de la figure. Ce que j'ai dit des plis du ventre, je pourrais le dire avec une égale justesse de bien d'autres détails non moins mesquins. Les plis de la peau au-dessus de la hanche gauche sont beaucoup trop multipliés; la forme des genoux est loin d'être satisfaisante. Parlerai-je des lignes générales de cette figure? Il est impossible de découvrir de quel côté il faut la regarder. Si l'on veut la regarder en face, c'est-à-dire en se tournant

du côté de la poitrine, la tête disparaît complétement. Si l'on se tourne du côté du dos, la tête ne se voit pas davantage. Si l'on se place au pied de la figure, on ne voit absolument que la jambe, la cuisse, la hanche et l'épaule gauche. Avec la meilleure volonté du monde, il n'est jamais permis d'embrasser d'un regard l'ensemble de cette figure. Dire que les lignes sont mauvaises, dire qu'elles manquent d'harmonie, d'élégance, serait traduire ma pensée d'une façon bien incomplète. Un seul mot exprime nettement l'impression que j'éprouve en regardant cette figure. Les lignes sont nulles, car dans la statuaire les lignes brisées n'ont aucune valeur. Si M. Clesinger se fût borné à mouler quelques morceaux pour les interpréter, pour les copier à loisir quand le modèle n'était plus devant lui, je ne songerais pas à le blâmer ; et pourtant, il vaut toujours mieux travailler d'après la nature vivante, que d'après des morceaux moulés. Dans son amour aveugle pour la réalité, il ne s'en est pas tenu là. Au lieu de mouler quelques parties, il est évident qu'il a moulé la figure entière, à l'exception de la tête, qu'il a réuni les morceaux et livré le plâtre au praticien, qui l'a mis au point. Un tel procédé peut éblouir, pendant quelques semaines, les yeux de la foule, mais n'a rien à démêler avec la statuaire proprement dite.

S'il pouvait d'ailleurs rester quelque doute dans l'esprit du spectateur éclairé, sur la nature du procédé employé par M. Clesinger, sur la manière dont il a reproduit la réalité, ce doute s'effacerait bientôt en présence des enfants de M. le marquis de Las Marismas. Dans ce groupe, qui pouvait être charmant, la réalité est complétement absente. Si la figure piquée par un serpent n'est pas moulée, pourquoi cette différence qui frappe les yeux les moins exercés?

Pourquoi cette femme est-elle si réelle, tandis que ces enfants ont si peu de réalité? Ces deux œuvres, qui se ressemblent si peu, sont-elles sorties de la même main? Je ne puis consentir à le croire. Dans la première de ces œuvres, M. Clesinger nous a donné le modèle tel qu'il est, sans rien y mettre de personnel; dans la seconde, il nous a donné la nature telle qu'il la voit, et comme il la voit mal, comme il ne sait pas la reproduire, comme l'ébauchoir entre ses mains ne sait pas lutter avec la réalité, il nous a montré deux enfants dont le modèle n'existe nulle part. Les proportions qui appartiennent à l'enfance ne sont pas observées. Le torse n'a pas la longueur voulue, le ventre n'est pas assez développé, la poitrine est celle d'un adulte, les membres inférieurs sont trop longs. En un mot, ces deux enfants sont tout simplement deux hommes vus à travers une lorgnette retournée. A coup sûr, celui qui a fait ces deux enfants ne peut pas avoir fait la figure de femme dont nous parlions tout à l'heure. Il n'y a qu'une seule manière plausible d'expliquer la différence profonde qui sépare ces deux ouvrages, c'est de voir, dans le premier, la reproduction impersonnelle de la réalité, et, dans le second, une lutte impuissante contre la nature que l'auteur avait sous les yeux. Pour arriver à cette conclusion, il n'est pas nécessaire d'avoir vu assembler les morceaux dont se compose la figure, qui, pour nous, est une figure moulée; il suffit de la comparer au groupe des enfants du marquis de Las Marismas.

Je ne dis rien du buste de M. de Beaufort : c'est un ouvrage insignifiant dont la critique ne doit pas s'occuper; mais je me crois obligé de parler du buste de Mme ***, parce que la foule s'est engouée de ce portrait, comme elle s'était engouée de la figure piquée par un serpent. Ici, le

savoir de M. Clesinger se montre dans toute son indigence. A propos de ce portrait, j'ai entendu prononcer le nom de Coustou ; il n'y a rien de commun entre Coustou et M. Clesinger. Coustou, sans être un Phidias, a montré dans ses ouvrages une véritable habileté, une grâce, une élégance, qui lui assurent un rang élevé dans l'histoire de l'art. Il lui est arrivé plus d'une fois de blesser le goût des juges sévères dans l'ajustement de ses draperies, de chercher des effets que la statuaire doit s'interdire ; mais ces fautes, qui appartiennent à son temps, ne sauraient effacer le mérite réel de ses ouvrages. Le buste de Mme *** ne peut faire illusion qu'aux yeux mal exercés. Ce qu'on prend pour de la souplesse dans les cheveux, pour de la mollesse dans les chairs, est dû à un artifice où la statuaire n'a rien à voir. Ce n'est pas le ciseau qui a donné aux chairs et aux cheveux l'aspect que vous admirez ; c'est tout simplement la cire fondue appliquée sur le marbre, dont l'eau-forte a ouvert les pores. Cet aspect, d'ailleurs, n'a rien de séduisant, et, pour peu qu'on prenne la peine d'étudier attentivement ce portrait de femme, on s'aperçoit bien vite qu'il a quelque chose de savonneux. Jamais Coustou n'a eu recours à l'artifice grossier employé par M. Clesinger ; jamais une figure sortie de ses mains n'a eu le caractère du portrait que nous avons sous les yeux. Le regard et le sourire ont quelque chose de mignard, qui nous reporte aux plus beaux jours du style Pompadour.

Je ne sais comment qualifier une *jeune Néréide portant des présents*. Toute cette figure est modelée avec tant de négligence, que M. Clesinger eût bien fait de la garder dans son atelier. Cet ouvrage, mieux encore que le groupe des deux enfants, prouve que la figure piquée par un serpent n'est pas une œuvre personnelle. Il n'y a pas, en effet,

dans cette Néréide, un seul morceau qui porte le cachet de la réalité. Le torse et les membres seraient à peine acceptables après une année d'étude. La forme est lourde et manque absolument de jeunesse. Cette Néréide est, à mon avis, le plus terrible des arguments que M. Clesinger ait fournis contre lui-même. En signant un ouvrage si parfaitement nul, il semble avoir pris à tâche de réfuter tous les éloges prodigués à son savoir, à son talent d'imitation. Les admirateurs les plus complaisants ne sauraient comment s'y prendre pour louer cette figure, dont l'attitude est pleine de roideur, dont le visage n'exprime rien, dont les yeux ne regardent pas, dont la bouche immobile ne respire pas. Après avoir vu ce dernier ouvrage, il n'est plus permis de s'abuser sur la valeur de M. Clesinger. Encore quelques semaines, et sans doute notre opinion n'étonnera plus personne.

J'ai peine à comprendre, je l'avoue, comment M. Lemaire a pu être amené à baptiser, ainsi qu'il l'a fait, la figure colossale que nous voyons au Louvre; *Archidamas se prépare à lancer le disque :* telles sont les paroles que nous lisons dans le livret. Nous croyons naturellement que le marbre doit traduire la pensée de l'auteur; pourtant il n'en est rien. Archidamas ramasse le disque, mais il est impossible de deviner qu'il se prépare à le lancer. L'attitude de cette figure s'accorde très-mal avec le sujet choisi par l'auteur. Archidamas est accroupi, et rien en lui ne révèle la force et l'énergie, dont il aura besoin pour lancer le disque placé à ses pieds, car l'exécution est à la hauteur de la pensée. Le torse et les membres sont empreints d'une mollesse difficile à expliquer. Il existe une statue antique, bien connue de tous les élèves de l'académie, qui s'appelle le Discobole. Dans cette statue, le mouvement est en har-

monie parfaite avec l'action que le sculpteur a voulu exprimer. M. Lemaire, par un étrange caprice, semble s'être proposé de donner à sa figure un mouvement qui ne permette pas de deviner ce qu'elle va faire. Si telle a été sa pensée, s'il a voulu exciter la curiosité, et en même temps dérouter l'intelligence du spectateur, je dois convenir qu'il a réussi. Pourtant j'aimerais mieux qu'il se fût humblement soumis aux vieilles traditions de l'école, et que le mouvement expliquât l'action. Un homme qui se prépare à lancer le disque devrait, selon moi, et le statuaire antique est de mon avis, montrer dans les muscles de la poitrine et des bras l'énergie nécessaire à l'accomplissement de sa volonté. M. Lemaire ne partage pas cette opinion, et il l'a bien prouvé. Son Archidamas semble à peine capable, je ne dis pas de lancer, mais de soulever seulement le disque placé entre les doigts de sa main droite. De pareils jeux ne sont pas faits pour un homme ainsi construit. Les phalanges de cette main ne peuvent rien étreindre, et ne sauraient lancer le disque à dix pas.

Dans le buste d'Apollodore Callet, M. Lemaire a pris une revanche éclatante, et si quelque chose pouvait effacer le souvenir d'une figure telle que l'Archidamas, le buste d'Apollodore Callet obtiendrait grâce pour cette faute. Il y a, dans ce portrait, une remarquable élégance que l'Archidamas ne permettait pas d'espérer. Les yeux et la bouche sont pleins de vie; les cheveux ont de la légèreté. Quoiqu'on puisse reprocher au front et aux joues une simplicité un peu exagérée, c'est, à tout prendre, un bon portrait, et nous désirons que M. Lemaire, au lieu de se fourvoyer dans des sujets antiques, s'attache à reproduire la réalité qu'il a sous les yeux. Le buste d'Apollodore Callet est, à coup sûr, un des meilleurs du Salon.

M. Petitot a voulu traiter, en marbre, un de ces sujets si familiers au pinceau de M. Schnetz. *Un pauvre Pèlerin calabrais et son fils, accablés de fatigue, se recommandant à la Vierge*, telle est la donnée choisie par M. Petitot. Il y avait là peut-être de quoi faire un bas-relief, mais je doute fort qu'il y ait de quoi composer un groupe colossal. Il n'eût pas été inutile de montrer la madone à qui s'adressent les prières des deux pèlerins, et le bas-relief se prêtait facilement à cette exigence. Si pourtant l'auteur tenait à traiter le sujet en ronde-bosse, il devait au moins respecter la vérité locale; or, c'est ce qu'il n'a pas fait. Toutes les fois que M. Schnetz a traduit sur la toile une scène de la vie italienne, sans donner à sa composition la grandeur épique des *Moissonneurs*, dont Léopold Robert semble avoir emporté le secret, il a respecté fidèlement le costume et la physionomie de ses personnages. M. Petitot, loin de montrer pour la vérité la même déférence, s'est efforcé, autant qu'il était en lui, de supprimer tout ce qui pouvait convenir à la statuaire. Ainsi, par exemple, s'il eût voulu consulter les épisodes naïfs et touchants que nous devons à M. Schnetz, il aurait appris que les paysans calabrais ont les jambes nues, et il eût ainsi trouvé l'occasion de modeler l'étoffe. Quelle étrange fantaisie a-t-il substituée à la réalité? Au lieu de nous montrer les jambes nues de ses personnages, il les a couvertes de haillons qui déguisent la forme et réduisent à rien la tâche du statuaire; et, non content de cette déplorable substitution, il a multiplié à plaisir les déchirures du manteau pour se donner la gloire d'imiter les coutures grossières, les pièces rapportées, les reprises maladroites. Belle gloire, vraiment, et bien digne d'envie! Conçoit-on qu'un statuaire perde son temps à imiter ce qui serait, tout au plus, à sa place dans un tableau

de genre? conçoit-on qu'il fouille le marbre pour reproduire tous ces détails mesquins, et que les proportions de la nature ne lui suffisent pas pour traiter un pareil sujet? Si M. Petitot, comme je le disais tout à l'heure, comprenant toute la simplicité, toute la naïveté de la scène qu'il voulait reproduire, eût donné à la physionomie de ses personnages l'expression fervente et pieuse que nous avions le droit d'attendre, s'il eût copié fidèlement le costume calabrais, si l'attitude des acteurs eût été d'accord avec leur physionomie, si enfin l'image de la madone eût expliqué la scène, une telle composition aurait certainement attiré les regards. Le groupe que nous avons sous les yeux est tellement vulgaire, le sujet s'explique si mal, il y a si peu de ferveur sur ces deux visages, que l'esprit se lasse bien vite et renonce à deviner ce que l'auteur a voulu dire. L'exécution est laborieuse sans être précise. Je suis très disposé à croire que M. Petitot a fait tout ce qu'il pouvait faire, et n'a rien négligé pour reproduire la réalité, telle qu'il la concevait. Malheureusement, il ne l'a pas conçue telle qu'elle est, et son œuvre est absolument dépourvue d'intérêt.

Je crains que M. Daniel n'ait pas assez consulté ses forces, en choisissant, dans Plutarque, un sujet aussi difficile que la mort de Cléopâtre. Les lignes mêmes qu'il a transcrites, et qui sont tirées de la vie d'Antoine, renferment la condamnation la plus formelle de la statue qu'il nous donne. « Elle n'eut pas plutôt ôté les feuilles qui couvraient le panier, qu'elle aperçut le serpent; elle jeta un grand cri, et présenta son bras à sa piqûre. » Or, dans la figure que M. Daniel appelle Cléopâtre, rien ne révèle le désespoir, rien n'exprime la résolution de mourir. Non-seulement le visage de cette femme n'exprime pas l'effroi,

non-seulement sa bouche ne crie pas, mais le mouvement du corps tout entier est celui d'une femme qui ne songe qu'au repos, qui n'a d'autre souci que de prendre, sur sa couche, une attitude qui fasse valoir la beauté de son corps. Assurément, ce n'est pas là le personnage singulier dont Plutarque nous a raconté les passions ardentes et la fin tragique. La Cléopâtre de M. Daniel semble se contempler avec complaisance et admirer la souplesse, l'élégance dont la nature l'a douée ; on dirait qu'elle remercie le ciel de l'avoir traitée si généreusement. Et pourtant elle est bien loin d'être belle. Le torse et les membres sont modelés d'une façon vulgaire ; à proprement parler, il n'y a pas, dans toute cette figure, un morceau qui soit étudié avec soin, rendu avec précision. Si l'on renonce à chercher dans cette statue le personnage que l'auteur a voulu représenter, si l'on oublie que cette femme nous est donnée pour la maîtresse d'Antoine, si l'on se contente, en un mot, de demander au marbre la reproduction fidèle de la nature, on éprouve un désappointement qui ne permet pas l'indulgence. La tête n'est pas seulement dénuée d'expression, elle est à peine construite. La bouche est laide, d'une laideur maladive. Les mains ne sont pas traitées avec plus de précision, plus d'élégance que le visage. La statue de M. Daniel ne peut pas même être acceptée comme une étude. Cependant il se rencontre, parmi les spectateurs, des esprits assez peu éclairés pour admirer cette statue. A quelle cause faut-il attribuer cette singulière méprise ? A la beauté de la matière. Le marbre est si beau, le grain en est si fin, que les yeux se laissent facilement abuser. Il en est d'une mauvaise statue, taillée dans un bloc de Carrare, comme d'un mauvais opéra exécuté par d'habiles chanteurs. Parmi les auditeurs, il y en a

bien peu qui aient le goût assez délicat pour juger la pensée du compositeur, sans tenir compte de l'exécution ; parmi les spectateurs réunis autour d'une statue, il y en a bien peu qui soient capables de juger la forme, abstraction faite de la matière. Si la Cléopâtre de M. Daniel n'était pas taillée dans le Carrare, si nous n'avions devant nous qu'un modèle en plâtre, l'impartialité, la clairvoyance, deviendraient plus faciles. La forme, réduite à sa valeur intrinsèque, ne séduirait plus les yeux de la foule ; l'œuvre de M. Daniel serait appréciée avec justice, avec sévérité.

Il y a beaucoup à louer dans le buste de Mme la comtesse d'Agoult, par M. Simart. Le masque est modelé avec une remarquable fermeté ; le front est d'une belle forme, les yeux ont de la vivacité, la bouche est d'une expression sérieuse ; les narines, minces, transparentes et dilatées, donnent à la physionomie quelque chose d'idéal et d'exalté. Cependant, malgré tous ces mérites que je me plais à reconnaître, que je proclame avec plaisir, j'adresserai à ce portrait un reproche assez grave : la coiffure et l'ajustement sont conçus de telle sorte, que le sexe du personnage demeure parfaitement indécis. Étant donné le parti adopté par l'auteur, on peut dire que les cheveux sont bien faits, bien rendus ; mais ces cheveux appartiennent-ils à un homme ou à une femme ? Je crois qu'il serait vraiment difficile de résoudre cette question, sans le secours du livret. La même remarque s'applique, avec une égale justesse, au vêtement qui couvre la poitrine. Ce vêtement, il faut le dire, convient tout aussi bien à un jeune homme qu'à une jeune femme, et, comme il n'explique pas la forme, il ne permet pas au spectateur de deviner le sexe du personnage. Je ne veux pas exagérer l'importance de ces deux objections ;

toutefois, il est évident qu'elles doivent être prises en considération. L'art, quelque langue qu'il choisisse, ne peut se passer de clarté. Pour juger une tête peinte ou sculptée, il est utile, il est nécessaire de savoir si l'on a devant soi une tête d'homme, ou une tête de femme. Or, le buste de Mme d'Agoult, avec son ajustement et sa coiffure, ne satisfait pas à cette condition. Si l'auteur n'eût pris soin de nous dire le nom du modèle, nous aurions pu étudier longtemps son œuvre, sans découvrir quel personnage il avait essayé de reproduire. Je ne m'arrêterais pas à relever cette double faute, si le talent de M. Simart ne méritait l'estime la plus sérieuse. Les amis de la statuaire n'ont pas oublié son *Oreste*, qui réunit de si nombreux, de si légitimes suffrages. Par ses études, par sa persévérance, M. Simart occupe un rang élevé parmi les artistes contemporains. Il doit au public, dont les encouragements ne lui ont pas manqué, il se doit à lui-même de traiter, avec un soin égal, toutes les parties de chacune de ses œuvres. Or, un buste de femme coiffé, ajusté comme celui de Mme d'Agoult, ressemble trop à une énigme. Ajoutons que la coiffure, lors même qu'elle appartiendrait à un homme et ne pourrait éveiller aucun doute dans la pensée du spectateur, devrait encore être répudiée par la statuaire; car les cheveux, ainsi réunis en masse compacte, manquent absolument de grâce et de vie. Il faut que l'air soulève les cheveux, leur donne du mouvement et de la légèreté. M. Simart le sait mieux que nous, et sans doute il n'a cédé qu'à la fantaisie de son modèle. C'est une complaisance, une faiblesse que nous ne pouvons accepter. Au nom du bon goût, au nom du bon sens, il devait résister, et nous donner un portrait dont le sexe ne demeurât douteux pour personne.

Je me suis montré sévère, l'an dernier, pour M. Ottin. J'ai blâmé énergiquement le groupe de la *Vierge et du Christ*, le groupe du *Chasseur indien*. Je suis heureux de pouvoir, cette année, parler en termes plus indulgents de la figure de *Leucosis*. Il y a, dans ce morceau, un talent d'exécution qui révèle chez l'auteur des études persévérantes. Le corps a de la souplesse, de la grâce; toutes les parties du torse et des membres sont traitées avec une habileté qui ne se rencontrait ni dans le groupe de la *Vierge*, ni dans le groupe du *Chasseur indien*. Je disais, l'an dernier, que M. Ottin avait eu tort de ne pas mesurer ses forces, de ne pas interroger l'instinct de sa pensée, avant de commencer ces deux œuvres si diverses; je ne sais s'il a tenu compte de mes remontrances, de mes conseils, en choisissant le sujet qu'il a traité cette année. Ce que je puis affirmer, c'est que la *Leucosis* est très-supérieure aux deux ouvrages que M. Ottin nous a montrés au dernier Salon. Cependant, quelle que soit mon estime pour cette figure, je ne dois pas, je ne peux pas la louer sans réserve. Cette figure, en effet, souple et gracieuse, n'est pas exempte d'afféterie. Le mouvement du bras gauche, qui tient la draperie, rappelle trop les compositions de Boucher. M. Ottin, qui a fait à Rome un séjour de quatre ans, qui a vécu familièrement avec les monuments de l'art antique, dont le goût s'est formé dans les musées du Vatican et du Capitole, doit savoir ce que vaut le mouvement du bras gauche de sa *Leucosis*. Puisqu'il a trouvé sa voie, qu'il y marche désormais d'un pas sûr, et qu'il ne tente plus les genres qui répugnent à son talent. Son *Hercule* et sa *Vierge* lui ont montré assez clairement que l'énergie musculaire et le sentiment religieux trouvent dans son ciseau un interprète infidèle. A cet égard, je le pense du moins, il est

parfaitement édifié. Puisque l'expression de la grâce et de la mollesse lui semble dévolue, puisque la *Leucosis* satisfait à presque toutes les conditions du sujet, M. Ottin sait, dès à présent, quelle direction il doit donner à ses travaux. Qu'il soit sévère pour lui-même, qu'il s'interdise l'afféterie, et nous pourrons alors le louer sans réserve. Je ne crois pas qu'il attache une grande importance au groupe de l'*Amour et Psyché*. C'est une bagatelle assez insignifiante qu'il eût mieux fait de ne pas envoyer au Louvre. Quel moment a-t-il choisi dans la vie de Psyché? Il a négligé de nous le dire, et j'avoue que je n'ai pas su le deviner. Je suis donc forcé de m'en tenir à l'exécution, pour juger l'œuvre de M. Ottin. Or, l'ensemble des lignes n'est pas heureux, et la forme a, tout au plus, une précision suffisante pour un de ces groupes d'albâtre qu'on place au-dessus d'une pendule. Ce n'est pas au Salon qu'appartiennent de telles œuvres, car elles ne peuvent rien ajouter au nom de l'auteur. Les salles du Louvre ne sont pas ouvertes pour nous montrer des caprices aussi insignifiants. La composition de M. Ottin, fût-elle d'ailleurs aussi claire qu'elle est obscure, pour nous du moins, l'exécution fût-elle aussi précise que nous pourrions le souhaiter, nous penserions encore que les proportions de ce groupe conviennent mieux au bronze qu'au marbre. Le choix de la matière mérite la plus sérieuse attention, et lorsqu'il n'est pas fait avec intelligence, il compromet souvent le succès de la composition la plus heureuse.

L'*Amour enfant*, de M. Jaley, plaît généralement, et l'approbation unanime qui accueille cet ouvrage n'est vraiment que justice. Presque toutes les parties de cette figure sont exécutées avec un talent, une grâce, qui méritent les plus grands éloges. Il y a dans le torse et les membres de

cet enfant une souplesse, une vie qui se rencontrent bien rarement sous le ciseau du statuaire. Si l'invention de cette figure appartenait à M. Jaley, l'auteur pourrait dès à présent se placer au premier rang, et son nom serait compté parmi les noms les plus glorieux; mais il faut faire à chacun sa part, et rapporter à l'art antique la première pensée de la statue dont nous parlons. Ce que M. Jaley appelle ici *l'Amour enfant* est connu, dans tous les ateliers, sous le nom de *l'Enfant à l'oie*. L'original se voit au musée du Vatican, et jouit depuis longtemps d'une légitime renommée. En supprimant l'oiseau, M. Jaley aurait dû comprendre la nécessité de modifier, c'est-à-dire de modérer le mouvement du bras droit. Dans la figure que nous étudions, ce mouvement semble exagéré, parce qu'il n'est pas suffisamment motivé. La tortue placée aux pieds de l'Amour ne peut l'épouvanter. Elle suffit, tout au plus, pour exciter sa curiosité. Il était donc absolument nécessaire de modifier le mouvement, en éliminant un des éléments de la composition. La faute commise par M. Jaley n'est pas nouvelle dans l'histoire de l'art. Plus d'une fois déjà des hommes, chez qui la main était supérieure à la pensée, ont dérobé à l'antiquité des figures tout entières, et ont trouvé moyen de rendre obscurs ou faux les mouvements qui, dans le modèle, étaient d'une parfaite clarté, d'une incontestable justesse. Dans l'*Amour enfant* de M. Jaley, la tête n'est pas exécutée avec autant de soin, autant de vérité que le torse et les membres. Les paupières sont lourdes et le regard manque de vivacité. Cependant, malgré toutes ces restrictions, il reste encore dans cette figure assez de qualités solides, assez de finesse, assez de naïveté pour charmer les yeux, pour captiver la pensée, pour attester que l'auteur a dignement profité de

son séjour en Italie. Seulement, il fera bien, à l'avenir, d'y regarder à deux fois, avant de porter la main sur une composition antique. De pareilles hardiesses réussissent rarement. L'imitation, d'ailleurs, si habile qu'elle soit, ne peut jamais fonder une renommée de quelque durée, et tous ceux qui cultivent les arts libéraux, animés d'un noble orgueil, doivent imprimer à leurs œuvres un cachet personnel. Il faut demander à l'art antique des inspirations, et ne pas le copier servilement. Complètes ou mutilées, les œuvres du passé ne sauraient former le patrimoine d'un homme nouveau. Que M. Jaley ne l'oublie pas, qu'il ne se laisse pas étourdir par les louanges, et qu'il ne sépare plus, comme il l'a fait cette année, la pensée de l'exécution. Les plagiats les plus heureux, les plus adroits, trouvent toujours, tôt ou tard, une mémoire fidèle qui les découvre, une voix sévère qui les signale ; c'est un danger auquel il ne faut jamais s'exposer.

Entre les cinq statues, destinées à la décoration du jardin du Luxembourg, que nous voyons au Louvre, une seule mérite quelque attention, la *Marguerite de Provence*, de M. Husson. La tête ne manque pas de finesse et la draperie est habilement ajustée ; il y a là un heureux souvenir de la sculpture de la renaissance. L'*Anne de Bretagne*, de M. De Bay, a quelque chose de roide et de guindé ; l'*Anne d'Autriche*, de M. Ramus, respire l'emphase ; la *Marie de Médicis*, de M. Caillouet, est d'une insignifiance parfaite. Quant à l'*Anne de Beaujeu*, de M. Gatteaux, je renonce à la caractériser ; je me demande comment un pareil travail a pu être confié à un homme qui paraît ignorer jusqu'aux premiers éléments de son art. L'*Anne de Beaujeu* est tout bonnement une tête au bout d'une gaîne ; ce n'est pas une statue. Le *marquis de La Place*,

de M. Auguste Barre, est sagement conçu, et l'exécution est assez habile; mais la tête pourrait avoir un caractère plus idéal. L'homme illustre, à qui nous devons *la Mécanique céleste*, ne se présente jamais à notre pensée avec cette physionomie prosaïque. Quels que soient les documents mis à la disposition de M. Barre, il devait donner à son modèle plus d'élévation, plus de grandeur : pour une statue de La Place, la réalité ne suffit pas. Le *Christ au tombeau*, de M. Bion, se compose de deux parties distinctes, ou plutôt manifestement contradictoires. La tête et le torse s'accordent avec le caractère du personnage; quant aux membres, je n'en puis dire autant : les membres, en effet, appartiennent à un homme plein de vigueur et de santé. C'est une faute grave que M. Bion fera bien de corriger, avant de placer sa statue dans la chapelle d'Arras. Le buste du révérend père Lacordaire, par M. Bonassieux, est d'une sécheresse difficile à comprendre, pour tous ceux qui ont vu le modèle aux conférences de Notre-Dame. Les cheveux ressemblent à des lanières; les lèvres sont taillées dans le bois; l'œil n'exprime ni la méditation ni la foi : c'est un ouvrage médiocre et plein de prétention. Il y a du naturel, de la vérité dans le groupe de deux chartreux, de M. Pascal. Ce groupe rappelle ingénieusement la sculpture du quatorzième siècle. Deux médaillons de M. Rovy se distinguent par une grande fermeté de modelé. Le portrait de M. Arago est d'un beau caractère; la physionomie respire à la fois l'énergie et l'intelligence. Quant au portrait de madame de R..., c'est à coup sûr une des œuvres les plus gracieuses qui se puissent rencontrer. Le visage est d'une jeunesse, d'une douceur qui ne laissent rien à désirer; les cheveux ont une grâce, une souplesse qui reportent la pensée aux monuments de l'art grec. M. Main-

dron avait envoyé un groupe d'*Attila et sainte Geneviève*, dont la composition est bien conçue, et que le jury a refusé. La moitié des ouvrages exposés au Louvre mériteraient, certainement, plus de reproches que le groupe de M. Maindron; tous ceux qui l'ont vu dans l'atelier de l'auteur partagent mon opinion. Si le jury, en écartant l'*Attila* de M. Maindron, a voulu protester contre l'abandon des doctrines académiques, c'est de sa part un entêtement puéril que nous ne saurions excuser. Je regrette vivement que M. Barye n'ait pas envoyé, au Louvre, le lion qu'il vient de terminer pour le jardin des Tuileries. Il y a dans cette œuvre nouvelle une grandeur, une simplicité, qui la placent bien au-dessus du lion de bronze que nous possédons déjà. Éclairé par la réflexion, par l'étude comparée de la nature vivante et des monuments antiques, M. Barye a compris la nécessité de sacrifier quelques détails de la réalité pour obtenir des masses plus faciles à saisir; une fois résolu à marcher dans cette voie, il ne pouvait manquer de réussir, et il a réussi. Le lion que nous verrons bientôt aux Tuileries assure à M. Barye, d'une façon définitive, le premier rang parmi ceux qui traitent ce genre de sculpture. Son groupe de *Thésée combattant le Minotaure*, conçu dans le style Éginétique, mériterait d'être exécuté pour la décoration d'une promenade publique. Je ne connais personne, parmi les artistes contemporains, qui puisse surpasser l'énergie et la simplicité de cette composition.

Parmi les gravures en taille-douce, une seule m'a frappé : les *Pèlerins* de M. Jules François, d'après M. Paul Delaroche. Toute cette planche est exécutée avec une conscience, une exactitude scrupuleuse dont le peintre doit être content. Il est malheureux que ce tableau n'offre pas

un plus vif intérêt; le burin de M. François était digne de s'exercer sur une œuvre plus importante.

M. Laval a exposé six dessins très-bien compris et très-bien rendus, qui attestent chez ce jeune architecte des études persévérantes et sagement dirigées. La cathédrale de Ravello, l'autel de la Vierge par Orcagna, à Florence, sont des morceaux qui intéressent par la finesse de l'exécution; M. Laval a su profiter habilement de son voyage en Italie. M. Eugène Lacroix a montré, dans la restauration de l'hôtel de ville de Saint-Quentin, un savoir étendu et varié. La façade est très-ingénieusement recomposée. Le clocher ajouté par l'architecte est bien conçu. La partie supérieure a toute la simplicité qui convient aux constructions en bois et en plomb, si différentes, par le style, des constructions en pierre. Nous regrettons que l'auteur ait cru devoir ajouter, à la base de son clocher, des contre-forts qui l'alourdissent inutilement. M. Lacroix accomplit dignement la mission qui lui a été confiée par le comité des monuments historiques et la ville de Saint-Quentin. L'hôtel de ville, dont il entreprend la restauration, est un des plus beaux monuments de la fin du quinzième siècle. Il serait fort à désirer que tous les artistes chargés de travaux du même genre fissent preuve du même zèle, de la même intelligence, et comprissent, comme M. Lacroix, la nécessité absolue de respecter fidèlement le style et la donnée générale des œuvres d'architecture qu'on les prie de restaurer, et non de corriger selon leurs vues personnelles.

M. Landron, dans la restauration du théâtre et du stade d'Aïzani (Asie Mineure), s'est montré plein de sagacité. Il a retrouvé l'étage inférieur de ce monument, qui n'appartient pas à la grande époque de l'art grec, étage que M. Texier ne connaissait pas, lorsqu'il a publié son travail.

Les vomitoires ont une forme qui diffère de celle que leur avait assignée M. Texier. M. Landron a fait un bon emploi de deux grandes colonnes qu'il a trouvées couchées sur la scène ; il en fait la décoration de la porte principale. Cette restauration, ajoutée aux beaux dessins que nous avons admirés l'année dernière, place l'auteur parmi les explorateurs les plus ingénieux de l'antiquité.

Pour la peinture, j'ai quelques omissions à réparer. La *Madeleine recueillant les dernières gouttes de sang du Christ*, de M. Gambard, rappelle heureusement le style de Lesueur ; il y a dans cette composition une élévation de sentiment, une sévérité de pensée, qui méritent les encouragements de la critique. *Dante à la Verna*, de M. Henri Laborde, se recommande par de solides qualités. La figure de Dante a de la profondeur ; peut-être le paysage est-il un peu dur. M. Albert Barre a trouvé, dans la *Vie nouvelle* de l'illustre Florentin, le sujet d'une œuvre pleine de naïveté, dont l'exécution est très-satisfaisante. Les *Moutons au pâturage*, de M^{lle} Rosa Bonheur, sont peints avec une grande finesse. *Molière chez le barbier*, de M. Vetter, est une scène de comédie d'une pantomime excellente. M. Édouard Dubufe s'efforce de justifier la bienveillance avec laquelle ont été accueillis ses débuts. Le portrait de M^{me} L. R... révèle chez lui le sincère désir de bien faire. Il y a de l'élégance dans l'ajustement de ce portrait ; la bouche n'est pas d'un dessin assez pur, assez sévère. Les bras et les mains ne sont pas modelés avec assez de fermeté. Pourtant les progrès de l'auteur ne sauraient être contestés.

Arrivé au terme de cette revue, nous ne pouvons nous défendre d'un sentiment de tristesse. Dans la sculpture, en effet, comme dans la peinture, que voyons-nous ? L'habi-

leté matérielle devient plus générale de jour en jour. Les ouvriers adroits se multiplient, et le nombre en sera bientôt difficile à compter ; les vrais artistes deviennent de plus en plus rares, et pour retenir leurs noms, il n'est pas besoin d'une vaste mémoire. La partie intellectuelle des arts du dessin semble à peine comprise de ceux qui les cultivent, et, disons-le avec une égale franchise, de ceux qui regardent et qui jugent. Les données les plus élémentaires, les principes les plus évidents sont méconnus avec obstination; le réalisme le plus prosaïque envahit le domaine de la peinture et de la statuaire. Le temps est venu de réagir avec énergie contre les doctrines déplorables qui transforment l'art en métier. C'est une mission que la critique la plus sévère, la plus éclairée, ne pourrait accomplir avec ses seules forces. C'est aux artistes éminents qui comprennent encore la grandeur, le caractère divin de la pensée, qu'il appartient de ramener la peinture et la statuaire dans la voie de la vérité.

SALON DE 1852.

On se plaignait, sous la restauration, de la rareté des expositions, et je crois qu'on avait raison, car souvent un artiste nouveau, doué de facultés puissantes, était forcé d'attendre trois ou quatre ans pour produire au grand jour l'œuvre qu'il avait achevée, et qui devait fonder sa renommée. C'était là sans doute un grave inconvénient, et je conçois très-bien que l'administration, docile au vœu public, se soit empressée de multiplier les expositions. Toutefois, je pense que les expositions annuelles sont très-loin de servir au développement de l'art : envisagée comme industrie, assimilée aux toiles peintes de Mulhouse, aux indiennes de Rouen, la peinture peut s'en réjouir, en tirer parti ; considérée comme l'une des formes de l'imagination humaine, elle ne peut que s'en attrister. Quand les salons se succédaient à des époques irrégulières, les peintres, les statuaires travaillaient pour lutter : l'exposition devenait un champ de bataille. Aujourd'hui que les salons sont loin d'avoir la même importance, la lutte s'engage à peine entre quelques esprits d'élite ; la plupart des artistes

ne voient, dans les expositions annuelles, qu'une occasion de placer les produits de leur industrie : l'activité mercantile a remplacé l'émulation. Assurément le travail de la pensée ne saurait se contenter des applaudissements, il est juste que la renommée se traduise en bien-être ; malheureusement, les expositions annuelles suppriment la renommée et ne laissent debout que la soif du gain. Le plus grand nombre se hâte de produire, et prend en pitié les âmes assez ingénues pour rêver la gloire ; le désir de bien faire s'attiédit de jour en jour, les ateliers se transforment en usines, et, pour peu que cette fièvre de gain continue, il sera bientôt impossible de distinguer l'art de l'industrie.

Je sais que l'expression de la beauté compte encore de fervents adorateurs : je connais des peintres, des sculpteurs, sévères pour eux-mêmes, qui s'efforcent de produire des œuvres durables ; mais il serait trop facile de les compter. Quant au plus grand nombre, on m'accordera sans peine qu'ils ne songent guère à la renommée. Or, n'y a-t-il aucun moyen de réveiller l'émulation, de substituer à l'ardeur industrielle une ardeur plus généreuse? Il suffirait, à mon avis, pour rendre aux expositions la meilleure partie de leur importance, de les séparer l'une de l'autre par un plus long intervalle. Si l'on choisissait le terme de deux ans, j'aime à penser que nous verrions rentrer dans la lice ceux même qui ont déjà obtenu de nombreux applaudissements. Dès qu'ils sentiraient le réveil de l'émulation dans la génération nouvelle, ils quitteraient leur retraite pour lui disputer la popularité. Chacun alors se présenterait au Salon, je ne dis pas avec une œuvre accomplie, mais du moins avec une œuvre capable de soutenir la discussion. Les vieilles renommées défendraient pied à pied le terrain que les renommées nouvelles essayeraient

d'envahir. L'industrie de la peinture, si florissante aujourd'hui, languirait peut-être, mais l'art se relèverait. Et n'est-ce pas ce que le public désire, ce que l'administration doit se proposer? On m'objectera peut-être les plaintes proférées sous la restauration : je répondrai que ces plaintes ne s'adressaient pas tant à la rareté qu'à l'incertitude des expositions, car souvent l'intervalle s'étendait jusqu'à cinq ans. Dès que les artistes seraient assurés de pouvoir, tous les deux ans, produire en public l'œuvre qu'ils auraient achevée, ils n'auraient plus le droit de se plaindre.

Pour obvier aux dangers des expositions annuelles, l'administration a pris cette année une mesure très-sage : elle a limité à trois le nombre des tableaux que chaque peintre pourrait envoyer. C'est à coup sûr un grand pas de fait dans la voie de la réforme; toutefois, je ne pense pas que cette mesure suffise pour réveiller l'émulation. Les médailles d'or et d'argent, excellentes en elles-mêmes, n'auront une véritable importance que le jour où le Salon cessera d'être un bazar pour se transformer en arène, et cette transformation ne pourra s'accomplir, tant que le Salon reviendra tous les ans. Comme il faut que chacun vive de sa profession, les peintres emploient neuf mois de l'année à travailler pour les amateurs, et quand le Salon approche, alors ils se hâtent de composer une œuvre quelque peu sérieuse; mais ils ont beau redoubler de zèle, se lever avec l'aube et n'abandonner le pinceau qu'au moment où le soleil disparaît, le temps leur manque pour méditer, pour concevoir, pour achever. Si le Salon ne revenait que tous les deux ans, les artistes vraiment dignes de ce nom, qui n'ont pas fait de leur atelier une boutique, ne se laisseraient pas prendre au dépourvu. Tout en continuant de travailler pour les amateurs, qui trop souvent

encouragent les vices de leur talent, au lieu de les aider à s'en affranchir, ils prépareraient, de longue main, une œuvre selon leur pensée, et cette œuvre, conçue à loisir, lentement poursuivie, achevée sans précipitation, nous donnerait la mesure fidèle de leurs facultés.

On a beaucoup parlé de la sévérité du jury; je n'ai pas à ma disposition les documents nécessaires pour décider ce qu'il y a de juste ou d'injuste dans cette question; je ne sais pas si tous les membres du jury étaient pourvus d'un rare discernement; je ne sais pas s'ils étaient capables de distinguer le beau du joli, le simple du maniéré. Ce que je peux affirmer sans crainte d'être démenti, c'est que, parmi les mille deux cent quatre-vingts tableaux admis à l'exposition du Palais-Royal, il y en a un tiers au moins qui ne devraient pas être offerts aux yeux du public. Je regrette sincèrement que la composition du jury ait été changée. En effet, dès que le jury était électif, personne ne songeait à se plaindre. Comme les exposants avaient eux-mêmes nommé leurs juges, ils n'avaient pas à discuter leurs décisions. L'administration, en prenant à son compte la moitié des nominations, a commis une faute, à mon avis. Les arrêts les plus sévères prononcés par un jury, purement électif, seraient acceptés sans murmure; prononcés par un jury où l'administration s'est attribué la majorité, ils sont nécessairement soumis à la discussion, et voilà précisément ce qu'il fallait prévenir. Lorsque les juges étaient pris parmi les exposants, personne n'avait le droit d'élever la voix, car la décision, juste ou injuste, relevait du suffrage universel. Aujourd'hui, tout est changé : la nomination de la moitié du jury semble attribuée à l'élection; mais, avec un peu d'attention, on reconnaît bien vite que cette moitié est comme la moitié dont parle Arnolphe en

s'adressant à Agnès. Il y a dans le jury deux moitiés parfaitement distinctes : la moitié suprême et la moitié subalterne. La moitié suprême, c'est la moitié nommée par l'administration ; la moitié subalterne, c'est la moitié nommée par l'élection. J'admets que l'élection puisse donner des juges peu compétents, j'admets que l'élection puisse donner raison aux coteries : tout cela sans doute est fâcheux ; mais n'est-il pas plus fâcheux encore de soulever des objections sans nombre, en nommant la moitié des juges directement, et surtout en nommant le président de chaque jury? De cette façon, la majorité est assurée à l'administration. Le président, dans toutes les délibérations, a voix prépondérante ; ainsi, l'administration ne possède pas seulement la moitié des voix plus une, mais la majorité plus deux, c'est-à-dire la majorité assurée. Il était sage, il était juste de fermer la bouche à toutes les plaintes, et le plus sûr moyen était à coup sûr de laisser le jury purement électif. On a présenté cette année trois mille tableaux, le jury en a exclu treize cents ; si tous les juges eussent été purement électifs, personne n'eût songé à se plaindre. La composition du jury, telle qu'elle a été arrêtée par l'administration, a suffi, je ne dis pas pour donner raison, mais du moins pour donner un prétexte plausible à tous les reproches. Il est possible, en effet, que les amateurs choisis par l'administration soient parfaitement éclairés, il est possible qu'ils aient rendu des jugements parfaitement justes ; mais le jury n'en reste pas moins pour la foule un sujet de défiance : les juges qui ont rendu cet arrêt étaient-ils parfaitement libres? n'étaient-ils enchaînés par aucun préjugé? Toutes ces objections, qui, soumises à une analyse sévère, pourraient se réduire à néant, gardent un caractère sérieux, parce que les éléments de discussion ne sont pas

à la disposition du public. Ainsi, lors même que le jury aurait cent fois raison, l'opinion générale ne l'amnistie pas. Ne serait-il pas plus sage de mettre l'opinion de son côté? Personne, je l'espère, ne voudra soutenir l'avis contraire. Puis, dans cette question, qui semble si vulgaire et si peu digne d'attention aux esprits frivoles, se trouve engagée une question plus délicate : tous ceux qui, précédemment, étaient dispensés de subir l'épreuve du jury se trouvent, par le nouveau règlement, soumis à cette épreuve, et je conçois très-bien qu'ils restent sous leur tente, au lieu de se soumettre à la clairvoyance incertaine d'un jury composé d'éléments aussi divers. S'il est vrai que les amateurs peuvent posséder sur la peinture des notions assez précises, il n'est pas moins vrai que les peintres possèdent, seuls, des notions techniques étrangères à tous les préjugés d'école. Or, voilà précisément ce que l'administration a méconnu. En formant la majorité avec des amateurs, elle a mis l'opinion publique en défiance, et c'est à mes yeux une faute regrettable, car les jugements qui soulèvent aujourd'hui tant d'objections passeraient inaperçus, s'ils eussent été rendus par un jury purement électif.

J'avais entendu parler avec admiration d'un tableau de M. Courbet, qui devait fermer la bouche à tous ses détracteurs, et je souhaitais, de grand cœur, que l'enthousiasme de l'amitié se trouvât d'accord avec le bon sens ; car, tout en reconnaissant ce qu'il y avait d'exagéré dans les éloges prodigués à l'auteur d'*un Enterrement à Ornans*, il était impossible de nier la puissance de réalité qu'il avait su donner à ses personnages. Toutes les figures étaient laides, personne n'oserait le nier ; mais ces figures vivaient, et ce mérite n'est pas assez vulgaire pour qu'on n'en tienne pas compte. J'espérais donc que M. Courbet, corrigé par les

remontrances de la foule aussi bien que par les conseils des hommes éclairés, aurait consenti à tempérer quelque peu sa prédilection pour la laideur. Malheureusement, il n'a tenu compte ni des remontrances, ni des conseils ; il est demeuré ce qu'il était. Il a gardé l'habileté qu'il possédait l'année dernière pour l'expression, je pourrais dire pour la transcription des détails ; mais il a gardé, en même temps, toute son inaptitude pour la composition, et cette inaptitude est tellement évidente, que ses toiles sont tout bonnement des morceaux copiés et ne ressemblent pas à des tableaux. Ce qu'on disait avec justice d'*un Enterrement à Ornans* et des *Casseurs de cailloux*, on peut le répéter à propos des *Demoiselles de village*. C'est en effet le même mépris, le même dédain pour tout ce qui ressemble à la beauté, à l'élégance des formes. Ces jeunes filles qui font l'aumône sont laides à faire peur. On dirait qu'elles ont résolu de lutter ensemble de gaucherie et de vulgarité. Difformité du visage, violation de l'harmonie, profusion de tons criards, M. Courbet n'a rien négligé pour offenser, pour scandaliser le goût ; s'il a voulu, par cette peinture brutale, attirer l'attention, je l'avertis qu'il n'a réussi qu'à moitié. Il est très-vrai que les promeneurs, les oisifs s'arrêtent quelques instants devant les *Demoiselles de village*; mais les hommes habitués à contempler des œuvres sérieusement conçues, exécutées selon les lois du goût, détournent la tête avec un étonnement mêlé de dépit. Si M. Courbet veut signifier quelque chose dans l'histoire de l'école française, il faut absolument qu'il renonce au plus vite à cette peinture plus que rustique. Ce n'est pas en donnant aux jeunes filles des nez bourgeonnés, tels qu'on en voit aux cabarets, qu'il réussira à fonder sa renommée. Ses amis pourront l'applaudir et lui faire accroire pendant

quelques semaines qu'il a pleinement réussi. Quant aux hommes de bon sens, ils laisseront au temps le soin de réduire le succès à sa juste valeur. Si, par malheur, les éloges prodigués à cette œuvre devaient se confirmer, si l'engouement de quelques jeunes esprits se transformait en popularité, il faudrait tout simplement désespérer du goût et de la raison; car, il est impossible de s'y méprendre, les *Demoiselles de village*, comme les *Casseurs de cailloux*, n'ont rien à démêler avec la peinture prise dans son acception la plus élevée. C'est une habileté tout au plus suffisante pour l'exécution d'une enseigne, et si le mot paraît dur, je ne crois pourtant pas manquer à la vérité. La seule chose que je puisse louer dans les *Demoiselles de village*, c'est la manière dont les terrains sont traités. Il n'y a, certainement, aucune comparaison à établir entre les terrains et les figures. Encore faut-il restreindre l'éloge aux premiers plans, car les plans plus éloignés manquent de perspective, et cela est si vrai, que les vaches sont parfaitement inintelligibles. Si l'on ne considère que leurs proportions, elles doivent être loin du spectateur; si l'on s'attache au terrain qu'elles foulent, elles doivent être voisines de nos yeux, et alors leurs proportions deviennent une véritable énigme, car elles ont juste la grandeur des vaches en bois qu'on donne aux enfants. Un seul pli de terrain eût suffi pour motiver les proportions de ces deux figures; M. Courbet, en négligeant cette précaution vulgaire, leur a donné un caractère ridicule.

Je crois donc, sincèrement, que l'école réaliste qu'a voulu fonder l'auteur des *Demoiselles de village* ne ralliera pas des disciples nombreux. Non-seulement ces jeunes filles sont laides, mais elles sont dessinées sans précision. Les vêtements, mal choisis, ne laissent pas deviner assez clai-

rement la forme du corps. Ainsi l'indécision s'ajoute à la laideur, et je concevrais difficilement que l'exemple de M. Courbet fût suivi par la génération nouvelle. L'engouement qu'il a excité l'année dernière s'attiédit, heureusement, cette année; le bon sens et le bon goût reprennent le dessus, et le réalisme tant vanté des *Casseurs de cailloux* est réduit à sa juste valeur. Pour ma part, je m'en réjouis, car les éloges prodigués à M. Courbet pouvaient, à bon droit, passer pour une injure adressée à tous les esprits laborieux, qui n'ont jamais séparé l'imitation de la nature de la beauté idéale. Du moment que l'imitation littérale, prosaïque, vulgaire, était acceptée comme le dernier mot de l'art, du moment que l'imagination était proscrite comme un hors-d'œuvre, comme un luxe futile, les hommes qui se rattachent, sinon par leurs œuvres, du moins par leurs doctrines et leurs efforts, aux traditions de la renaissance, devaient se croire méconnus et bafoués. L'heure de la réparation me semble aujourd'hui arrivée. M. Courbet reprend la place qu'il n'aurait pas dû quitter; il est rangé parmi les imitateurs qui n'ont jamais entrevu la vraie mission de l'art. Quant à ceux qui rêvent et poursuivent la beauté, ils reprennent le rang qui leur appartient. Ils le dominent de toute la hauteur qui sépare l'idéal de la réalité. Que M. Courbet profite de cet avertissement, et peut-être sera-t-il un jour admis parmi les peintres.

Je regrette que M. Horace Vernet ait conçu et rendu le *Siège de Rome* dans les mêmes conditions que la *Prise de la Smala*. Je professe, en toute occasion, le plus grand respect pour l'exactitude, je suis toujours disposé à traiter avec les plus grands égards ceux qui s'entourent de documents authentiques, avant d'essayer le récit ou la représentation d'un fait. Cependant, je l'avouerai sans détour, je ne com-

prends guère les tableaux composés, exclusivement, d'après les données fournies par l'état-major. Il est probable que M. Vernet n'a rien négligé pour connaître les éléments réels du sujet qu'il avait à traiter. J'incline à penser que les officiers présents à l'action trouveront, dans le tableau de M. Vernet, la transcription littérale de leurs souvenirs. C'est là sans doute un mérite très-positif; est-ce un mérite qui relève de la peinture? Je ne le pense pas. L'exactitude la plus scrupuleuse n'a rien à démêler avec la composition d'un tableau. Qu'importe, en effet, que l'aide de camp du général Oudinot ou du général Vaillant reconnaisse, sur le tableau de M. Vernet, ce qu'il a vu de ses yeux au milieu de l'action? Cette question ne peut être décidée qu'au dépôt de la guerre. Les officiers qui ont sous les yeux le plan de la ville, le plan des fortifications et le plan des campagnes adjacentes, peuvent louer, tout à leur aise, la précision des notes fournies à M. Vernet et l'adresse avec laquelle il en a fait usage : je ne veux pas, je ne peux pas engager la discussion sur ce terrain. Le point important dans la composition d'un tableau n'est pas de plaire à l'état-major, mais de plaire aux peintres et au public; or le *Siége de Rome*, de M. Vernet, viole toutes les lois fondamentales de la peinture. Où est l'unité? où est le centre de la composition? sur quel point l'attention doit-elle se concentrer? Bien habile serait celui qui le devinerait. Toutes les parties de cette toile, qui peut se comparer, pour l'étendue du moins, avec les *Noces de Cana*, offrent le même intérêt, c'est-à-dire excitent la même indifférence. Je ne conteste pas l'exactitude des uniformes, je ne conteste pas le pointage des pièces; ce sont là des problèmes qui doivent s'agiter, se résoudre à Metz ou à Vincennes, et que je n'ai pas mission de poser. Ce que je puis affirmer, c'est qu'il

n'y a pas, dans cette toile immense, les premiers éléments d'un tableau. Que les élèves de l'École polytechnique ou de l'École d'application reconnaissent avec joie, dans l'œuvre de M. Vernet, la première et la seconde parallèle, qu'ils signalent avec empressement le chemin couvert et les travaux d'approche, c'est une joie que je conçois sans peine. Et pourtant, dussent tous les élèves du général Haxo me traiter d'esprit obtus, je persiste à croire que le tableau de M. Vernet, excellent sans doute pour les officiers, est absolument nul pour les peintres et le public. Je sais que mon opinion trouvera des contradicteurs, surtout parmi les disciples du réalisme : toutefois ces contradicteurs n'ébranlent pas ma conviction. Depuis la belle mosaïque de Pompeï qui représente la bataille d'Arbelles, comme l'a victorieusement démontré M. Fabbricatori, jusqu'aux batailles de Salvator Rosa et de Gros, il n'y a pas une œuvre de ce genre qui ait méconnu impunément la loi de l'unité, et je défie les plus habiles de m'indiquer le centre de la composition conçue par M. Vernet. Si cette toile était partagée comme une vieille tapisserie dont on fait des portières, j'ai lieu de penser que tous les lambeaux seraient contemplés avec la même attention. Il n'y a pas un de ces lambeaux qui, soumis à l'analyse, n'offre les mêmes qualités et ne choque par les mêmes défauts. Or, je le demande à tous les hommes de bonne foi qui connaissent les œuvres capitales de la peinture, y a-t-il, parmi ces œuvres, quelque chose qui ressemble au *Siége de Rome?* Qu'on me cite une seule composition dont toutes les parties offrent le même intérêt. Dans toute œuvre sérieusement conçue, il y a, nécessairement, une partie principale et des parties accessoires; dans le tableau de M. Vernet, je ne trouve rien de pareil : ni partie principale

ni parties accessoires. De telles données sont bonnes, tout au plus, pour les artistes amoureux du passé ; quant aux artistes qui ne tiennent compte que du présent, ils doivent prendre en pitié toutes ces lois que j'ai l'ingénuité de rappeler. Qu'est-ce en effet que l'unité de composition ? Un rêve conçu par quelques esprits singuliers, réalisé par quelques ouvriers persévérants. Les artistes ne s'inquiètent guère de toutes ces misérables chicanes : ils transcrivent ce qu'ils ont vu, ou le témoignage de ceux qui ont vu. Quant à l'intervention de l'intelligence, de l'imagination, de la volonté dans la composition d'un tableau, ils n'en tiennent aucun compte, et je le conçois sans peine ; car, s'ils descendaient jusqu'à ces vulgaires soucis, ils seraient forcés de recourir à la réflexion, et ce serait pour eux une tâche bien laborieuse. Ce n'est donc pas sur ce point que je veux gourmander M. Vernet, car il se rirait de mes remontrances ; c'est sur le terrain même de la réalité que je veux engager la discussion. Or, en acceptant comme parfaitement vrai ce qu'il ne m'est pas permis de discuter, l'uniforme des soldats et le pointage des pièces, je ne saurais accepter la couleur des montagnes. Tous ceux qui ont vécu sous le ciel de Rome savent très-bien que les montagnes de la campagne romaine n'ont jamais eu la couleur que M. Vernet leur a prêtée. Je conçois très-bien les tons des paysages de Nicolas Poussin ; il suffit d'avoir visité Tivoli, Subiaco et la Cervara, pour comprendre l'horizon de ces admirables paysages. Quant aux montagnes inventées par M. Vernet, je ne crois pas que les esprits les plus bienveillants puissent en retrouver le type dans leurs souvenirs. Jamais l'œil d'un observateur attentif n'a pu saisir des tons si crus, et je dirais même si criards. Si l'invention est nulle dans ce tableau, l'exactitude du paysage ne rachète

pas l'absence d'invention. Les disciples de Claude Gelée et de Ruysdael ne partageront pas l'enthousiasme des officiers d'état-major; aussi je crois que le tableau de M. Vernet sera considéré, par ses amis mêmes, comme un véritable échec.

Le tableau de M. Gallait nous est arrivé précédé d'une immense réputation. Les *derniers Honneurs rendus aux comtes d'Egmont et de Horn par le grand-serment de Bruxelles* ont obtenu, en Belgique, une véritable ovation. Non-seulement les éloges les plus pompeux ont été prodigués à l'auteur, mais pour donner à ces éloges une valeur positive, une autorité sans réplique, la ville de Tournai s'est empressée d'acquérir l'œuvre de M. Gallait, au prix de trente-huit mille francs. Aux yeux de bien des gens, c'est un argument victorieux qui tranche, ou plutôt qui interdit toute discussion. Comment oser, en effet, remettre en question le mérite d'un tableau proclamé parfait par les amis de l'auteur, et payé comme parfait par sa ville natale? Il n'y a qu'un esprit téméraire et présomptueux qui puisse tenter une pareille tâche. La ville de Tournai n'aurait pas donné, pour le tableau de M. Gallait, le prix d'un Van Dyck ou d'un Rubens, si M. Gallait n'était pas lui-même l'héritier légitime, l'héritier authentique de ces deux maîtres. Et voyez pourtant à quelles chances, à quels retours est soumise la gloire humaine! Le tableau de M. Gallait réunit plus de curieux que d'admirateurs : il y a, certainement, de l'habileté dans l'exécution de cet ouvrage, mais cette habileté, qui frappe tous les yeux, est purement matérielle. L'auteur a poussé très-loin l'imitation de la pâleur cadavérique, de la rigidité des mains glacées par la mort, des étoffes, des armures, et c'est là, sans doute, un talent dont nous devons lui tenir compte. Quant à la partie poétique du sujet, il ne s'en est pas in-

quiété un seul instant. Il n'y a pas une tête qui rappelle, par l'élévation du style, la grandeur de la donnée. La mort héroïque des comtes d'Egmont et de Horn demandait un autre pinceau que celui de M. Gallait. Espagnols et Flamands sont traités avec le même soin, et j'ajouterai avec la même vulgarité. Qu'un peintre, choisissant pour thème un pan de mur et des poules, une table couverte de légumes et un escabeau boiteux, pousse l'imitation jusqu'à ses dernières limites, et se contente de l'imitation, je le conçois très-bien, et je ne songe pas à lui reprocher la modestie de son ambition; mais lorsqu'il choisit un sujet héroïque, il faut qu'il se résigne à tenter le style héroïque. Si, après avoir consulté ses forces, il reconnaît son aptitude exclusive pour l'imitation, il n'a rien de mieux à faire que de choisir un autre sujet. Or, je crois pouvoir affirmer que M. Gallait ne s'élèvera jamais au-dessus de l'imitation littérale. Le style de ses ouvrages n'aura jamais rien d'héroïque : il aura beau s'exciter, il n'arrivera pas à changer sa nature. Les têtes de son tableau ne rappellent ni la manière de Rubens, ni la manière de Van Dick; elles réveillent, tout au plus, le souvenir de Jordaens, et je n'ai pas besoin d'expliquer pourquoi la manière de Jordaens ne convient pas au sujet choisi par M. Gallait : tous ceux qui connaissent les œuvres de ce maître me comprendront à demi-mot; quant à ceux qui ne les connaissent pas, mes paroles ne leur apprendraient rien.

J'ai entendu comparer M. Gallait à M. Paul Delaroche, et les réalistes n'hésitent pas à préférer le peintre belge au peintre français. Je ne saurais partager leur opinion. Bien que M. Paul Delaroche ne se recommande pas, précisément, par une grande richesse d'imagination, il faut reconnaître pourtant qu'il se préoccupe de l'idéal : il ne se

contente pas de copier servilement ce qu'il voit; il s'efforce de l'agrandir en l'interprétant. S'il lui arrive, rarement, de réussir dans cette difficile entreprise, il faut du moins lui savoir gré de ses efforts. Et si nous comparons M. Delaroche et M. Gallait dans le champ de l'imagination pure, nous sommes amené à préférer M. Delaroche, car le peintre français apporte, dans la transcription du modèle, une élégance que le peintre belge ne connaît pas : M. Gallait prend trop souvent la vulgarité pour la fidélité. M. Delaroche n'eût jamais donné aux membres du grand-serment de Bruxelles ces physionomies où l'excès de la santé lutte si malheureusement avec une tristesse officielle. Il eût compris la nécessité de sacrifier une part de la réalité pour atteindre à l'émotion. M. Gallait a circonscrit sa tâche dans des limites infiniment plus étroites ; il a copié ce qu'il voyait et n'a rien rêvé, rien tenté au delà. Si la peinture n'était destinée qu'à reproduire la nature, je m'associerais de grand cœur aux applaudissements qu'il a recueillis ; mais je crois, avec tous les maîtres qui ont laissé de leur passage une trace lumineuse, que l'art doit se proposer un but plus élevé. L'école italienne, l'école espagnole, l'école flamande elle-même nous enseignent cette croyance. Rubens, qui semble au premier aspect purement réaliste, si on le compare à Raphaël, à Murillo, Rubens idéalise la nature à sa manière. La *Descente de Croix* placée dans la cathédrale d'Anvers relève de l'imagination aussi bien que de l'imitation. S'il a trouvé parmi les femmes de Bruges le type de ses naïades, il a su l'enrichir par son génie. M. Gallait conçoit et achève ses tableaux, comme un homme chez qui la doctrine de l'idéal n'a jamais rencontré que le dédain ou l'incrédulité. Les *derniers Honneurs rendus aux comtes d'Egmont et de Horn* sont

l'œuvre d'un imitateur habile, mais d'un esprit peu familiarisé avec la réflexion. C'est pourquoi je pense que le succès de cette toile ne sera pas de longue durée. L'admiration ne tardera pas à s'attiédir. Les armes, les casques, les étoffes, quelle que soit l'habileté du peintre, ne suffisent pas pour composer un tableau, et surtout un tableau du genre héroïque : il faut avant tout une pensée, et comme M. Gallait a négligé cette condition élémentaire, je ne m'étonne pas que le spectateur demeure froid, en présence de son tableau. Il étudie avec plaisir les détails de l'exécution, et cette étude est d'autant plus facile qu'elle n'est pas troublée par l'émotion. Il ne pense ni au comte d'Egmont ni au duc d'Albe : il ne voit devant lui que deux cadavres fidèlement imités, et des curieux qui les contemplent. C'est là un succès que je ne veux pas contester à M. Gallait, mais je ne crois pas qu'un peintre épris de son art doive s'en contenter.

Parmi les trois tableaux envoyés par M. Meissonnier, il y en a deux qui répondent, victorieusement, à tous les reproches qu'avait mérités le talent de ce peintre ingénieux. Tous ceux, en effet, qui admiraient son adresse singulière s'affligeaient, à bon droit, de ne pas trouver dans sa manière plus de largeur et de souplesse. Un *Homme choisissant une épée* et les *deux Bravi* nous prouvent, aujourd'hui, que M. Meissonnier peut, quand il le veut, lutter de souplesse et de largeur avec les maîtres les plus habiles de l'école hollandaise. Un *Homme choisissant une épée* est, à mon avis, le meilleur tableau que l'auteur nous ait jamais donné. La pantomime est d'une vérité saisissante, et toutes les parties de la figure sont rendues avec le même soin, le même bonheur. Il est permis d'affirmer que M. Meissonnier a pleinement réalisé sa volonté, et tous les artistes qui

méditent longtemps, avant de produire, comprendront toute la portée d'une telle affirmation. Les *deux Bravi*, bien que traités avec une grande énergie, me plaisent moins que l'œuvre précédente : l'exécution proprement dite ne répond pas à l'excellence des lignes. Les mouvements sont très-vrais, mais il me semble que ces deux bandits ne sont pas peints avec la même fermeté que l'*Homme choisissant une épée*, et cependant, malgré ces réserves, les *Bravi* sont un délicieux tableau. Quant au *Jeune homme qui étudie*, j'avouerai franchement que je ne puis m'associer à l'admiration générale qu'il excite. Je ne conteste pas la finesse de l'exécution, ce serait contester l'évidence ; mais je regrette que M. Meissonnier ait fait de cette figure, d'ailleurs si expressive, quelque chose qui rappelle aux esprits les plus bienveillants la peinture sur porcelaine. Les deux toiles dont je viens de parler peuvent se comparer aux meilleurs ouvrages de Terburg : un *Jeune homme qui étudie* est loin de mériter un tel honneur. M. Meissonnier a trop de savoir et de talent, pour ne pas comprendre l'intervalle qui sépare ce dernier tableau des deux premiers. Que les badauds admirent et célèbrent à l'envi, comme le dernier mot de l'art, une figure peinte sur une toile grande comme l'ongle, je ne m'en étonne pas, et je n'irai pas troubler leur joie ; mais les hommes habitués à contempler les monuments les plus purs de l'art antique et de l'art moderne ne tiennent aucun compte de ces enfantillages. Il ne s'agit pas en effet, pour estimer un tableau, de mesurer la difficulté vaincue, mais bien l'effet obtenu. Or, il est incontestable que un *Homme choisissant une épée* et les *Bravi* agissent sur le spectateur d'une façon plus puissante que un *Jeune homme qui étudie*. Pourquoi ? C'est que les deux premières compositions sont traitées

largement, dans le style des maîtres vraiment dignes de ce nom, tandis que la dernière est traitée avec une finesse qui touche à la mignardise. La vérité de la pantomime, que M. Meissonnier ne méconnaît jamais, rend plus saillant encore le défaut que je signale. On se demande comment un personnage, si bien conçu, a pu être peint dans un style si peu élevé.

Il y a dans le succès obtenu par l'auteur de ces charmantes compositions une leçon qui, je l'espère, ne sera pas perdue pour ses contemporains. Si la renommée de M. Meissonnier repose en effet sur une base solide, ce n'est pas seulement parce qu'il apporte dans l'exécution de tous ses ouvrages un soin scrupuleux, c'est aussi, et surtout, parce qu'il a mesuré sa volonté à sa puissance. Il n'a rêvé, il n'a conçu, il n'a tenté que ce qui s'accordait avec la nature de ses facultés. C'est une preuve de sagacité que je ne saurais trop louer. Observateur attentif, il a débuté par des chefs-d'œuvre d'adresse et de patience. Parfois même il a poussé si loin le nombre et la précision des détails, que ses tableaux semblaient peints à l'aide de la loupe. On se demandait si l'œil, réduit à sa puissance naturelle, pouvait discerner ce que l'auteur avait copié, et l'on était tenté de croire qu'il transcrivait ce qu'il n'avait pas vu directement, qu'il traduisait avec le pinceau une image obtenue par le daguerréotype. Heureusement, un *Homme choisissant une épée* et les *Bravi* sont venus imposer silence à tous nos doutes. Si, dans le passé, M. Meissonnier a eu recours à des procédés que l'art sérieux n'avoue pas, la méthode qu'il suit aujourd'hui ne mérite aucun reproche. Il peint franchement ce qu'il voit, et son regard est pénétrant. Content de son domaine, si étroit qu'il paraisse, il ne cherche pas à l'agrandir, et c'est là sans doute le secret de sa renommée. Tandis

que tant d'autres se consument en efforts inutiles, et interrogent l'histoire ou la fantaisie, il parcourt d'un pas ferme la voie modeste qu'il s'est frayée. Au lieu de traiter en peintre de genre des sujets d'une nature épique, il a traité dans un style sévère des sujets familiers. Sans inventer, il a trouvé moyen de se faire une place à part, et cette place est assez belle pour exciter l'envie. A moins de renoncer à la raison, il n'est certes pas permis de lui assigner le premier rang parmi les peintres vivants de l'école française ; mais il n'y a que justice à le compter parmi les plus habiles. Ce qui me frappe surtout dans ses compositions, c'est la netteté de l'exécution, en parfaite harmonie avec la netteté de la pensée. Il est impossible de se méprendre sur la nature du sentiment qu'il a voulu exprimer. Or, c'est là un don précieux. Parmi les esprits qui se recommandent par la fécondité, par la hardiesse, combien y en a-t-il qui réussissent à traduire complétement leur intention ? Il serait trop facile de les compter. M. Meissonnier, par un heureux privilége, exprime toujours ce qu'il a conçu, avec tant d'évidence, que le spectateur n'est jamais embarrassé. Peut-être serait-il capable d'aborder des sujets plus élevés, d'un caractère complexe : c'est à lui seul qu'il appartient de trancher cette question délicate. Quant à moi, je suis très-loin de blâmer sa prudence ; il vaut mieux tenter une tâche au-dessous de ses forces que d'engager une lutte inutile. Dans le genre qu'il a choisi, M. Meissonnier est sûr de demeurer excellent : qui sait ce qu'il pourrait faire dans un ordre d'idées plus élevé ? Je voudrais que son exemple amenât les peintres de notre temps à faire un examen de conscience. S'ils consentaient à ne rien tenter au delà de leurs forces, ils réussiraient bientôt à sortir de l'obscurité, tandis qu'en plaçant trop haut le but de leur

ambition, ils épaississent les ténèbres autour de leur nom.

La *Comédie humaine*, de M. Hamon, est une charmante fantaisie, et je ne comprends pas que des esprits chagrins se soient évertués à prouver que cette composition n'est pas intelligible. Je ne veux pas essayer de justifier toutes les parties de ce tableau. Il y a, sans doute, quelques personnages dont la présence et le caractère ne sont pas faciles à expliquer. Il est permis de se demander pourquoi Homère aveugle assiste à la *Comédie humaine*, comédie réduite à la pantomime dans la pensée de l'auteur. On peut blâmer la jeunesse de Diogène. Toutefois, malgré ces réserves, il est impossible, pour peu qu'on soit de bonne foi, de ne pas admirer l'élégance de tous les groupes rangés autour du théâtre. Je crois que M. Hamon eût mieux fait en baptisant ce théâtre du nom de *Minerve :* le nom de *Guignol,* si populaire parmi les bambins, ne s'accorde guère avec les personnages de tous les siècles et de toutes les nations rassemblés par le caprice de l'auteur ; mais ce n'est là qu'une remarque secondaire, qui n'enlève rien au mérite général de la composition. Sophocle et Aristophane, Dante et Pétrarque, sont très-bien conçus et empreints du caractère qui leur appartient. Ce n'est pourtant pas cette partie du tableau que je préfère. Toute ma prédilection se concentre sur les enfants assis devant le théâtre de Guignol. C'est là, en effet, que l'auteur a prodigué toutes les ressources de son talent. Comment ne pas contempler avec bonheur ce bambin à la chevelure blonde dont la mère essuie les larmes avec des baisers ? Quant au sens moral de cette composition, n'en déplaise aux aristarques moroses, je ne le crois pas difficile à saisir. La sagesse de Minerve, triomphant de l'Amour et de Bacchus, ne sera jamais une énigme impénétrable, pour ceux qui voudront bien pren-

dre la peine de réfléchir pendant cinq minutes. Peut-être eût-il mieux valu, pour obéir aux usages du théâtre de Guignol, nous présenter l'Amour terrassé par Minerve comme Bacchus, au lieu de nous le montrer pendu : c'est une objection que je soumets à M. Hamon, sans y attacher grande importance. Je me plais d'ailleurs à louer sans restriction le choix des couleurs. Tous ceux qui ont étudié les peintures d'Herculanum et de Pompeï, les *Noces aldobrandines* conservées au Vatican, reconnaîtront dans le tableau de M. Hamon un écho de l'art antique. Pour blâmer la sobriété des tons, il faut ignorer complétement les précédents que j'invoque. Traitée dans le goût de l'école espagnole ou de l'école flamande, la *Comédie humaine* perdrait la moitié de sa valeur. C'est précisément à la sobriété des tons qu'elle doit la meilleure partie de son élégance et de son élévation. Je n'insiste pas davantage, car ce serait perdre mon temps. Quant aux esprits rigoureux qui veulent savoir la raison de toute chose, et qui condamnent la *Comédie humaine* comme une composition dépourvue de vraisemblance, je prendrai la liberté de ne pas leur répondre ; car, si je leur donnais raison, il me faudrait condamner du même coup Aristophane et Rabelais, Swift et Hoffmann, qui, certes, n'ont jamais professé un grand respect pour la vraisemblance. Pourtant, malgré cette témérité, ils occupent dans l'histoire une assez belle place. Il demeure bien entendu que je ne mets pas Swift et Hoffmann sur la même ligne qu'Aristophane et Rabelais.

La *Vieillesse de Tibère*, de M. Gendron, conçue d'une façon ingénieuse, nous plairait plus sûrement, si l'auteur, dans la courtisane placée aux pieds de l'empereur, n'eût pas confondu la mignardise avec la volupté. Il y a certainement quelque chose de profondément triste dans ce vieil-

lard épuisé par les plaisirs et qui, retiré dans l'île de Capri, essaye de ranimer son sang attiédi, en appelant près de lui la jeunesse et la beauté. Malheureusement M. Gendron, en traitant ce sujet, n'est pas demeuré fidèle aux données de l'antiquité : la courtisane montre les dents, et sa pose est plus maniérée que voluptueuse. En outre, il règne sur toute cette toile un ton grisâtre que rien ne motive, et qui transforme tous les personnages en figures de carton. Étant donné la couleur adoptée par M. Gendron, il est impossible d'admettre que le sang circule sous la peau. Les acteurs de cette scène n'appartiennent pas au monde des vivants : ils ne pourraient ni marcher, ni respirer. Je regrette d'autant plus vivement cette méprise, que M. Gendron a souvent fait preuve, dans ses compositions, de finesse et de sagacité. Pourquoi faut-il qu'il prête à la nature une couleur que nos yeux n'ont jamais aperçue? Je consens volontiers à voir les sujets antiques traités autrement que les sujets modernes, j'accepte avec reconnaissance plus de sévérité dans les lignes, plus de sobriété dans la couleur ; mais les personnages dont nous connaissons la vie par Suétone ou par Tacite n'ont jamais pu exister avec le ton que leur prête M. Gendron. Il serait fort à souhaiter que ce jeune peintre, avant d'aborder de nouveau les sujets antiques, prît la peine de feuilleter la collection des vases d'Hamilton : il trouverait, dans cette collection si précieuse, un enseignement dont il saurait profiter. Dans cette série de compositions si variées, il n'y en a pas une qui puisse mériter le reproche de mignardise ; tout est simple et harmonieux. Or, ces deux qualités sont précisément celles qui manquent à la *Vieillesse de Tibère*. Les mouvements ont quelque chose de laborieux. Quant à l'harmonie des tons, elle est nulle, car je ne saurais donner le nom d'harmonie

à la réunion des tons neutres choisis par M. Gendron. Il est trop facile de concilier les couleurs qui n'ont pas d'accent déterminé.

M. Jeanron avait souvent montré un talent très-fin dans les sujets de petite dimension. Cette année, il a voulu s'essayer dans la peinture religieuse, et du premier coup, sans hésiter, il a traduit sa pensée dans les proportions de la nature. J'estime fort la hardiesse, mais je ne consentirai jamais à la confondre avec la témérité. Or, je ne crains pas d'affirmer que M. Jeanron, en peignant *Suzanne au bain*, n'a pas consulté ses forces. Il y a, certainement, dans ce tableau des qualités que je ne songe pas à nier. La couleur des chairs est généralement vraie; mais du mouvement, mais de la forme, que pouvons-nous dire? Il est trop évident que l'auteur s'est borné à copier le modèle, et qu'il n'a pas trouvé en lui-même assez de ressources pour l'interpréter, pour l'agrandir. Pour traiter de tels sujets, il ne suffit pas de voir et d'étudier la nature : il faut encore s'être préparé, par la contemplation des chefs-d'œuvre de toutes les écoles, à l'intelligence des scènes bibliques. Or, M. Jeanron me paraît avoir négligé cette condition préliminaire. Il a traité *Suzanne au bain*, sans plus de souci qu'un sujet tiré de la vie familière. Qu'est-il arrivé? Son talent, en présence d'obstacles imprévus, est demeuré impuissant, et la *Suzanne au bain*, malgré tous les mérites qui la recommandent, ne contente ni la foule ni les connaisseurs. Je ne voudrais pas décourager M. Jeanron; cependant je ne saurais trop insister sur la nécessité de consulter ses forces, avant de s'engager dans la peinture religieuse, car c'est, tout simplement, la plus difficile de toutes les peintures. Dans cette longue histoire qui s'ouvre par la Genèse et qui se termine sur le Calvaire, il n'y a pas un épisode qui

n'exige, impérieusement, l'emploi constant des plus hautes facultés. Il n'y a moyen de tricher ni sur le costume ni sur la forme ; la forme est souvent nue, et le costume, par son ampleur, par sa souplesse, se rapproche des draperies de l'antiquité païenne. M. Jeanron, qui, dans ses commentaires sur Vasari et dans ses œuvres de genre, a prouvé toute la variété de ses études, s'est pourtant abusé sur l'étendue de ses forces. Il n'a pas compris que *Suzanne au bain*, pour signifier quelque chose, réclamait une grande élévation de style; il s'est contenté de transcrire ce qu'il voyait, sans se demander si le modèle choisi par lui réalisait l'idéal biblique. C'est, à mes yeux, une grave méprise. Vainement voudrait-on citer, comme argument, les compositions bibliques de Rembrandt. Si ces compositions, en effet, réunissent de si nombreux suffrages, ce n'est pas par l'absence d'élévation dans les figures principales, mais bien malgré l'absence d'élévation. Si la magie de la couleur, si la distribution de la lumière ne dissimulaient pas la trivialité des formes, Rembrandt n'occuperait pas dans l'histoire de la peinture le rang qu'il occupe. Et comme M. Jeanron n'a pas encore réussi à surprendre le secret de Rembrandt, il demeure seul, livré à lui-même, et *Suzanne au bain* n'est plus qu'une figure vulgaire, copiée habilement, mais dépourvue de charme et de grandeur.

Faut-il parler de M. Gosse ? En vérité, je serais tenté de passer sous silence la *Création*, et la *Naissance du Christ*. Pourtant je crains, en me taisant, d'être accusé d'admiration, et cette raison me décide à parler, car je ne voudrais pas être compté parmi les panégyristes de M. Gosse. Moïse et Milton n'ont jamais été travestis sous une forme plus bouffonne que dans le premier de ces tableaux. Envisagé sous cet aspect, le talent de M. Gosse mérite une mention

toute spéciale. Jamais, en effet, ni la Genèse, ni la vie de l'Éden n'ont été offertes à nos regards dans des conditions plus grotesques, et pourtant, parmi les visiteurs du Palais-Royal, il se rencontre un grand nombre d'esprits disposés à louer M. Gosse comme le fidèle interprète de la beauté biblique. A quoi faut-il attribuer une si grossière méprise? Est-ce que le bon sens aurait abandonné la foule? Je ne le pense pas, car en mainte occasion la foule fait preuve de bon sens ; mais la beauté biblique, en raison même de sa simplicité, exige un culte fervent pour se laisser pénétrer. Or, les œuvres populaires aujourd'hui sont tellement dépourvues de ce caractère, qu'il faut, pour comprendre la beauté biblique, réagir violemment contre le courant général des idées. Voilà comment je m'explique l'engouement de la foule pour les tableaux de M. Gosse. Égarée par les œuvres sans nom qui lui sont offertes chaque jour, elle ne distingue pas l'afféterie de la simplicité, et prend M. Gosse pour l'héritier, pour le rival de Nicolas Poussin. Il est bon, il est sage de dessiller les yeux de la multitude; il ne faut pas qu'une peinture, digne de Florian ou de Berquin, soit classée parmi les chefs-d'œuvre de l'art. Il ne faut pas que des figures blanches et roses, dont pas une n'est modelée, prennent rang parmi les créations les plus importantes du génie humain. Quiconque prendra la peine de relire Moïse et Milton concevra, sans effort, tout ce qu'il y a de ridicule dans la composition de M. Gosse. Quant à ceux qui ne connaissent ni Milton ni Moïse, je n'ai pas à m'occuper d'eux, car ils ne sont pas compétents. La première condition, pour juger si un sujet quelconque, biblique ou païen, est bien ou mal traité, est évidemment de connaître le sujet pris en lui-même. Or, le sujet traité par M. Gosse relève du *Pen-*

tateuque, et subsidiairement de Milton ; il est donc évident que, pour le juger, il faut connaître et posséder le *Pentateuque* et le *Paradis perdu*. Les figures conçues par M. Gosse sont pétries de crème fouettée, et n'ont rien à démêler avec la nature vivante. Adam et Ève, si séduisants, si beaux pour ceux qui ne connaissent ni la Bible, ni la réalité, n'offrent aux yeux d'un spectateur éclairé qu'une masse capricieuse, sans solidité, sans harmonie. Si le succès de pareils compositions pouvait être pris au sérieux, si nous ne savions pas que la foule est aussi prompte à railler qu'à louer, il y aurait lieu de désespérer du goût public. Heureusement, les éloges prodigués à M. Gosse, par ceux qui aiment avant tout une peinture nette et léchée, ne laisseront pas de trace profonde. Ceux qui vantent la *Création* et la *Naissance du Christ* ne garderont pas, demain, le souvenir de leurs louanges. Tous ceux qui aiment la grande et saine peinture peuvent être assurés que les tableaux de M. Gosse, vantés aujourd'hui par les oisifs, seraient honnis demain, s'ils se trouvaient en regard d'une composition puisée dans le même ordre d'idées, et traitée dans des conditions plus sévères. Le succès de M. Gosse n'a rien d'alarmant ; c'est une méprise, et rien de plus. Le bon sens de la foule, fourvoyé par des enseignements captieux, se réveillera sain et vigoureux, dès que l'école française lui offrira des compositions bibliques vraiment dignes de ce nom. M. Gosse, en traitant la *Création*, n'a tenu compte ni de Moïse ni de Milton, et je lui rends cette justice, qu'il s'est conduit avec une parfaite indépendance. Dès qu'un peintre, familiarisé tout à la fois avec l'étude de la tradition et avec l'étude de la nature, voudra traiter ce thème difficile, je ne doute pas qu'il ne réunisse de nombreux suffrages, et que le souvenir de M. Gosse ne soit bientôt ef-

facé. Pour moi, tout en reconnaissant ce qu'il y a de singulier, d'inattendu dans le succès obtenu par le peintre, je n'y vois pas un symptôme de décadence. De tout temps, les compositions d'un certain ordre n'ont pu être jugées que par un petit nombre d'esprits. La moyenne de l'intelligence publique ne s'est jamais trouvée au niveau de certains sujets. Il ne faut donc pas s'étonner si la foule a pris M. Gosse pour un artiste sérieux, capable de traiter les sujets racontés par Moïse et par Milton. Dans un siècle ou deux, la foule ne sera pas encore initiée aux idées les plus élevées que puisse se proposer l'intelligence humaine. Les traditions chrétiennes et les traditions homériques seront encore le domaine du petit nombre. Contentons-nous de signaler comme ridicule le succès de M. Gosse, et gardons-nous bien d'en exagérer l'importance. Ni étonnement ni colère : le sourire suffit.

Je ne veux pas quitter le champ de l'invention, sans signaler la *Partie de Dames* de M. Yvon, dessin plein de charme et de naïveté. M. Yvon a montré dans cette composition une vérité à laquelle nous sommes habitué. *Abraham regardant Sodome et Gomorrhe*, de M. Alfred Arago, est traité dans un style élevé. *La Science et la Philosophie conduisant à la Religion* nous offre le talent de M. Debon sous un aspect nouveau : il y a dans ce tableau des enfants qui ravissent le regard.

Le portrait, j'ai regret de le dire, est le genre le plus important au Salon dont je parle aujourd'hui. Sans doute, l'imitation fidèle de la physionomie humaine jouera toujours un rôle considérable dans le développement de la peinture, mais il serait à souhaiter que cette partie de l'art n'occupât pas le premier rang. M. Louis Boulanger nous a donné deux portraits de femme, tous deux traités avec

soin, avec habileté, mais dont l'un surtout, de type espagnol, rappelle les meilleurs temps de la peinture. Les portraits de M. Ricard, excellents sous le rapport de l'harmonie, modelés d'une façon incomplète, ont le malheur de réveiller trop vivement le souvenir de l'école vénitienne. Je regrette que M. Hébert, si justement applaudi l'année dernière pour son charmant tableau de *la Mal'aria*, se soit fourvoyé au point de nous offrir un portrait de femme absolument transparent; c'est une erreur d'autant plus singulière, qu'il a modelé avec fermeté un autre portrait empreint d'une mélancolie pénétrante. Un portrait d'homme de M. Henri Lehmann se recommande par de solides qualités. Que dire de M. Couture? Je ne songe pas à contester son adresse; pourquoi faut-il qu'il s'obstine à la gaspiller? Il s'amuse à imiter les vieilles peintures, et, pour se donner ce stérile plaisir, il renonce aux conditions les plus élémentaires de son art. Je citerai une tête de jeune homme, qui ne manque certainement pas de mérite, mais placée sur un fond qui paraît plus voisin de l'œil que de la tête elle-même. M. Couture fera bien d'abandonner ces puériles passe-temps. Un portrait de femme de M. Léon Cogniet réunit de nombreux et légitimes suffrages; la tête et les mains sont bien modelées; le vêtement n'est peut-être pas d'un goût très-pur, mais, en somme, cet ouvrage est à coup sûr un des meilleurs du salon.

De tous les genres cultivés en France, le paysage est celui qui mérite la plus sérieuse attention, je ne dis pas pour son importance, mais pour le soin et la délicatesse que nous remarquons parmi ceux qui traitent cette partie de l'art. Je suis heureux d'avoir à saluer dans M. Paul Huet un retour vers les années les plus fécondes de sa jeunesse. Sa *Grande lisière de forêt* nous reporte en effet vers ses meil-

leures inspirations. Il y a dans ce tableau de grandes masses très-bien vues et très-bien interprétées. Je regrette que M. Cabat, qui, dans la représentation du paysage normand ou du paysage italien, avait montré tant d'originalité, ait tenté cette année d'imiter M. Corot. J'aurais mieux aimé retrouver M. Cabat aux prises avec la Normandie, qu'il comprend si bien et qu'il sait si bien représenter; toutefois, malgré l'imitation fâcheuse que je signale, je suis forcé de reconnaître que M. Cabat a su garder, dans l'imitation même, son caractère individuel. Il est hors de doute que la disposition des branches d'arbre, dans son tableau, a quelque chose de capricieux et de singulier; cependant M. Cabat a su apporter dans l'expression de ces formes, qui ne relèvent pas directement de son talent, une adresse et une précision qui dissimulent jusqu'à un certain point l'absence de spontanéité. M. Théodore Rousseau a fait des progrès remarquables, et je m'empresse de les proclamer. Depuis longtemps en effet, je m'affligeais de ne pouvoir m'associer aux éloges qui lui étaient prodigués; ses amis s'obstinaient à prendre ses ébauches pour des œuvres définitives : cette année, il a prouvé qu'il tenait compte des remontrances des hommes éclairés. Il a traité tous les détails de ses deux compositions avec un soin exquis, et, si j'avais un reproche à lui adresser, ce serait d'avoir dépassé le but. M. Jules Dupré, dont l'absence était regrettée par tous les amis de la peinture, a reparu cette année. Parmi les trois tableaux qu'il nous a donnés, il en est un qui me paraît mériter les plus sincères éloges: c'est le plus petit des trois, celui dont le premier plan est occupé par un marais. Le plus grand a le défaut très-grave d'être moucheté et de ne pas présenter des formes suffisamment déterminées; quant à celui dont je parle, il

est d'une précision exquise. Je pense pourtant que M. Jules Dupré, comme M. Théodore Rousseau, a dépassé plus d'une fois les limites de la précision. Le mieux est quelquefois l'ennemi du bien : MM. Jules Dupré et Théodore Rousseau suffiraient à le démontrer. M. Gérôme a copié habilement le temple de Neptune de Pæstum, et, pour donner au paysage quelque chose de vivant, il a placé devant les colonnes de ce temple un attelage de buffles. Je regrette seulement que le ciel n'ait pas plus de chaleur. M. Nazon, homme nouveau, dont le nom n'est pas encore connu de la foule, nous a montré un véritable talent de paysagiste. Le tableau qu'il a baptisé du nom beaucoup trop vague de *Maisons*, nous reporte aux compositions de Van Ostade; il est fâcheux que l'auteur, si habile dans l'expression des détails, n'ait pas traité avec assez de soin la perspective aérienne. Un talent aussi gracieux mérite d'être encouragé, et j'ai plaisir à le louer.

M. Corot nous a donné deux paysages pleins de grandeur et de poésie. Je ne m'arrête pas à discuter la précision des détails : il serait facile, sans doute, de relever dans les terrains ou le feuillage des négligences d'exécution ; ce qui me charme, ce que je veux signaler, c'est la spontanéité de la composition. *Le Repos* et le *Soleil couchant* reportent la pensée vers les églogues de Virgile, vers les idylles de Théocrite. Il y a dans ces deux petits poëmes un calme, une sérénité que je ne saurais trop louer. Depuis son *Berger jouant de la flûte*, M. Corot n'avait rien conçu d'aussi charmant que *le Repos* et le *Soleil couchant*. L'*Intérieur d'une forêt*, de M. Français, nous offre des arbres très-finement étudiés; il y a de l'air, de la profondeur, dans l'allée qui s'ouvre devant nous. Envisagé comme reproduction littérale de la nature, ce tableau

mérite de grands éloges; comme exécution, il est supérieur aux deux toiles de M. Corot, mais le sentiment poétique est complétement absent. J'ai retrouvé avec plaisir, dans une *Vue de Subiaco*, par M. Flachéron, les grandes lignes de la campagne romaine; la couleur n'a pas tout l'éclat qu'elle devrait avoir, mais tous ceux qui ont vécu en Italie rendront justice à la fidélité du dessin. M. Desgoffe, dans *Jésus guérissant les aveugles de Jéricho*, a mis à contribution Nicolas Poussin, et je ne songerais pas à lui reprocher d'avoir consulté ce maître illustre, si, à côté de figures que nous connaissons depuis longtemps, il n'eût placé des figures étranges dont les mouvements ne peuvent s'expliquer. Le fond du paysage est heureusement copié sur le maître. Quant à l'aveugle qui s'agenouille à gauche du spectateur, guéri ou non guéri, je le défie de faire un pas; les membres sont d'une longueur démesurée, les pieds d'une forme inconnue; le ton général de cette toile est celui d'un papier peint; le ciel est d'un bleu cru que mes yeux n'ont jamais aperçu dans les plus chaudes journées de l'Italie, et j'ai peine à croire qu'on le rencontre en Palestine.

M. Paul Flandrin a reproduit habilement les montagnes de la Sabine; les lignes sont grandes et fidèles. Pourquoi faut-il que la couleur de cette composition soit si terne et si singulière? La succession des plans est magistralement ordonnée : je retrouve là ces montagnes que l'œil aperçoit sans peine à dix lieues de distance, tant l'air de la campagne romaine est transparent et pur; mais je ne comprends pas comment M. Paul Flandrin, qui connaît si bien l'Italie, qui a vécu parmi les pâtres de la Sabine, donne à toutes ses compositions un ton gris et blafard dont l'Italie n'offre pas le modèle.

M. Sébastien Cornu a exposé, dans la cour de l'École des Beaux-arts, une *Vierge consolatrice des affligés* qui mérite une attention spéciale. Ce morceau, qui n'a pu être achevé assez tôt pour figurer au Salon, est destiné à décorer la façade d'une charmante église, construite à Saint-Leu-Taverny par M. Eugène Lacroix. La Vierge, entourée d'affligés qui implorent son intercession, est peinte sur faïence. Ce genre de travail, qui rappelle par l'éclat de la couleur les compositions de Luca della Robbia, remplacera heureusement la mosaïque. L'exécution est très-satisfaisante, le dessin d'une grande pureté ; je regrette seulement que M. Cornu ait voulu trop bien faire, et ne soit pas demeuré dans les données de la mosaïque. Si, au lieu de peindre sur faïence comme sur toile et d'étudier les ombres des draperies, il s'en fût tenu aux teintes plates de la mosaïque, sa *Vierge consolatrice* produirait un effet plus puissant. L'*Histoire de la Vierge*, exécutée par Cavallini pour Sainte-Marie du Transtevère, nous montre tout ce qu'on peut obtenir par l'emploi des teintes plates. Cette suite de mosaïques, l'une des plus belles qui se voient à Rome, n'offre pas un seul point de ressemblance avec la peinture à l'huile. M. Cornu, qui a vécu longtemps en Italie, tiendra sans doute compte de ses souvenirs, s'il renouvelle la tentative qu'il vient de mener à si bonne fin. Quand il peindra sur faïence, il n'essayera plus de lutter avec la peinture à l'huile ; en simplifiant son travail, il plaira plus sûrement. Il serait à souhaiter que la *Vierge consolatrice* exposée à l'École des Beaux-Arts décidât le ministère et le conseil municipal, à multiplier les travaux de ce genre. La peinture à la cire, trop vantée depuis quelques années, ne vaudra jamais la mosaïque pour la décoration de nos églises, et comme la mosaïque appliquée aux grands tra-

vaux de décoration est de nos jours un art à peu près perdu, je ne dis pas en France seulement, mais en Italie même, — témoin les travaux récents de Saint-Marc à Venise et de Saint-Paul-hors-les-Murs, près de Rome, — la peinture sur faïence serait appelée à rendre de grands services.

J'arrive à la sculpture. — La *Jeanne d'Arc* de M. Rude est un ouvrage digne d'étude. Il y a dans cette statue une sérieuse inspiration; la tête est vraiment héroïque. Depuis le *Pêcheur napolitain*, du même auteur, si justement admiré, je n'ai rien vu de lui qui méritât une analyse aussi attentive. Je pense pourtant que M. Rude a eu tort de nous montrer la partie supérieure du corps avec tant de précision. Je ne connais pas de document, écrit ou dessiné, qui nous présente sous cet aspect l'héroïne de Vaucouleurs. M. Pradier, qui, dans la représentation de la forme nue, nous a montré depuis vingt ans tant de souplesse et d'habileté, n'obtiendra pas cette année le même succès que les années précédentes. La statue de *Sapho* sera, pour ses amis mêmes, une véritable énigme. Si le livret ne prenait la peine de baptiser cette figure, il serait impossible de deviner son nom. Une femme assise, qui joint les mains sur son genou, ne sera jamais pour personne un cœur exalté par l'enthousiasme ou égaré par l'amour. J'ajouterai que la tête, dépourvue de caractère, ne rappelle ni les fragments précieux que nous possédons, et que Boileau a si infidèlement traduits, ni l'élégie passionnée qu'Ovide a signée du nom de Sapho. Il y a certainement beaucoup de savoir dans l'exécution de cet ouvrage; mais le savoir ne suffit pas à dissimuler l'absence de la pensée. M. Pradier fera bien de revenir au plus tôt à ses sujets de prédilection : il comprend la grâce, la volupté; il ne comprend

pas la méditation, et, toutes les fois qu'il essayera de l'exprimer, il ne peut manquer d'échouer. *La Ville de Paris implorant Dieu pour les victimes du choléra* ne serait pas dépourvue de mérite, si l'emphase y tenait moins de place. M. Étex connaît presque tous les secrets de son art ; malheureusement, il n'a pas le goût de la simplicité, et le désir de produire de l'effet gâte souvent ses idées les plus vraies. Je ne m'explique pas comment, après un séjour de plusieurs années en Italie, il n'est pas arrivé à rendre plus naïvement ce qu'il conçoit. Le buste du Président de la république, de M. Auguste Barre, est à coup sûr un des meilleurs ouvrages qui soient sortis de son ciseau ; il y a de la souplesse dans les chairs, de la vivacité dans le regard. Il y a vingt ans, je saluais avec sympathie les débuts heureux de l'auteur, et je me réjouis de voir qu'il a tenu toutes ses promesses. M. Loison nous a donné un charmant médaillon de femme. Tous les détails de ce portrait sont traités avec un soin studieux : les lèvres, les yeux et les cheveux sont rendus avec un rare bonheur. La figure d'*Héro*, que nous avons vue l'année dernière, nous avait appris tout ce qu'il y a de grâce et de jeunesse dans le talent de M. Loison ; le médaillon de cette année confirme victorieusement les espérances que nous avions conçues. L'*Ariane* de M. Lescorné révèle chez l'auteur un respect scrupuleux pour la réalité ; mais ce respect ne suffit pas pour un tel sujet. Toutes les fois, en effet, que l'art touche aux figures mythologiques, il doit tenir compte de l'idéal, et M. Lescorné s'en est tenu à la réalité littérale. Son *Ariane*, bien posée, jeune, vivante, serait un ouvrage excellent, s'il eût trouvé en lui-même la faculté de l'idéaliser : telle qu'elle est, je la loue volontiers comme un morceau d'étude ; mais je ne saurais y voir l'Ariane divinisée

par la poésie antique. La *Geneviève* de M. Maindron mérite à peu près les mêmes éloges et les mêmes reproches. Il y a certainement une simplicité touchante dans la manière dont l'auteur a conçu ce personnage ; mais l'idéal est absent. J'ajouterai que les formes sont plutôt indiquées que modelées d'une façon définitive ; la chevelure n'est pas assez abondante et ne ruisselle pas sur les épaules en flots assez nombreux. Quant à la biche, ses membres ne sont pas assez accentués ; les épaules et les hanches ont trop de mollesse. Le bas-relief destiné au Conservatoire de musique, où nous voyons Habeneck reçu par Beethoven et Adolphe Nourrit, est une composition ingénieuse, et qui fait honneur à M. Maindron. On pourrait souhaiter sans doute plus de souplesse dans les draperies ; mais, à tout prendre, c'est un bon ouvrage, et l'auteur a tenu compte de toutes les conditions fondamentales du sujet. La *Lesbie* de M. Lévêque prouve que l'auteur a sérieusement étudié la nature ; c'est là sans doute un mérite considérable ; il ne faut pourtant pas en exagérer la portée. La réalité fidèlement traduite ne sera jamais, quoi qu'on fasse, le dernier mot de l'art, et j'aime à croire que M. Lévêque ne l'ignore pas. La courtisane immortalisée par le talent de Catulle éveille, chez nous, l'idée de la grâce et de la volupté ; M. Lévêque paraît l'avoir oublié. Sa *Lesbie* est jeune et lascive, mais elle n'a rien de voluptueux. *Chopin* et *Gay-Lussac*, médaillons de M. Bovy, sont modelés avec finesse ; l'auteur est un des plus habiles graveurs de notre temps, et je n'ai qu'un regret, c'est qu'il ait envoyé au Salon des plâtres au lieu d'envoyer des bronzes, car la matière ajoute un prix singulier à l'œuvre la plus précise. Le *Jaguar dévorant un lièvre*, de M. Barye, peut se comparer, pour l'énergie et la science, aux plus beaux monu-

ments de l'art antique. Je ne trouve rien, dans mes souvenirs, qui dépasse la perfection de cet ouvrage. Les deux béliers qu'on admire au palais du vice-roi à Palerme, le chien colossal qui fait l'ornement du palais des Offices à Florence, n'ont pas plus de grandeur et de vérité. Pourquoi faut-il que mon admiration pour cet artiste éminent m'oblige à consigner ici une remarque fâcheuse? On parle du couronnement de l'arc de l'Étoile, et le nom de M. Barye n'est pas même prononcé. De tous les sculpteurs vivants, c'est le seul, à coup sûr, qui puisse couronner dignement l'arc de l'Étoile. Si l'on veut placer sur l'acrotère de ce monument une aigle colossale, n'est-ce pas M. Barye qui est désigné par son talent au choix de l'administration? Si l'on veut une œuvre sérieuse, n'est-ce pas à lui qu'il faut s'adresser?

M. Ottin, dans le groupe de *Polyphème surprenant Acis et Galatée*, a montré le sérieux désir de s'élever au-dessus de la réalité; on doit regretter qu'il n'ait pas mis au service de sa pensée plus d'élévation. Or, pour tous ceux qui connaissent la poésie antique, c'est là une des plus charmantes données que l'artiste puisse rêver; ces deux enfants, jeunes et gracieux, contenteraient tous les regards, s'ils étaient traités avec plus de finesse et de pureté. Le *Faune dansant* de M. Lequesne se recommande, à coup sûr, par le mérite de l'imitation, et je ne songe pas à contester le soin avec lequel l'auteur a reproduit toutes les parties du modèle. Malheureusement, la fidélité de l'imitation ne suffit pas pour fermer la bouche à la critique, et le *Faune* de M. Lequesne soulève de nombreuses objections. Une question se présente d'abord, la question des lignes, que les réalistes ont voulu réduire à néant sans pouvoir y réussir. On aura beau faire, on aura beau s'évertuer, la

statuaire ne pourra jamais se passer de l'harmonie linéaire. Or, le *Faune dansant* de M. Lequesne, accueilli par tant de fanfares quand le modèle nous arriva de Rome, ne présente qu'une suite de mouvements anguleux que la statuaire répudie. J'accepte la réalité des mouvements; seulement, je me demande si la statuaire peut se contenter de cette réalité, et l'histoire entière de l'art me répond que la réalité ne suffit pas à la statuaire. La figure de M. Lequesne, très-vraie dans le sens prosaïque, devient très-vulgaire dès qu'on l'envisage sous l'aspect poétique. Je ne parle pas de la fonte, qui laisse beaucoup à désirer, et dont M. Lequesne n'a pas à répondre; je ne parle pas des coups de rifloir, qui ont effacé, ou arrondi, tout ce que le modèle envoyé de Rome présentait de vivant; mais je crois devoir soumettre à M. Lequesne une observation purement mythologique. Où donc a-t-il vu des faunes porteurs de pieds humains? Croit-il qu'il suffise d'attacher au bas de la colonne vertébrale une mèche de poils pour transformer un homme en faune? Pour la solution de cette question, les monuments abondent. Aussi je m'étonne que M. Lequesne, qui a pu étudier à Rome, à Florence et à Naples, tous les bronzes, toutes les pierres gravées qui représentent ces sortes de personnages, ait commis une telle bévue. Je me plais à reconnaître qu'il a traité avec un soin scrupuleux toutes les parties de son *Faune*, et je ne songe pas à lui demander pourquoi la poitrine, si ferme en plâtre, est devenue sèche en passant du plâtre au bronze. C'est le malheur de la fonte au sable et de la ciselure, dont la fonte au sable ne saurait se passer.

Je ne tiens pas à contredire l'opinion populaire, et je reconnais volontiers qu'elle a souvent raison sur des points capitaux : cependant, je ne saurais accepter comme légi-

times les éloges prodigués à *la Tragédie* de M. Clesinger. De quelque manière en effet que l'on envisage cette statue, il est impossible d'y trouver la représentation fidèle et sévère du sujet choisi par l'auteur. Je ne veux pas demander à M. Clesinger pourquoi, ayant à personnifier la tragédie, il a pris mademoiselle Rachel comme le type le plus accompli de cette forme de l'art : ce serait de ma part une question puérile. J'accepte sa statue comme le portrait de mademoiselle Rachel, et, quand je dis j'accepte, il demeure bien entendu que j'accepte l'intention, sans m'arrêter à la discuter. Or, je le demande à tous les hommes de bonne foi, pouvons-nous voir dans cette statue l'image de la tragédienne qui a rendu avec bonheur, sinon d'une façon complète, les héroïnes dessinées par Corneille et par Racine? Il y a, certainement, dans cette figure plusieurs parties traitées avec une incontestable souplesse ; mais y a-t-il, dans cette personnification de la tragédie, une ombre de noblesse et de simplicité? Je crois que tous les hommes habitués à contempler les monuments de l'art antique se prononceront, comme moi, pour la négative. *La Tragédie* de M. Clesinger nous offre tout au plus l'image d'une femme surprise au bain par un œil indiscret, et s'enveloppant à la hâte d'une couverture de laine qu'elle trouve sous sa main. Au lieu de l'élégance harmonieuse que nous sommes habitués à trouver dans les statues grecques, je ne trouve qu'une nature chétive, appauvrie, une draperie pesante, mal ordonnée, que la figure ne peut pas porter. La forme est enveloppée sans être dessinée, ce qui viole une des conditions les plus élémentaires de l'art, car les plus beaux monuments de l'antiquité grecque nous montrent la forme humaine expliquée par la draperie qui l'enveloppe. Quant aux parties nues, elles sont d'un caractère tellement grêle,

tellement mesquin, qu'on a peine à comprendre comment l'auteur a pu les offrir à nos yeux. S'il eût entrepris de faire un portrait, je concevrais à grand'peine qu'il n'eût pas agrandi, enrichi le modèle; comme il avait à personnifier la Tragédie, l'étonnement devient encore plus légitime. Les épaules sont d'une maigreur qui laisse deviner la phthisie; quant à la poitrine, c'est pire encore. Une telle femme ne peut respirer sans souffrir. Comment supposer que la Tragédie, avec des poumons si étroits, avec une poitrine pareille à la poitrine d'un poulet, puisse réciter les vers d'Eschyle et de Sophocle, de Shakspeare et de Gœthe, de Calderon et de Corneille? Personne ne voudra le croire, et l'incrédulité aura raison. La renommée de M. Clesinger est, pour tous les hommes de goût et de bon sens, un sujet d'étonnement. La figure de la *Tragédie*, égale, sous le rapport de l'exécution, à la femme qui se débat sous la morsure d'un serpent, s'est chargée de justifier leur surprise. Ici, en effet, l'habileté du ciseau n'a pas fléchi; mais le modèle n'était pas assez riche pour confier au plâtre impitoyable tous les détails de la réalité. Il fallait que le statuaire trouvât en lui-même la faculté de l'interpréter, et comme il ne possédait pas cette faculté, il se trouvait réduit à la nécessité de produire une œuvre incomplète et boiteuse. Pour ma part, je m'en réjouis, car je suis toujours heureux de voir la médiocrité ramenée au rang qui lui appartient.

M^{lle} de Fauveau nous ramène à l'enfance de l'art. Quel nom donner, en effet, à l'étrange composition qu'elle nous offre comme un bas-relief? Le *Combat de Jarnac et de la Châtaigneraie* n'a rien à démêler avec la statuaire proprement dite. Il n'y a pas une figure qui soit conçue selon les conditions du bas-relief. Tous les personnages se déta-

chent du fond et sont traités en ronde-bosse. C'est un souvenir maladroit de l'art gothique. L'art gothique rachetait, du moins, la violation des lois de la statuaire par l'énergie ou la naïveté de l'expression, et Mlle de Fauveau ne peut invoquer une telle excuse. Voilà pourtant où la flatterie conduit les esprits les plus ingénieux. Pour avoir modelé, sinon d'une manière savante, du moins avec adresse, quelques bénitiers dans le style gothique ou dans le style de la renaissance, pour avoir enroulé autour d'un miroir quelques figures gracieuses taillées dans le poirier, Mlle de Fauveau, qui n'aurait jamais dû abandonner ce genre modeste, s'est crue appelée aux plus hautes destinées. Elle a pris au sérieux les louanges qui lui étaient prodiguées. Le *Combat de Jarnac et de la Châtaigneraie* nous montre tout le néant de ses espérances. A quelque point de vue que l'on se place, il est impossible d'approuver la méthode qu'elle a choisie. Si elle voulait faire des figures ronde-bosse, elle n'avait qu'à supprimer les spectateurs, et les deux combattants auraient pu fournir le sujet d'un groupe intéressant ; mais traiter une telle scène aujourd'hui, en plein dix-neuvième siècle, comme personne n'eût osé la traiter le lendemain du combat, nous ramener au bégayement de l'art gothique quatre siècles après la renaissance, c'est un enfantillage que je ne puis comprendre, et je ne veux pas l'encourager par mon silence. Un tel ouvrage ne mérite pas d'être discuté sérieusement : c'est un joujou qui devrait figurer dans les boîtes que Nuremberg nous envoie pour le premier jour de l'an. Mlle de Fauveau avait montré dans ses travaux précédents une finesse, une variété qui ne présageaient pas le *Combat de Jarnac et de la Châtaigneraie*. J'aime à croire qu'en apprenant, à Florence, l'accueil fait à cette nouvelle œuvre, elle reconnaîtra son erreur et ren-

trera dans la voie qu'elle avait choisie à ses débuts. Elle n'est pas faite pour tenter les grandes aventures ; les sujets énergiques ne conviennent pas à son talent : qu'elle demeure dans les conditions de sa nature, qu'elle ne s'engage plus dans une tâche au-dessus de ses forces, et les applaudissements ne lui manqueront pas. Qu'elle n'oublie pas le conseil du fabuliste : qu'elle ne méconnaisse pas la vocation de son talent. C'est le plus sûr, c'est le seul moyen de bien faire.

M. Oliva, dont le nom est nouveau pour nous, nous a donné deux bustes, celui de *Rembrandt* et celui d'une *Religieuse*. Le buste de *Rembrandt* est ridicule de tout point. Le peintre immortel à qui nous devons tant de chefs-d'œuvre est devenu, sous l'ébauchoir de M. Oliva, un valet de comédie. Si le livret n'eût pris la peine de baptiser cette étrange figure, nous aurions pu croire que l'auteur avait voulu représenter Crispin ou Mascarille. Le masque est celui d'un bateleur, et l'ajustement du manteau s'accorde à merveille avec l'expression du visage. A moins que M. Oliva n'ait voulu nous offrir la caricature de Rembrandt, je ne devine pas quelle a pu être son intention, et pourtant il a trouvé dans le portrait d'une religieuse l'occasion de montrer un talent très-fin. Il y a, dans ce portrait, une souplesse de modelé qui ferait honneur aux plus habiles. Toute la physionomie respire à la fois la méditation et l'habitude du commandement. Sans avoir jamais vu la révérendissime mère Javonhey, fondatrice de l'ordre de Saint-Joseph de Cluny, je gagerais que ce portrait est d'une ressemblance parfaite.

Un buste de femme, de M. Pollet, doit être compté parmi les plus gracieux ouvrages du Salon. Le visage est plein de jeunesse, la bouche sourit sans mignardise, les yeux

regardent et sont bien enchâssés; quant aux cheveux, ils sont disposés avec une élégance qui rappelle la coiffure des statues grecques. N'est-ce pas le plus bel éloge que je puisse faire de ce charmant portrait? M. Paul Gayrard, dans trois bustes de femmes, s'est étudié à reproduire la manière de Nicolas Coustou. Cette imitation, j'en conviens, n'est pas sans charme; toutefois je conseille à l'auteur de renoncer aux pastiches. Les portraits de la duchesse de Brissac, de la marquise de Las-Marismas et de la Cerrito sont d'ailleurs modelés d'une façon incomplète. Pour obtenir des lignes jeunes et délicates, le sculpteur a simplifié, outre mesure, les détails qu'il avait sous les yeux. Or, Nicolas Coustou n'a jamais commis une pareille méprise.

Une *Nymphe désarmant l'Amour*, de M. Truphème, bien qu'un peu maniérée, n'est cependant pas sans mérite. Le dos et les membres sont étudiés avec soin; malheureusement la poitrine n'est pas aussi jeune que le reste du corps. Je regrette d'avoir à formuler un tel reproche, car il s'adresse à la violation d'une loi élémentaire; mais je ne veux pas laisser passer, sans la signaler, une faute qui se reproduit trop souvent de nos jours. Les sculpteurs copient volontiers trois ou quatre modèles, pour composer une figure, et ne prennent pas la peine d'accorder entre eux, et de relier dans une harmonieuse unité les différents morceaux qu'ils ont transcrits. M. Truphème, en modelant la nymphe dont je parle, n'a fait que suivre l'exemple donné par le plus grand nombre des sculpteurs : c'est pourquoi je crois devoir rappeler l'importance et la nécessité de l'unité dans toute œuvre d'art. L'unité de pensée ne suffit pas; il faut encore que toutes les parties d'une figure soient du même âge. Dans la *Nymphe* de M. Truphème, la poi-

trine est moins jeune que les membres, et, pour s'en apercevoir, il n'est pas nécessaire de l'étudier longtemps.

Il y aurait, sans doute, lieu d'analyser d'autres ouvrages, mais les ouvrages dont je ne parle pas ne soulèvent aucune question : c'est pourquoi je les passe sous silence. Ce que je tiens à signaler dans le salon de cette année, c'est la tendance générale vers le matérialisme. A Dieu ne plaise que j'invite les artistes français à s'engager dans l'esthétique! ce serait pour eux une étude laborieuse et stérile ; je me bornerai à leur rappeler, que les plus belles époques de la peinture et de la statuaire ont été fécondées par l'idéal. L'école romaine personnifiée par Raphaël, l'école attique personnifiée par Phidias, ont toujours considéré l'imitation de la nature comme un moyen, et non comme un but. Cette vérité si vulgaire, démontrée surabondamment par l'histoire entière de l'art, semble aujourd'hui méconnue : l'imitation littérale de la réalité est, pour les artistes de notre pays, l'alpha et l'oméga de la peinture et de la statuaire. Qu'arrive-t-il? Ce qu'il était facile de prévoir. Nous possédons des praticiens habiles : les peintres et les sculpteurs de la France peuvent contempler sans envie les peintres et les sculpteurs de l'Europe entière; Sabatelli et Hayez, Tenerani, Wyatt et Gibson ne dépassent pas et n'égalent pas même Pradier, David, Paul Delaroche et Ingres ; mais le culte de la réalité a poussé chez nous de si profondes racines, que la notion de l'art pur semble complètement évanouie. Les hommes qui ont vécu dans le commerce familier des œuvres antiques, et qui parlent de leurs souvenirs, ressemblent volontiers au paysan du Danube devant le sénat romain : les théories dont ils chérissent la pensée intime, dont ils admirent les applications glorieuses, sont traitées, dans les

ateliers, de rêveries et de songes creux. Je voudrais que ma voix fût entendue, je voudrais que les peintres et les sculpteurs comprissent le néant du réalisme ; je voudrais que mon opinion, qui n'est pas une opinion solitaire, trouvât des échos de plus en plus nombreux, et convertît à l'idéal tous les esprits qui s'obstinent dans l'imitation prosaïque de la nature. Je ne demande à mon pays qu'un retour sérieux vers l'idéal. Les marbres d'Égine, les marbres d'Athènes et de Phigalée, les fresques du Vatican nous enseignent le sens le plus élevé, le but suprême de l'art : que les réalistes, admirés par l'ignorance, se résignent à étudier ces monuments, et l'art français rentrera dans la voie du bons sens et de la raison.

FIN DU DEUXIÈME VOLUME.

TABLE DES MATIÈRES.

Pages.

SALON DE 1836 (suite).

VII. — MM. Larivière, Court et Alfred Johannot 1
VIII. — MM. Champmartin, Rouillard et Dubufe, M^{me} L. de Mirbel.................. 13
IX. — MM. E. Delacroix, L. Boulanger, Charlet, L. Robert, V. Schnetz, Comairas, A. Hesse, Bodinier, Lehmann................. 21
X. — MM. Bidauld, J.-V.-Bertin, Watelet, Rémond, Brune, Garneray, C. Roqueplan, E. Isabey, T. Gudin, Cabat, J. Dupré, E. Bertin, Rousseau et P. Huet.............. 31
XI. — MM. Jazet, Girard, Prevost, Ruhière, Forster, Lorichon, Fauchery, Jacquemin, H. Dupont... 41

SALON DE 1837.

I. — Le Jury. — MM. E. Delacroix et P. Delaroche.. 51
II. — MM. A. Scheffer, Winterhalter, Lehmann, Flandrin, Bendemann, Lessing, Bégas, Retzch... 64
III. — MM. Schnetz, Couder, Bouchot, H. Scheffer, Alaux et Larivière.............. 76
IV. — MM. E. Lami, Bellangé, T. Gudin, C. Roqueplan, Biard, Comairas, Dubufe, E. Champmartin, H. Scheffer et L. Boulanger........... 88

TABLE DES MATIÈRES.

Pages.

V. — MM. Aligny, E. Bertin, Corot, Marilhat, J. Jadin, L. Cabat, Giroux, Brascassat, Dagnan, Calamatta, Prud'homme, David, Desprez, Jaley, Barre, Gechter, Elex, Lemoine, Triqueti, Tencrani et Geefs.................. 97

SALON DE 1838.

I. — MM. E. Delacroix, Ziégler, Charlet, Granc', C. Roqueplan, F. Winterhalter, J. Joyant... 107
II. — Portraits....................... 122
III. — MM. Paul Huet, Cabat, Corot, Marilhat, Jadin, Brascassat, Flers, Chacaton............ 135
IV. — Gravure. — Statuaire. — Conclusion....... 147

SALON DE 1840.......................... 157

SALON DE 1846.

I — La Peinture...................... 189
II. — La Sculpture..................... 216

SALON DE 1847.

I. — La Peinture...................... 239
II. — La Sculpture..................... 260

SALON DE 1852........................ 287

FIN DE LA TABLE DU DEUXIÈME VOLUME.

Paris. — Typ. de Mme Ve Dondey-Dupré, rue Saint-Louis, 46.

www.ingramcontent.com/pod-product-compliance
Lightning Source LLC
Chambersburg PA
CBHW071620220526
45469CB00002B/420